KB049675

사진을
읽어
드립니다

사진을 읽어 드립니다

김경훈 지음

어디선가
본 적 있는
사진에 관한 이야기

SIGONGART

차례

사진이 언어가 되어 버린
시대에 살면서

아직도 저는 사진과의 중요했던 몇몇 만남의 순간을 생생히 기억하고 있습니다. 중학생 시절 당시 고등학생이던 사촌형이 망원 렌즈가 달린 카메라를 자랑하는 것을 보고 나도 고등학교에 가면 교내 사진반에 가입하리라고 결심했던 순간. 처음으로 사진반 암실에서 현상과 인화를 하던 당시의 두근거림. 그리고 그때 맡았던 코를 찌르는 현상 약품의 냄새가 주던 묘한 긴장감. 암실의 붉은 조명 아래 현상액 속에서 천천히 떠오르는 인화지 위의 흑백 이미지를 보며 느꼈던 경이로움과 흥분. 로버트 카파의 국내 사진전 포스터를 보고 사진 기자를 동경하기 시작했던 고등학생 시절. 저에게는 이러한 모든 기억이 한 장의 스냅 사진처럼 보존되어 아직도 생생히 기억 속에 남아 있습니다.

그리고 보도 사진을 공부했던 대학 시절. 당시 외국에서 공부를 마치고 돌아온 교수님들은 앞으로 비주얼 커뮤니케이션의 시대가 된다고 열변을 토하시고는 했습니다. 하지만 사진 한 장을 인터넷에서 다운로드받기 위해서는 삼십 분이 걸리던 당시만 해도 우리

가 비주얼 커뮤니케이션의 시대에 살고 있다는 증거는 미미했습니다. 국내외 신문사들이 읽는 신문이 아닌 보는 신문을 지향한다는 캐치프레이즈를 내걸며 컬러 사진을 신문 1면에 쓰기 시작했고, 보다 시각적으로 화려하며 설득력 있는 광고 사진을 많이 쓰기 시작했지만, 이것은 비주얼 커뮤니케이션의 일상화를 체감하기에는 너무나도 빈약한 증거였고 여전히 사진과 이를 둘러싼 환경은 직업 사진가들과 비싼 카메라 장비를 갖춘 진지한 아마추어들만이 향유하는 '그들만의 리그'였습니다.

이후 저는 대학을 졸업했고, 언론사에서 일을 시작했으며, 입사 후 몇 년 뒤 회사에서 디지털 카메라를 받으면서 더 이상 필름 카메라를 사용하지 않게 되었으며, 아이폰의 첫 모델을 산 뒤부터는 하루의 많은 시간을 카메라보다는 스마트폰을 사용하며 보내고 있고, 지금은 마지막으로 사진을 인화해 본 것이 언제인가 기억이 가물가물할 정도로 모든 사진을 인터넷으로 주고받는 것이 일상화된 세상에 살고 있습니다.

스마트폰이 일상화되면서 '촬영'이라는 개념은 카메라에 필름을 장착하고 내 눈보다 조금 큰 뷰파인더를 바라보며 셔터를 눌러 사진을 찍는다는 고전적인 개념에서 스마트폰의 손바닥만한 화면을 바라보며 버튼을 누르는 것으로 바뀌었는지도 모릅니다.

그리고 이러한 스마트폰 카메라는 우리의 눈과 기억 장치가 되

어 우리 주변의 수많은 사물과 사건과 감정을 기록하고 있으며, 각종 SNS의 사진을 훑어보며 하루를 시작하고 인터넷을 통해 사진과 그 속에 담긴 수많은 정보를 공유하는 것이 이제는 많은 사람들의 일상이 되었을 정도로 사진은 생활의 일부분이 되었습니다.

바야흐로 사진으로 메시지를 기록하여 전달하고, 사진으로 서로의 생각을 이해하고, 사진으로 소통하는 시대에 살면서 사진의 가장 중요한 기능 중 하나인 이야기 전달의 기능이 더욱 중요시되는 시대에 살고 있는 것입니다.

사진은 가장 정확하고 간결한 시각 언어이며, 때로는 시처럼 추상적이지만 가슴을 울릴 수 있는 아름다운 언어이기도 합니다. 하지만 가끔씩은 타인을 속이고 현실을 과장하는 무서운 언어가 되기도 하고 아름다운 사실을 추악하게 바꾸어 전달한 뒤 이마에 새겨진 낙인처럼 남아 누군가를 오랫동안 괴롭히기도 합니다.

매일매일 사진을 찍고, 사진으로 다양한 사건 사고와 역사의 한 부분을 기록하고, 메시지를 전달하는 사진 기자의 일을 하며 살아가는 저는 이러한 사진의 이야기를 전달하는 힘과 그 힘에서 나오는 의도되지 않은 혹은 의도된 부작용을 수없이 목도해 오면서 '나는 얼마나 사진이라는 언어와 그 속에 담겨 있는 이야기를 진실되고 효과적으로 전달하고 있는가'라는 자기 검열을 게을리하지 않으려 노력하며 살고 있습니다. 이러한 자기 검열과 공부의 과정에

서 사진의 언어로서의 기능과 이야기를 전달하는 역사 속의 여러 가지 사례들을 한두 개씩 모으고 여기에 제 나름의 생각과 판단을 더하기 시작하면서 이것들이 모여 지금의 책이 되었습니다.

좋은 사진, 예쁜 사진을 찍는 법을 배우고 싶은 분들이 이 책을 펼친다면 혹시 실망하실지도 모르겠지만, 그러한 방법을 알려 드리는 책은 아닙니다. 좋은 사진, 예쁜 사진을 찍기 전에 사진을 통해 어떻게 이야기가 전달되며 다른 사람이 찍은 사진에 담겨 있는 이야기를 어떻게 읽고 이해해야 하는가를 생각해 보는 책입니다.

사진이 언어가 되어 버린 지금, 우리는 사진이란 언어를 어떻게 사용해 왔으며 앞으로 어떻게 사용하면 좋을지 한번쯤 고민해 보면 어떨까라는 생각으로 이 책을 썼기에 읽으시는 분들도 사진과 그 이야기가 주는 힘과 역할에 대해 생각해 볼 수 있는 작은 계기가 되기를 바랍니다.

끝으로 철없던 막내아들이 사진을 시작하게 도와주시고 사진 기자가 된 지금도 성원을 아끼지 않는 부모님께 감사를 드리며, 원고를 완성하는 데 6년이나 걸린 게으른 제가 책을 마무리할 수 있도록 언제나 묵묵히 응원해 준 사랑하는 가족들, 집필 과정에서 많은 의견과 도움을 준 사진계 친구들과 선배님들, 그리고 끝으로 제 노트북에서 잠만 잘 뻔한 졸고를 책으로 출간할 수 있게 도와준 시공사에 감사를 전하고 싶습니다.

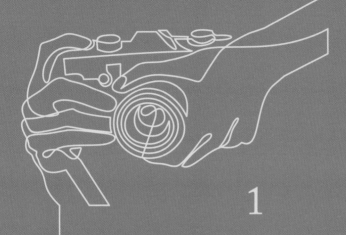

1

누가
이 여인을
모르시나요?

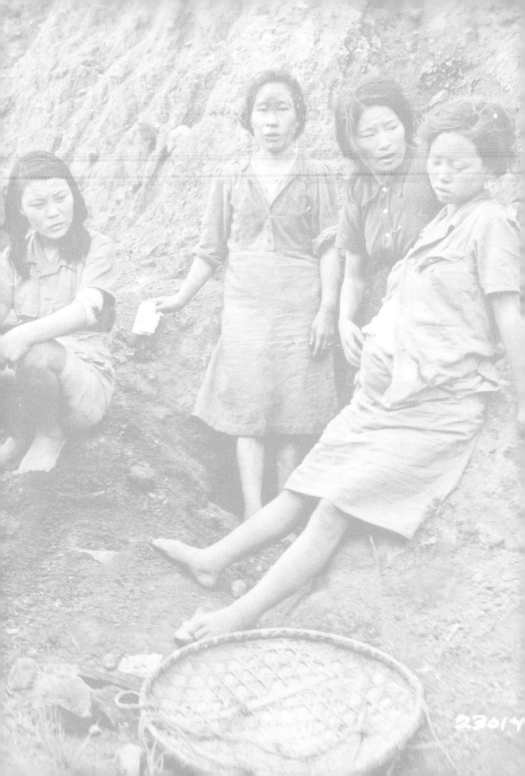

십 년 넘게 중국 베이징과 일본 도쿄에서 로이터 통신 사진 기
자로 일하며 많은 중국인들과 일본인들을 만나 함께 생활하다 보니
이 중에는 국적의 차이를 넘어 마음이 통하는 친구가 된 이들도 적
지 않습니다. 세계 각국의 백여 군데가 넘는 곳에 지국을 가지고 있
는 글로벌 뉴스 통신사이기에 다양한 국적과 인종의 사람들과 함께
일할 기회도 자주 가질 수 있었습니다. 그중 동일한 유교와 한자 문
화권에 속하는 중국인, 일본인 들과 이야기를 나눌 때면 유독 다른
나라 사람들보다 빠르게 친근감과 동질감을 느끼며 쉽게 대화가 통
하곤 합니다. 하지만 어떤 특정한 문제에 대해서는 한·중·일 삼국
이 확연히 다른 인식을 가지고 있음을 느낄 때가 많이 있습니다.

아마 가장 큰 차이를 느낄 수 있는 주제는 바로 과거 일본 제국
주의가 주변국에 미친 피해와 일본의 진정한 사과에 대한 인식일
것입니다. 제법 진보적인 사고를 가진 일본 친구들도 이 주제로 넘
어가면 "그동안 우리가 사과를 많이 해 왔는데 한국 정부가 또 다시
사과를 하라고 하는 건 좀 그렇지 않나요?", "당신네들 정권이 바뀌

면 또 다른 이야기를 하지 않을까요?"라는 태도를 보일 때가 많이 있습니다. 특히 우리와는 확연히 다른 근·현대사 교육을 받고 자란 젊은 세대들과 최근 눈에 띄게 우경화된 사회 분위기 탓인지 일본의 식민지 통치에 대한 이야기만 나오면 그들 나름의 '기듭된 사과'에 대한 피로감'이 은연중에 느껴지는 경우가 많이 있습니다.

중국인들의 경우는 자신들이 제2차 세계대전의 승전국이라는 인식 때문이지 수많은 민간인들이 일본군에게 잔인하게 학살된 남경 대학살 이외에는 전쟁 중 자신들이 입은 피해와 굴욕에 대해 기억하기보다 승자로서의 영광과 승리의 기록만을 강조하는 입장이 엿보이기도 합니다. 2013년 중국에서 근무를 시작하면서 목격했던 재미있는 중국의 사회상 중 하나를 들여다볼까요? 당시 중국의 거의 모든 TV 채널에서는 아침부터 저녁까지 재방송을 거듭해 가며 다양한 '항일 전쟁' 드라마들을 방영하고 있었습니다. 다소 유치하고 조악한 이 항일 전쟁 드라마들에서는 수많은 비열한 일본군들이 용맹한 중국인들이 쏜 정의(?)의 총탄 앞에 맥없이 쓰러졌으며, 당시 이러한 드라마에서 일본인 장교로 단골 출연하던 일본인 배우는 몇 년 동안 매번 죽는 연기를 하다 보니 약 1천 번이 넘게 죽는 모습으로 출연하여 화제가 되기도 하였습니다.

개중에는 수류탄 한 발이 하늘을 날던 일본군 비행기를 폭파시키고, 무림의 고수들이 영화 〈매트릭스〉처럼 일본군의 총알을 춤추듯 피하면서 두 손으로 일본군의 몸을 찢어 버리는 등 허무맹랑한

내용도 적지 않았습니다. 이러한 드라마들은 결과적으로 자신들이 일본군을 무찌르고 승리를 거두었다는 사실에 대한 역사적인 찬가임이 분명했고, 이것은 중국인들이 전쟁에서 겪은 아픔보다는 승리에 대한 기억을 강조하고 있는 듯 보였습니다.

이렇듯 같은 시기에 대한 서로 다른 기억과 입장 속에서 한국과 중국 그리고 일본 3국의 견해 차이가 가장 큰 것은 아마도 일본군 위안부, 일본군에 의한 성노예 피해자들에 대한 이야기일 것입니다. 한국에게는 엄연하게 일본의 잔인한 군국주의 전쟁 범죄로 꾸준히 공론화하여 일본의 진정성 있는 사과와 보상을 받아야 하는 현재 진행형의 사건이지만, 중국에게는 자신들이 승리한 전쟁에서 그다지 꺼내고 싶지 않은 기억인 것처럼 보였으며, 일본에게는 자신들이 국가 권력을 동원하여 저질렀다고는 결코 믿고 싶지 않은, 그래서 누구나 살기 힘들었던 태평양 전쟁 당시 살기 위해 자발적으로 군인들을 상대로 돈을 벌고자 했던 여자들의 이야기라고 믿고 싶은 사건이 되어 있었습니다.

이렇듯 너무나도 다른 인식의 차이로 인해 어쩌면 우리나라의 일본군 위안부 피해자 할머니들은 그분들이 모두 세상을 떠날 때까지도 일본 정부로부터 만족할 수 있는 사과와 보상을 받지 못할지도 모르겠습니다. 일본군과 일본 정부의 조직적인 관여와 강제 연행은 없었다고 주장하고 있는 일본 정부, 한술 더 떠 그 존재마저 부정하고 있는 일본의 극우 세력들이 있기 때문입니다. 하지만 한

장의 사진으로 남아 있는 일본군 위안부 피해 할머니와 그녀의 슬픈 사연은 백 마디의 말보다 진한 울림으로 역사를 증언하고 있습니다.

　태평양 전쟁이 막바지에 이르던 1944년 9월 중국 운남성(윈난성이라고도 합니다)의 납맹(라멍이라고도 합니다). 중국과 미얀마의 국경 지대에 위치한 이곳 납맹에서는 미국의 지원을 받은 막강한 화력의 중국 장개석군의 운남 원정대가 일본군 제56사단의 납맹 수비대를 포위하고 치열한 전투를 벌이고 있었습니다. 대동아 공영권이라는 제국주의 일본의 그릇된 망상으로 시작된 태평양 전쟁에서 일본은 무리한 전선의 확대와 미국의 참전으로 인해 이미 초기의 승기를 잃은 지 오래였고, 각 전선에서 수세에 몰리고 있었습니다. 특히 납맹에서는 같은 해 6월부터 연합군의 든든한 지원을 받고 있던 국민당군의 거센 공세로 일본군의 퇴로가 막혀 식량, 무기 등의 보급품 공급도 끊긴 상태에서 그들은 약 100일간 치열한 저항을 계속하고 있었습니다. 하지만 살아서 포로가 되는 굴욕보다는 장렬히 죽는 영광을 택해 자랑스러운 황군의 일원이 되겠다는 광기에 사로잡힌 납맹 수비대는 전원 옥쇄玉碎(직역하면 부서져 옥이 된다는 뜻으로, 명예나 충절을 위하여 깨끗이 죽는 것을 이르는 말이나 일본 제국주의 시대에는 전쟁에서 패하더라도 자폭하거나 후퇴 없이 끝까지 위치를 사수하다 죽는 것을 미화하는 의미로 쓰이게 되었습니다)를 택

중국군의 박격포와 수류탄 공격으로 함락된 동굴 진지의 모습.
당시의 기록에 의하면, 15명의 일본군 시체가 동굴 안에서 발견되었는데
이 중 두 명은 여성이었던 것으로 밝혀졌으며, 이 여성들은
일본군 위안부였을 것으로 추정됩니다. ©National Archives

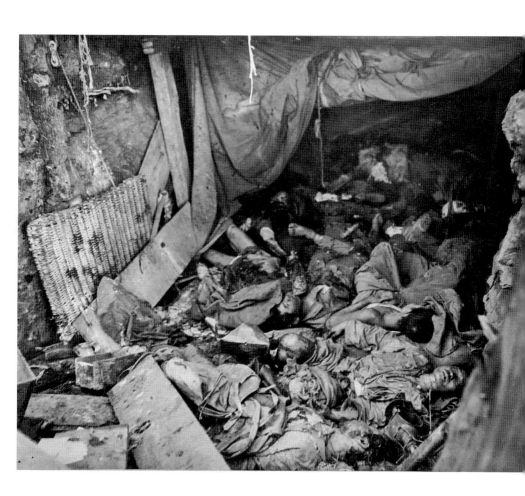

누가 이 여인을 모르시나요?

하였고, 결국 9월 7일 최후까지 저항하던 일본군 진지마저 함락당하며 결국 전멸에 가까운 패배를 당하게 됩니다.

당시 일본의 언론들은 납맹 수비대의 패전과 전멸을 두고 '수십 배의 적을 격파하고 전원이 장렬히 전사'(『아사히 신문』, 1944년 9월 21일자)하였다고 미화하였지만, 실상은 일본군의 완벽한 패배였습니다. 당시의 기록에 따르면, 일본군 진지의 한쪽에는 시체들이 산을 이루고 있었고, 중국군의 포탄이 빗발치는 가운데 방공호 안은 부상당한 군인들의 신음과 악취로 마치 지옥과 같은 광경이었다고 합니다.

치열한 전쟁이 중국 국민당군의 승리로 끝난 후, 당시 일본군 요새 근처에 위치한 부락에 살며 중국 국민당군에게 식량을 조달해 주던 마을 주민 이정자오 씨(당시 22세)는 물고기를 잡으러 강가로 내려가던 중이었습니다. 그리고 그는 강가의 비탈에 위치한 밭에서 웅크리고 앉아 벌벌 떨고 있던 한 여인을 발견하게 됩니다. 임신하여 잔뜩 부른 배를 안고 두려움과 굶주림으로 떨고 있는 여인을 불쌍하게 생각한 이정자오 씨는 그 여성을 일단 자기 집으로 데려가 밥을 먹인 뒤 중국군 병영으로 인도했습니다.

그리고 조사 결과 밝혀진 그 여인의 정체는 바로 납맹 부대 위안소에 끌려와 일본군의 성노예가 되었던 조선인이었습니다. 그녀와 함께 참혹한 전쟁의 현장에서 겨우 목숨을 건진 사진 속의 다른

미국 내셔널 아카이브National Archives에
소장되어 있는, 당시 촬영된 사진과
사진에 대한 설명. 사진과 함께 기록되어 있는
짧은 설명에는 다음과 같이 기술되어 있습니다.
"1944년 9월 3일 촬영. 일본군들이 죽거나
퇴각한 성 샨 고지Sung Shan Hill(납맹 지역을
미군들이 부른 명칭)에서 중국군에게
포로로 잡힌 네 명의 일본 여성들.
중국인 병사가 감시하고 있다."

©National Archives

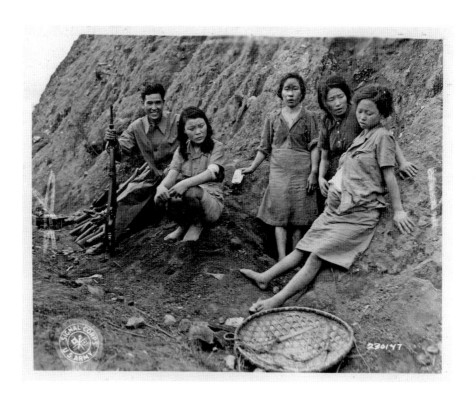

누가 이 여인을 모르시나요?

세 명의 위안부 역시 비슷한 시기에 발견되어 포로의 신분으로 중국군에 인계되었는데, 당시 중국군을 지원 중이던 미군 통신대 사진반 소속 요원은 일본군 위안부 문제에서 가장 중요한 사진 한 장을 촬영하게 됩니다.

현재까지 남아 있는 당시의 관련 기록에 따르면, 사진 속 위안부들은 미군의 심문을 받게 되었고, 이 과정에서 사진 속 네 명의 여성 중 세 명이 조선 출신 위안부라고 밝혀진 것으로 알려져 있습니다. 그리고 납맹에서 포로로 잡힌 조선인 위안부 여성들의 이야기는 미군이 발행하는 신문 『C.B.I Roundup』에 소개되기도 하였습니다.

「일본군 위안부 여성들」이라는 제목의 당시 기사에 따르면, 전투 직후 일본인과 한국인으로 구성된 위안부 여성들이 중국군에게 발견되었으며, 일본어를 할 줄 아는 만주 출신 중국군의 도움으로 인터뷰를 한 결과 전체 다섯 명의 생존 여성 중 네 명이 한국 여성들인 것으로 밝혀졌다고 합니다.

평양의 가난한 농가 출신이었던 이 한국 여성들은 1942년 마을을 찾은 일본인 관리로부터 싱가포르와 인접한 지역의 일본군 병사들을 위한 휴양소와 병원에서 위락과 간호 업무에 종사할 여성들을 모집한다는 말을 듣고 자원하였으며, 한 여성은 무릎을 다친 아

JAP 'COMFORT GIRLS'

SALWEEN FRONT (UP) - Chinese troops mopping up among the Japanese fortifications on the Salween Front, recently captured 10 Japanese and Korean women who had lived with the enemy troops throughout three months of shattering artillery bombardment and desperate close-in fighting that fully reduced Sungshan Mountain.

The Japanese had shipped a supply of women to the forward fortresses at Sungshan and other large garrisons on the Salween Front. American liaison officers in action with the Chinese troops were inclined to doubt their own eyes when they first encountered this evidence of Japanese ruthlessness at Tengchung, where they found one Korean girl buried alive in a Japanese ammunition dump as a result of a nearby bomb burst.

With the help of a Japanese-speaking Chinese student who had escaped from Manchuria and now is serving with the Americans, the personal story of five of the pathetic women of Sungshan was obtained. Four of them were Korean peasant girls, 24 to 27 years old. They wore Western type cotton dresses they said they'd purchased in Singapore.

They sat on low stools and eagerly puffed American cigarettes as they gradually relaxed from the shock of months of bomb and shell explosions. They said that early in the spring of 1942 Japanese political officers arrived in their home village, Pingyang, Korea. With propaganda posters and speeches the Japs began a recruitment campaign for "WAC" organizations which they said were to be sent to Singapore to do noncombatant work in rear areas - running rest camps for Japanese troops, entertaining and helping in hospitals. All four said they needed money desperately. One said her father, a farmer, had injured his knee and that for the $1,500 puppet currency (about $12 US), given her when she enlisted, his doctor bills were paid.

A party of 18 such girls sailed from Korea in June, 1942. Enroute they said they were fed stories of Japanese victories and of a new empire being created in Southeast Asia. They said they first became worried when they were shipped direct through Singapore and that when they were placed on a train headed north from Rangoon they became certain of their fate.

When the party reached Sungshan, on the Salween Front, the four were placed under the charge of a fifth woman - a 35 year old regular Japanese prostitute who also was captured in the mopping up action.

There was a total of 24 girls at Sungshan. Among other duties, they had to wash Japanese soldiers' clothing, cook their food and clean out the caves in which they lived. They said they were paid nothing and received no mail from home. When Chinese troops attacked Sungshan, the girls lived below ground in caves. Fourteen of the original 24 were killed by shell-fire. They said they had all been told they would be tortured if captured by the Chinese and all admitted they had believed such stories. They declined to give their correct names to protect their families but all said what they had lived through for the past two years had completely reversed their former naive trust of their Japanese overlords.

SAD SACK COOPER

INDIA-BURMA THEATER - It isn't necessary to be a Private to be a Sad Sack.

No less a person than Col. Harry Cooper, I-B Theater Provost Marshall on loan from the U.S. Secret Service, supplied the convincing proof this week.

On the occasion of Thanksgiving, Cooper volunteered to purchase cranberry sauce for the 10-man officers' mess of which he is a member between mysterious missions. By a series of lightning mental gymnastics, the eagle colonel calculated that eight cans should be sufficient.

"Sufficient" is a monumental understatement. Like a typical Sad Sack character, he neglected to read the label, which stated very plainly: "Dehydrated."

Later in the day, a more observant (and lower ranking) member of the military phoned, coughed delicately and informed the colonel that eight cans of dehydrated cranberry sauce would satisfy the hunger of a battalion of G.I.'s.

Thus informed, Col. Harry (Sad Sack) Cooper sneaked back to the salesman to make a readjustment, followed by the low, uncouth jeers of his messmates. Naturally, the salesman refused flatly to "readjust."

CRANBERRY BAKSHEESH?

The C.B.I. Roundup is a weekly newspaper of the United States Forces, published by and for the men in China, Burma, and India, from news and pictures supplied by staff members, soldier correspondents, United Press, OWI, and Army News Service. The Roundup is published Thursday of each week and is printed by The Statesman in New Delhi and Calcutta, India. Editorial matter should be sent directly to Capt. Floyd Walter, Hq., U.S.F., I.B.T., New Delhi, India, and should arrive not later than Sunday in order to be included in that week's issue. Pictures must arrive by Saturday and must be negatives or enlargements. Stories should contain full name and organization of sender. Complaints about circulation should be sent directly to Lt. Boyd Sinclair, Hq., U.S.F., I.B.T., New Delhi, India. Units on the mailing list should make notification of any major change in personnel strength or any change of APO.

C·B·I
Roundup

Original Issue of C.B.I. Roundup shared by CBI veteran Howard Sherman.

1944년 11월 30일자 『C.B.I Roundup』에 게재된
「일본군 위안부 여성들Jap's Comfort Girls」 기사를 캡처한 이미지.

버지의 병원비(당시 약 12달러)를 내기 위해 이 일에 자원하였다고 합니다. 그리고 그들은 평양을 떠나 싱가포르를 거쳐 미얀마와의 접경 지역인 성 샨 고지(납맹)로 보내져 지하 동굴에서 지내며 위안부 활동을 하였습니다. 여성들은 이곳에서 위안부 노릇을 하면서 한편으로는 일본 군인들의 세탁, 요리, 동굴 청소 등을 해야 했고, 이 기간 동안 그들은 아무런 보수를 받지도 못했으며 고향의 가족과 연락을 주고받을 수도 없었다고 당시 기사에 생생하게 보도되어 있습니다.

또한 남아 있는 기록에 따르면, 전쟁 초기 납맹 지역에는 1,200명의 일본군이 배치되어 있었으며 24명의 위안부가 이곳으로 보내졌다고 합니다. 위안부 1명이 50명의 일본군을 상대해야 하는 처참한 상황이었던 것입니다. 하지만 사진 속 여성들을 비롯하여 상상할 수도 없는 치욕과 괴로움을 겪었던 위안부 피해자들은 일본의 패망 이후에도 자신의 과거를 숨기고 치유될 수 없는 상처를 조용히 달래면서 음지에서 살아가야 했고, 일본의 위안부 만행은 가해자는 있지만 피해자가 나서지 않는 이상한 형태의 전쟁 범죄가 되어 점점 사람들의 뇌리에서 잊혀 갔습니다.

특히 가해국인 일본에서는 1950년대부터 다수의 영화에 위안부가 등장하였는데, 공공연하게 조선 출신 위안부 캐릭터가 등장한 영화도 여러 편 있습니다. 하지만 대부분의 일본 영화에서 위안부들은 강제 연행되어 끌려온 전쟁의 피해자가 아니라 돈을 벌려는

목적으로 전쟁터에 와서 일본 군인들과 이루어질 수 없는 사랑을 나누는 모습 등으로 묘사되기도 하였습니다. 어쩌면 이러한 작품 속 이미지들이 지금 일본인들이 생각하는 잘못된 위안부의 모습을 대변하고 있는지도 모릅니다.

지금도 우익 성향의 일본인들은 "위안부의 존재는 인정하지만 강제 연행은 없었다", "그들은 돈을 벌기 위해 민간 업자들과 함께 전쟁터의 군인들을 쫓아다니며 자발적으로 몸을 판 매춘부들이다", "전쟁 시절에는 모두 다 힘들고 어려웠다. 물론 그녀들이 불쌍한 건 맞지만 왜 일본 정부가 그들에게 사과하고 보상해야 하느냐"라고 주장하고 있는데, 이와 같은 정서는 피해자들의 침묵이 이어지는 가운데 오랜 시간에 걸쳐 일본 사회에서 만들어진 이미지가 대중들 사이에 자리 잡으면서 형성되었을지도 모릅니다.

이러한 일본 우익들에 의해서 앞의 사진(19쪽)은 오랜 시간 동안 조작된 사진이라는 의혹이 덧씌워지기도 했으며, 심지어 사진 속 중국 남성을 두고 전쟁터에서 강간을 저지르기 위해 일본 여성을 노획한 뒤 웃고 있는 중국 공비共匪의 모습이라는 말도 안 되는 주장이 나오기도 했습니다.

이렇게 수십 년의 세월이 흐르고 일제의 폭력 앞에서 꽃 같은 청춘을 처참히 짓밟힌 여성들이 조용히 세상을 떠나거나 주름 가득 찬 할머니들이 된 1988년, 학계와 시민 단체의 노력으로 일본군 위

안부 문제가 마침내 세상에 드러나게 되었고, 많은 여성 단체들이
'한국정신대문제대책협의회'를 결성하여 일본 정부를 향한 문제 제
기를 시작하였습니다.

그리고 이제까지 침묵을 지키고 있던 피해 여성들의 용기 있는
증언이 시작되었습니다. 이제는 고인이 되신 김학순 할머니가 최초
로 기자 회견을 통해 자신이 일본군 위안부 피해자임을 공개적으로
증언하면서 지난 긴 세월 동안 치유될 수 없는 커다란 상처를 가슴
에 안고 숨어 살아가던 다른 할머니들 역시 용기를 얻어 자신들의
처참했던 과거를 공개하기 시작하였습니다.

그리고 마침내 한국을 비롯한 피해 국가들은 물론, 가해국이었
던 일본의 양심적인 세력이 연대하여 일본군 위안부 문제 해결을
위한 국제적인 움직임이 시작되었습니다. 그리고 2000년에는 일본
도쿄에서 일본군 성노예 제도에 대해 가해자들에게 책임을 묻기 위
한 국제 인권 법정이 열리게 됩니다. 일본의 양심적인 시민 단체들
과 아시아의 일본군 성노예 피해국인 한국, 북한, 대만, 중국, 필리
핀, 말레이시아, 인도네시아가 공동 주최한 민간 법정 행사에는 각
국의 피해 여성들이 초청되었습니다. 그리고 행사의 일환으로 피해
할머니들은 일본군 위안부 문제에 대한 여러 가지 자료가 전시되어
있는 도쿄의 '여성들의 전쟁과 평화 자료관'이라는 일본군 위안부
기념관을 찾게 됩니다.

당시 한복을 곱게 차려입고 가슴 한쪽에는 김일성 배지를 달고

있던, 북한에서 온 박영심 할머니는 기념관 한쪽에 전시되어 있던 사진을 유심히 보던 중 나지막한 목소리로 이렇게 이야기하였다고 합니다.

"여기에 내 사진이 있네요. 이게 바로 나입니다."

박영심 할머니가 손으로 가리킨 것은 납맹에서 촬영된 위안부 사진(19쪽) 속 임신한 여성이었습니다. 50년 넘게 주인공을 찾지 못해 한때 진위 여부까지 의심을 받던 역사적인 사진이 비로소 사진 속 주인공과의 조우를 통해 세상에 진실을 이야기하는 순간이었습니다. 그로부터 10여 년의 시간이 흐른 뒤 '여성들의 전쟁과 평화 자료관'을 취재차 방문했을 때도 기념관 관계자들은 박영심 할머니의 사진이 50여 년간의 긴 침묵을 깨고 세상에 다시 한 번 전쟁 범죄의 실상을 알렸던 그 순간을 생생히 기억하고 있었습니다. 왜냐하면 일본의 우익들이 제기했던 조작설과 중국군 위안부설 등으로 인해 많은 의혹을 받아왔던 이 사진이 드디어 세상에 가장 확실한 진실을 이야기하는 역사적인 순간이었기 때문입니다.

그 후 박영심 할머니의 힘들고도 기구했던 일본군 위안부 생활은 일본의 저널리스트 니시노 루미코西野瑠美子의 끈질긴 추적으로 다시 한 번 재구성되어 『전장의 위안부- 납맹 전멸에서 살아남은 박영심의 궤적戦場の「慰安婦」-拉孟全滅を生き延びた朴永心の軌跡』이라는 책으로 소개되었고, 다시 한 번 일본군 성노예의 잔혹성과 만행을 알리는

귀중한 자료가 되었습니다.

일본 우익들의 거듭된 협박, 심지어는 살해 위협까지 받아오며 자신의 연락처를 좀처럼 외부에 밝히지 않고 있는 니시노 루미코 씨는 어렵게 무선번 서와의 인터뷰에서 박영심 할머니와 함께했던 진실을 찾기 위한 여정을 이야기해 주었습니다. 2003년 두 사람은 박영심 할머니의 족적을 따라 그녀가 위안부 생활을 했던 지역들을 다시 한 번 방문하며 할머니의 옛 기억을 하나하나 확인하는 긴 여정을 떠났다고 합니다. 그리고 납맹을 방문하였을 때는 당시 박영심 할머니를 구조해 주었던 이정자오 씨와도 재회하여 박영심 할머니 증언의 진위 여부도 확인할 수 있었습니다.

사진이 촬영될 당시 그녀는 임신 중이었고 발견 당시 이미 자궁에서 출혈이 시작된 상태였으며, 후에 중국군 병원에서 수술을 받았으나 아이는 사산하고 말았습니다. 그리고 박영심 할머니는 자신이 일본군 병사의 아이를 임신했었다는 사실을 무덤까지 가지고 갈 비밀로 생각했지만, 결국 위안부에 대한 일본의 만행을 밝히기 위해 2000년 북한 당국에 자신의 과거를 밝히며 오랜 침묵을 깨고 진실을 밝히는 일에 동참하게 되었습니다.

하지만 2000년 도쿄 국제 인권 법정에서 피해자 증언을 할 예정이었던 할머니는 그날 결국 증언대에 서지 못했습니다. 도쿄에서 머물던 호텔방에서 숙박객들에게 제공되던 기모노를 본 순간 일본군 위안부 시절 억지로 기모노를 입고 일본군을 상대하던 기억이

떠올라 극심한 정신적 고통을 앓게 되어 결국 증언대에 서지 못하게 되었던 것입니다.

이처럼 짓밟힌 자신의 꽃 같은 청춘을 보상받고 일제의 만행을 전 세계에 고발하기 위해 여자로서 고통스러운 고백을 하며 힘든 여정에 올랐던 박영심 할머니는 결국 일본군 위안부 문제의 해결을 보지 못한 채 2006년 8월 7일 북한에서 한 많은 세상을 떠났습니다. 2019년 3월 현재 우리나라에는 일제의 만행을 증언해 줄 생존자로 스물두 분만이 남아 있습니다.

2015년 8월 15일은 우리에게는 일본으로부터 나라를 되찾은 광복 70주년이었지만, 일본에서는 그들이 전쟁에서 항복한 날이 아닌 종전 기념일이었습니다. 종전, 즉 '전쟁이 끝난 날.' 이날은 태평양 전쟁을 일으켰던 일본의 모습뿐만 아니라 히로시마와 나가사키에 원폭이 투하되면서 세계 유일의 핵폭탄 피폭국이자 전쟁 말기 미국의 도쿄 대공습으로 인해 많은 민간인이 피해를 겪었던 일본의 모습이 모두 함축된 날이었습니다.

2015년 8월 15일은 중국에서도 별다른 의미를 갖고 있지 않습니다. 그들에게 승전의 날은 8월 15일이 아닌 9월 3일입니다. 1945년 9월 2일, 미 해군의 미주리 호에서 중국을 비롯한 연합국이 지켜보는 가운데 일본은 항복 문서에 조인을 하였고, 9월 3일 중국 정부는 이를 접수하였습니다. 따라서 당시 연합국의 일원으로 일본과

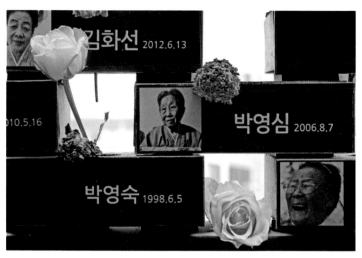

전쟁과 여성 인권 박물관에 모신 고故 박영심 할머니 기념비. ⓒ김경훈

싸웠던 중국에게는 일본 천황이 라디오에서 일본의 항복을 밝혔던 8월 15일이 중요한 것이 아니라 승전국인 중국이 패전국인 일본으로부터 정식으로 항복 문서를 받은 9월 3일이 승전 기념일이었던 것입니다.

이렇듯 똑같은 역사에 대해 서로 다른 시각을 가지고 있는 세 나라입니다. 당시 이러한 여러 가지 의미의 70주년에 대한 기획 취재로 중국과 한국을 오가며 아직 생존해 계시는 일본군 위안부 피해 할머니들을 취재한 적이 있습니다. 이 취재를 기획한 것도 제 뇌

리에 남아 있던 박영심 할머니의 사진이 가장 커다란 모티프가 되었기 때문입니다.

중국 산시성에 생존해 있는 중국인 위안부 피해자를 찾아가는 과정은 베이징에서 자동차로 왕복 2천 킬로미터가 넘는 길고 힘든 여정이었습니다. 그리고 이는 제가 사진 기자로서 해 왔던 수많은 취재들 중 가장 슬프고 가슴 먹먹했던 취재였고, 카메라의 뷰파인더를 바라보며 사진을 찍던 제 눈이 젖어든 몇 안 되는 취재이기도 했습니다.

여성 단체와 국민들의 관심 속에 연구와 지원이 행해지고 있는 우리나라와는 달리 중국의 위안부 피해 여성들은 잊힌 존재가 되어 있습니다. 중국의 몇몇 민간 단체에서 이들에 대한 연구를 해 왔지만, 아직도 중국에서는 구체적인 피해 여성의 숫자도 정확히 파악되지 않고 있습니다. 중국 연구자들에 따르면, 중국에는 일본군 성노예 피해자가 2백만 명을 넘는다는 추정이 있기도 하지만, 중국 정부 차원에서 정확한 피해자는 집계되지 않고 있습니다. 지난 수년간 민간의 뜻 있는 학자들과 연구자들에 의해 2백여 명의 피해 여성들이 확인되었고, 그중 20여 명의 생존자들이 확인되고 있을 뿐입니다.

1972년 중일 공동성명으로 일본과 국교 정상화를 구축한 중국 정부는 일본과의 실리적인 외교 관계를 통해 자국의 경제적 이익과 같은 이득을 취하는 데 더욱 집중해 왔습니다. 특히 중국 정부가 일

본과의 과거사 문제와 이로 인해 표출되는 반일 감정을 중국 공산당의 정치적 이익을 위해 이용해 온 점도 간과할 수 없을 것입니다. 또한 자신들이 중일 전쟁의 위대한 승리자라고 믿고 있는 중국에게 반세기 전 자신들의 어동생과 딸들이 일본군에게 끌려가 성노예가 되었다는 사실은 그다지 들추고 싶지 않은 과거일지도 모릅니다.

제가 만난 중국인 위안부 생존자들은 모두 경제적으로 어려운 환경에 살고 있었고, 그중에는 고령으로 인해 눈도 멀고 귀도 들리지 않아 주변과 고립되어 하루하루를 살고 있는 할머니들도 있었습니다. 15살에 일본군 기지로 끌려가 20여 일간 일본군의 성노예가 되었던 렌 할머니는 치매로 정상적인 대화가 힘들었지만, 인터뷰 도중 일본군에 대한 이야기가 나오자 갑자기 손을 추켜올리며 반쯤은 분노에 찬 듯, 반쯤은 공포에 떠는 듯 소리를 지르기도 하였습니다.

마당 한구석 창고 같은 방에서 하루 종일 자리보전을 하며 여러 가지 지병과 이로 인한 통증으로 매일매일 고통스러운 나날을 보내고 있는 장 할머니는 아들이 끼니 때마다 가져다주는 식사를 힘겹게 목으로 넘기며 더 이상 살고 싶지 않다고, 어서 죽었으면 좋겠다는 말을 끊임없이 되뇌고 있었습니다.

15살의 나이에 집으로 쳐들어온 일본군에 의해 부대로 끌려가 강간을 당하고 성노예가 되어야 했던 장 할머니의 발은 어린 시절에 했던 전족 때문에 제 손바닥의 반 정도 크기밖에 안 되는 삼각형

모양이었습니다. 그녀의 인생과 작고 가녀린 몸에는 여성에 대한 폭압과 억압의 증거가 고스란히 남아 있었던 것입니다.

성노예의 후유증으로 평생 아기를 가지지 못한 하오 할머니는 백내장으로 눈이 멀었지만 그녀의 방에는 시장에서 산 커다란 아기 사진이 붙어 있었습니다. 양녀의 말에 따르면, 평생 자신의 아이를 너무도 가지고 싶어 했던 하오 할머니는 아기 사진을 벽에 붙여 놓고 이렇게 자신의 한과 아쉬움을 다스리고 있다고 했습니다.

어찌 보면 누구보다 훨씬 힘든 삶을 살아가고 있는 중국의 위안부 생존자 할머니들에게 할 수 있던 것은 취재가 끝난 뒤 그들의 손을 잡고 안아드리는 일뿐이었습니다. 그들의 몸은 조금만 힘을 주어 안으면 부서질 것처럼 너무나도 작고 연약했지만, 그들의 체온은 무척이나 따뜻했습니다. 그리고 제가 취재한 중국인 위안부 할머니들의 사진이 할 수 있는 일 역시 명확했습니다.

기록하자, 새로운 역사의 기록을 만들자.
그리고 사진 속의 그들을 잊지 말자.

70년이 지난 긴 세월도 치유하지 못한 피해자 할머니들의 고통은 할머니들의 몸과 마음에 그대로 남아 있었습니다. 그들의 몸이, 그들의 인생 자체가 역사의 증거가 되어 있지만 오랜 세월의 흐름 속에서 한 분 두 분 우리 곁에서 사라져 가고 있는 할머니들. 사

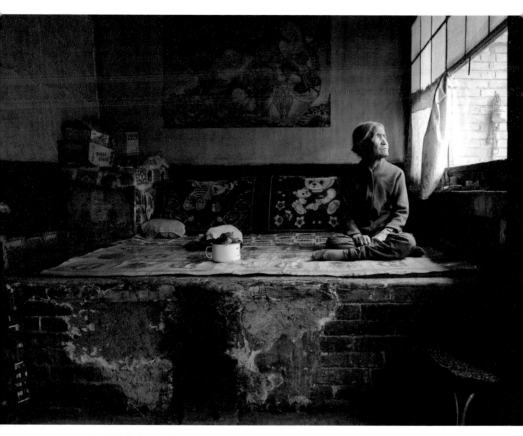

아들이 가져다준 식사를 옆에 두고 창밖을 바라보고 있는 중국의
일본군 위안부 생존자 장 할머니. 거동이 불편해 바깥 출입을 못하는
장 할머니는 한 평 남짓한 구들장에 앉아 매일매일 똑같은 하루를 보내며
어서 빨리 죽고 싶다는 말을 되뇌고 있었습니다. ©로이터 통신/김경훈

진이 할 수 있는 일은 그들이 우리 곁에 존재했음을, 그리고 그녀들의 깊은 주름과 병든 몸에 남아 있는 아픔과 고통을 기록하여 역사의 증거로 남기는 것, 더 오랜 시간이 지나더라도 그들이 잊히지 않도록 도와주는 일일 것입니다.

일본군 위안부의 사진을 미군이 촬영하여 미국에 보관 중인 이유는?

박영심 할머니의 사진과 함께 당시 납맹 전투에서 촬영된 일본군 위안부들의 사진은 한 세기가 지난 지금 위안부의 실상을 알려 주는 가장 중요한 자료가 되고 있습니다. 그렇다면 당시의 미군은 어떻게 해서 이러한 사진을 촬영했고, 오랜 시간 보관해 온 것일까요?

제2차 세계대전 당시 미국은 육해공군에 사진병들을 배속하여 전장의 상황을 시시각각 기록하게 하였습니다. 통신대대의 사진중대에 배속된 사진병들 중에

는 징집제였던 당시 군대에 입대하기 전 사진 관련 일을 했던 이들이나 입대하여 촬영과 현상 인화 기술을 배워 사진병이 된 이들도 있었다고 합니다. 이들의 임무는 총과 함께 카메라를 들고 전장의 최전선을 사진으로 기록하는 것이었습니다.

전쟁의 한복판에서 촬영된 사진들은 현장의 텐트에 설치된 간이 암실에서 현상되어 후방으로 전송되었고, 이들이 촬영한 사진들은 단순한 기록의 차원을 넘어 전장의 상황 분석 및 첩보 자료, 민간 뉴스 미디어 제공용, 심리전 자료, 훈련용도 등으로 다양하게 쓰였으며, 제2차 대전 중에 약 50만 장의 사진이 유럽, 아시아, 아프리카에서 촬영되어 기록으로 남게 되었습니다. 특히 이러한 사진들은

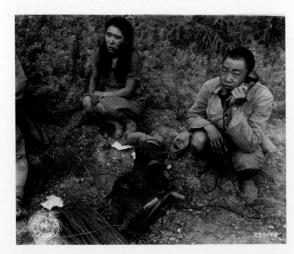

일본군 병사들이 모두 전사한 동굴에서 발견된 일본 여성(박영심 할머니의 사진과 마찬가지로 한국 여성일 가능성도 있습니다). 이 여성은 동굴의 한쪽 구석에 숨어 있었으며, 이를 발견한 중국군에게 생포되었고, 사진 속에서 중국 병사가 이 상황을 무전으로 상부에 보고하고 있다고 당시의 사진 설명에 기록되어 있습니다. 1944년 9월 3일 촬영.
©National Archives

중국군의 공격으로 인해 부상을 당한 뒤 생포된 일본 여성(당시 사진 설명에는 일본 여성이라고 명시되어 있으나 한국 여성일 가능성도 있습니다)에게 응급 처치를 해 주고 있는 미군 병사. 그리고 노획한 일본군의 깃발을 들고 있는 중국인 병사들. 1944년 9월 7일 촬영. ⓒNational Archives

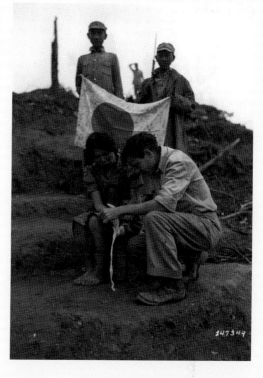

전투 지역의 민감한 정보를 노출시키지 않는 범위 내에서 사진마다 촬영된 상황 등에 대한 설명을 글로 남겨 놓았기 때문에 반세기가 지난 지금도 소중한 역사의 자료로 활용되고 있습니다.

박영심 할머니의 사진은 당시 인도와 미얀마 전선에 배속되었던 미군 164통신대 사진중대의 사진병들이 촬영한 것입니다. 당시 연합국의 일원으로 일본과 전쟁을 벌였던 국민당의 중국군에게 미국은 최신 무기와 장비를 지원하고 있었으며, 164통신대 역시 미군의 일원으로 당시 중국군의 납맹 전투를 지원하고 있었습니다. 그리고 일본군의 납맹 기지가 함락된 후 164통신대 소속 사진중대 요원들은 당시의 상황을 사진으로 기록하여 남기게 된 것입니다.

당시 촬영된 사진들은 미국의 국가 기록원인 내셔널 아카이브National Archives(정식 명칭은 미국국립문서기록관리청National Archives and Records Administration입니다)에 모두 소장되어 있습니다. 한편 6·25 전쟁 당시에도 미군 소속 사진병들은 한반도에서 수만 장의 사진을 촬영하였으며, 이 사진들은 소중한 역사의 기록이 되어 역사 연구의 자료가 되고 있습니다.

2

최고의
전쟁 사진가의
수상한
사진 한 장

로버트 카파Robert Capa. 사진에 관심이 있는 사람들이라면 누구나 한 번쯤은 들어본 적이 있는 이름일 것입니다. "당신의 사진이 좋지 않다면, 그것은 피사체에 충분히 다가가지 않았기 때문이다 If your pictures aren't good enough, you aren't close enough"라는 유명한 말을 남긴 그는 자신의 이러한 명언을 몸소 실천하듯 총 대신 카메라를 들고 수많은 전쟁의 최전선을 누볐던 명실공히 20세기 최고의 전쟁 사진가입니다.

그는 제2차 세계대전 당시 미군 공수부대와 함께 낙하산을 타고 (그날은 그의 인생에서 처음으로 낙하산을 타는 날이었습니다) 독일군의 대공포가 빗발치는 적진에 몸을 던져 연합군의 베를린 함락 작전을 취재하였으며, 연합군의 디 데이D-day 작전 시에는 미 해병대와 함께 노르망디에 상륙하여 지상 최대의 작전이라고 불렸던 노르망디 상륙 작전을 취재한 유일한 사진 기자이기도 했습니다.

아직 텔레비전이 대중화되기 전이었던 제2차 세계대전 당시, 그의 생생한 사진들은 가장 영향력 있는 잡지였던 『라이프LIFE』지

1945년 낙하산을 멘 공수부대 복장의 로버트 카파.
©The LIFE Picture Collection/Getty Images

를 통해 보도되면서 전쟁의 추이를 궁금해하던 대중들에게 전쟁의
참상과 연합군의 승리를 보여 주는 '눈'의 역할을 하였습니다. 세계
곳곳에서 포연이 자욱하던 20세기 중반까지 이 겁 없고 용감한 사
나이는 스페인 내전, 중일 전쟁, 제2차 세계대전, 팔레스타인-이스
라엘 독립 전쟁, 인도차이나 전쟁 등 인류의 현대사에 큰 획을 그은

전쟁터의 최전선에서 자신의 목숨을 담보로 인류의 갈등과 충돌의 역사를 역동적이고 사실적으로 사진에 기록하여 현재의 우리에게 남겨 주었던 것입니다.

전쟁 사진가로서의 명성 못지않게 그의 인생 역시 한 편의 드라마였습니다. 고등학생 시절 반체제 학생 운동에 참여하여 체포된 뒤 고국에서 추방당한 가난한 유대계 헝가리인이었던 로버트 카파는 오직 사진에 대한 열정과 실력으로 세계 최고의 명성을 얻은 대표적인 '흙수저' 사진가였습니다. 훗날 로버트 카파는 앙리 카르티에 브레송, 데이비드 시무어 등 당대 최고의 사진가들과 독립적인 사진 통신사인 매그넘Magnum을 창설하여 사진 기자들의 권익과 언론 자유 신장에 기여하였으며, 헤밍웨이와 피카소 등 최고의 예술가들과는 연령과 국경을 초월하여 친밀한 우정을 나누기도 했습니다. 또한 할리우드의 유명 배우였던 잉그리드 버그만과 염문을 뿌리며 당대 최고의 여배우를 애타게 만들었던 매력적인 '로맨틱 가이'이기도 했습니다.

그가 촬영한 노르망디 상륙 작전의 사진들은 스티븐 스필버그 감독의 걸작 〈라이언 일병 구하기〉의 오프닝에서 참혹한 전쟁 장면의 모티프가 되기도 하였습니다. 그리고 1954년 베트남에서 벌어진 프랑스와 베트남 간의 인도차이나 전쟁을 취재하던 로버트 카파는 지뢰를 밟는 불의의 사고로 세상을 떠나면서 전쟁 사진가로서의

파란만장했던 인생의 극적인 엔딩을 맞이하였습니다.

사후 반세기가 지난 지금도 로버트 카파의 놀랍도록 사실적이고 생생한 전쟁 사진들은 뉴스 사진으로서의 가치를 뛰어넘어 인류의 귀중한 역사의 기록이자 미학적 가치를 가진 사진으로도 추앙받고 있으며, 아직도 제2의 로버트 카파를 꿈꾸는 전 세계 수많은 사진 기자들이 그를 롤 모델로 꼽고 있습니다.

죽음을 초월한 기자 정신을 뜻하는 '카파이즘Capaism'이라는 말이 생길 정도로 보도 사진계에 훌륭한 업적을 남긴 로버트 카파이지만, 그의 명성에 언제나 꼬리표처럼 붙어다니는 의혹이 있으니, 그것은 바로 그의 출세작 〈어느 공화군 병사의 죽음〉이라는 사진의 연출 논란입니다.

스페인 내전은 1936년 7월 17일 우파 반란군의 프랑코 장군이 당시 좌파 인민전선 공화국 정부를 전복시키기 위해 일으켰던 전쟁으로, 후에 유럽에서 벌어지는 제2차 세계대전의 전초전이었다고 할 수 있습니다. 당시 독일의 히틀러와 이탈리아의 무솔리니는 파시스트 세력인 프랑코의 반란군을 지원하기 위해 다량의 무기를 제공한 것은 물론 공군을 동원하여 무자비한 공습을 자행하였으며, 이러한 파시스트 세력에 대항하기 위하여 국적과 인종을 초월한 수많은 지식인들과 젊은이들이 국제 의용군을 창설하여 좌파 인민전선 공화국 정부를 지원하기 위해 참전하였습니다.

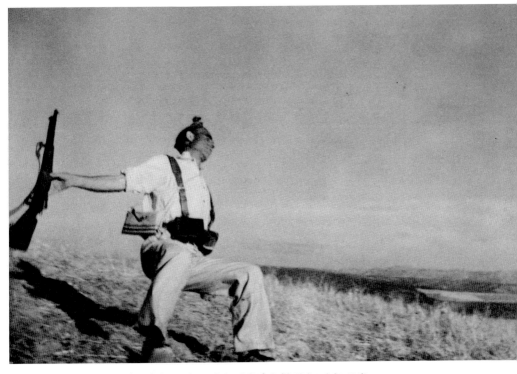

〈어느 공화군 병사(페데리코 보렐 가르시아)의 죽음〉(일명 쓰러지는 군인).
1936년 9월 5일. 스페인 세로 무리아노.

최고의 전쟁 사진가의 수상한 사진 한 장

미국의 문호 어니스트 헤밍웨이, 프랑스와 스페인에서 활동했던 화가 피카소, 인도의 시인 네루다를 비롯하여 저명한 예술가들 역시 직·간접적으로 인민전선 정부를 지원하기 위해 국제 의용군 활동에 참여하거나 이를 소재로 한 예술 작품을 발표하기도 하였으며, 헤밍웨이의 대표작 『누구를 위하여 종은 울리나』와 피카소의 〈게르니카〉는 모두 스페인 내전을 배경으로 만들어진 작품입니다.

그리고 로버트 카파의 〈어느 공화군 병사의 죽음〉은 20세기를 대표하는 수많은 전쟁 사진들 중에서 파시즘과 제국주의의 폭거 앞에 힘없이 쓰러지는 민초를 상징하는 사진으로, 스페인 내전의 상징이 되기도 하였습니다.

그런데 이 한 장의 사진을 찍기 전까지 로버트 카파는 무명의 사진 기자에 지나지 않았습니다. 그리고 무엇보다 놀라운 사실은 지금 우리가 알고 있는 로버트 카파라는 존재는 애당초 '가공의 인물'이었다는 것입니다.

고등학생 시절, 반정부 시위에 참가한 죄목으로 자신의 고국 헝가리에서 추방된 유대계 헝가리인 로버트 카파의 본명은 앙드레 프리드먼Endre Friedman입니다. 독일로 추방된 뒤 처음에는 글을 쓰는 기자를 꿈꾸었던 앙드레 프리드먼은 생계를 위해 당시 독일의 사진 통신사 데포Dephot에서 암실 보조기사로 허드렛일을 하며 사진을 배웠습니다. 당시 유럽에서 태동하던 포토 저널리즘의 발전 가능성

에 눈을 뜬 그는 사진을 배우면서 한 장의 사진으로 강력한 메시지를 전달할 수 있는 보도 사진에 매료되기 시작하였습니다. 또한 기사를 작성하여 메시지를 전달해야 하는 기자가 되기에는 독일어 실력이 부족했기에 포토 저널리즘이 저널리스트가 될 수 있는 새로운 기회가 될 것이라고 생각했습니다. 그리고 어렵게 돈을 마련하여 당시 고가이던 카메라를 장만한 뒤 사진 기자로서 첫발을 내디뎠으나 그 시작은 만만치 않았습니다.

당시 명성을 날리던 기존의 유명 사진가들 사이에서 갓 발을 디딘 앙드레 프리드먼이 일거리를 찾거나 자신이 찍은 사진을 언론사나 출판사에 파는 일은 쉽지 않았을 것입니다. 무명의 사진 기자로서 배고프고 힘든 하루하루를 보내던 앙드레 프리드먼의 인생은 파리에서 그의 여자 친구이자 동료이면서 비즈니스 매니저 역할까지 했던 여성 사진가 게르다 타로Gerda Taro를 만나면서 큰 도약의 계기를 맞이하게 됩니다.

영리한 사진가였던 게르다 타로는 자신들의 일천한 경력으로는 좋은 취재 기회를 얻기도 힘들고, 자신들의 사진을 보다 비싼 가격에 판매하는 것이 어렵다는 사실을 잘 알고 있었습니다. 그래서 게르다 타로는 자신들이 취재한 사진의 보다 효율적인 홍보를 위해 '로버트 카파'라는 가공의 미국 출신 사진 기자를 창조했습니다. 자신들을 미국에서 온 유명한 사진 기자인 로버트 카파의 조수라고 소개한 앙드레 프리드먼(훗날의 로버트 카파)과 그의 여자 친구 게

르다 타로는 자신들이 취재한 사진을 로버트 카파라는 가공의 유명한 미국인 포토 저널리스트가 취재한 사진처럼 속여 유럽의 신문사와 잡지사에 비싼 값에 판매하였던 것입니다. 그리고 로버트 카파를 직접 만나기 싫어 하던 사람들에게는 그가 취재 여행 중이시나 바쁘다는 핑계를 둘러대 속일 수 있었습니다.

훗날 앙드레 프리드먼은 제2차 세계대전 당시 미국에서 본격적인 활동을 시작하면서 로버트 카파를 자신의 '진짜' 이름으로 사용하게 되었으며, 게르다 타로가 사망하기 전인 1937년까지 발표된 로버트 카파의 사진 중에는 앙드레 프리드먼이 아닌 게르다 타로가 촬영한 사진도 다수 존재하고 있는 것으로 공식적으로 확인되어 있습니다.

당시 조금씩 보도 사진계에 이름을 알리기 시작하던 로버트 카파(앙드레 프리드먼과 게르다 타로)는 스페인 내전이 발발하자 좌파 자유주의를 신봉하던 자신들의 신념을 좇아 좌파 인민전선 공화국 정부의 파시즘에 대한 저항을 기록하기 위해 첫 종군 취재를 시작했습니다. 그리고 1936년 9월, 스페인의 세로 무리아노라는 작은 마을에 주둔 중이던 공화국 의용군 부대를 취재하던 로버트 카파는 갑작스러운 프랑코 군대의 기관총 공격에 맞서기 위해 참호를 뛰어나오다가 총에 맞아 숨진 의용군 병사의 죽음의 순간을 사진으로 포착하게 되었습니다. 적의 기관총 세례 때문에 참호 속에 몸을 숨긴 채 카메라를 머리 위로 들어올려 파인더도 보지 않고 셔터를 눌

러서 찍었다고 훗날 로버트 카파가 술회한 사진 〈어느 공화군 병사의 죽음〉은 전쟁에서 벌어진 죽음의 순간을 생생하게 포착하였다는 찬사와 함께 그를 세계적으로 주목받는 사진 기자로 만들어 주었습니다.

파시즘이라는 거대하고 잔혹한 국가의 폭력 앞에 한 자루의 구식 라이플로 맞서다 힘없이 쓰러진 무명 용사의 죽음을 보여 주는 이 사진은 보는 이들로 하여금 파시즘에 대한 분노를 느끼게 하는 당대의 아이콘이 되었으며, 지금까지도 20세기의 대표적인 전쟁 사진 중 하나로 여겨지고 있습니다.

이 사진으로 로버트 카파는 세계적인 명성을 얻게 되었으나 그의 인생 앞에는 일생일대의 가장 큰 불행이 기다리고 있었습니다. 그가 프랑스로 잠시 돌아가 일을 보던 사이 혼자서 스페인 내전을 취재 중이던 게르다 타로는 공화군과 함께 전선에서 이동하던 중 탱크 운전병의 부주의로 후진하던 탱크에 깔려 짧은 인생을 마감하게 된 것입니다.

카파가 결혼을 꿈꾸며 청혼했던 사랑하는 여인. 그가 '보스'라고 불렀던 일과 인생의 동반자 게르다 타로는 전쟁에서 사망한 최초의 여성 종군 사진가가 되어 역사에 남게 되었지만, 이로 인해 로버트 카파는 한동안 깊은 슬픔에 잠겼습니다. 그리고 마침내 사랑하는 여인을 잃은 슬픔에서 빠져나왔을 때 그는 더 이상 가난한 헝가리계 사진가 앙드레 프리드먼이 아닌 진짜 로버트 카파가 되었으

며, 이는 그를 전쟁의 격렬함에 한발 더 가까이 다가서게 하는 계기가 되었습니다.

담배를 입에 문 채 가슴에 카메라를 걸치고 병사들도 두려워하는 선쟁의 최전선을 누비던 전설적인 종군 사신 기자 로버트 카파의 이미지는 이때부터 만들어졌다고 해도 틀린 말이 아닐 것입니다.

카파의 사진 〈어느 공화군 병사의 죽음〉의 연출 여부에 대한 논란이 공개적으로 대중에게 알려지기 시작한 것은 필립 나이틀리Philip Knightley가 1974년 자신의 책『첫 번째 희생자들The First Casuality』에서 당시 스페인 내전을 취재하며 로버트 카파와 조우했다고 주장하던『데일리 익스프레스Daily Express』기자 오 디 갤러거O.D. Gallagher의 이야기를 소개하면서부터입니다. 유명 종군 기자들의 기사와 사진의 많은 부분이 조작되거나 연출되었다고 주장하는 이 책에서 필립 나이틀리는 기자 출신인 갤러거의 증언을 소개하며 카파의 사진은 조작된 연출 사진이라고 했습니다.

그의 책에서 로버트 카파에게 직접 들은 이야기라며 소개된 갤러거의 증언에 따르면, 당시 교전이 벌어지지 않아 쓸 만한 전투 장면을 취재하지 못하고 있던 카파를 비롯한 몇 명의 사진 기자들은 공화군측 공보장교에게 취재할 것이 없다고 불평했고, 이에 그 공보장교는 몇 명의 군인을 데려와 그들을 위해 마치 진짜 전쟁 장면

처럼 연출해 주었다고 합니다. 그리고 카파는 이러한 연출 사진이 보다 실감나고 긴박한 상황에서 촬영된 것처럼 보이게 하기 위해서 일부러 초점을 흐릿하게 하여 찍었다는 것입니다.

필립 나이틀리의 책이 출간된 직후인 1975년은 스페인 내전을 일으켜 정권을 잡은 뒤 40여 년간 독재 정권을 유지해 온 스페인의 프랑코 총통이 사망한 해로, 스페인 내전과 프랑코 정권의 파시즘에 의해 괴멸된 당시 스페인 진보 좌파 진영에 대해 서구 사회가 다양한 시각에서 재조명을 하고 있던 때이기도 했습니다. 이러한 시점에 제기된, 스페인 내전의 아이콘이 되어 왔던 사진에 대한 연출 의혹은 많은 사람들의 관심을 끌었습니다.

전쟁이 가져다준 폭력과 파시즘 정권의 무자비함을 웅변해 왔던 이 세계적인 걸작 사진은 과연 연출로 찍힌 프로파간다 사진에 불과했던 것일까요?

이러한 주장에 대해 카파의 동생이며 그 자신도 유명한 사진가인 코넬 카파를 비롯한 로버트 카파의 지인들과 지지자들은 한 가지 의문을 제기하였습니다. 만약 갤러거의 증언이 사실이라면 일반인도 아닌 기자인 갤러거가 세계적인 특종거리라고 할 수 있는 로버트 카파에 대한 증언을 왜 지난 40여 년 동안 공개하지 않았던 것일까요?

이런 와중에 스페인의 사학자 호르헤 르윈스키Jorge Lewinski는 직접 갤러거와 인터뷰를 하였고, 그의 증언의 결정적인 오류를 밝혀 내었습니다. 호르헤의 저서 『전쟁터의 카메라The Camera at War』에 소개된 갤러거의 인터뷰에 따르면, 그가 로버트 카파를 만나 사진의 연출에 대한 이야기를 들은 것은 산 세바스티앙 근처에서 그와 함께 프랑코 부대 전선을 취재하던 중이었다고 합니다. 하지만 사진가이면서 사회주의자 성향을 가지고 있던 로버트 카파에게 스페인 내전은 취재의 현장인 동시에 자신의 정치적 성향의 표출장이기도 하였습니다. 따라서 그는 스페인 내전 기간 중 단 한 번도 프랑코 군대를 취재한 적이 없었으며, 카파의 지인들에 따르면 당시 그가 만약 프랑코 진영에 들어가 취재하려고 했다면 그는 바로 체포되어 스파이로 몰려 처형당했을 것이라고 주장하였습니다.

그리고 카파가 남긴 사진과 기록을 확인한 결과, 그는 스페인 내전 취재 당시 산 세바스티앙 근처에는 간 적도 없었던 것으로 밝혀졌으며, 따라서 40여 년이 지난 뒤 밝혀진 늙은 기자의 믿을 수 없는 회상은 결국 많은 이들에게 신빙성을 얻지 못했습니다.

한편 〈어느 공화군 병사의 죽음〉에 얽힌 사실들 중 잘 알려지지 않은 몇 가지가 있습니다. 그리고 이러한 사실들이 카파의 사진 연출 여부에 대해 의심하는 이들을 부채질한 측면도 없지 않습니다. 우리는 이 사진이 『라이프』지에 실렸던 것으로 기억하고 있지만,

당시 『뷔』 잡지에 게재되었던 로버트 카파의 사진들.

『라이프』지에는 사진 촬영 후 거의 1년이 지난 뒤에 실렸으며, 실제로 그의 사진은 가장 먼저 프랑스의 『뷔Vu』라는 잡지에 게재되었습니다.

　로버트 카파의 사진들은 1936년 9월 23일 『뷔』에서 두 면에 걸쳐 특집 기사로 게재되었으며, 문제의 그 사진뿐만 아니라 여러 장의 사진이 함께 실렸습니다. 그중에는 훗날 카파의 연인 게르다 타로가 촬영한 것으로 알려진 사진도 여러 장 있습니다.

　그리고 『라이프』지에 〈어느 공화군 병사의 죽음〉이 실린 것은 1937년 7월 12일로, 촬영된 날로부터 거의 1년의 시간이 흐른 뒤였습니다. 그리고 사진 속 병사가 쓰고 있는 모자의 술 부분을 두개골 파편으로 오해한 편집자가 머리에 총을 맞고 쓰러지는 순간의 공화군 병사라는 자극적인 설명을 붙여 소개하기도 했습니다.

　하지만 이것은 로버트 카파의 잘못이라기보다는 1930년대 포토 저널리즘 업계의 관행과도 같은 것이었으며, 당시의 관행은 디지털 사진과 인터넷이라는 문명의 혜택을 받고 있는 지금과는 사뭇 달랐습니다. 로버트 카파는 자신이 촬영한 사진을 정확한 설명 없이 필름째 후방으로 보냈으며, 이 필름은 현상소에서 현상된 뒤 한 장 한 장 조각조각 잘려 언론사에 판매되었고, 언론사와 출판사 편집자들은 보다 많은 독자들의 관심을 얻기 위해 사진에 자극적인 설명과 기사를 붙여 보도하고는 했습니다.

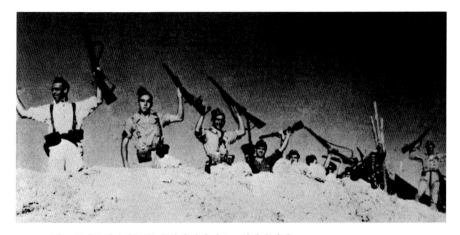

〈어느 공화군 병사의 죽음〉과 함께 찍힌 것으로 알려진 사진.
맨 왼쪽 인물이 앞의 사진 속 동일한 인물임을 알 수 있습니다.
©Robert Capa ©International Center of Photography/Magnum Photos/Europhotos

　특히 프랑스 잡지 『뷔』에는 마치 총에 맞아 쓰러지는 듯한 병사의 사진이 두 장 게재되었는데, 이를 두고 카파 사진의 진위 여부를 의심하는 측에서는 남들은 평생에 한 번도 찍을 수 없는 사진을 어떻게 같은 곳에서 두 번이나 찍을 수 있었을까라는 의심을 던지기도 했습니다.

　대표적인 '의심론자'인 필립 나이틀리는 갤러거의 주장이 신뢰성을 잃은 뒤에도 자신의 주장을 굽히지 않았으며 당시 〈어느 공화군 병사의 죽음〉과 함께 촬영된 사진들을 거론하며 계속해서 연출 가능성에 대한 주장을 이어 나갔습니다.

당시 함께 찍힌 사진들 중에는 여러 명의 병사들이 카파의 카메라를 향해 포즈를 취하고 있는 사진을 볼 수 있으며, 절벽 위에서 승리의 포즈를 취하고 있는 맨 왼쪽 인물이 〈어느 공화군 병사이 죽음〉의 주인공임을 쉽게 확인할 수 있습니다.

로버트 카파는 생전에 그의 사진이 프랑코의 파시스트군의 기관총이 작열하는 최전선에서 촬영된 것이라고 이야기하곤 했습니다. 그렇다면 그런 치열한 격전지에서 이처럼 여유롭게 카메라를 향해 포즈를 취하는 것이 과연 가능했을까요? 그리고 두 사진 중 어느 사진이 먼저 찍혔는지를 알아낸다면 연출 여부를 쉽게 판가름할 수 있지 않을까요?

이러한 의문을 제기하며 나이틀리는 로버트 카파의 동생 코넬 카파 측에 몇 차례에 걸쳐 당시 카파가 취재한 사진의 밀착 인화 공개를 요구했습니다. 디지털 카메라가 출현하기 전 필름 카메라를 사용하던 시절에는 밀착 인화라는 것이 존재했습니다. 밀착 인화는 24장 혹은 36장의 사진을 필름 사이즈 그대로 한 장의 사진에 인화한 것으로, 이것을 보면 사진이 찍힌 전후 사정과 시간적 순서를 쉽게 알 수 있습니다.

그리고 코넬 카파 측이 밀착 인화를 공개하지 않자 나이틀리는 이것을 사진의 연출 여부를 감추기 위한 꼼수라고 비난하였습니다. 하지만 이것은 당시 보도 사진계의 관행에 대해서 잘 모르던 나이틀리의 억측이었습니다. 당시 로버트 카파가 촬영한 사진들은 언론

2008년 뉴욕국제사진센터ICP에서 전시된 로버트 카파의 원본 필름들.
전 세계에 흩어져 있던 로버트 카파의 사진 원본 필름을 발굴하여
3,500장의 사진 이미지를 복원한 이 전시회는 로버트 카파를 기리기 위해
그의 동생 코넬 카파가 창립한 ICP에서 열렸습니다.

사에 필름째 조각조각 잘려 판매되었고, 통상적인 밀착 인화는 존재하지 않았습니다. 그리고 〈어느 공화군 병사의 죽음〉의 원본 필름은 1930년대 이미 분실된 것으로 알려져 있습니다.

당시 이 사진은 매일 생산되고 소비된 뒤 잊히는 수많은 뉴스 사진 중 하나였을 뿐이며, 그 누구도 그의 사진이 훗날 아이콘이 되리라고는 예상하지 못하고 있었던 것입니다. 따라서 우리가 오늘날 보고 있는 스페인 병사의 사진은 원본 필름에서 인화한 원본 사진이 아니라 당시 남아 있던 인화된 사진을 다시 카메라로 복사한 복사본이기도 합니다.

이러한 논란이 계속되는 가운데 문제의 사진이 촬영된 지 60년이 되던 해인 1996년, 스페인의 향토사학자가 사진 속 공화군 병사의 정확한 신원이 확인되었다고 주장하면서 새로운 전기를 맞는 듯하였습니다.

앨코니라는 작은 마을의 향토사학자 마리오 브로통 호르다 Mario Brotóns Jordá는 스페인 내전 당시 14살의 나이로 공화군에 복무했다고 합니다. 어느 날 그는 사진 속 군인이 자신의 고장 출신 의용군들만이 사용하던 특이한 형태의 가죽 재질 총알집을 착용하고 있음을 알아차렸습니다. 그 총알집은 당시 같은 마을에 살던 피혁업자가 특별히 자신의 동향 출신 공화국 의용군들을 위해 만들어 준 것으로, 사진이 촬영된 장소인 세로 무리아노에서 동일한 총

알집을 착용하고 있던 병사들은 오직 앨코니 마을 출신이라는 것이 그의 주장이었습니다. 그리고 그는 정부의 기록 보관소에 남아 있던 전사자 기록 명단을 조사하였고, 카파가 사진을 찍은 1936년 9월 5일에 전사했다고 기록이 남아 있는 앨코니 마을 출신의 페데리코 보렐 가르시아Federico Borrell García가 사진의 주인공이라고 주장하였습니다.

그는 또한 페테리코의 유족을 찾아내 해당 사진을 페데리코의 형수에게 보여 주었으며, 그녀로부터 사진 속 주인공이 가르시아가 확실하다는 확인까지 받았습니다. 그에 따르면, 페데리코는 전쟁 당시 24살의 방직공이었으며 사망 전날 세로 무리아노로 배속된 50명의 지원 병력 중 한 명이었다고 합니다. 그리고 전선의 전방과 후방에서 무차별 총격을 가하던 반란군에게 죽임을 당한 것은 오후 다섯 시경이라고 주장하기도 했습니다. 오후 다섯 시라는 시간은 카파의 사진 속 그림자를 분석하였을 때 사진이 촬영된 시간과 일치하는 시간이기도 합니다.

하지만 이러한 주장은 전문가들의 검증 작업에서 곧 커다란 오류에 부딪히게 되었습니다. 마리오의 주장과는 달리 스페인의 국립 자료 보관소에는 페데리코의 전사에 대한 자료가 존재하지 않았고, 마리오가 자료 보관소들을 찾아 그러한 자료를 열람했다는 기록조차 남아 있지 않았던 것입니다. 당시 스페인에서는 프랑코 사후 과

거사와 보훈 처리 문제로 스페인 내전 당시의 전사자 기록이 중요하게 관리되고 있었다고 합니다.

그렇다면 마리오는 도대체 어디에서 이 기록을 찾았던 것일까요? 그리고 페데리코의 유가족은 왜 지난 60여 년간 수없이 신문과 잡지, 텔레비전에 반복적으로 나타났던 이 사진 속 주인공이 자신들의 가족임을 알아차리지 못했던 것일까요? 이러한 의문에 대해 마리오는 자신이 기록을 찾은 곳은 국립 자료 보관소가 아닌 제3의 장소이며 프랑코 독재 치하의 스페인에서 로버트 카파의 사진은 대중들이 쉽게 찾아볼 수 있는 사진이 아니었기에 페데리코의 가족들은 자신이 찾아나서 확인할 때까지 알아차리지 못했다고 주장했습니다.

하지만 보다 정확한 검증을 요구하던 전문가들의 요구에 마땅한 증거를 제시하지 못하던 마리오와 페데리코의 유가족은 몇 년 뒤 차례로 세상을 떠났고, 그들의 주장에 대한 검증은 불가능하게 되었습니다. 하지만 로버트 카파의 사진을 소장하고 있는 뉴욕국제사진센터International Center of Photography(ICP)와 그의 동생 코넬 카파는 사진 속 인물을 페데리코 보렐 가르시아로 인정하고 로버트 카파 사진의 공식 설명에서도 그를 페데리코 보렐 가르시아라고 명기하고 있습니다.

한편 마리오의 주장에 대한 검증이 미완으로 그친 뒤 로버트

카파의 전기를 집필했던 리처드 웰란Richard Whelan은 2000년에 이 논란의 사진을 멤피스 경찰서 강력반의 형사반장이며 사진 전문가이기도 한 로버트 프랭크스Robert L. Franks에게 보여 주며 법의학적 소견을 구하게 됩니다. 그리고 수십 년간 살인 현장에서 수많은 죽음의 증거들을 목격했던 이 노련한 형사반장은 사진 속 군인의 왼쪽 손에 주목했습니다.

사진 속의 왼쪽 손은 반쯤 오므라진 상태입니다. 그런데 로버트 프랭크스의 주장에 따르면, 인간은 고유의 반사 신경으로 인해 넘어지는 순간 의식이 있는 상태라면 자기도 모르게 자신의 신체를 보호하기 위해 손을 펼쳐서 무엇이든 잡을 것을 찾거나 손바닥을 펼쳐 바닥에 몸을 지탱하려 한다고 합니다. 따라서 이러한 사실로 미루어 짐작할 수 있는 것은 사진 속의 인물은 넘어지는 순간 이미 사망하였거나 의식을 잃은 상태였으며, 이로 인해 손의 근육에 힘이 빠져 있기에 반사적으로 자신을 보호하려 손바닥을 펼치는 것은 불가능한 상태였던 것입니다.

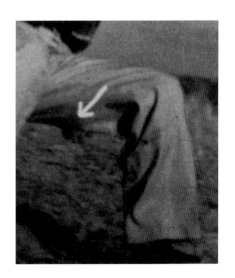

미국 경찰 로버트 프랭크스가 분석한 사진의 왼손 부분. 손가락들이 힘이 빠진 상태로 오므라져 있는 것을 확인할 수 있습니다.

일반인들이 의식이 있는 상황에서 뒤로 넘어지는 순간 의도적으로 손의 근육을 조절하여 이 사진처럼 넘어진다는 것은 인간의 반사 신경을 볼 때 매우 힘든 일이며, 특수하게 훈련된 자들만이 의도직으로 할 수 있다는 것입니다. 따라서 수십 년간 죽음의 증거를 목도해 온 전문가의 분석에 따르면, 사진 속 남자는 연출에 의해 총에 맞아 쓰러지는 척을 하는 것이 아니라 진짜 총상으로 인해 목숨을 잃고 뒤로 넘어지고 있다는 것이었습니다.

그리고 다시 10여 년의 세월이 흐른 뒤인 2011년, 스페인 파이스 바스코 대학교 커뮤니케이션학과 교수인 호세 마누엘 수스페레구이José Manuel Susperregui는 자신의 저서 『사진의 그림자』를 통해 이 사진이 촬영된 장소는 카파가 이야기했던 세로 무리아노에서 56킬로미터 떨어진 에스페호 마을이라는 새로운 주장을 펼쳤습니다.

이 책에서 수스페레구이 교수는 이 사진과 함께 찍힌 다른 사진들에서 원거리에 산맥이 보이는 것을 확인하고, 코르도바 지역 역사학자들과 도서관에 남아 있는 당시의 자료들과 대조하여 확인한 결과 사진 속 산들의 산세와 배경 등이 에스페호 마을과 거의 완벽하게 일치함을 확인했다고 주장했습니다. 또한 그는 카파의 사진이 촬영된 것으로 당초 알려진 세로 무리아노는 숲으로 우거진 지역이라며 사진의 언덕 지형과는 판이하게 다르다고 주장했습니다. 그리고 기록에 따르면, 에스페호에서 1936년 9월 말 치열한 전투

가 벌어졌던 것이 확인되었지만 카파가 이곳을 다녀간 것으로 알려진 9월 초에는 공습은 있었지만 총격전은 없었다는 사실이 확인되었다고 했습니다.

그는 카파의 사진이 치열한 전투가 아닌 기동 훈련 중에 저격수에게 사살된 병사를 촬영한 것이라는 주장에 대해서도 당시 공화군과 프랑코군이 멀리 떨어진 곳에서 대치하고 있었기 때문에 프랑코의 파시스트 군대 저격수가 공화군 병사를 저격하는 것은 무리였다는 견해를 밝혔습니다. 또한 사진의 주인공으로 알려졌던 페데리코 보렐은 실제로 언덕에서 사살된 것이 아니라 나무 뒤에 몸을 숨기고 사격을 하던 중 사살되었다는 당시의 기록을 발굴하면서 로버트 카파의 사진은 또 다른 새로운 의심을 받게 되었습니다.

그렇다면 로버트 카파는 자신이 죽은 후에도 끊임없이 논란의 대상이 되고 있는 이 사진에 대해 생전에 어떤 이야기를 남겼을까요?

로버트 카파는 그가 살아 있을 때 스페인 병사의 사진에 대해 여러 차례 언론과 인터뷰를 하였지만 언제나 일관되지 못하고 애매모호한 답변을 내놓았습니다. 그리고 이것이 사진의 연출 가능성에 대한 의구심을 더욱 배가시킨 격이 되기도 하였습니다.

왜 카파는 애매모호한 답변만을 늘어놓았을까요?
과연 그만이 알고 있는 진실은 무엇일까요?

1982년 카파의 오랜 친구이자 『라이프』지의 사진 기자이기도
했던 한셀 미에트Hansel Mieth는 역시 사진가이자 카파의 절친한 친구
였던 자신의 남편 오토 미에트Otto Mieth에게 들었던 이야기를 공개
하였으며, 어쩌면 이것이 우리에게 가장 신빙성 있는 실마리를 제
공해 주고 있을지도 모릅니다.

"어느 날 내가 일을 마치고 돌아왔을 때 우리 집에서 카파와 남
편이 언쟁을 벌이고 있었어요. 남편은 거칠게 카파를 몰아붙였고,
밥(카파의 애칭)은 발로 차인 강아지처럼 힘이 빠진 채 자신을 변론
하고 있었지요. 밥이 돌아간 후 남편으로부터 카파가 다음과 같이
이야기했다고 들었습니다."

카파: 나는 그 병사가 사살당하기 전부터 그를 알고 있었어.
　　　그들은 유유자적했고 나도 함께 어울렸지.
　　　그들은 언덕을 뛰어 내려갔고 나도 함께 뛰어 내려갔어.

오토: 그래서 자네는 그들한테 공격하는 것처럼 행동하라고 연
출했나?

카파: 무슨 소리, 절대 아니야. 그냥 모두 재미있어 했어. 물론 약간 과하기도 했지.

오토: 그리고?

카파: 그런데 갑자기 진짜 일이 벌어졌어. 처음에 나는 총소리를 듣지도 못했어.

오토: 그때 자넨 어디 있었지?

카파: 그들 밑에서 약간 옆쪽에….

이러한 이야기를 토대로 로버트 카파의 오랜 지지자인 리처드 웰란은 당시 상황을 재구성하여 다음과 같은 가설을 주장하였습니다.

"1936년 9월 5일, 로버트 카파는 공화국 정부의 전선을 취재하고 있었다. 지난 며칠 동안 이곳은 프랑코 군대와의 교전이 벌어지지 않았던 비교적 평화로운 상황이었고, 전선의 병사들은 유유자적하고 있었다. 프랑코군에 맞서 싸우는 공화국 의용군의 용맹스러운 모습을 취재하고 싶었던 카파는 이들에게 바위 위에서 총을 들고 포즈를 취해 줄 것을 부탁한다. 그리고 대부분 스페인의 작은 시골 마을 출신이었던 의용군 병사들은 자신들의 모습이 잡지에 실

린다는 생각에 흥분했을 것이다. 전쟁의 긴박감을 잠시 잊은 그들은 넓게 트인 언덕에서 총을 들고 뛰어 내려가는 역동적이고 멋진 모습을 보여 주었고, 로버트 카파는 이 장면을 카메라에 담고 있었다. 그리고 로버트 카파가 이들 중 한 명을 카메라에 담으려는 순간 갑자기 매복해 있던 프랑코 군대의 격렬한 기관총 사격이 시작되었다. 사진 속 병사는 결국 갑작스러운 공격에 목숨을 잃었으며 그는 총에 맞으며 뒤로 쓰러졌는데, 이 찰나의 순간이 로버트 카파의 카메라에 포착된 것이다. 그리고 당시 참호 속에 몸을 숨기고 있던 로버트 카파는 몇 시간 뒤 겨우 참호를 빠져나와 안전한 곳으로 이동하여 목숨을 구할 수 있었다."

장애물이 전혀 없는 넓게 트인 언덕에서 촬영을 위해 뛰어 내려가는 모습을 보여 주던 사진 속 공화군 병사는 결과적으로 매복해 있던 적들의 눈에 띄게 되었고, 결국 이로 인해 목숨을 잃었다는 사실에 로버트 카파는 죄책감과 미안함을 느꼈을 것입니다. 그리고 평생 이러한 죄책감에 시달렸던 로버트 카파는 결국 이 사진에 얽힌 보다 자세한 진실을 털어놓지 못한 것은 아닐까요?

이러한 가설은 로버트 카파가 생전에 이것에 대해 죄의식을 느끼고 있었다고 증언한 또 다른 지인에 의해서 설득력을 얻기도 했습니다. 프랑스의 여성 사진작가 지젤 프로인트Gisele Freund의 전기 작가인 한스 푸트니스Hans Puttnies에 따르면, 지젤 역시 카파에게서

이러한 이야기를 들었다는 점을 기억하고 있었다고 합니다.

그리고 21세기가 되어서도 로버트 카파의 사진에 대한 진실을 찾기 위한 노력은 끝나지 않고 있습니다. 20세기 인류의 전쟁의 역사를 기록한 사진 중 그 진실성에 대하여 가장 큰 논란을 일으키고 있는 이 사진에 관하여 가장 최근에 새로운 의문을 제기한 것은 일본 작가 이와키 코우타로우沢木耕太郎입니다. 2013년에 출간된 그의 저서 『카파의 십자가キャパの十字架』에서 이와키 씨는 이 사진이 로버트 카파, 즉 당시의 앙드레 프리드먼이 촬영한 것이 아니라고 했습니다.

이러한 주장을 뒷받침하기 위해 이와키 코우타로우는 과학적인 방법을 동원하였습니다. 먼저 그는 지금까지 남아 있는 그날의 사진을 한데 모아 지형, 그림자, 배경 등을 디지털로 분석하여 시간대 별로 재구성하였습니다. 그리고 이러한 사진들 중에서 쓰러지고 있는 병사 앞을 뛰어 지나가고 있는 것으로 추정되는 다른 병사의 사진이 쓰러지고 있는 병사의 사진과 거의 연속적인 순간에 촬영되었다는 가설에 도달하게 됩니다.

그의 추리에 따르면 쓰러지고 있는 병사의 복장과 주위의 풍경, 그리고 지면에서 자라고 있는 풀들의 형태 등에서 두 사진은 거의 동시에 찍힌 것으로 추정된다고 분석하였습니다. 그리고 그는 NHK 방송국 CG 제작진의 도움으로 쓰러지고 있는 병사의 체형,

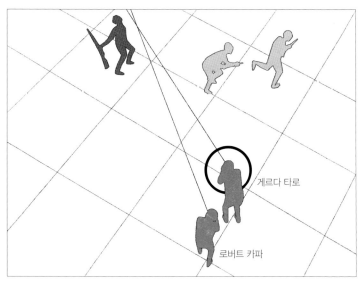

게르다 타로

로버트 카파

일본인 작가 이와키 코우타로우는 〈어느 공화군 병사의 죽음〉 사진 속
쓰러지고 있는 병사의 체형, 촬영 거리 등의 데이터를 분석하여
게르다 타로가 촬영하였다는 가설을 내놓기도 했습니다. ⓒ봄의씨앗

촬영 거리 등의 데이터를 입력하여 두 사진이 촬영된 시간과 장소
를 계산한 결과, 두 사진은 0.86초의 간격으로 1.2미터 떨어진 장소
에서 촬영되었다는 가설에 도달했습니다.

　사진 한 장 한 장을 찍을 때마다 셔터를 돌려 필름을 감아야 했
던 당시의 카메라 특성을 고려할 때 0.86초라는 짧은 순간에 1.2미
터를 이동하여 사진을 촬영한다는 것은 물리적으로 불가능합니다.

라이카 3 카메라. ©Hustvedt

이러한 사실을 바탕으로 이와키는 두 장의 사진이 실은 거의 동시에 다른 두 명의 사진가에 의해 촬영되었다고 주장하면서 현장에는 로버트 카파 외에 또 다른 사진가가 있었다고 주장합니다. 그리고 그가 당시 로버트 카파, 즉 앙드레 프리드먼과 함께 같은 현장에서 사진을 촬영하고 있었다고 추정한 인물은 로버트 카파의 연인이자, 무명 시절 '로버트 카파'라는 가공의 인물을 함께 만들었던 '게르다 타로'였습니다. 게르다 타로가 당시 현장에 함께 있었던 것은 널리 알려진 사실이며, 당시에도 현장에서 촬영된 몇 장의 사진은 게르다 타로의 사진으로 이미 공식 확인되기도 하였습니다.

그렇다면 둘 중 누가 그 병사의 죽음의 순간을 포착한 것일까요?

당시 기록에 따르면, 로버트 카파는 가로 세로 2:3 화면 비율의 '라이카 3'을 사용했으며, 게르다 타로는 가로 세로 1:1 화면 비율의 '롤라이 플렉스' 카메라를 사용했다고 합니다.

그리고 1:1 화면 비율과 2:3 화면 비율로

롤라이 플렉스 카메라.
©Eugene Ilchenko

프레이밍을 시도한 결과 2:3의 화면 비율로는 사진의 윗부분이 20 퍼센트 정도 찍힐 수 없다고 주장했습니다. 따라서 문제의 사진은 1:1 정사각형 비율의 롤라이 플렉스 카메라로 촬영되었으며, 따라서 이와기의 추리의 결론은 이 사진은 로버트 카파가 아닌 게르다 타로가 촬영했다는 것이었습니다.

같은 유대인으로서 사진에 대한 열정을 공유하며 또한 전체주의에 항거하려는 신념을 보도 사진을 통해 표출하고자 했던 로버트 카파와 게르다 타로. 사랑과 열정을 함께 나누며 전장을 누비던 그들은 1937년 7월 26일 스페인 내전 취재 중 전차에 깔려 게르다 타로가 세상을 떠나면서 뜻하지 않은 영원한 이별을 하게 되었습니다.

그녀가 죽기 며칠 전이었던 1937년 7월 12일, 미국의 『라이프』지에 〈어느 공화군 병사의 죽음〉이 게재되면서 둘이 함께 창조한 '로버트 카파'라는 가공의 인물이 세계적인 유명 인사가 되었지만 게르다 타로는 이러한 사실도 모른 채 세상을 떠나게 되었던 것입니다. 게르다 타로의 죽음 이후 로버트 카파(앙드레 프리드먼)는 마치 삶을 포기한 사람처럼 한동안 깊은 슬픔에 빠졌다고 합니다. 사랑과 일의 동반자를 잃어버린 상실감을 떨치고 다시 카메라를 잡은 뒤에 그는 마치 죽음을 두려워하지 않는 사람처럼 총알이 빗발치는 전장의 최전선을 누비며 카메라 셔터를 누르고 있었습니다.

어쩌면 수많은 논란 속에서도 그가 공화군 병사의 죽음을 기록한 사진에 대하여 명확한 설명을 남기지 않은 것은 너무 많은 죽음과 슬픔을 목도했기 때문은 아닐까요? 아비규환과 같은 전장을 누비며 살아남은 그에게 사진 한 장에 대한 자세한 설명은 어쩌면 필요를 느낄 수 없는 작은 일이었을지도 모릅니다. 아니면 이미 세계적으로 유명해진 뒤에 그 사진에 대한 진실을 밝히기에는 너무 먼 길을 돌아와 버린 것일 수도 있습니다.

어쩌면 그가 사랑했던 연인 게르다 타로가 세상을 떠난 뒤 그녀와 함께 창조했던 로버트 카파로서의 인생을 살기로 결심한 앙드레 프리드먼에게 그 사진은 그들이 함께 창조한 로버트 카파가 취재한 것이었기에 더 이상 어떠한 설명도 필요 없었을지 모릅니다.

로버트 카파에 얽힌 여러 가지 이야기들을 취재하는 동안 그를 현장에서 만나 교류한 적 있다는 유대계 헝가리인 기자의 손자가 실은 저와 같은 회사에서 일하는 미국인 동료라는 사실을 알게 되어 이야기를 나눈 적이 있습니다. 그는 어린 시절 자신의 할아버지로부터 들은 로버트 카파에 대한 많은 이야기를 생생하게 기억하고 있었습니다.

"킴, 우리 할아버지 이야기로는 로버트 카파는 아주 '몹쓸 놈'이었다던데. 그리고 그 뭐야, 로버트 카파라는 이름도 처음에는 어떤 여자랑 같이 자기네가 찍은 사진을 비싸게 팔아먹으려고 만든 가공

의 인물이었다네. 유대계 헝가리 출신 저널리스트 사이에서는 아주 유명한 이야기야. 술고래에 여자들 뒤꽁무니만 쫓아다니고. 네가 진실을 찾고 있는 그 사진도 우리 할아버지 말로는 그냥 넘어지는 사신이래. 프랭크 카파, 아 로버트 카파가 맞는 이름이지. 그 녀석은 기자가 아니라 자극적인 사진을 찾아 팔아먹던 녀석이라고 우리 할아버지는 말씀하시던데."

"그래, 그랬을지도 모르지. 하지만 넌 저널리스트로서 그를 어떻게 생각하지?"

"이봐, 나도 그 시대에 태어났더라면 그런 취재는 얼마든지 했을 것 같아."

"그래? 너라면 평생 낙하산도 한 번 타 본 적 없는데 공수부대와 같이 대공포가 쏟아지는 베를린 상공에서 뛰어내릴 수 있어? 너라면 나치들이 기관총을 쏘아대는 노르망디 해안에 카메라를 들고 뛰어내릴 자신 있어?"

"음, 글쎄, 그러고 보니 대단한 사람이긴 하네. …"

3

사진 속
아이들이
웃지 않는 이유

"치이~즈", "김치이~."

디지털 사진 시대가 되면서 없어진 풍경 중 하나가 바로 기념사진을 찍으면서 큰 소리로 '치즈'와 '김치'를 외치는 사람들일 것입니다. 지금이야 찾아보기 힘들어졌지만 불과 몇 년 전까지만 해도 경치 좋은 장소에서 단체로 기념사진을 찍는 사람들이라면 자연스럽게 웃는 표정을 만들기 위해 '치~즈', '김치~'를 외치며 포즈를 취하고는 했습니다. 모처럼 사진을 찍으면서 이왕이면 자연스럽고 예쁜 모습을 남기자는 의미가 담겨 있던 것이지요.

디지털 카메라와 스마트폰이 일상화되면서 사진은 더 이상 특별한 것, 특별한 장소를 기록하는 매체가 아닌 '일상다반사'를 기록하고 뽐내며 소통하는 매체로 바뀌어 왔습니다. 하지만 필름 카메라를 사용하던 시절, 사진을 찍는다는 의미는 오늘날 디지털 시대의 사진을 찍는 의미와는 달랐습니다.

카메라에서 바로 촬영된 사진 이미지를 확인하고, 마음에 들지 않으면 삭제하고, 다른 이들에게 그 사진을 보여 주고 싶으면 무

선 인터넷을 이용하여 사진을 보내 전 세계 누구와도 공유할 수 있는 지금과는 달리, 필름 카메라 시절에는 사진을 찍기 위해서라면 필름을 구입해서 24장 혹은 36장의 제한된 필름 양에 맞추어 사진을 찍고 다시 비용과 시간을 들여 현상과 인화를 해야 했습니다. 사진이 인화되어 내 손에 주어지기 전까지는 사진이 어떻게 찍혔는지 확인할 길이 없었습니다. 물론 즉석 사진이라고 불렸던 폴라로이드 사진이 있기는 했지만, 카메라에 달려 있는 작은 모니터로 사진을 보며 마음에 들지 않으면 그 자리에서 삭제하고 다시 찍는 것은 필름 카메라를 사용하던 시대만 해도 SF 영화 속에서나 있음직한 일이었습니다.

제가 어린 시절을 보냈던 1980년대에 저희 집에서 카메라를 만질 수 있는 사람은 아버지와 큰형뿐이었습니다. 무엇보다 카메라에 필름을 장전하는 고도의(?) 기술을 아버지와 형만이 보유하고 있었기 때문이지요.

당시 집에 있던 카메라는 아버지가 일본 출장길에 사오셨던, 셔터만 누르면 되는 미놀타의 자동 카메라였지만(촬영한 날짜가 사진에 찍혀 나오는 당시로서는 최첨단의 카메라였습니다), 어머니와 누나, 그리고 집안의 막내였던 저는 혹시 실수로 떨어뜨려 고장이라도 낼 경우 막대한 재산상의 손해가 생길 수 있는 이러한 정밀 기계를 만져 보려는 시도조차 하지 않았습니다. 당시는 카메라가 각 가

정의 재산 목록 중 하나로 취급되던 시대였으니 이러한 일화는 저희 가족뿐 아니라 당시 거의 모든 한국 가정의 풍경이었을 것으로 생각됩니다.

얼마전 우연히 들른 도쿄의 중고샵에서 우리 가족이 그렇게 애지중지하던 미놀타의 (당시 최신 기종이었던) 자동 카메라와 동일한 기종의 카메라가 100엔(한화로 약 1,000원)에 팔리는 것을 보고 격세지감과 함께 약간의 서글픔을 느끼기도 했습니다.

그런데 당시 카메라를 만질 엄두도 내지 않으셨던 어머니는 지금 스마트폰에 내장된 카메라를 자유자재로 사용하고, 그렇게 촬영한 사진들을 너무나도 자연스럽게 SNS를 통해 가족, 친지들과 공유합니다. 언제나 아버지 서재의 문갑 속 깊숙한 공간에 보관되어 오직 특별한 날에만 사용했던, 저희 가족에게 하나뿐이었던 카메라는 이제는 전 가족의 스마트폰에 장착되어 언제든 우리의 일상을 기록할 준비를 하고 있습니다.

이러한 세상이다 보니 이제는 더 이상 한 대의 카메라를 향해 큰 소리로 '치~즈'와 '김치~'를 외치는 광경을 찾아보기도 쉽지 않습니다. 대신 각자의 카메라로 셀카를 찍는 모습이 이러한 오래된 광경을 대체하고 있습니다.

불과 10~20여 년 전과 비교해도 사진 찍는 풍경은 이렇게 달

라졌는데, 사진이 발명된 직후인 19세기에는 어땠을까요?

사진이 발명되기 전에는 솜씨 좋은 화가들이 그린 초상화가 사진의 역할을 대신하고 있었습니다. 하지만 당시 개인의 초상화를 소장한다는 것은 왕이나 귀족, 그리고 재력가 들만이 꿈꿀 수 있는 특별한 것이었습니다. 왜냐하면 실물과 최대한 비슷하게 그려 줄 유능한 화가를 고용하기 위해서는 막대한 돈과 긴 제작 기간이 필요했기 때문입니다. 당시 그림을 그릴 수 있는 종이와 물감은 사치품이었으며, 한 장의 그림을 그리는 기나긴 제작 기간 동안 화가와 그의 조수들을 먹여 살리는 것도 의뢰인의 몫이었다고 합니다. 따라서 오늘날 우리가 유럽의 미술관에서 볼 수 있는 수많은 명화들은 실제로 왕이나 귀족, 부유층의 의뢰로 그려진 사적인 용도의 그림이었습니다. 사진이 발명되기 전 초상화는 왕이나 귀족, 재력가 들만이 주문하여 소장할 수 있는 사치품이었던 것입니다.

산업 혁명과 함께 등장하기 시작한 신흥 중산층들은 그들의 삶이 제법 윤택해지자 과거 왕족과 귀족이 누리던 사치를 흉내 내고 싶어 했으며, 값싼 그림이나 초상화를 거실에 걸어 놓고 귀족 흉내를 내며 자신을 과시하곤 했습니다. 따라서 19세기 유럽의 발명가들이 사진의 발명으로 차지하려고 했던 것은 바로 이러한 신흥 중산층을 상대로 한 초상화 시장이었습니다.

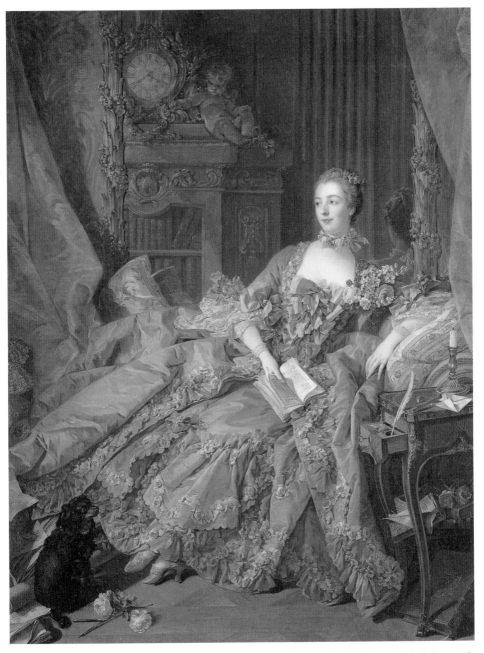

〈퐁파두르 부인의 초상〉, 프랑수아 부셰, 1756년.
캔버스에 유채, 212×164cm.

4차 산업 혁명을 맞이하고 있는 21세기에 언젠가는 로봇과 인공지능이 인간이 하는 대부분의 일을 대체하리라고 전망하는 것처럼, 산업 혁명을 통해 기계와 과학이 인간의 노동을 대신해 주리라고 전망했던 19세기 과학자들은 기계와 과학의 힘을 빌려 사람의 손으로 그리는 초상화보다 훨씬 빠르고 정확하면서 저렴하게 초상화를 그릴 수 있다면 새로운 시장이 열린다는 사실을 간파하고 있었던 것이지요.

　　그리고 이들의 예상대로 사진이 발명된 후 가장 먼저 인기를 끈 것은 초상 사진 분야였습니다. 당시의 기록에 따르면, 다게르의 사진술이 공표된 직후 파리에서는 사진관이 문을 열기 시작했고, 당시 새로 생긴 사진관들은 물밀듯이 찾아오는 고객들로 즐거운 비명을 질렀다고 합니다. 당시 유명 사진관에서는 정치인이나 유력 인사들도 오래전에 예약을 걸어 놓아야 겨우 사진을 촬영할 수 있었다고 하니 당시의 인기를 짐작할 수 있습니다.

　　또한 프랑스에서는 '방문 카드Carte-de-Visite'라고 불렸던 현대의 명함과 같은 것을 주고받는 에티켓이 있었습니다. 이웃이나 친지를 방문할 때는 하인이 먼저 주인의 이름이 쓰인 카드를 가지고 방문하여 주인의 방문을 예고하는 방문 카드를 건네는 것이 에티켓이었는데, 사진이 발명된 이후부터는 명함 크기의 사진을 찍어서 이것을 방문 카드 대신에 사용하는 것이 유행했다고 합니다. 한마디로

19세기 프랑스에서 사용된 명함과
이를 주고받는 풍습을 묘사한
당시 잡지의 일러스트.

'나는 방문 카드에 비싼 사진을 사용할 수
있을 정도로 돈이 있다'는 과시욕에서 비롯
된 것이지요. 당시 파리의 가정집 현관에는
이러한 방문객들의 방문 카드를 모아 두는
바구니를 놓는 것이 유행이었다고 하니 사
진이 얼마나 빠르게 일반인들의 실생활에
파고들었는지 쉽게 짐작할 수 있습니다.

그런데 당시의 초상 사진들을 보면 한
가지 공통점을 찾아볼 수 있습니다. 사진
속 인물들이 하나같이 엄숙한 표정을 취하
고 있다는 것입니다. 귀여운 여자아이건,
젊고 예쁜 아가씨건, 중년의 정치인이건 모
두 하나같이 엄숙하고 경직된 포즈를 취하
고 있습니다.

그 이유는 무엇이었을까요?
값비싼 초상 사진을 찍다 보니 긴장해서일까요?

그 이유는 바로 초창기 사진술의 기술적인 한계 때문이었습니
다. 누구나 쉽게 사진을 찍을 수 있는 현대의 디지털 카메라와는 달

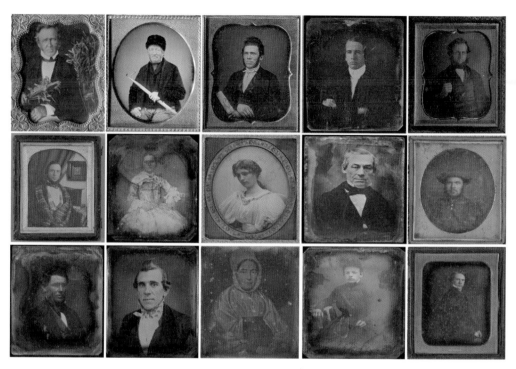

19세기 다게레오 타입으로 촬영된 다양한 초상 사진들.
©The Daguerreian Society, J. Paul Getty Museum

리 사진이 처음 개발되어 대중화되기 시작한 19세기 말과 20세기 초의 사진술은 당시의 화학, 광학, 물리학, 시각예술의 총체로서 너무나도 복잡한 과학 기술의 산물이었습니다. 초창기 사진가들은 손수 여러 가지 화공약품을 조합하여 사진이 찍히는 필름 역할을 하는 원판을 암실에서 직접 만들어야 했고, 이러한 원판의 빛에 대한 반응 속도도 늦어서 사진을 찍기 위해서는 수십 초에서 수 분 동안 카메라를 통해 원판을 빛에 노출시켜야 했습니다. 그동안 사진이 찍히는 피사체는 움직이지 말아야 했고요.

따라서 당시 인물 사진을 찍을 때는 모델의 머리를 뒤쪽에서 안 보이게 받쳐 움직이지 못하게 하는 머리 받침대가 필수였으며, 당시 사진들을 보면 웃고 있는 인물 사진은 거의 찾아볼 수 없습니다. 왜냐하면 오랫동안 웃는 표정을 유지하고 있는 것은 너무나도 고역이었으며 모델들은 무표정하게 최대한 숨을 멈추고 움직이지 않아야 했기 때문입니다.

사진을 찍는 동안의 어려움과 고통

1887년 『사이언티픽 아메리칸Scientific American』에 게재된 일러스트. 함께 쓰여 있는 글에는 이러한 장치가 다게레오 타입을 촬영할 때 장시간 포즈를 취해야 하는 모델이 움직이지 않도록 도와주는 머리 받침대라고 설명되어 있습니다.

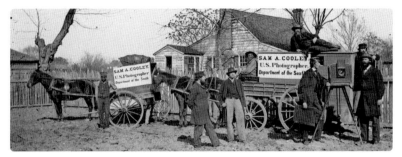

미국 남북 전쟁 당시 촬영된 사진사들과 그들의 이동식 사진관.
©The State Historical Society of Missouri

은 사진에 찍히는 사람뿐만 아니라 사진을 찍는 사진가들도 마찬가지로 겪어야 했습니다. 강한 산성과 알칼리성의 화공약품을 이용하여 좁고 어두운 암실에서 작업을 해야 했던 당시 사진가들에게 암실은 항상 위험이 도사리고 있던 공간이었습니다.

당시의 기록을 보면 사진가들의 암실 작업 중 폭발 사고가 빈번하게 발생했다고 합니다. 또한 수은을 이용해야 했던 초기 다게레오 타입으로 인해 수은 중독에 걸려 고통스럽게 삶을 마감했던 사진가들도 있었다고 하니 당시 사진 한 장을 찍기 위해서 얼마나 많은 시간과 비용, 그리고 노력이 필요했는지 알 수 있을 것 같습니다.

하지만 자신의 이미지를 남기고 싶은 욕구, 과거 초상화를 그리던 돈 많은 귀족들의 특권을 흉내 내고픈 욕망은 이러한 여러 가

지 어려움에도 불구하고 초창기 사진 시장이 급성장하게 된 원동력이 되었습니다. 그리고 이러한 사진에 대한 대중들의 열광과 더불어 자신과 사랑하는 사람의 이미지를 영원히 남기고자 하는 욕망은 조금은 오싹한 사진까지 유행하게 만들었습니다.

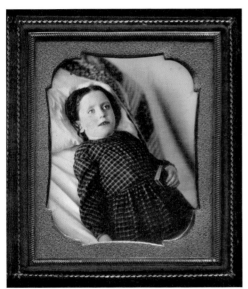

1852년 다게레오 타입으로 촬영된 죽은 소녀의 사진. 죽은 아이의 눈을 뜨게 하고 작은 책을 손에 쥐게 한 채 사진을 찍었으며, 소녀를 가족의 무릎 위에 기대어 놓고 촬영한 것으로 추정됩니다. ©The Thanatos Archive

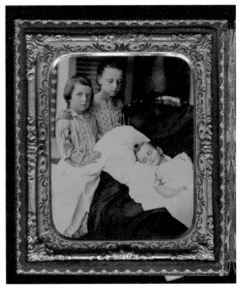

사망한 동생과 사진을 찍고 있는 어린 남매.
©The Thanatos Archive

초점 없는 눈빛, 축 처진 손과 발. 마치 죽은 사람들을 억지로 의자에 앉혀 찍은 듯한 모습인데요.

맞습니다. 이 사진들은 진짜로 죽음을 맞이한 사람들을 찍은 것입니다. 지금의 관점으로 보면 마치 괴상한 취향의 전위 예술가나 생각했을 법한 이러한 사진들을 도대체 왜 찍은 것일까요?

빅토리아 시대로 불리는 19세기 말, 유럽과 미국에서 1850년대부터 이런 사진들이 유행했다는 기록이 남아 있습니다. 사진이 발명된 직후 거듭된 기술적인 발전으로 더욱 많은 사진관들이 유럽과 미국에서 문을 열었고, 초창기에 은으로 만들어졌던 사진 원판은 유리, 금속 혹은 종이로 대체되면서 사진을 찍는 가격이 많이 저렴해졌습니다. 하지만 대부분의 사람들에게는 여전히 비용이 만만치 않았기에 특별한 날에만 찍을 수 있었던 사진은 영유아 사망률이 높았던 당시에 죽은 자를 기억하고 회상할 수 있는 유일한 추모의 대상이었던 것입니다.

19세기 빅토리아 시대의 평균 수명은 40세로, 많은 어린아이들이 홍역, 디프테리아, 풍진 등의 전염병으로 숨졌으며 젊은 나이에 세상을 떠나는 경우도 적지 않았습니다. 따라서 죽은 아이들에게 좋은 옷을 입히고 평소 좋아하던 인형이나 장난감 등을 옆에 놓아 두고 사진을 찍는 것이 당시 장례식의 한 풍경이 되었습니다. 그리고 죽은 아이와 함께 가족 사진을 찍는 경우도 흔했다고 하는데,

1892년에 출생하여 1897년에 사망했다는 기록이 남아 있는
플로라 호프만Flora Hoffman의 모습. 죽은 소녀가 아꼈던 것으로 보이는
장난감과 인형이 함께 사진에 찍혀 있습니다. ©The Thanatos Archive

많은 유럽인과 미국인 들에게는 장례식 때 찍는 이러한 사진이 그
가족이 평생 처음으로 사진을 찍는 경우이기도 했습니다.

당시 사진을 찍기 위해서는 몇 분 동안 움직이지 않아야 했기
에 생명을 잃고 몸에 힘이 빠져나간 아이의 시체를 가만히 앉아 있
게 하거나 누워 있게 하는 것은 쉽지 않았다고 합니다. 그래서 부모
가 아이를 안고 찍은 사진들도 많이 볼 수 있는데, 사망한 뒤 근육

사진 속 아이들이 웃지 않는 이유

의 모든 힘이 빠져나간 아이의 육체를 부모가 손으로 지탱하고 있는 모습은 왠지 보는 사람을 서글프게 만들기도 합니다.

이러한 슬픈 사진은 사진 기술의 발달로 사진을 찍는 비용이 저렴해지고 이와 함께 영아 사망률도 낮아지면서 점점 사라지게 됩니다. 무엇보다 아마추어들도 사진을 쉽게 찍을 수 있는 세상이 도래하면서 아이들의 생전에도 마음껏 사진을 찍을 수 있게 되었기 때문에 굳이 죽은 후의 아이를 찍을 필요가 없었던 것입니다. 새로운 발명과 경제의 원리가 인간 삶의 모습을 바꾸는 것은 사진이라고 해서 예외는 아니었던 것입니다.

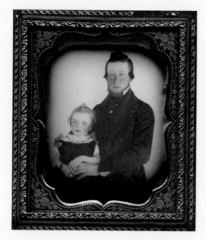

사망한 어린 아들과 함께 사진을 찍은
아버지의 모습. 아이의 마지막을
장식하기 위해 아이에게 커다란 금반지와
팔찌를 채워 준 것을 사진에서 확인할 수
있습니다. 1854년 다게레오 타입으로 촬영.
©The Thanatos Archive

죽은 아이를 살아 있는
것처럼 찍은 이유는?

당시 이렇게 죽은 아이들의 사진을 찍는
사람들이 많아지면서 죽은 아이를 마치
살아 있는 아이처럼 보이게 촬영하는 것
이 유행하였다고 합니다. 따라서 죽은 아
이의 눈꺼풀을 억지로 열어 살아 있는 것
처럼 보이게 하거나 사후 경직으로 굳어

진 몸을 억지로 펴거나 꺾어서 자연스러
운 포즈를 취하게 하고, 볼에는 화장을 하
여 핏기가 가신 얼굴이 생기 있게 보이게
하는 등의 노하우를 가진 장례 사진 전문
사진가도 있었다고 합니다. 심지어는 눈
이 떠지지 않는 죽은 아이의 경우에는 눈
위에 눈동자를 그려서 마치 눈을 뜨고 있
는 것처럼 사진을 찍는 경우도 있었다고
합니다.

이렇게 촬영된 사진은 죽은 이를 기억
할 수 있는 유일한 시각적 메멘토 모리
Memento Mori (죽음이나 죽은 이를 상징하는
사물이나 상징)가 되어 액자로 만들어져
거실 테이블 위에 놓이거나 가족 앨범에
평생 동안 보관되었습니다.

만약 지금 누군가 이러한 행동을 한다
면 병적인 행동이라며 많은 비난을 받겠
지만, 빅토리아 시대의 사람들에게 비싸
고 새로운 발명품이었던 사진은 이렇게
사용되는 것이 당연했을 수 있습니다. 아
직 피어 보지도 못한 꽃처럼 죽어간 아이
에게 예쁜 드레스를 입히고, 평소 그 아이
가 사랑하던 인형들을 품에 안겨 주면서
사진 찍을 준비를 하던 어머니의 마음은
어땠을까요? 마치 낮잠을 자듯이 눈을 감
고 있다가 다시 눈을 떠서 엄마를 찾을 것
같은 사진 속 아이를 보며 사랑하는 자녀
를 먼저 떠나보낸 부모의 마음은 조금이
라도 위로를 받았을까요?

4

심령사진을
믿으시나요?

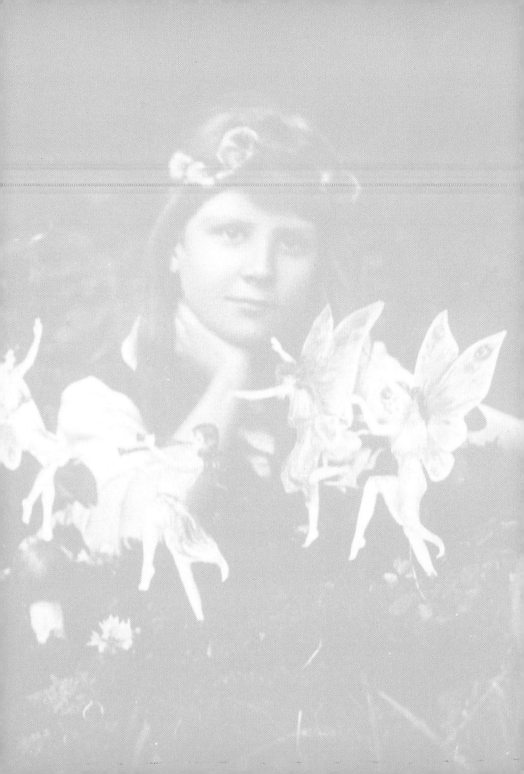

저는 겁이 많은 편입니다. 무엇보다 귀신과 유령, 이런 것들을
무서워합니다. 어릴 적부터 지금까지 결말을 본 공포 영화도 거의
없습니다. 왜냐하면 어린 시절 공포 영화를 보면 최소 한 달 정도는
이상하게도 밤에 잠이 깨는 일이 많았고, 그럴 때면 언제나 화장실
에 가고 싶어졌습니다. 하지만 영화 속 괴기스러운 존재가 어디서
든 나올지도 모른다는 공포 속에서 식구들이 모두 잠들어 있는 한
밤중에 화장실에 가는 것은 너무나도 큰 고통이었습니다.

어릴 적 제가 살던 집에서는 방에서 화장실까지 마루를 지나
10미터도 되지 않았는데, 한밤중에 화장실에 가고 싶어져 잠이 깨
면 이 짧은 거리가 마치 기나긴 마라톤 코스처럼 느껴지고는 했습
니다. 그래서 마치 100미터 단거리 선수처럼 이를 악물고 마루를
가로질러 화장실을 가곤 했습니다.

안타깝지만 성인이 되어서도, 사진 기자가 되고 나서도 이 겁
많은 버릇은 없어지지 않고 있습니다. 2004년 동남아에 거대한 쓰
나미가 발생하여 수많은 사상자가 발생했을 때 가장 많은 인명 피

해가 있었던 인도네시아의 반다아체에서 거의 한 달 정도 머물며 취재를 했던 적이 있습니다. 현장에 도착한 것은 쓰나미가 발생한 뒤 불과 며칠이 지났을 때였는데, 공항에서 시내까지 가는 길에는 수많은 시체들이 산더미처럼 쌓여 있었고, 인도네시아 정부는 불도저와 포클레인을 동원하여 시체 더미를 폐기물 치우듯이 매장하고 있었습니다. 예고 없이 닥친 자연 재해에서 겨우 살아남은 자들에게 죽은 이들에 대한 존경과 예의를 기대하는 것은 너무나도 큰 사

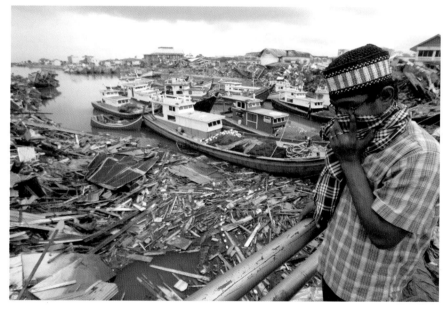

2004년 쓰나미가 휩쓸고 간 인도네시아의 반다아체에서 시체와 폐허로 가득 찬 강을 바라보던 남성이 악취를 피하기 위해 입과 코를 막고 있습니다. 2005년 1월 2일 촬영. ©로이터 통신/김경훈

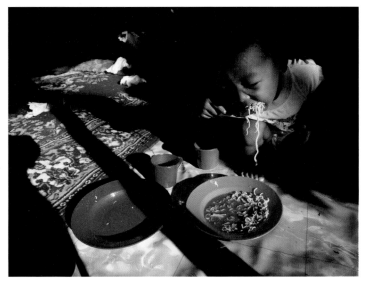

쓰나미로 집을 잃은 어린아이가 난민 캠프의 텐트에서 배급된 음식을
먹고 있습니다. 2005년 1월 13일 촬영. ©로이터 통신/김경훈

치였을 것입니다.

　쓰나미 해일로 들이닥쳤던 바닷물이 빠지면서 시체들은 도시
의 이곳저곳에, 나무나 건물 위 등을 가리지 않고 곳곳에 걸려 있었
고, 도시 전체는 썩어 가는 시체에서 풍기는 악취로 마스크 없이는
생활할 수가 없을 정도였습니다. 도시를 뒤덮고 있는 시체를 치울
여력이 없던 당시의 상황 속에서 진흙탕 물에 퉁퉁 불어 시커멓게
변해 버린 시체들의 모습과, 지진과 쓰나미로 무너져 폐허로 변한
도시의 광경은 지금 생각해 봐도 지옥도의 모습과 다를 바 없었습

니다.

하지만 세계적으로 관심이 높은 중요한 뉴스를 취재하고 있다
는 긴장감에서 솟구쳐 오르는 아드레날린 탓이었는지 취재 당시에
는 그다지 위화감이니 공포심을 느끼지는 않았습니다. 그리고 시간
이 지날수록 점점 이러한 감각마저 무뎌졌기 때문인지 재난 현장에
서 며칠을 지낸 뒤에는 시체 더미를 보고도 태연히 식사를 할 수 있
는 지경에까지 이르렀습니다.

그런데 제 겁 많은 천성으로 문제가 생긴 것은 한국에 돌아온
뒤였습니다. 귀국 직후 우연히 무속에 정통한 분과 저녁 식사를 하
게 되었는데, 이분께서 장난 삼아 저에게 "자네 뒤에 지금 백 명 정
도 귀신이 따라 붙어 있구먼. 어이구, 많이도 데려왔네" 하는 것이
아닙니까. 그리고 겁 많고 귀 얇은 저는 그날부터 그야말로 설명하
기 힘들 정도의 엄청난 악몽에 시달렸습니다. 매일 밤 온몸이 퉁퉁
붙은 검은 시체들이 저를 위에서 누르고 있었으며, 가위에 눌린 저
는 소리도 지르지 못하고 한참을 괴로워하다가 잠에서 깨어나곤 했
습니다.

지금 제가 이런 이야기를 한다면 많은 분들이 정신적 외상으로
인한 트라우마라며 하루라도 빨리 심리 상담을 받아보라고 말씀하
시겠지만, 15년 전의 한국 사회에서 '트라우마' 혹은 '정신적 외상'
은 아직 낯선 단어였으며, 당시의 대한민국 성인 남성에게 이런 문

제는 심리 상담이나 정신 상담을 받을 문제가 아닌 '의지와 정신력'의 문제였습니다.

결국 며칠간 극심한 악몽으로 고생하던 저는 그 무속인에게 연락을 하였고, 그분으로부터 쑥을 집에서 태우면 부정한 것들이 물러갈 것이라는 이야기를 듣고는 부랴부랴 경동시장으로 달려가 쑥을 사서 그 연기로 제 몸을 샤워하는 듯한 '의식'을 행한 뒤에야 악몽에서 해방될 수 있었습니다.

제가 이러한 이야기를 하는 것은 무속적인 이야기나 귀신의 존재를 믿기 때문은 절대 아닙니다. 당시 이런 악몽을 꾼 것은 요즈음 말로 하자면 끔찍한 비극의 현장을 목격하고 온 뒤에 따라오는 정신적인 외상이었을 것이며, 쑥을 태우는 의식을 치른 뒤에 안정을 찾은 것은 아마 위약 효과, 즉 플라시보였을 것입니다. 플라시보 효과란, 환자들에게 가짜 약을 치료약이라고 먹였더니 실제로 치료약을 먹은 것 같은 효과를 얻는 것을 이야기하는데, 심리학적으로도 무속 신앙과 종교의 기도 등을 통해 효험을 보았다고 믿는 것을 플라시보 효과라고 보고 있다고 합니다. 아마도 이러한 이론들이 저에게 작용했을 것이고, 당시 쑥을 이용한 약식略式의 무속 의식으로 마음의 안정을 찾을 수 있어 며칠 동안 저를 괴롭혔던 가위 눌림과 악몽에서 벗어날 수 있었습니다.

그런데 이렇게 겁 많은 제가 어른이 된 지금, 과연 귀신과 영혼 그리고 초자연 현상을 믿을까요, 믿지 않을까요? 겁이 많은 것과는 별도로 저는 이러한 존재들을 믿지 않습니다. (그런 것들이 세상에 존재하지 않는데 기끔 이유 없이 섬뜩한 기분이 드는 건 왜 그런지 모르겠습니다.) 언젠가 저의 이러한 두려움의 근원에 대해 나름 진지하게 생각해 본 적이 있습니다.

제 머릿속에 남아 있는 여러 기억들의 끝을 잡고 거슬러 올라가 보니 놀랍게도 저의 이러한 두려움의 근원은 어린 시절 학교 앞 문방구에서 팔던 손바닥만한 크기의 『세계의 유령 대백과』, 『괴기 미스터리 대백과』 같은 조잡한 책이었습니다. 분명 일본에서 출간되던 삼류 심령 잡지를 짜깁기하고, 그 위에 한국적인 이야기와 상상력을 얹어서 재탄생시켰을 당시의 해적판 싸구려 책들이 귀신이나 유령 같은 초월적 존재의 명백한 증거로 내세웠던 것은 조악하게 프린트되어 있는 오래된 흑백 사진이었습니다.

흉가에 나타난 어린아이의 유령 사진, 사진을 찍을 때는 보이지 않았던 사진 속 정체 모를 남성, 도깨비불같이 하늘을 날고 있는 빛의 덩어리들, 천사와 요정의 사진들. 흔히 심령사진이라고 불리는, 영적이고 초자연적인 대상이 찍혀 있는 이러한 사진들은 순진한 소년에게 영적인 존재들이 실제로 있을지도 모른다는 '합리적 믿음'을 갖게 하는 데 충분했습니다. 하지만 나이를 먹어 가고, 세상의 이치와 자연의 법칙을 이해하게 되면서 이러한 사진들은 모두

거짓이라는 것이 제가 내린 나름의 결론이었습니다.

그 원리는 의외로 간단합니다.

우리의 눈이 사물을 인식하는 원리와 카메라가 피사체를 기록하여 이미지를 생산하는 원리가 기본적으로 같다는 사실을 인지하면 오컬트 사진, 즉 심령사진은 모두 거짓 혹은 착각이라는 사실을 알 수 있습니다. 모든 물체는 빛을 반사하며, 우리가 물체를 본다는 것은 이렇게 반사된 빛이 우리의 눈 속으로 들어와 망막에 도달하게 되며, 망막이 들어온 빛을 전기 자극으로 바꾸어 시신경을 통해 뇌로 보내고 뇌는 이 신호를 해석하여 이미지를 형상화시키는 것입니다. 그리고 카메라의 원리도 마찬가지여서 렌즈를 통해 들어온 빛이 필름 혹은 디지털 카메라의 CCD 소자에 전달되어 하나의 이미지로 형상화되어 기록되는 것입니다.

즉 이 이야기는 우리의 눈에 보이는 것은 사진으로 기록되는 것이며, 사진으로 기록되는 것은 우리 눈에도 보여야 한다는 것입니다. 우리의 눈에 보이지 않는 것이 사진에 찍혔다는 것은 기존의 물리적, 광학적, 화학적인 사실과 자연 법칙으로는 증명될 수 없는 사실입니다. 사진을 찍을 때 보이지 않던 것이 사진 속에 나타나는 경우가 많은데, 그것은 사진을 촬영할 때 내 눈앞에 보이지 않았던 것이 아니라 내 뇌가 다른 것을 보느라 그것을 인식하지 못했을 뿐입니다.

그런데 대부분의 심령사진들의 이야기 구조는 매우 유사합니다. 사진을 촬영할 때는 없었던 형상이 나중에 사진으로 나타났다는 것입니다. 그렇다면 우리의 눈에는 보이지 않는 형상이 사진에 찍힌 것은 어떻게 설명할 수 있을까요? 영혼들이 초월적 존재이므로 인간의 눈에는 보이지 않지만 기계에만 그 이미지의 흔적을 남긴다는 심령사진의 존재를 우리는 어떻게 믿을 수 있을까요? 우리의 눈에는 보이지 않는 탁월하고 초월적인 능력의 이러한 존재들이 사진에 찍히는 것은 그들의 실수인가요?

따라서 저는 모든 심령사진이 의도적인 조작 혹은 보는 이들의 착각이라고 믿는 것입니다.

하지만 이러한 확고한 신념에도 불구하고 귀신, 영혼, 악마, 요정 들이 사진에 찍혔다는 인터넷상의 '낚시성' 글과 사진들을 접하면 아직도 호기심을 억누르지 못하고 클릭하게 됩니다. 때로는 진짜가 아니라는 것을 잘 알면서도 그러한 사진들이 많이 올라와 있는 홈페이지에 재미로 들어가 '임신부나 어린이 클릭 금지, 요즈음 화제의 지하철 귀신' 같은 제목을 보면서 유혹을 이기지 못하고 클릭해 보게 되는 것입니다. 그리고 이런 사람은 아마 저뿐만이 아닐 것입니다. 그렇다면 왜 이렇게 심령사진 혹은 오컬트 사진이라고 통칭하는 초자연적인 현상의 사진이 많으며, 우리는 왜 이런 사진들에 관심을 갖게 되는 것일까요?

그것은 아마도 눈에 보이지 않는 이러한 초자연적 현상이 시각적으로 가장 신뢰할 수 있는 증거 자료인 사진에 찍혀 있다는 사실만으로도 우리의 흥미를 자극하기 때문입니다. 이것은 마치 법정 드라마에서 수세에 몰려 있던 피고가 결정적인 증거를 제시하는 반전을 볼 때의 카타르시스와 비슷한 것이며, 사진에 찍힐 수 없는 초자연적 현상이 사진으로 찍혔다는 이상한 역설에 빠져들게 되는 것이죠.

그런데 재미있는 사실은 심령사진의 역사가 사진의 역사만큼이나 오래되었다는 것입니다. 심령사진의 기원을 보자면 사진이 발명되었던 19세기로 거슬러 올라갑니다. 1850~1860년대 이중 노출 사진(두 장 이상의 필름을 겹쳐 인화하거나 한 장의 필름에 두 번의 노출을 주어서 만든 합성 사진의 한 형태) 기법이 유행하면서 어떤 사진가들은 이러한 기법으로 아직 사진술이라는 새로운 발명품의 원리를 잘 모르던 대중들을 속여 많은 돈을 벌 수도 있다는 것을 깨달았습니다.

1860년 미국의 아마추어 사진가였던 윌리엄 멈러William Mumler는 당시 '영혼'을 촬영하는 데 성공한 최초의 사진작가로 유명했습니다. 그는 사망한 그의 사촌의 영혼을 불러내 함께 촬영했다는 사진을 공개하면서 유명해졌고, 이것을 계기로 아마추어 사진가였던 그는 원래 직업인 보석상을 그만두고 사진작가로 전업하게 되었습

니다. 여기에 더해 당시 영매(죽은 자의 영혼과 살아 있는 사람을 소통하게 해 주는 영적 능력이 있다고 주장하는 사람들)로 유명했던 여성과 결혼하면서 당시 심령학을 믿는 사람들 사이에서 제법 이름을 떨쳤습니다.

많은 사망자가 발생한 남북 전쟁이 끝난 직후였던 당시의 시대 상황 속에서 세상을 떠나 영혼이 되어 버린 사랑했던 연인과 가족을 사진을 통해 다시 만날 수 있다는 기대감에 가득 찬 고객들로 윌리엄의 사진 스튜디오는 문전성시를 이루었다고 합니다.

그런데 당시 윌리엄의 사기 행각은 매우 단순하고도 대담했습니다. 윌리엄은 자신의 스튜디오에 촬영을 예약한 고객의 집에 몰래 침입하여 죽은 가족들의 사진을 미리 훔치거나 영혼을 불러오기 위해 필요하다는 이유로 죽은 이의 사진을 가져오라고 하기도 했습니다. 그리고 이 사진을(당시의 사진은 요즘의 사진 프린트가 아닌 투명한 슬라이드 필름 같은 것이었습니다) 카메라와 필름 사이에 끼워 넣어 고객들을 촬영한 사진에 투영되게 만들었던 것입니다.

아직 사진의 메커니즘에 익숙하지 않던 당시의 사람들에게 이러한 이중 노출 기법은 생소한 것이었고, 많은 사람들은 사진에 실제로 죽은 이의 영혼이 강림했다고 믿었습니다. 같은 시기 지구 반대편의 조선에서는 사진에 모습이 찍히면 혼을 빼앗긴다고 믿던 시절이었던 것을 감안하면, 이러한 사기술에 당시 미국인들이 속아 넘어간 것도 그리 이상하지는 않습니다.

여기에 더해 가족과 사랑하는 사람을 잃은 슬픔에 빠져 있던 그의 고객이자 먹잇감들은 이러한 황당무계한 사진에 이성적인 판단을 내리기 힘들었고, 이는 윌리엄의 사기 행각을 더욱 용이하게 만들어 주었습니다.

윌리엄의 사기 행각은 점점 더 대담해졌고, 당시 미국의 유명인들도 그에게 영혼 사진을 의뢰하곤 했습니다. 그중에는 노예 해방으로 유명한 미국 대통령 링컨의 부인 매리 토드Mary Todd 여사도 포함되어 있었습니다. 남편이 암살당해 슬픔에 빠져 있던 매리 토드는 윌리엄의 이러한 사기 행각에 속아 넘어가 사진(102쪽)을 찍었으며, 그녀는 정말로 링컨의 영혼이 강림했다고 굳게 믿었다고 합니다. 그리고 유명인을 이용하는 현대 사회의 스타 마케팅처럼 링컨의 영혼을 촬영했다는 이 사진은 그를 더욱 유명하게 만들어 주었습니다.

하지만 이러한 그의 대담한 사기 행각은 곧 꼬리가 잡혔는데, 그 이유 중 하나는 그가 실수로 살아 있는 의뢰인의 사진을 훔친 적도 있어 그가 찍은 사진 중에 아직 살아 있는 이의 영혼(?)이 찍힌 것도 있었기 때문입니다. 특히 사랑하는 사람을 잃어 마음이 약해진 피해자들의 심리를 악용하여 윌리엄이 추악한 사업을 자행하고 있다고 생각했던 PT 바넘PT Barnum(휴 잭맨 주연의 뮤지컬 영화 〈위대한 쇼맨〉의 실제 주인공)은 그의 재판이 열렸을 때 전문 사진사를 고용하여 그의 사진이 어떻게 조작되었는지를 법정에서 시연하였고,

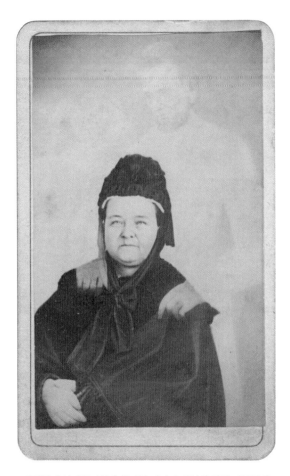

심령사진 사기꾼이었던 윌리엄 멈러가 촬영한 링컨 대통령의
부인 매리 토드 여사와 가짜 링컨 유령 사진.

이로 인해 그의 악행은 만천하에 드러나게 되었습니다.

하지만 이러한 폭로에도 불구하고 영혼을 찍었다고 주장하거나 영혼이 촬영되었다고 하는 심령사진의 인기는 쉽사리 수그러들지 않았다고 합니다. 특히 1880년을 전후하여 사진이 대중화되고 개인적으로 사진기를 소장하는 사람들이 늘어나게 되자 영혼 사진을 촬영했다고 주장하는 사람들은 더욱 늘어나게 되었습니다.

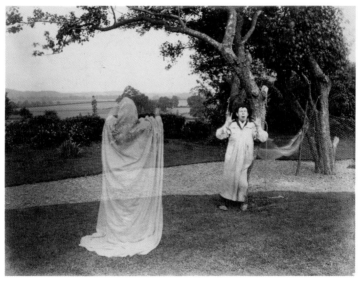

유령이 나타나는 장면을 연출한 사진으로, 1887년 영국에서 촬영되었습니다.
이 사진이 재미로 촬영된 것인지 심령사진으로 가장하여 촬영된 것인지는
확인할 수 없지만, 서구인들의 상상 속 익숙한 모습의 유령이 나타나자
이를 보고 놀라는 남성이 연극적인 배경에서 이중 노출을 통해 촬영되었습니다.
©J. Paul. Getty Museum

심령사진을 믿으시나요?

당시의 필름은 현대의 디지털 카메라에 비하면 빛에 대한 반응 속도가 현저히 늦어 몇 분 동안 셔터를 개방해야 하는 저속 셔터로 촬영을 해야 했는데, 이로 인해 움직이는 사람은 흔들려서 그 형상이 불분명하게 나오거나 밝은 빛이 들어오는 광원 부분은 우리 눈에 보이는 것보다 훨씬 강한 빛을 발산하게 되었습니다. 이렇듯 우리 눈으로 보아 오던 것과 사뭇 다른 사진 속 이미지를 보고 사람들은 이를 심령학적으로 해석하여 영적인 존재들이 사진에 찍혔다고 믿거나 (혹은 가짜라는 것을 알면서도) 주장하였던 것입니다.

이러한 풍조 속에서 사진은 여러 가지 초자연적 존재를 주장하는 증거물로 악용되기도 했는데, 이러한 사건 중 가장 유명한 일화 하나는 셜록 홈즈의 창조자인 코난 도일 경이 연루되었던 요정 사진 스캔들일 것입니다. 냉철한 판단력과 분석력으로 미제 사건을 해결하는 셜록 홈즈를 만들어 낸 그는 말년에 아내와 아들, 그리고 친지들의 잇따른 죽음으로 심한 우울증을 겪었다고 합니다. 이러한 개인적인 슬픔을 겪으면서 말년의 코난 도일은 영혼이 존재한다고 믿는 심령학에 깊은 관심을 가지게 되었으며, 사후 세계와 심령학을 연구하는 모임에 깊이 관여하기도 하였습니다.

어느 날 냉철한 추리력을 대표하는 유명 인사인 코난 도일 경에게 한 가지 의뢰가 들어옵니다. 그것은 요정과 함께 찍힌 소녀 사진의 진위 여부를 감정해 달라는 것이었습니다. 일명 '코팅리 요정 Cottingley Fairies 사진'이라고 불리는 이 사진은 사촌 지간이었던 당시

16살 엘시 라이트Elsie Wright와 9살 프란시스 그리피스Frances Griffiths라는 두 소녀가 자신들이 살고 있는 집 정원에서 요정을 카메라에 포착한 것입니다.

1917년, 정원의 개울에서 놀고 난 뒤 언제나처럼 옷과 발이 젖은 채 돌아오던 두 소녀는 꾸중하는 어른들에게 자신들은 요정을 보기 위해 개울에 갔었다고 주장합니다. 그러고는 증거를 보여 주겠다며 그들은 엘시 아버지의 카메라를 빌려 다시 개울로 향했습니다. 약 30분 뒤 의기양양한 표정으로 돌아온 그들이 촬영한 필름을 당시 집에 암실을 보유하고 있던 아마추어 사진가 엘시의 아버지가 현상했고, 놀랍게도 사진에 나타난 것은 춤추고 있는 네 명의 요정들이었습니다.

그리고 두 달 뒤 두 아이는 다시 한 번 카메라를 빌려 요정 사진 촬영에 도전하게 되는데, 이번에는 약 30센티미터 정도의 뾰족한 모자를 쓴 작은 남자 모습의 요정을 찍는 데 성공합니다. 이 사진을 보고 엘시의 아빠는 요정 그림을 오려서 그럴듯하게 촬영한 아이의 장난으로 치부한 반면, 엘시의 엄마는 이 사진을 진짜라고 믿었습니다.

그리고 1919년 심령학 모임에 참가한 엘시의 가족은 이러한 요정 사진을 모임에서 공개하였고, 이 사진은 비상한 관심을 끌게 됩니다. 제1차 세계대전이 끝난 직후였던 1919년 당시 유럽은 전쟁 직후의 우울함에서 도피하려는 풍조가 만연했던 탓에 19세기

A. ALICE AND THE FAIRIES.
Copyright. Photograph taken July, 1917.

1917년 엘시 라이트가 촬영한 그녀의 사촌 프란시스 그리피스와
'요정'들의 사진. 당시 많은 사람들은 16살에 불과했던 엘시가 전문가들이나
가능했던 사진을 합성하거나 조작하는 기술을 가졌을 리 없다고 생각했으며,
이러한 잘못된 생각은 가짜 요정 사진이 더욱 신빙성 있게 보이도록
만들어 주기도 했습니다. 하지만 집에 암실을 마련해 놓을 정도로 진지한
아마추어 사진가였던 아버지를 어린 시절부터 봐 왔던 엘시는 어깨너머로 배운
사진 기술로 간단한 합성 사진 정도는 쉽게 찍을 수 있는 수준급의 실력을
가지고 있었으며, 동화책에서 오린 요정 그림을 머리핀으로 식물 위에 고정시켜
위와 같은 사진을 촬영한 것으로 밝혀졌습니다. ©Getty Images/Glenn Hill

말과 마찬가지로 심령학이 유행하고 신비주의를 믿는 분위기가 팽배해 있었다고 합니다. 전쟁은 언제나 우리 인류를 이상한 방향으로 이끄니까요.

이러한 사회적 분위기 속에서 두 소녀가 촬영한 사진은 큰 관심을 모으게 되었고, 여러 심령학 관계자들에 의해 조작이 아닌 진짜 요정 사진이라는 인증까지 받으며 더욱 인기를 끌었습니다. 그리고 마침 『스트랜드 매거진Strand Magazine』이라는 잡지의 크리스마스 특집호로 요정에 대한 기사를 준비 중이던 코난 도일에게까지 이 소식은 알려졌습니다.

이 사진들에 관심을 가지게 된 코난 도일 경은 심령학 전문가인 에드워드 가드너와 함께 사진의 진위 여부를 감식했는데, 먼저 이 사진을 필름 회사인 코닥과 일포드 사에 보냈습니다. 코닥 측은 사진의 진위 여부에 대한 감정 결과를 발표하는 것을 거부한 데 반하여, 일포드 측은 '이 사진이 조작된 것임을 알 수 있는 증거들이 있다'라는 의견을 발표하게 됩니다.

하지만 이러한 사진 전문가들의 감정 결과에도 불구하고 코난 도일 경은 사진의 진위 여부에 대한 조사를 멈추지 않습니다. 그리고 이를 유명 물리학자였던 올리버 로지Oliver Lodge 경에게 보내 그의 의견을 청취하게 됩니다. 올리버 로지 경은 한 가지 명백하고 단순한 증거를 근거로 이 사진이 거짓이라는 결론을 도출해 냅니다. 그

것은 바로 요정들이 당시 파리의 멋쟁이들처럼 '파리지앵'의 헤어 스타일을 하고 있다는 것이었습니다.

 하지만 이러한 감정 결과에도 불구하고 코난 도일 경은 이 사진에 대한 조사를 멈추지 않았습니다. 어쩌면 그의 내면은 이것이 진짜임을 믿고 싶었고, 이 사진을 통해 더욱 많은 사람들이 자신의 믿음에 동조하기를 바랐는지도 모릅니다. 코난 도일은 새로운 테스트로 이번에는 두 소녀에게 카메라를 주며 새로운 요정 사진을 찍을 것을 요청합니다. 그리고 두 소녀는 요정들은 다른 사람들이 주변에 있으면 자신들에게 나타나지 않는다는 이유를 들며, 자신들만 남게 해 줄 것을 요청합니다. 그리고 둘만 남겨진 소녀들은 다시 석장의 요정 사진을 촬영하였고, 촬영된 필름은 런던으로 보내져 코난 도일 경에게 전해집니다. 그리고 현상된 사진에는 프란시스 앞에서 날아오르는 요정, 엘시에게 꽃을 전해 주는 요정, 그리고 일광욕을 하고 있는 요정들이 찍혀 있었습니다.
 이 석 장의 사진이 요정의 존재를 증명할 수 있는 결정적인 증거라고 판단을 내린 코난 도일 경은 1920년 『스트랜드 매거진』에 요정에 대한 기사와 함께 이 사진을 게재하게 되며, 이 잡지는 발행 며칠 뒤 매진이 될 정도로 큰 인기를 끌었습니다. 셜록 홈즈의 창조자 코난 도일 경이 쓴 기사와 '사진으로 찍혀 있다'는 부인하기 힘든 증거는 많은 이들에게 요정이 실제로 존재할 수 있다는 인식을

심어 준 것입니다.

그렇다면 두 소녀는 정말로 요정을 촬영한 것일까요?

아마 이 사진(106쪽)을 보고 있는 여러분들은 단번에 이 사진
이 무척이나 부자연스럽게 보이는 합성 사진이라는 사실을 쉽게
알아차릴 수 있을 것입니다. 당시에도 같은 이유로 수많은 사람들
이 사진의 진위 여부에 깊은 의심을 드러내고는 했습니다. 하지만
코팅리 요정 사진은 코난 도일의 확신에 찬 지지 속에 많은 관심을
받았으며, 오랜 세월이 흐른 뒤에도 요정과 같은 초자연적 현상을
믿는 이들에게는 '(논리적 명탐정을 대표하는 이미지의) 코난 도일이
인정한 요정이 이 세상에 존재한다는 명백한 증거'로 받아들여졌
고, 이러한 사실을 믿지 않는 이들에게는 '한눈에 봐도 쉽게 알아
볼 수 있는 조잡한 조작 사진'으로 여겨지며 오랜 시간 논쟁의 대상
이 되었습니다.

그리고 가장 명백한 진실은 이 사진이 촬영된 뒤 반세기 이상
이 흐른 1983년, 두 사촌 자매가 그 사진이 가짜라고 고백하면서
밝혀지게 됩니다. 이제는 할머니가 되어 버린 두 소녀는 영국의
한 TV 프로그램에 출연하여 『메리 공주의 기프트북Princess Mary's Gift
Book』이라는 동화책에서 춤추는 소녀의 그림을 잘라 핀으로 고정하
여 사진을 찍었다고 고백한 것이지요.

하지만 둘은 실제로 요정을 본 적이 있으며, 코난 도일의 요청
으로 촬영된 요정은 자신들이 조작한 것이 아니며, 요정의 진실 여

부에 대해서 자신들의 주장을 굽히지 않는 모순된 모습을 보여 주기도 했습니다. 하지만 이들의 주장을 믿기에는 사진이 너무나도 조잡한 합성 사진이라는 것을 쉽게 알 수 있습니다. 그리고 1985년 영국의 〈신기한 힘외 세계World of Strange Powers〉라는 프로그램과의 인터뷰에서 엘시는 다음과 같은 의미심장한 말을 남깁니다. "코난 도일까지 속인 다음에는 우린 너무 당황해서 사실을 인정할 수 없었어요. 시골 마을 두 소녀와 코난 도일처럼 현명한 사람. … 음, 우리는 조용히 있어야만 했답니다."

그렇다면 왜 코난 도일은 이렇듯 십대 소녀들의 조잡한 합성 사진에 속아 넘어간 것일까요? 아마도 정확한 표현으로는, 그는 속아 넘어간 것이 아니라 그렇게 믿고 싶었을 것입니다. 사진은 때로는 그것이 보여 주는 그대로가 아닌 우리가 보고 싶은 대로 해석되기 때문입니다. 죽은 아들의 영혼과 접촉하고 싶어 했으며 심령학에 깊이 심취했던 코난 도일은 요정과 같은 초자연적 현상을 믿음으로써 자신이 심취해 있는 심령학이 자신과 자신의 죽은 아들을 다시 연결해 주리라는 확신을 가지고 싶었을 테니까요.

그리고 이와 비슷한 이유로 현대 사회에서도 심령사진이 아직까지 없어지지 않고 있는 것입니다. 알 카에다의 세계무역센터 테러가 발생했던 2001년 9월 11일, AP 통신의 전직 사진 기자였던 마크 필립스Mark D. Phillips는 자신의 집 테라스에서 올림푸스 E-10 디

지털 카메라로 두 번째 비행기의 충돌 직후 쌍둥이 빌딩에서 연기가 솟아 나오는 장면을 포착할 수 있었습니다. 그리고 사진 촬영 후 30분도 안 되어 그는 자신이 예전에 근무했던 AP 통신에 이 사진을 전송하였고, 곧 전 세계로 타전될 수 있었습니다.

여느 뉴요커처럼 예기치 못한 테러 공격으로 커다란 충격을 받았던 마크 필립스는 9·11 테러가 있던 이틀 뒤부터 전혀 예상치 못했던 의혹에 더 큰 충격을 받게 됩니다. 새기노 뉴스Saginaw News라는 미디어는 그의 사진 속 연기에서 눈과 코, 입, 턱수염 그리고 뿔과 같은 악마의 형상이 보인다고 주장했으며, 이를 시작으로 그는 수많은 매체로부터 해명 요청과 함께 무려 3만 통에 달하는 메시지를 받게 됩니다.

9·11 테러라는 전대 미문의 공격에서 많은 충격을 받은 사람들은 이 사진 속 형상이 악마라고 믿어 의심치 않았으며, 이와 함께 마크 필립스는 사진 조작에 대한 심각한 의심을 받으며 20여 년의 사진 기자 경력과 평판에 커다란 타격을 받았습니다. 그는 결국 자신의 디지털 사진 원본을 올림푸스 사로 보내 그의 사진 조작 여부의 판정을 요청하게 되고, 올림푸스 사로부터 어떠한 조작의 흔적도 찾을 수 없다는 답변을 듣게 됩니다.

그러나 그의 적극적인 해명에도 불구하고 그의 사진은 '연기 속의 사탄'이라고 불리며 3,700여 명의 사상자가 발생했던 당시 테러 공격의 상징적인 이미지가 됩니다. 특히 기독교적 신앙심이 깊

AP 통신의 전직 사진 기자였던 마크 필립스가 9·11 테러 당시
자신의 집 테라스에서 디지털 카메라로 촬영한, 두 번째 비행기의 충돌 직후
쌍둥이 빌딩의 모습. 당시 연기 속에 악마의 형상이 보인다는 이유로
그는 사탄의 모습이 찍혔다는 주장과 조작된 사진이라는 주장에
한동안 시달려야 했습니다. ©Mark D. Phillips

은 일부 보수적인 미국인들은 9·11 테러를 이교도들의 악마적인 공격이라고 여기며, 이 사진을 그들에 대한 증오심을 정당화하고 합리화하는 시각적 증거로 여겼습니다. 여러 가지 루머와 억측에 시달렸던 마크 필립스는 사진 속 형상이 사탄도 아니며 조작된 사진이 아니라는 주장을 펼치며 『연기 속의 사탄 Satan in the Smoke』이라는 책을 펴내기도 하였습니다.

한편 텍사스 주립대학교의 컴퓨터 공학자인 블라디크 크레이노비치 Vladik Kreinovich 와 디마 이우린스키 Dima Iourinski 는 이 사진에 대하여 다음과 같은 명쾌한 분석 결과를 내놓았습니다. "사진 속 (사탄의) 형상은 눈과 입처럼 보이는 수평선과 코처럼 보이는 수직선, 그리고 머리의 형상처럼 보이는 원뿔의 형태로 구성되어 있습니다. 그리고 이러한 수직선, 수평선, 원뿔 구조는 불에서 뿜어져 나오는 연기의 물리학과 기하학적 특성으로 봤을 때 전혀 이상하지 않은 과학적 현상입니다."

그런데 사진을 조작하여 초자연적인 사진을 찍었다고 주장하는 행위는 때로는 단순히 이를 믿는지 안 믿는지의 개인적인 문제로 끝나지 않고 많은 사람들에게 피해를 주는 일로 연결될 수도 있습니다. 가장 대표적인 예가 1995년 옴 진리교라는 사이비 종교 집단이 일본 도쿄에서 벌였던 지하철 사린가스 테러 사건일 것입니다. 아사하라 쇼코麻原 彰晃라는 장님 안마사 출신의 남자가 1980년

대에 만든 옴 진리교는 처음에는 요가 수행 단체로 시작되었지만 점차 추종자들이 늘어나면서 신흥 종교 단체가 되었습니다.

독가스 테러 사건 당시 옴 진리교의 신도는 약 1만 명에 달했는데, 이러한 교난의 성상 과성에서 많은 피해자를 양산했습니다. 옴 진리교에 빠진 이들이 재산을 모두 헌납하고 직장도 그만둔 채 공동 생활에 빠져들게 되었고, 심지어 실종자까지 발생하자 이에 대해 몇몇 피해자와 피해자 가족들이 반발하였습니다. 그러자 아사하라는 그의 심복들을 시켜 이들 중 몇 명을 살해하고 암매장하기도 했습니다.

이러한 추악한 면모를 뒤로 숨긴 채 1990년에는 '진리당'이라는 정당까지 만들어 교주 아사하라 쇼코를 비롯한 신도 25명이 중의원 선거(우리나라의 국회의원 선거와 같습니다)에 나서기도 했으며, 신도들에게는 LSD(마약의 일종)를 투약하고 전기 기계를 이용한 세뇌를 시도하는 등 조직의 확장과 강화에 골몰했습니다. 그리고 결국 일본 정부의 전복과 종말론에 대한 망상에 가득 찬 아사하라 쇼코와 그의 지지자들은 비밀리에 만들어 놓은 화학 공장에서 제조한 독가스를 도쿄 중심가의 지하철역에서 살포하여 13명이 숨지고 6천 명 이상의 무고한 시민들이 중경상을 입는 믿을 수 없는 테러 공격을 일으켰습니다.

그렇다면 영화 속 악당 사이비 교주와도 같은 아사하라 쇼코는

어떻게 해서 수많은 신도들을 모으고 교세를 확장할 수 있었을까요? 그것은 그가 오랜 수행 끝에 공중 부양을 할 수 있는 초능력자라는 소문이 퍼졌기 때문입니다.

당시 옴 진리교의 지하철 사린가스 테러 사건은 일본의 유명 작가 무라카미 하루키의 유일한 논픽션 작품 『언더그라운드』의 소재가 되기도 하였는데, 1999년 옴 진리교 신자들을 직접 인터뷰하여 집필한 『언더그라운드』의 속편에서도 소위 '공중 부양' 사진을 보고 옴 진리교에 가입하는 계기가 되었다는 증언이 나옵니다. 그렇다면 이 공중 부양 사진의 정체는 무엇일까요? 정말로 아사하라 쇼코는 이러한 능력이 있었던 것일까요?

물론 아사하라 쇼코에게는 공중 부양의 능력이 전혀 없었습니다. 대신 거짓말과 남을 속이는 능력은 뛰어났던 것 같습니다. 가부좌를 한 상태에서 두 손바닥의 반동을 이용하여 몸을 바닥에서 튕기면 순간적으로 몸이 지상에서 약 20~30센티미터 정도 뜨게 되는데, 그의 사진은 이러한 찰나의 순간을 카메라의 고속 셔터로 찍어 정지 화면처럼 포착한 것에 지나지 않습니다. 지금도 인터넷에 '공중 부양 사진'이라고 검색해 보면 주로 유머 사이트에서 이러한 가짜 공중 부양 모습을 장난처럼 찍은 사진들을 쉽게 볼 수 있습니다. 그렇다면 왜 옴 진리교의 젊은 엘리트 출신 신도들은 이런 장난에 가까운 단순한 가짜 사진에 속아 넘어간 것일까요?

아마도 아사하라 쇼코에게 속은 것이라기보다는 그들 자신에

게 속았다는 말이 더 알맞은 표현일 것입니다. 물질적으로 풍요로운 생활 속에서 성적과 성과를 우선시하는 치열한 경쟁을 거치며 학창 시절을 보내고, 사회에 발을 들인 뒤 그들에게 남은 것은 정신적인 빈곤과 방황이었습니다. 그리고 이러한 공허함을 메우고 정신적 안식을 찾기 위해 그들은 어쩌면 세상에 존재하지 않는 초능력자가 자신들을 구원해 주리라고 믿고 싶었을지도 모릅니다. 그랬던 이들에게 공중 부양 사진이라는 증거는, 바로 그들이 그토록 찾고 싶어 하던 존재가 가까이에 있다는 것을 보여 준 잘못된 믿음의 증거였던 것입니다.

사진은 사실을 보여 주기도 하지만, 때로는 당신이 믿고 싶은 사실만을 보여 줍니다. 이런 왜곡된 정보는 때로는 잘못된 믿음에 빠진 불안한 당신을 안심시키는 무서운 힘도 있으니까요.

그리고 잊지 마세요.

세상에 심령사진은 존재하지 않습니다. 단지 심령사진의 존재를 믿는 불안정한 마음과 자신이 보고 싶은 것만 보고 믿고 싶은 것만 믿는 편협한 사고만이 세상에 존재하는 것입니다.

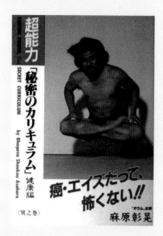

超能力
「秘密のカリキュラム」
SECRET CURRICULUM
by Shoguyu Shokou Asahara
健康編

癌・エイズだって、
怖くない!!
「オウム」主尊
麻原彰晃

《第2巻》

자신의 가짜 공중 부양 사진을 표지에 사용한
아사하라 쇼코의 저서 『비밀의 커리큘럼,
건강 편』. "암, 에이즈는 두렵지 않아"라고
쓰여 있는 책의 카피에서 볼 수 있듯이
초능력을 이용한 초자연적인 힘으로
각종 질병도 극복할 수 있다고 주장하는
책이었습니다.

아사하라 쇼코의
공중 부양 사진이
인기를 끈 이유는?

당시 일본을 충격에 몰아넣은 또 하나의
사실은 당시 독가스 테러에 연루되었던
옴 진리교의 핵심 멤버들이 대부분 명문
대를 졸업한 의사와 공학도와 같은 엘리

트 계층이었다는 것입니다. 1980년대부
터 시작된 급속한 경제 성장에 의한 부동
산 거품, 물질 우선주의 사회, 그리고 이
후 거품 경제의 붕괴와 함께 찾아온 사회
적 혼란과 가치관의 충돌 속에서 당시 젊
은이들 사이에는 초자연 현상을 일컫는
오컬트 문화가 인기를 끌게 되었습니다.

이러한 사회 분위기 속에서 인도와 티
베트 밀교에 대한 관심이 높아지며 정신
수양 목적의 명상과 요가 도장이 인기를
끌게 되었는데, 아사하라 쇼코는 역시 처
음에는 이러한 요가 도장을 운영하던 자
칭 '수행자'에 지나지 않았습니다. 그러던
어느 날 그가 공중 부양을 하는 초능력자
라는 소문이 돌면서 1980년대 유행을 끌
던 오컬트 잡지에 그의 공중 부양 사진이
소개되었습니다. 그리고 이 사진은 그를
초능력자라고 믿게 해 주는 중요한 시각
적 증거가 되었던 것입니다. 그리고 정신
적인 구원을 찾고자 했던 당시의 많은 엘
리트 청년들이 가짜 초능력자이자 사기
꾼인 아사하라 쇼코를 영적인 종교 지도
자로 추앙하게 된 계기가 되었습니다.

5

르네상스
화가들의
비밀 병기

"이제부터 사진을 본격적으로 찍어 보고 싶은데요, 어떤 카메라를 새로 장만하면 좋을까요?"

"기자님은 어느 브랜드의 카메라를 쓰시나요? 저도 그 카메라를 사면 전문가처럼 멋진 사진을 찍을 수 있을까요?"

사진과 관련된 일을 하다 보니 주변에서 저에게 이러한 조언을 얻고자 하는 경우가 많이 있습니다. 특히 스마트폰 시대에 들어오면서 제 주변에는 더욱 이러한 사람들이 늘어나고 있는데, 아마도 그 이유는 스마트폰을 통해 일상생활에서 자연스럽게 사진을 찍는 기회가 늘어나면서 좀 더 좋은 카메라를 마련해 본격적인 '사진 촬영'의 길에 나서고 싶은 욕구가 커졌기 때문일 것입니다. 그런데 이제 막 사진에 관심을 가지게 된 분들과 이야기를 하다 보면 한 가지 재미있는 사실을 발견할 수 있습니다. 그것은 바로 많은 사람들의 머릿속에는,

좋은 카메라 = 좋은 사진

이라는 공식이 자리 잡고 있다는 것입니다.

즉 사진은 카메라로 촬영되고 카메라 안에서 완성된다는 생각을 대부분의 사람들이 가지고 있습니다. 특히 필름 카메라로 촬영하고 필름을 현상소에 맡긴 뒤 기다리던 경험과 기억 없이 디지털 카메라로 사진 찍기를 시작한 이들에게 위의 공식은 더욱 와닿는 것이겠지요. 그래서 좋은 사진을 찍기 위한 첫 번째 조건이 먼저 좋은 카메라를 사는 것이라고 생각하는 경우를 주변에서 흔히 볼 수 있습니다.

저 역시 어린 시절에는 같은 생각을 가지고 있었습니다. 고등학교에 입학하여 교내 사진 동아리에 가입하면서 사진을 접하게 된 저는 당시 니콘에서 출시한 F-801이라는 기종을 우연히 보고 그 검은색 바디에 매료된 적이 있습니다. 당시 F-801은 이전의 은색 바디에 필름 한 장 한 장을 셔터를 감아 가며 촬영하던 기계식 카메라

고등학교 시절부터 애용하던 니콘의 F-801 카메라. 1990년에 구입한 뒤 1999년 신문사에 입사해 업무용으로 F-4 카메라를 받을 때까지 언제나 함께했던 카메라입니다. ©김경훈

가 아니라 자동 오토 포커스와 전자식 모터 드라이브가 내장된 검은색 바디가 무척이나 섹시하고 멋져 보이던 카메라였습니다.

당시 카메라 상점이 밀집해 있던 종로 3가의 한 가게 진열대에서 이 카메라를 본 순간 마치 빨간색 페라리에 매료된 자동차광처럼 홀딱 빠지게 되었습니다. 이 카메라만 손에 넣는다면, 셔터만 눌러도 멋진 사진을 찍을 수 있을 것 같은 착각에 빠지기도 하였습니다. 결국 이 카메라와 사랑의 열병에 빠진 사춘기 소년의 애원에 평범한 회사원이셨던 아버지는 당시로서는 거금을 주고 이 카메라를 구입하셨는데, 1990년 당시 대기업 신입사원의 월급이 백만 원 남짓일 때 F-801의 가격은 80만 원이었습니다.

이 카메라는 고등학교와 대학교 시절 언제나 저의 촬영 현장에 동행했지만, 신문 기자 일을 시작하며 회사에서 제공한 카메라 장비를 사용하게 되면서부터는 더 이상 찾지 않게 되었습니다. 이후 대학교에서 취미로 사진을 찍던 사촌동생에게 잠시 가 있다가 지금은 부모님 댁 벽장에서 조용히 말년을 보내고 있습니다. 사진 기자가 된 후 언젠가 아버지께서는 "내가 36개월 할부로 네 카메라를 사주었는데 사진 기자가 되었으니 본전은 뽑은 것 같다"는 말씀을 하시더군요. 그런데 오랜 시간 사진을 업으로 삼으면서 '업력'을 쌓으며 일을 해 오다 보니 어린 시절 가졌던 '좋은 카메라가 좋은 사진을 위한 요소 중 하나'라는 생각에는 많은 의구심이 듭니다.

먼저, 카메라가 사진을 찍기 위한 필수불가결한 도구라면 19세기에 발명된 사진술photography에서 카메라와 사진 중 무엇이 먼저 발명되었을까요? 닭이 먼저일까, 달걀이 먼저일까와 같은 이 질문의 답을 구하기 위해 우리는 르네상스 시대 화가들의 이야기로 돌아가야겠습니다.

19세기 말 사진이 발명되기 전, 수천 년 동안 붓을 든 화가들에게 요구되던 미션은 단순했습니다.

'실제와 최대한 똑같은 그림을 그리시오.'

이러한 시대적 요구에 발맞추어 선천적인 재능, 혹은 남들보다 탁월한 손재주를 가진 유럽의 미술 엘리트들은 기성 화가들에게 발탁되어 대대로 전해 내려오는 기술과 그림 그리기 비법 등을 배우는 도제 시스템을 통해 최대한 실물과 똑같이 실감나고 생생한 그림을 그리는 것을 사명으로 삼아 왔습니다. 그리고 수세기에 걸친 이러한 화가들의 노력은 14~16세기 르네상스 시대에 들어와 꽃을 피우게 되었는데, 레오나르도 다 빈치, 라파엘로 등 당시 거장들의 사실적이면서도 자연스러운 그림들은 지금도 우리에게 커다란 예술적 울림을 주고 있습니다.

그런데 중세 시대 회화와 르네상스 시대의 회화를 비교해 보면 한 가지 재미있는 특징을 발견할 수 있습니다. 그것은 평면적이고 단선적이며 딱딱했던 중세 미술이 르네상스 시대에 들어와서는 정

확한 인체 비율과 함께 명암과 세부 묘사가 훨씬 풍부해지며 획기적인 기술의 발전이 이루어졌다는 것입니다. 사실적인 드로잉과 강한 명암으로 표현된 르네상스 시기의 그림들은 사진처럼 생동감 있게 보이며, 그림 속 인물들의 세부 묘사와 현실감은 사진의 사실적

 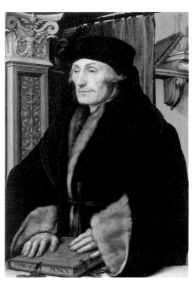

〈성모자와 함께한 요한네스 2세와
이레네 황후〉 부분, 1118년,
성 소피아 성당의 모자이크.

〈에라스무스의 초상〉, 홀바인 2세, 1523년,
패널에 템페라와 유채, 76×51cm.

실제와 똑같은 모습을 그리기보다는 종교적 상징성을 우위에 둔 왼쪽 그림은
정면을 바라본 부자연스러운 자세인 데 비해 오른쪽 그림은 실제 인물이
앞에 있는 듯한 느낌을 줍니다.

인 이미지에 익숙한 현대인의 기준으로 보아도 손색이 없는 수준입니다.

그렇다면 기원전 동굴 벽화에서 시작하여 수천 년간 평면적인 그림만 그리던 인류는 어떻게 해서 순식간에 이렇게 극적인 발전을 이루어 낼 수 있었을까요? 조물주가 르네상스 시대에 더 많은 미술 천재들을 탄생시켰기 때문일까요? 아니면 소설 『다빈치 코드』에 묘사된 비밀 결사 조직처럼 유럽 화가들의 비밀 결사가 조직되어 수세기에 걸친 자신들의 비밀을 대중들 몰래 전승하고 발전시켜 오다가 르네상스 시대에 대중에게 선보이기 시작한 것일까요?

이 비밀을 풀기 위해서는 화가들과 마찬가지로 눈에 보이는 사물을 그대로 재현하려는 시도를 했던 또 하나의 엘리트 그룹을 눈여겨봐야 합니다. 그 사람들은 화가들과는 전혀 다른 재능을 가지고 있던 과학자들이었으며, 10세기경 아랍의 과학자였던 알하젠 Alhazen은 이들 중 가장 선구적인 인물이었습니다.

근대 광학의 아버지라고 불리는 알하젠은 빛을 차단한 어두운 방 한쪽에 구멍을 뚫으면 그 구멍을 통해 들어온 빛이 반대편 벽에 상하좌우가 반대인 화상을 맺게 한다는 원리를 최초로 규명한 과학자입니다. 초등학교 과학 시간에 배웠던 바늘구멍 사진기와 동일한 원리인, '검은 종이로 만든 상자에 작은 바늘로 구멍 하나를 뚫으면 상자의 반대편에 밖의 풍경이 상하좌우 반대로 비친다'라는 현상을

알하젠의 발견에 대한 상상도. 기원후 965년경 오늘날의 이라크에 있는 도시
바스라에서 태어난 알하젠은 여러 가지 실험을 통하여 빛의 성질을 알아냈으며,
훗날 유럽에 소개된 그의 저서는 유럽의 광학 발전에
커다란 기초가 되었다고 합니다. ©봄의씨앗

10세기의 인류는 과학적으로 규명하였던 것입니다.

　　오늘날도 필름 카메라 뒤쪽을 열어 카메라 내부를 들여다보면
모두 검은색으로 칠해져 있는데, 그 이유는 렌즈를 통해 들어온 빛
이 카메라 안에서 난반사되는 것을 방지하기 위해 빛이 반사되지
않는 검은색으로 칠했던 것입니다. 즉 10세기에 발견된 빛에 대한

니콘 F-801 카메라의 필름을 넣는 뒷면. ©김경훈

이해와 원리가 현대의 카메라에도 고스란히 쓰이고 있는 것입니다.

한편 이슬람의 과학자들이 발견한 이러한 광학의 원리는 십자군 원정을 통해 유럽에 전파되었으며, 유럽에서는 '어두운 방'이라는 의미의 '카메라 옵스큐라Camera Obscura'라는 명칭으로 불렸습니다. 하지만 인류가 알아낸 이러한 소중한 발견과 '카메라 옵스큐라'라는 당시로서는 획기적이었던 광학 장치는 수백 년간은 오락과 유흥의 도구로만 쓰였습니다. 카메라 옵스큐라의 가장 큰 단점, 즉 보이기는 하지만 그것을 기록하여 보존하지 못한다는 것 때문이었지요. 오늘날의 개념으로 보면 필름 없는 카메라이다 보니 별다른 쓰임을 만들지 못했던 것입니다.

무인도에 표류해 있는 당신에게 필름 없는 카메라 한 대만 남아 있다면 그 카메라로 당신이 할 수 있는 일은 망치 대용으로 코코넛 열매를 깨는 일뿐일 것입니다. 따라서 화상의 기록을 남길 수 없

던 카메라 옵스큐라는 오늘날 사진기와 같은 역할을 하는 데에는 한계가 있었습니다. 하지만 광학에 대한 일반인들의 이해가 오늘날과 같지 않았던 당시, 사람들에게 어두운 방에서 보이는 상하좌우가 반대인 방 밖의 풍경은 오늘날 우리가 영화관에서 영화를 보는 듯한 스펙터클과 감동을 제공하였을 것이며, 기록에 따르면 당시에는 현대인들이 극장에서 영화를 보듯이 입장료를 내고 커다란 방처럼 만들어진 카메라 옵스큐라를 체험해 보는 여흥이 인기를 끌었다고 합니다.

이렇듯 오락의 용도로 쓰이기도 했던 카메라 옵스큐라는 천문학자들도 애용했는데, 육안으로 보기에는 너무 강렬했던 태양을 관측할 때마다 고통받던 당시의 천문학자들에게 카메라 옵스큐라는 실명의 위험 없이 태양을 효과적으로 관찰할 수 있던 방법이었습니

영국 빅토리아 시대 리버풀의 유원지에 설치된 카메라 옵스큐라. 사진 속의 마차는 원래는 이동식 목욕탕이었으나 카메라 옵스큐라로 개조된 것이며, 입장객들은 돈을 내고 안에 들어가 카메라 옵스큐라를 감상했다고 합니다. 3D영화 〈아바타〉가 개봉되었을 때 기꺼이 추가 요금을 지불하고 본 현대인들처럼 19세기의 우리 조상들은 카메라 옵스큐라를 통해서 새로운 스펙터클을 느꼈을지도 모릅니다.

다. 그리고 13세기가 되면서 이탈리아의 유리 장인들이 렌즈를 발명하였고, 이들은 볼록 렌즈와 오목 렌즈의 조합으로 작은 것과 멀리 있는 것을 선명하게 볼 수 있는 기술을 만들게 되었습니다.

이러한 기술의 원리는 안경과 망원경의 발명으로 이어졌습니다. 그리고 이 기술은 카메라 옵스큐라에도 차용되었는데, 빛이 들어오는 구멍 부분에 렌즈를 장착하는 방법이 고안되었고 이 방법을 통해 한층 사실적이고 정교한 이미지가 '어두운 방'의 벽면에 투영될 수 있었습니다. 그리고 이러한 렌즈와 카메라 옵스큐라의 조합을 통해 드디어 오늘날 우리가 사용하는 카메라의 원형이 완성되었던 것입니다.

이렇듯 정교한 화상을 투영시키는 것이 가능해진 카메라 옵스큐라는 우리가 전혀 생각하지 못했던 새로운 수요를 창출했습니다.

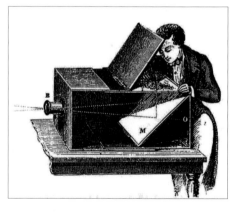

1700년대에 그려진 것으로 알려진, 카메라 옵스큐라를 이용하여 드로잉하는 모습.

바로 화가입니다. 영국의 유명 화가 데이비드 호크니David Hockney는 2001년에 미술사의 거장들, 특히 르네상스 시대의 유명 화가들이 이러한 렌즈가 장착된 카메라 옵스큐라를 이용하여 그들의 걸작을 그렸다고 주장하면서 당시 미술계에 커다란 파문을 일으켰습니다. 현존하는 미술계의 거장 중한 명인 데이비드 호크니는 어느 날 19세기 프랑스 고전주의 화가 앵그르의 전시회를 구경하다가 의문을 품게 되었다고 합니다. 전문 화가인 자신이 보기에도 앵그르의 그림이 너무나도 정교한데다가 지운 흔적도 없이 한 번에 쓱쓱 빠른 속도로 그린 점이 눈에 띄었기 때문입니다.

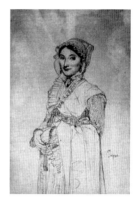

데이비드 호크니의 의문을 촉발한 앵그르의 그림. 현대미술계의 거장조차도 감탄할 정도로 정확한 묘사가 간단한 필치로 그려져 있는 것을 볼 수 있습니다.

　　호크니는 앵그르가 모종의 광학 장치를 사용했다는 나름의 합리적 의심을 가지고 자신만의 연구를 시작하여 본인이 직접 렌즈와 거울 그리고 카메라 옵스큐라와 카메라 루시다를 이용하여 그림을 그려 보는 실험을 하였으며, 이를 통해 그가 내린 결론은 다음과 같습니다. 바로 이전의 시대까지는 밋밋하고 평면적이었던 그림들이 1420~1430년대 플랑드르 화가들을 시작으로 갑자기 입체적이고 놀랍도록 정교하게 변했다는 것입니다. 이와 같은 주장을 한 그는 저서 『명화의 비밀』에서 페르메이르, 렘브란트, 반아이크, 할스 같은 플랑드르 화가들이 카메라 옵스큐라를 이용했다

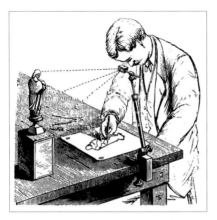

카메라 루시다는 프리즘에 135도 각도의 반사면 두 개를 설치하여 실제 이미지 윤곽선을 눈앞에 전달함으로써 이를 바탕으로 화가들이 정확한 비율의 드로잉을 할 수 있도록 도와주는 도구입니다. 주로 드로잉 초안을 그리는 데 사용되었습니다. 연습과 훈련이 필요하여 초보자들은 사용이 쉽지 않지만 능숙해지면 사실적인 드로잉을 손쉽게 그릴 수 있다고 합니다.

고 이야기하면서 당시의 화가들은 드로잉의 경우에 카메라 루시다를 사용했고, 회화의 섬세한 묘사 부분을 그릴 때는 카메라 옵스큐라를 사용했을 것이라고 주장했습니다.

「역사의 거장들이 (우리를) 속였나?」라는 도발적인 제목과 함께 『뉴요커』에 소개되기도 했던 데이비드 호크니의 주장은 미술계와 미술 애호가들의 열띤 찬반 논쟁 속에서 당시 커다란 화제가 되었습니다. 그의 주장이 사실이라면, 명화의 순회 전시회가 있을 때마다 비싼 입장료를 내고 도슨트의 설명을 맨 앞줄에서 귀 기울여 듣던 우리를 경탄하게 했던 인물과 배경의 정확하고 세부적인 묘사들이 실제로는 어린아이들이 사진 위에 습자지를 대고 밑그림을 그리는 것과 같은 '반칙'으로 만들어졌다는 것입니다. 어쩌면 우리가

존경해 마지않던 미술사의 대가들이 남긴 이러한 명작들은 환등기에 비친 필름의 잔영에 따라 밑그림을 그려 대형 극장의 간판을 완성했던 일명 '극장 간판장이'의 그림과 같은 원리로 만들어졌다는 주장과 같기에 많은 미술 애호가들은 충격을 받았던 것이지요.

호크니의 주장에 따르면, 이러한 기술은 '기업 비밀'처럼 동업자들 사이에서만 공유되면서 매우 빠른 속도로 유럽 각국에 전파되었으며, 이러한 이유로 2차원의 평면적인 그림에서 3차원의 입체적인 그림으로의 획기적인 발달은 점진적으로 이루어진 것이 아니라 순식간에 일어난 일이라고 합니다.

그리고 16세기 말에 갑자기 왼손잡이 모델이 등장하는 그림들이 유럽에서 부쩍 늘어난 것도 상하좌우 혹은 좌우가 반대로 보이는 광학 기구를 사용했기 때문이라고 하는데, 특히 카메라 옵스큐라를 이용해 그림을 그렸던 것으로 의심되는(?) 르네상스 시대 화가들의 그림들 중에는 작은 사이즈의 그림이 상당히 많이 존재합니다.

데이비드 호크니의 주장대로라면, 이것은 야외에서 스케치를 할 때 사용했던 휴대용 카메라 옵스큐라에 화상이 맺히는 부분이 작았기 때문이라고 합니다. 그리고 근대에 들어서면서 이러한 '기업 비밀'은 동업자들 사이에서도 서서히 잊히기 시작했고, 결국 역사 속으로 사라졌다는 것이 호크니의 주장입니다. 사진술이 발명되

면서 더 이상 실제의 이미지와 똑같이 그릴 이유가 사라졌으며, 능숙한 화가들의 손재주는 사진의 필름이 대체하였기 때문이지요.

호크니의 주장이 아니더라도 카메라 옵스큐라와 카메라 루시다는 사진술이 발명되기 전 아마추어 화가들의 스케치 도구가 되어 왔다는 것은 널리 알려진 사실입니다.

하지만 이러한 카메라 옵스큐라를 사용했다는 사실만으로 르네상스 시대 거장들의 재능과 솜씨를 깎아내리는 것은 옳지 않다고 봅니다. 카메라 옵스큐라는 그리고자 하는 화상을 렌즈를 통해 비추어 줄 뿐이지 그 화상을 참고로 스케치하고 그 위에 사실적인 채색을 하는 것은 또 다른 탁월한 재능이 필요한 일이었기 때문입니다.

한편 르네상스 시대 이탈리아 출신 거장 중 한 명인 카라바조 Caravaggio는 카메라 옵스큐라를 통해 밑그림을 그리는 것을 넘어서 캔버스 위에 투영된 이미지를 캔버스에 정착시키려고 노력했던 인류 최초의 사진가였을지도 모른다는 주장이 있습니다. 이탈리아의 미술학교 SACI(Studio Art Centers International)의 연구 결과에 따르면, 카라바조의 걸작 중 하나인 〈성 마테오와 천사〉에서 수은 성분과 같은 화학 성분이 검출되었는데, 연구진은 이 화학 성분이 어둠 속에서 발광하는 원시적인 형태의 야광 안료의 일종이라고 했습

1820년에 간행된 것으로 보이는 카메라 옵스큐라 광고 전단.
'드로잉과 채색을 배우는 젊은 예술학도를 위해 개량된
카메라 옵스큐라'라는 제목이 달려 있습니다.

니다.

당시의 카메라 옵스큐라는 정교한 스케치를 가능하게 한다는 장점에도 불구하고 컴컴한 암흑 속에서 작업을 해야 했기 때문에 자신이 그려 나가는 드로잉이 정확한지 확인하는 것이 쉽지 않다는 단점이 있었습니다. 따라서 카라바조는 중정석(광석의 한 종류)이 섞인 백연(납의 한 종류)으로 만든 안료를 가지고 그림을 그렸으며, 이러한 야광 안료로 그려진 드로잉은 컴컴한 암흑 속에서도 그 윤곽을 쉽게 볼 수 있도록 해 주었을 것이라고 SACI의 연구원들은 유추하고 있습니다.

이러한 연구 결과가 사실이라면, 카라바조는 카메라 옵스큐라로 투영되는 화상을 캔버스 위에 보존하려 했던 세계 최초의 사진술을 시도한 인물일지도 모릅니다. 생전의 카라바조는 정규 미술 교육은 받지 못하였으나 스스로 터득한 사실적이고 강렬한 명암법으로 많은 추종자를 거느렸습니다. 르네상스 시대의 관념적인 화풍에서 벗어나 빛과 그림자의 대비와 극적인 구성, 사실주의적 표현으로 르네상스 시대 이후 근대 사실주의 화풍을 정립했다고 미술계에서 인정받고 있는 카라바조는 생존 당시 밑그림을 그리지 않고 캔버스 위에 바로 그림을 그리는 스타일로 유명했는데, 어쩌면 그의 그림들에는 이러한 비밀이 숨겨져 있었을지도 모릅니다. 특히 카라바조는 자신의 화실 벽에 구멍을 뚫어 화실을 거대한 카메라 옵스큐라처럼 사용해 왔다는 오랜 의혹을 받아 왔기에 이러한 주장

은 더욱 신빙성이 있어 보입니다.

한편 카메라 옵스큐라에 대한 연구가 서양에서만 있었던 것은 아닙니다. 비슷한 시기 중국에서는 청나라 시대의 화가들이 렌즈가 장착된 카메라 옵스큐라를 이용해 그림을 그렸다는 사실이 역사에 기록되어 있으며, 조선 시대에는 초상화 제작에 원시적인 형태의 카메라 옵스큐라를 사용했다는 기록이 남아 있기도 합니다. 조선 시대 실학의 선구자로 잘 알려진 정약용 선생은 자신의 저서 『여유당전서』에 칠실파려안이라는, 렌즈가 달린 카메라 옵스큐라 체험담을 다음과 같이 적기도 하였습니다.

"이기양이 나의 형 정약전 집에 '칠실파려안'을 설치하고 거기에 비친 거꾸로 된 그림자를 따라 초상화를 그리게 했다."

"복암이 일찍이 선중 씨 집에 칠실파려안을 설치하고, 거기에 비친 거꾸로 된 그림자를 취하여 화상을 그리게 했다. 공은 뜰에 놓은 의자에 해를 마주하고 앉았다. 털끝 하나만 움직여도 초상을 그릴 길이 없는데, 흙으로 만든 사람처럼 굳은 채 오래도록 조금도 움직이지 않았다."

이렇듯 당시 실학을 공부하는 선비들 사이에서도 카메라 옵스큐라는 신기하고 실용적인, 호기심을 자극하는 물건이었던 것입니다.

인류는 이미 르네상스 시대부터 카메라에 대한 기본적인 개념을 가질 수 있었지만 렌즈를 통해 투영된 화상 이미지를 영구히 보존하는 기술, 즉 사진술이 완성된 것은 이로부터 수백 년의 시간이 더 흐른 뒤인 19세기입니다. 19세기 산업 혁명을 기점으로 급속도로 발전한 과학 문명과 인간이 하는 모든 생산 활동을 기계가 대체할 수 있다는 당시의 시대적 자신감 속에서 비로소 오늘날의 사진이 발명된 것입니다. 즉 사진술은 재능 있는 화가들의 손재주를 화학과 광학을 이용하여 대체할 수 있게 만든 기술이었으며, 이것은 비슷한 시기에 발명된 증기 기관과 엔진이 방직공의 손재주와 마차를 끌던 말을 대신하게 된 것과 궤를 같이합니다.

이러한 카메라의 역사를 듣고 보니 어떤 생각이 드시나요?

당신이 가지고 있는 스마트폰의 카메라도, 집안 옷장에 처박혀 있는 오래된 똑딱이 필름 카메라도 르네상스 시대 화가들이 가지고 있던 카메라 옵스큐라로서는 감히 필적할 수 없는 '미래의 신기'인 것입니다. 이런 카메라를 가지고 있는 한 당신은 컴컴하고 어두운 방에서 어렴풋이 보이는 화상의 윤곽선을 따라 힘들게 드로잉하는 노력을 할 필요도 없고, 자신에게 천부적인 미술적 재능을 부여해 주지 않은 신을 원망할 필요 없이 간단히 셔터를 누르는 것만으로 눈에 보이는 모든 것을 100퍼센트 정확히 재현해 낼 수 있는 것입니다. 사물을 있는 그대로 재현할 수 있는 능력에서 우리는 이미

르네상스 시대 거장들을 초월하고 있습니다.

하지만 당신이 찍은 사진은 왜 르네상스 시대의 그림들 같은 예술적 감동을 주지 못하고 있나요? 여러 가지 이유가 있겠지만 당신의 사진이 좋지 않은 것은 카메라의 문제가 아님은 분명합니다. 따라서 '좋은 카메라 = 좋은 사진'이라는 공식은 존재하지 않습니다.

어떤 카메라가 좋은 카메라인지 물어보는 사람들에게 제가 전하는 대답은 언제나 똑같습니다. 좋은 카메라를 사기보다 지금 가지고 있는 카메라(스마트폰도 좋습니다)로 많은 사진을 찍고 또 찍어 보세요. 그러다 보면 어떤 카메라를 사야 할지 자연스럽게 알 수 있을 것입니다.

셔터를 누르기만 하면 좋은 사진이 나오는 도깨비 방망이 같은 카메라는 없습니다. 카메라보다 더 중요한 것은 사진을 찍는 당신입니다.

6

사진의 발명
그리고
배신의 드라마

발명에 모든 것을 건 명문가 출신의 남자가 있었습니다. 지금까지 아무도 성공하지 못한 발명품을 만들기 위해 오랜 세월 동안 수많은 열정과 돈을 쏟아부었지만 여전히 성공을 거두지 못하고 '발명남'이 지쳐 가고 있었을 때, 어느 '성공남'을 알게 됩니다. 이 '성공남'은 배운 것은 없지만 특유의 영리함과 사업 수완으로 이미 큰 부와 명성을 쌓은 사람이었습니다. '발명남'은 이 '성공남'과 손을 잡는다면 자신의 발명품이 완성될 수 있으리라고 기대합니다. 그리고 이 '성공남' 역시 '발명남'의 연구에서 '돈'의 냄새를 맡았기에 흔쾌히 공동 발명에 참여하기로 약속합니다. 그리고 그 둘은 의기투합하여 곧 획기적인 발명을 완성하는 단계에까지 이르지만 최종 단계에서 가장 중요한 하나가 부족한 99퍼센트의 상태에서 멈추고 맙니다.

그리고 이렇게 발명이 정체된 상황에서 늙고 지친 '발명남'은 결국 세상을 떠나고 맙니다. '발명남'의 사망 이후 '성공남'은 우연한 계기로 이 발명을 완성할 수 있는 마지막 해답을 찾게 되고 마침

내 발명을 완성합니다. 그리고 이 모든 것을 비밀로 한 채 '발명남'의 상속자였던 아들에게 이렇게 제안합니다.

"이 발명은 내가 단독으로 한 것으로 하겠네. 대신 자네에게 약간의 경제적 이익을 약속하지."

그리고 이 '성공남'은 자신의 이름을 역사에 남기는 데 성공합니다. 그리고 '발명남'의 아들은 복수의 칼날을 갈게 됩니다. …

마치 우리네 막장 드라마의 기본적인 플롯과 비슷한 냄새가 느껴지는지요? 막장 드라마 같은 위의 이야기는 19세기 프랑스에서 일어난 실화입니다. 비운의 발명가의 이름은 조제프 니세포어 니엡스 Joseph Nicéphore Niépce. 대학 교수, 군 장교, 정부 관리 등을 역임했던 그는 모든 공직에서 은퇴한 뒤 고향에 돌아가 당시 유행하던 석판화 lithography 기법에 관심을 가지고 이를 개량하는 데 전념했습니다. 당시의 석판화란, 용어 그대로 돌로 만들어진 판에 그림을 그린 뒤 그 위에 물과 기름을 발라 이 둘의 섞이지 않는 성질을 이용하여 이미지를 복제하는 현대의 인쇄술과 비슷한 기술이었습니다. 저비용에 제작 기술도 복잡하지 않았던 석판화 기법은 당시 예술적 용도와 상업적 용도 양쪽에서 많은 수요가 있었습니다. 왜냐하면 이 기법을 이용하면 당시 유명 화가들의 그림을 복제할 수도 있었고, 초상화나 일러스트 등 다양한 이미지들을 손쉽게 대량으로 복제하여 생산할 수 있었기 때문입니다.

특히 당시는 산업 혁명 후 생겨나기 시작한 신흥 중산층들이 귀족과 상류층의 호화로운 생활 방식을 흉내 내기 시작하면서 예술 소비재의 붐이 시작되고 있었습니다. 자신들의 거실에 값싼 그림 하나 정도 걸어 두는 사치를 부리고 싶어 하던 신흥 중산층들의 지적 허영을 만족시켜 줄 저렴한 예술품의 수요가 늘어나고 있었던 것입니다.

이러한 트렌드를 보며 발명가였던 니엡스는 간단한 제작 공법으로 더욱 선명한 석판화 기법을 값싸게 개발해 낸다면 많은 돈을 벌 수 있으리라고 예상했던 것입니다. 그는 수년간의 거듭되는 실패 속에서도 포기하지 않고 실험을 계속하여 마침내 니스(광택제)가 발린 판 위에 복제하고자 하는 이미지를 올려놓고 이것을 태양에 노출시켜 동일한 이미지를 얻는 데 성공합니다. 그리고 자신이 개발한 이 기법을 태양이 그린 그림이라는 의미의 라틴어에서 유래한 헬리오그래피Heliography라고 명명하였습니다.

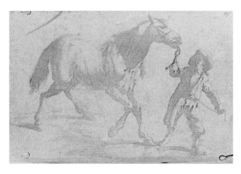

현존하는 가장 오래된 니엡스의 헬리오그래피. 17세기 플랑드르 화가의 판화를 복제한 것으로, 1825년 니엡스에 의해 제작되었으며, 2002년 프랑스 국립도서관 측이 개인 소장자로부터 45만 유로에 구매하여 프랑스의 국보로 지정되었습니다.
©Bibliothèque nationale de France

그런데 기존의 석판화 기술은 물론 새롭게 개발된 니엡스의 헬리오그래피도 제작을 위해서는 복제하고자 하는 이미지를 투명한 종이 위에 놓고 따라 그리거나 하이라이트와 섀도우 부분에 약간의 리터치를 할 줄 알아야 하는 미술적 재능이 필요했습니다. 그런데 발명가였던 니엡스는 그림에는 영 소질이 없었기에 그때까지 미술에 재능이 있던 아들이 니엡스를 도와 미술적인 처리 부분을 도와주고 있었습니다. 하지만 아들의 갑작스러운 군 입대로 자신의 실험이 난관에 부딪히게 되자 니엡스는 그림을 그리는 과정을 생략하고 과학과 기술만을 이용하여 자연의 이미지를 복제하려는 아이디어를 가지고 실험에 들어갔습니다.

그것은 르네상스 시대부터 화가들이 애용해 오던 카메라 옵스큐라로 자연의 이미지를 투영시킨 뒤 이렇게 투영된 이미지를 자신의 헬리오그래피 기법을 이용하여 석판화 위에 고정시키고자 하는 아이디어였습니다. 바로 헬리오그래피를 현대의 필름과 같은 역할로 활용하여 오늘날의 '사진'과 매우 비슷한 방법으로 자연의 이미지를 재현하고자 했던 것입니다. 니엡스의 이러한 아이디어에는 당시 화가들의 수작업으로만 가능했던 그림 그리는 과정을 광학과 화학이라는 과학 기술로 대체하자는 19세기 산업 혁명의 시대정신이 반영되어 있기도 했습니다.

그리고 수년간의 실험 끝에 니엡스는 인류 최초의 사진 이미지를 만드는 데 성공하게 됩니다. 그의 집 창문에서 8시간 노출을 주

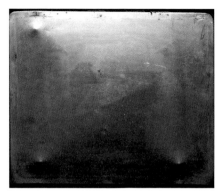

왼쪽 사진은 1826년 혹은 1827년경 니엡스가 촬영한 헬리오그래피 사진으로,
인류 역사상 최초로 촬영된 사진의 원본입니다. 니엡스가 살던 집의
2층 창문을 통해 촬영된 것이며, 지금은 그 이미지가 세월과 함께 산화되어
형태를 명확히 알아보기 쉽지 않습니다. 오른쪽 사진은 1952년 사진 평론가이자
사진 역사학자인 헬무트 거스하임과 코닥의 공동 연구를 통해 현대의 사진 기술로
니엡스가 촬영한 사진의 남아 있는 원본을 보다 선명한 이미지로 재현한 것입니다.
당시 니엡스가 살면서 위의 사진을 촬영했던 프랑스 르 그라의 집은
사진 역사가들의 성지처럼 되었고, 지금은 니엡스를 기리는 박물관이 되었습니다.
©Harry Ransom Center, The University of Texas at Austin

어 촬영한 이 사진은 인류 역사상 최초의 사진이라고 할 수 있지만
여전히 실용화되기까지는 갈 길이 멀었습니다. 일단 한 장의 사진
을 촬영하기 위해 8시간이라는 노출 시간은 너무나도 길었고, 화상
도 선명하지 않았기 때문에 상품화하는 데에는 많은 문제가 있었습
니다. 하지만 실망하지 않고 실험을 계속하던 니엡스는 1829년 파
리에서 화가이면서 카메라 옵스큐라 전문가로 성공을 거둔 다게르

를 만나게 됩니다. 카메라 옵스큐라를 개량하여 보다 많은 빛이 렌즈를 투과하게 하면 노출 시간이 줄어들 수 있으리라고 생각하던 니엡스에게 카메라 옵스큐라 전문가인 다게르는 자신의 부족한 부분을 메꾸어 줄 잘 맞는 파트너로 보였겠지요.

하지만 혼란스러웠던 프랑스 혁명기에 어린 시절을 보내고 제대로 된 교육은 받지 못했지만 특유의 영악함으로 여러 직업을 전전하며 상업적으로 성공한 예술가라는 명성을 얻게 된 다게르는 명

1829년 사진을 공동 개발하기 위한 파트너십 계약서에 서명을 하고 있는 니엡스(왼쪽)와 다게르(오른쪽)의 모습을 그린 삽화.
©Maison Nicephore NIEPCE

문가의 후손으로 태어나 평생 고지식하게 발명에만 전념해 오던 니엡스에게 어쩌면 처음부터 버거운 사업 파트너였을지도 모릅니다. 당시 연극 무대의 배경이던 대형 디오라마(사실적인 회화 느낌의 연극 배경 이미지) 제작자로 큰 성공을 거두고 있던 다게르는 사업가답게 니엡스의 발명 이야기에서 '돈'의 냄새를 맡게 됩니다. 그리고 둘의 기묘한 동업이 시작됩니다.

니엡스는 다게르에게 지금까지 완성된 발명의 세부 사항을 모두 공개하였고, 둘은 공동 연구를 통하여 헬리오그래피에 비튜멘(도로 포장에 쓰이는 아스팔트와 같은 끈적끈적한 액체)을 이용하는 종래의 방법 대신 나무의 송진과 라벤더 오일 추출물을 이용하는 새로운 방법을 찾아냅니다. 이 방법을 이용하여 두 사람은 카메라 옵스큐라를 통해 투영되는 이미지를 슬라이드 필름처럼 바로 포지티브 이미지로 기록하는 데 성공하며, 이 공동의 발명품을 피소토타입physautotype이라고 명명합니다.

하지만 너무나도 복잡한 제작 과정으로 인해 아직 상용화하기에는 적합하지 않던 이 기술을 보다 개량하고자 노력하던 중 니엡스는 1833년 7월 5일 갑자기 세상을 떠나게 됩니다. 그리고 그에게 남은 것은 아직 열매를 맺지 못한 사진술의 발명 과정에서 생긴 막대한 부채뿐이었습니다. 그리고 니엡스의 생전에 작성한 니엡스와 다게르 간의 계약에 의해서 니엡스의 아들 이시도어Isidore가 모든 계

약 사항을 상속받게 됩니다. 하지만 이시도어는 아버지 니엡스의 기술들을 재현하는 데 실패를 거듭했고, 다게르는 이러한 이시도어를 도와주기는커녕 오히려 그의 실험이 실패를 거듭해도 방치할 뿐이었습니다.

대신에 다게르는 이시도어에게는 비밀로 한 채 자신과 니엡스가 함께 개발했던 사진술을 조금 더 개량하여 다게레오 타입이라는 사진술 발명에 매진하였고, 마침내 1837년 은으로 코팅된 동판에 요오드와 수은을 바르면 노출 시간을 획기적으로 줄이면서 바로 포지티브한 사진을 찍을 수 있는 방법을 우연히 발견하게 되면서 드디어 사진술 발명에 성공했습니다.

그리고 마침내 사진술 발명에 성공한 이 영악한 사업가는 아직 자신의 아버지가 남긴 기술들을 제대로 재현시키지도 못하고 있던 이시도어에게 두 가지 조건을 제시합니다. 하나는 그동안 니엡스가 개발해 왔던 사진술과 함께 자신이 개발한 다게레오 타입의 제조 방법에 대한 비밀을 알려 주겠다는 것이었고, 또 다른 하나는 니엡스와 동업 계약을 할 당시 만들었던 공동 회사인 '니엡스-다게르 회사'라는 이름을 '다게르와 고故 니세포어 니엡스의 발명을 활용한 다게르와 이시도어 니엡스의 상표를 사용하는 회사'라는 이상한 이름으로 바꾸겠다는 것이었습니다. 즉 사진술의 발명에서 니엡스의 흔적을 최대한 없애 공동 발명이 아닌 자신의 독자적인 발명으로 끌고 가려는 속셈이었던 것입니다.

현존하는 다게레오 타입의 사진 중 가장 최초의 것으로 여겨지는 사진.
1837년에 촬영되었으며, 현재 원본은 화상이 산화되어 지워져 복사본만이
남아 있습니다. ⓒSociété française de photographie

사진의 발명 그리고 배신의 드라마

당시 다게르는 경제적으로 어려운 처지에 있었습니다. 1832년 경부터 파리에는 콜레라가 창궐하면서 연극 사업이 커다란 타격을 받았고, 이로 인해 그의 주된 사업이었던 연극 무대 장치 사업도 타격을 받았기 때문이었습니다. 따라서 영악한 그는 사진술의 공동 개발자의 아들을 교묘하게 달래서 사진술이라는 새로운 기술로 얻을 수 있는 막대한 부를 독차지하려고 했던 것입니다.

이렇게 모든 준비를 완료한 다게르는 부유한 투자자들을 상대로 설명회를 개최합니다. 애초에 다게르의 목표는 이 사진술을 특허권으로 등록하여 사람들이 사진을 찍을 때마다 한 장 한 장 로열티를 지급받아 막대한 부를 얻으려던 것이었으며, 이를 위해 다게레오 타입으로 촬영한 여러 장의 사진들을 가지고 파리 전역에서 투자 설명회를 개최하였습니다.

그의 설명회는 성황을 이루었고 많은 사람들이 사진술이라는 새로운 기술에 감탄과 놀라움을 보였지만, 정작 그의 수익 모델은 투자자들에게 별다른 호응을 얻어내지 못했을뿐더러 마땅한 투자자를 찾지도 못했습니다. 사진마다 특허 사용료를 받아내려던 그의 초기 계획은 너무나도 방대하고 실현 가능성이 적었기에 이재에 밝았던 투자자들은 투자를 주저했던 것이지요.

이렇게 2년 동안 마땅한 투자자도, 수익 모델도 찾지 못하게 되자 경제적으로 어려움에 처한 다게르는 당시 프랑스 정계의 유력 인사이자 과학에도 조예가 깊었던 아라고 경을 찾아가 '사진술'을

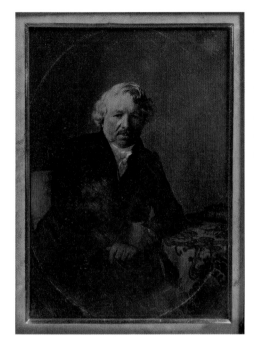

1848년에 촬영된
다게르의 초상 사진.
다게레오 타입의
발명자답게
적지 않은 수의 자신의
초상 사진을 다게레오
타입으로 촬영하여
남겼습니다.
©J. Paul. Getty Museum

국가에서 매입해 줄 것을 요청하게 됩니다. 프랑스 혁명의 혼란이
채 가시지 않았던 당시의 프랑스는 산업 혁명으로 발 빠르게 선진
화되고 있던 라이벌인 영국에 위기감을 느끼고 있었습니다. 따라서
사진술의 발명을 하루 빨리 프랑스의 발명으로 공인하는 것이 국가
이익에 부합된다는 생각을 갖게 된 아라고 경은 다게르의 발명을
국가에서 매입하게 하였고, 1839년 프랑스에서 다게레오 타입이라
는 세계 최초의 사진술이 공표됩니다.

다게르는 비록 일확천금을 얻어내는 데는 실패했지만 연간 6천 프랑의 종신 연금을 프랑스 정부로부터 받아냈습니다. 그리고 다게레오 타입 사진술에 대한 모든 기술적인 데이터와 제작 방법은 같은 해 8월 19일 대중에게도 공표됩니다. 프랑스 정부는 원하는 사람이면 누구나 이 기술을 무료로 사용할 수 있도록 관련 기술을 대중에게 공개한 것입니다. 이것으로 사진술의 화려한 데뷔가 시작되었습니다.

당시 기록에 따르면, 다게레오 타입 사진술의 제작 방법에 대한 설명서는 1년도 되지 않아 8개국어로 번역되어 30판까지 인쇄를 했다고 합니다. 그리고 1845년경에는 약 2천 대의 카메라가 파리에서 판매되었고, 연간 3백만 장의 사진이 찍

1839년에 간행되었던 다게레오 타입 사진술의 제작 방법에 대한 설명서. 당시에는 이 책에 나와 있는 설명을 바탕으로 손수 오늘날의 필름 역할을 하는 원판을 만들고 카메라를 조작하여 사진을 찍어야 했습니다. 당시 다게르가 공표하였던 것은 상품화된 필름이나 카메라가 아닌, 말 그대로 사진을 찍는 방법이었던 것입니다. ©J. Paul. Getty Museum

혔다고 합니다. 그리고 바다 건너 신대륙이었던 미국에도 예외 없이 사진 열풍이 불어닥쳤고, 사진 기술이 대중에게 공개된 지 고작 2년 뒤인 1841년에는 뉴욕에만 약 100개의 사진관이 생겼다고 합니다.

　　하지만 전 세계가 사진술이라는 인류의 새로운 발명을 만끽하고 있을 때 이를 악물고 화를 가라앉혀야 했던 나라가 있었습니다. 그것은 바로 프랑스의 라이벌 영국이었습니다. 프랑스 정부가 사진술 발명을 공표하기 하루 전 다게르의 에이전트가 영국에서 다게레오 타입의 특허권을 등록했던 것이지요. 물론 여기에는 프랑스 정부가 라이벌인 영국에만큼은 이 기술을 무료로 공개하지 않겠다는 의도가 작용했다는 설이 유력합니다. 이로 인해 영국은 다른 나라처럼 무료로 사진술을 사용할 수 없는 처지에 이르게 되었으며, 영국에서는 다게르로부터 특허권을 구입해야만 다게레오 타입을 이용하여 사진을 찍을 수 있게 된 것입니다.

　　그리고 사진술의 예상을 뛰어넘는 인기를 실감하게 된 영국의 사업가 리처드 베어드Richard Baird는 1840년 6월 영국에서의 다게레오 타입 사용에 대한 특허권을 매입하게 됩니다. 그리고 1853년까지 보장된 이 특허권을 확보한 그는 이를 이용하여 영국 내에서 다게레오 타입의 특허권 혹은 사용에 대한 권리를 지역별로 재판매하여 막대한 부를 쌓았습니다.

국가 간의 경쟁으로 인해 영국의 일반 대중들은 사진술이라는 신기술을 한발 늦게 접하게 되었고, 거기에 특허권료까지 지불하고 사용해야 하는 불이익을 보게 된 것입니다. 그리고 영국인들을 더욱 분통 터지게 한 것은 영국인 발명가 윌리엄 헨리 폭스 탤벗이 다게레오 타입보다 한층 더 진보된 '칼로 타입'이라는 사진술을 다게르와 비슷한 시기에 발명하였음에도 간발의 차이로 세계 최초라는 타이틀을 놓치게 되었다는 사실입니다.

150여 년이 흐른 지금, 여러 가지 논란 속에서도 사진의 발명가로 확고하게 이름을 남긴 이는 다게르입니다. 1880년 에펠탑이 세워질 때 프랑스 정부는 프랑스 역사에 이름을 남긴 71명의 과학자와 발명가의 이름을 에펠탑 지하에 남기게 했는데, 여기에 다게르는 당당하게 이름을 남기게 됩니다.

다게르의 배신의 드라마의 결말은?

젊은 시절의 니엡스.
©Maison Nicephore NIEPCE

그렇다면 이시도어의 복수는 어떻게 되었을까요? 막장 드라마와 같은 기가 막힌 결말을 기대하셨던 분들에게는 아쉽겠지만, 이시도어의 복수는 드라마틱하다기보다는 발명가다운 아카데믹한 복수였습니다. 다게르가 사진술 발명가로서의 명성을 유럽 전역에서 얻고 있던 1841년, 이시도어는 대중들에게 잘 알려지지 않은 자신의 아버지가 사진술 발명의 진정한 기여자였다는 사실을 세상에 알리고자 한 권의 책을 출판합니다. 책의 제목은

『진정한 발명자 니엡스의 연구 노트로부터 시작되어 다게레오 타입으로 잘못 이름 붙여진 발명의 역사』였습니다. 어떻게 보면 소극적인 복수였을지 모르지만 이러한 이시도어의 노력으로 사진 발명의 역사에서 다행히 니엡스의 이름은 잊히지 않고 남을 수 있게 되었으니, 어쩌면 이시도어의 복수는 성공적이었는지도 모르겠습니다.

7

조선의
수상한
일본인 사진사들

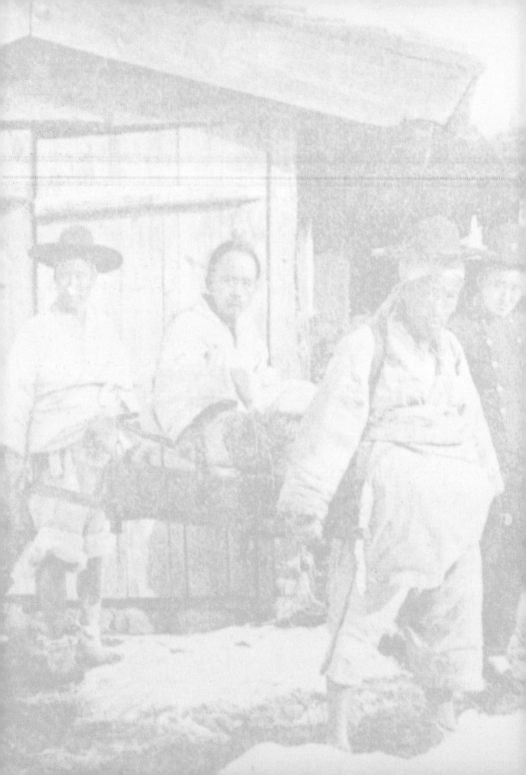

1895년 2월 27일, 교토 출신의 일본인 사진사 무라카미 텐신村上天眞은 당시 경성의 일본 영사관 영내에서 추운 한국의 겨울 날씨에 따뜻한 입김을 불어가며 손가락이 추위에 얼어 감각을 잃지 않도록 신경 쓰고 있었습니다. 그가 손가락에 연신 입김을 불어넣고 있던 이유는 그의 옆에 놓인 삼각대 위 커다란 사진기로 곧 중요한 사진을 찍어야 했기 때문이었습니다. 만약 손가락이 얼어서 손끝의 감각이 죽어 버리면 사진기에 필름을 장전하고 초점을 맞추고 셔터를 눌러야 하는 복잡한 작업을 할 수 없게 되기 때문이지요.

지금 그와 그의 사진기가 기다리고 있는 것은 조선에서 반란을 일으키다가 체포된 동학당의 수괴, 총과 칼이 그를 저절로 피해 가고 조선의 관군이 동학군을 향해 총을 쏘면 총구멍에서 화약 대신 물이 나오게 만든다는 소문이 날 정도로 신출귀몰한 인물이었습니다. 그는 조선의 무지렁이 농민들을 선동하여 반란을 일으켰고, 이에 나약한 조선의 조정은 청나라에 파병을 요청하였던 것입니다.

하지만 조선과 청나라보다 먼저 서구 문물을 받아들여 개항을

한 뒤 국력과 국방력이 급성장한 무라카미의 조국 일본은 청나라가 조선 반도에 정치적·군사적 영향력을 행사하는 것을 그대로 묵과할 수는 없었습니다. 특히 이제는 무기력한 제국이 되어 버린 청나라를 몰아내고 조선 반도를 장악할 수 있는 절호의 기회를 놓칠 수 없었던 일본은 정세가 불안한 조선 반도에 안정과 평화 회복을 도와준다는 명목 하에 인천으로 군대를 상륙시켰습니다.

이에 따라 1894년 6월 8일 제물포에 약 4,500명의 일본 군대가 상륙하였고, 조선 반도는 그의 위대한 조국 일본과 서구 열강에 이리저리 뜯긴 채 망해 가던 청나라가 아시아의 주도권을 놓고 한판 승부를 벌이는 각축장이 되었습니다. 그리고 여러 차례 전투를 승리로 이끌었던 일본은 당시 청나라가 보유한 아시아의 가장 강력한 해군 함대였던 북양함대까지 무찔렀으며, 그 여세를 몰아 요동반도까지 진격하였고, 1894년 11월에는 여순항까지 점령하며 청일 전쟁을 사실상 승리로 이끌었습니다.

그리고 이러한 청일 전쟁을 사진으로 기록하기 위해 일본인 사진사 무라카미 텐신은 종군 기자의 신분으로 일본 군대와 함께 조선에 상륙했던 것입니다. 일본 군부의 비호와 협력 속에 전쟁의 최전선에서 일본 군대의 용맹한 승리와 전과를 기록해 왔던 종군 사진사 무라카미는 이와 함께 조선의 다양한 모습도 촬영해 일본의 신문과 잡지에 게재해 왔습니다.

그리고 무라카미는 지금 그가 기다리고 있는 이 남자의 사진이

어쩌면 지금까지 촬영했던 사진들 중 가장 중요한 사진이 될 수도 있겠다는 사실을 직감적으로 알고 있었습니다. 한때 전라도 지역에서 12만 명의 농민군을 지휘했다는 반란군 지도자는 톈진 조약을 빌미로 일본군이 조선 반도에 상륙하자 항일 구국이라는 기치 아래 동학 농민군들을 모아 일본군과 치열한 전투를 벌였으나 결국 강력한 화력으로 무장한 일본 군대에 무참히 패배를 당했으며, 그 후 일본군과 관군의 눈을 피해 도피하던 중 현상금을 노린 옛 부하들의 밀고로 조선 관군에 사로잡혔던 것입니다.

그리고 청일 전쟁의 승리를 계기로 조선에 대한 지배권을 확고히 한 일본은 농민 반란군 수괴의 신병을 자신들이 인도하여 필요한 조사를 하였고, 일본 메사마시 신문사의 사진 기자 특파원으로도 일하고 있던 무라카미는 당시 일본 영사였던 우치다 영사로부터 촬영 허가를 얻어 일본 영사관에서 법무아문으로 이송되는 그 반역 수괴의 모습을 촬영하기로 했던 것입니다.

그리고 추운 날씨 속에 허연 입김을 불어가며 기다리고 있던 무라카미 텐신의 앞에 드디어 반란군의 수괴가 모습을 드러냈습니다. 하지만 그의 눈앞에 나타난 것은 그가 예상했던 기골이 장대하고 흉포한 모습의 혁명가가 아니라 체포와 심문 과정에서 심한 고문을 받아 걷지도 못하는 상태가 되어 들것으로 옮겨지고 있는 작은 사내였습니다. 이 남자는 사진을 찍고 싶다는 무라카미의 요구

에 자신을 가리고 있던 일산을 치우라고 하면서까지 사진 촬영에 협조해 주었습니다. 아마도 비록 혁명은 실패하였지만 그와 그의 무리들이 함께했던 세상을 바꾸고자 했던 노력이 역사에 남겨지기를 바라는 마음에서 이 남자는 촬영에 흔쾌히 응했을지도 모릅니다. 그는 무라카미의 사진기를 바라보며 가마 위에서 의연한 모습을 보이려고 애쓰는 듯했지만 중상을 당한 발 때문인지 상당히 고통스러워하는 모습이었습니다.

당초 예상과는 달리 반란군의 수괴라고 하기에는 너무나도 작고 초라한 사내였지만 무라카미는 오히려 이러한 초라한 모습을 촬영하는 것이 자신의 사진을 판매하는 데에는 훨씬 도움이 될 것이라고 생각했습니다. 왜냐하면 이 사진은 그의 조국 일본이 이룬 조선 반도에서의 승리의 전리품으로 쓰일 것이고, 그의 조국 일본에 있는 독자들이 보고 싶어 하는 모습은 멋진 영웅의 모습이 아니라 들것에 실려 있는 조선의 초라한 실패자의 모습일 테니까요.

"이 사내가 일으킨 동학이라는 농민들의 반란 세력 때문에 청일 전쟁이 일어나지 않았던가? 그리고 우리의 자랑스러운 신식 군대가 부패에 찌든 나약한 청나라 군대를 완벽히 제압하고 조선 땅에 대한 우리의 지배를 확고히 하지 않았던가?"

이러한 생각에 사로잡힌 무라카미는 사진기의 셔터를 누르면서 실로 감개무량함을 느꼈습니다.

촬영 후 그가 해야 할 일은 최대한 빨리 사진을 본국 일본으로 보내는 것이었습니다. 아직 신문에 직접 사진을 인쇄할 수 있을 만큼 인쇄술이 발전하지 않았기에 그의 사진은 일본으로 보내진 후 화가의 손을 거쳐 그림으로 그려지고, 다시 조각가의 손을 거쳐 목판 인쇄가 된 뒤에야 일본의 신문에 게재될 수 있었기 때문입니다.

사진을 촬영하고 약 보름 뒤인 3월 12일, 그의 사진을 토대로 한 이 반란군 수괴의 사진(보다 정확히는 그의 사진을 토대로 다시 그린 스케치)은 일본 신문의 한 면을 장식하였습니다. 그리고 이 남자의 이름은 바로 녹두 장군 전봉준이었습니다.

본국에서 자신의 사진이 신문에 성공적으로 게재되었다는 소식을 들은 무라카미는 매우 흡족한 기분이 들었습니다. 그러면서 며칠 전 그가 촬영한 또 다른 동학 지도자들의 사진이 생각났습니다. 그것은 최재호와 안교선의 효수 사진이었습니다. 효수형에 처

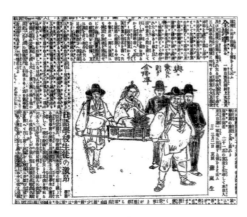

압송되는 전봉준 장군.
『오사카 매일신문』,
1895년 3월 12일자 제3면.
(출처: 「전봉준의 사진과
무라카미 텐신」, 『한국사연구』,
김문자, 2011)

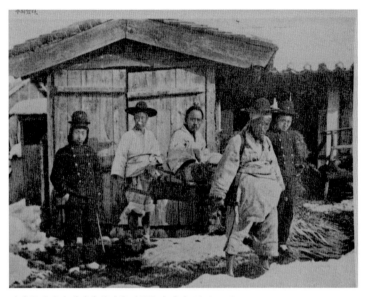

당시 무라카미 텐신이 촬영한 전봉준의 사진. (출처: 중앙포토)

해질 것이라는 소문이 돌던 두 사람은 결국 1895년 1월 19일 소의 문(지금의 서소문 근처) 광장에서 참수되었고, 그 둘의 수급은 3일 동안 삼각형으로 맞대어 세운 나무 위에 효수되어 있었습니다.

뒤늦게 이 사실을 알게 된 무라카미 텐신이 현장을 찾았을 때는 이미 두 사람의 수급은 효수대에서 내려져 전날부터 내린 폭설 속에 방치되어 있었습니다. 이 현장을 본 무라카미 텐신은 망연자실했습니다. 직감적으로 '고국이 원하는 사진', '돈이 되는 잘 팔리는 사진'이 무엇인지 알았던 그에게 일본에서도 관심이 많은 동학

당 영수들의 효수 사진은 꼭 필요한 것이었으니까요. 빈손으로 현장을 떠날 수 없던 무라카미는 한 가지 생각을 하게 됩니다.

'그래, 내 손으로 똑같이 재현해서 찍자.'

그리고 현장에 있던 조선인 구경꾼들에게 나무를 다시 세우고 수급을 걸어 줄 것을 요청하고는 사례도 하겠다고 했지만 그 누구도 이 끔찍한 요청에 응하지 않았습니다.

결국 무라카미는 손수 나무를 교차해 효수대처럼 세우고 멍석에 싸여 있던 최재호와 안교선의 머리를 꺼내 그곳에 걸었습니다. 머리에는 몇 군데의 칼자국이 남아 있어 두 사람이 처형 과정에서 수차례에 걸쳐 난도질을 당했다는 사실을 알 수 있었고, 이것이 무라카미를 전율케 했지만 현장감 있는 사진을 연출하여 찍으려는 무라카미의 의욕을 꺾지는 못했습니다.

그의 실감나는 연출력으로 실제로 참수된 머리가 효수되어 있던 '전날' 촬영된 듯한 이 사진은 역시 일본으로 보내져 신문에 게재되었습니다. 무엇보다 그에게 의미 있었던 것은 당시 한국의 각지를 둘러보며 한국에 대한 책을 쓰고 있던 영국 왕립 지리학회협회 회원 이사벨라 버드 비숍Isabella Bird Bishop에게도 이 사진이 판매되어 그의 저서 『한국과 그 이웃나라들』에 소개될 정도로 국제적인 주목을 받는 좋은 성과를 가져다주었다는 것입니다.

죄수의 목을 베어 죽이는 사형 집행을 한 뒤 잘린 목을 정육점

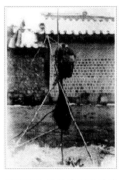

무라카미 텐신이 연출하여
촬영한 최재호와 안교선의
효수 사진.

의 고기처럼 걸어 효수해 놓는 사진을 통해 서구 세계는 조선이 얼마나 미개한 나라이며, 따라서 이러한 조선을 지배하여 무시몽매한 조선의 원주민들을 문명 개화시키려는 그의 조국 일본이 얼마나 좋은 나라인지 서구 세계도 한눈에 알 수 있을 테니까 말입니다.

이때까지만 해도 무라카미 텐신 본인조차 그의 사진가로서의 명성이 얼마나 더 뻗어 나갈지 아직 모르고 있었을 것입니다. 제국주의 일본이 원하는 조선의 이미지를 카메라에 담는 데 능

이사벨라 비숍이 지은 『한국과 그 이웃나라들』에서 '동학의 수급들'로 소개된 최재호와 안교선의 효수 사진. 자신이 직접 카메라를 들고 조선 곳곳에서 다양한 사진을 촬영했던 이사벨라 비숍은 효수 장면을 직접 본 것으로 자신의 책에 묘사하였으나 사진은 무라카미 텐신으로부터 구입하여 사용했으며, 책에 있는 삽화는 그 사진을 토대로 그린 것입니다. 우리나라에서는 한때 전봉준의 효수 사진으로 잘못 알려지기도 했습니다.

54 A TRANSITION STAGE CHAP.

had been sent to Seoul by a loyal governor. There I saw it in the busiest part of the Peking Road, a bustling market outside the "little West Gate," hanging from a rude arrangement of three sticks like a camp-kettle stand, with another head below it. Both faces wore a calm, almost dignified, expression. Not far off two more heads had been exposed in a similar frame, but it had given way, and they lay in the dust of the roadway, much gnawed by dogs at the back. The last agony was stiffened on their features. A turnip lay beside them, and some small

TONG-HAK HEADS.

숙했던 무라카미 텐신은 후에 조선총독부 초대 통감이었던 이토 히로부미의 후원에 힘입어 일본 황태자 요시히토(훗날 다이쇼 천황)가 조선을 방문했을 때 황실 전속 사진사로 뽑히기도 했으며, 이후 그는 경성에서 극장을 경영할 정도로 엄청난 부도 쌓게 되었습니다. 그리고 반세기 후 조선이 독립한 뒤 그가 찍은 사진들이 한국의 교과서에도 쓰일 것이라고는 더욱 상상도 못했을 것입니다.

당시 조선에서 활동했던 일본인 사진사들 중 또 한 명의 주목해야 할 인물은 가이 군지(甲斐軍治)입니다. 우리에게는 생소한 이름의 일본인 사진사 가이 군지를 알기 위해서는 먼저 갑신정변을 일으킨 조선 시대의 혁명아 김옥균을 이야기해야 할 것입니다.

일본의 세력을 등에 업고 갑신정변을 일으킨 김옥균은 갑신정변이 청나라의 개입과 일본의 배신으로 삼일천하로 끝나게 되자 일본으로 망명을 하였습니다. 그리고 망명 중에도 조선의 정세를 계속해서 탐지하면서 절치부심 권력으로의 복귀를 노리던 그는 일본의 우익 무사들과 결탁하여 조선을 침공하려 한다는 소문에 휩싸이기도 했고, 결국 김옥균은 고종이 보낸 자객에게 암살 위협을 받기도 하였습니다.

일본 역시 그의 존재를 껄끄러워하며 절해고도인 오가사와라 섬과 추운 북쪽의 삿포로로 그를 보내 수년간 억류 생활을 시키기도 하였습니다. 그리고 이러한 어려움을 일거에 타개하고자 주위의

만류에도 불구하고 '호랑이 굴에 들어가지 않고는 호랑이를 잡을 수 없다'고 호언장담하며 청나라의 실권자 리훙장李鴻章과의 담판을 위해 중국을 방문했던 김옥균은 상하이에서 고종이 보낸 두 번째 자객인 홍종우가 쏜 총에 맞아 암살당했습니다. 그리고 그의 유해는 조선으로 보내져 강화도 양화진에서 공개적으로 능지처참을 당하였는데, 목과 손발이 모두 열세 개로 잘린 뒤 머리는 경성의 저잣거리에 효시되었습니다. 그의 시신은 조각조각 조선 각지로 보내져 저잣거리에 걸렸고, 반역자의 참혹한 말로를 보여 주게 됩니다.

그런데 이렇게 처참한 죽음을 맞이한 김옥균 형장의 엄중한 경계 속에서 그의 시신 일부라도 손에 넣으려는 여인이 있었습니다. 오오야부 마사코라는 이 여인은 가까스로 김옥균의 머리카락 일부를 손에 넣게 되었고, 이를 소중히 보관하여 일본으로 보냈습니다. 김옥균을 후원하던 일본의 지인들은 그의 머리카락을 도쿄의 신조지라는 절에 안치하여 김옥균의 묘지를 만들었고, 그를 기리는 비석을 세우기까지 하였습니다.

당시 삼엄한 경계를 뚫고 김옥균의 머리카락을 손에 넣었던 오오야부는 경성에서 사진관을 경영하던 일본인 사진사 가이 군지의 첩이었고, 당시 그의 부탁을 받아 위험천만한 일을 감행하였다고 합니다. 한편 일설에는 가이 군지가 직접 김옥균의 모발을 수습하였다는 이야기도 있습니다.

가이 군지에 대한 기록은 일본에도 그다지 많이 남아 있지 않

지만, 알려진 바에 따르면 그는 1881년 신문물을 견학하기 위해 신사유람단을 조직하여 나가사키를 거쳐 교토와 도쿄를 둘러보러 온 김옥균을 수행하면서 김옥균의 사상과 인물에 반하여 평생 그를 추앙하였다고 합니다. 이렇게 김옥균과 인연을 맺은 가이 군지는 그 후 김옥균과 여러 가지 일을 함께 도모하기도 하였습니다. 남산 왜성대의 일본 공사관 부근에서 사진관을 운영하기도 했던 그는 조선시대의 기록에 따르면, 1883년 울릉도와 독도를 개척하는 임무를 맡아 동남제도개척사 겸 관포경사東南諸島開拓使 兼 管捕鯨使로 임명된 김옥균을 보필한 것으로 알려져 있습니다.

당시 울릉도와 독도 해역에서 일본은 포경 사업과 벌목으로 많은 경제적 이득을 얻고 있었는데, 이러한 일본을 견제하고 울릉도에 남해안과 호남 출신 어부들을 정착시켜 무인도화를 막는 것이 김옥균의 임무였습니다. 이러한 김옥균을 보필하면서 가이 군지는 울릉도 개척사로 임명되었다고 합니다. 그는 1884년부터 1885년까지 울릉도를 내왕하면서 선박 임대와 노동자 고용과 같은 울릉도 개척에 관한 일을 전담하였으며, 1884년에는 김옥균의 명을 받아 일본의 시모노세키에 가서 울릉도에서 불법으로 벌목한 목재를 운반하는 배를 압류하는 일을 맡기도 하였습니다.

그리고 김옥균이 일본으로 망명한 뒤에는 경성에서 사진관을 운영하며 그곳의 정세와 첩보를 일본에 있는 김옥균에게 보고했으며, 후에 사망할 당시에는 가족들에게 김옥균 곁에 묻히고 싶다는

도쿄의 한적한 주택가에 위치한 신조지라는 사찰에 자리 잡고 있는 김옥균(왼쪽)과
가이 군지의 묘비. 일본에 남아 있는 기록에 따르면,
김옥균은 중국 상하이에서 조선의 자객 홍종우에게 암살된 뒤 유해가
청나라 군함에 실려 조선으로 운반되었으며, 사후에 다시 한 번 신체를 절단하여
죽이는 능지처참형에 처해졌다고 합니다. 당시 김옥균의 몸통은 바다에 버려졌고,
머리는 경기도 죽산에, 손과 발의 일부는 경상도, 기타 수족은 함경도에
버려졌다고 합니다. ⓒ김경훈

유언을 남겨 그의 묘지는 신조지의 김옥균 묘지 바로 옆에 마련되
었습니다. 그리고 이후 충남 아산에 김옥균 묘소를 만들 때 신조지
의 김옥균 묘에 보관되었던 모발의 일부가 보내져 비로소 한국에도
김옥균의 묘지가 세워지게 되었습니다.

청일 전쟁이 발발하던 때 일본의 조선 침략에 대한 야욕이 본

격화되면서 많은 일본인들이 조선으로 건너왔습니다. 군인, 관리, 정치인, 상인, 부랑배 등이었는데, 그중 한 무리가 바로 사진사들이었습니다. 조선보다 한발 앞서 개화에 성공한 일본의 사진 산업은 기술적 완성도와 산업의 규모에서 서구 열강에 결코 뒤지지 않는 수준으로 발전해 있었습니다.

한국인이 최초로 개설한 사진관으로 기록에 남아 있는 김규진의 천연당 사진관이 처음으로 문을 연 것이 1907년이었는데, 일본인 혼다 슈노스케本多修之助가 최초로 경성 수표교 근처에서 사진관 영업을 시작한 것은 1883년입니다. 약 20여 년간 조선땅은 일본 사진사들에게는 조선인들과 경쟁할 필요 없이 신기한 서양 문물인 사진을 촬영하여 돈을 벌 수 있는 새로운 블루 오션이었던 것입니다.

또한 청일 전쟁을 계기로 본격적으로 조선땅에 주둔하기 시작한 일본 군대에게 사진사들은 반드시 필요한 존재였습니다. 조선 정탐 활동을 위해 가장 중요한 수단 중 하나가 사진이었기 때문입니다. 기록에 따르면, 일본은 이미 1883년부터 대륙 진출을 위한 준비의 일환으로 민간인들을 조직하여 조선, 청국, 러시아에 대한 정보를 수집하기 시작했으며, 이때 민간인들의 정보 수집의 거점이 된 것이 바로 일본인 사진관이었다고 합니다.

무라카미 텐신을 비롯하여 구한말 조선에서 활동했던 일본인 사진사들을 연구해 온 김문자 씨에 따르면, 일본인 사진사들 중 이시미츠 마키요石光真淸는 러시아에서 사진관을 운영하며 스파이 노

릇을 한 기록이 남아 있다고 합니다. 육군사관학교를 졸업한 뒤 청일 전쟁 때 육군 중위로 복무하기도 했던 이시미츠는 전역을 한 뒤 비밀 특무 공작원이 되어 러시아의 하얼빈에서 사진관을 경영하면서 정보원의 역할을 하였습니다. 러시아 정부와 친분을 쌓은 뒤 러시아군의 어용 사진사가 되어 시베리아 철도 사진을 찍어 일본 육군참모본부에 보고를 하기도 했으며, 러일 전쟁이 발발한 뒤에는 군으로 복귀하였고, 훗날 그의 후손이 그가 남긴 일기와 수기를 출간하여 사진사로 가장한 그의 비밀 첩보 활동이 밝혀지기도 했습니다.

조선에 진출했던 일본인 사진사들이 이렇게 계획적으로 첩보 활동을 위해 조선에서 사진관을 운영했다는 기록은 문서로 남아 있지 않지만, 몇몇 전문가들은 당시 조선에서 활동했던 일본인 사진사들이 일본군과 밀접한 관계를 맺으며 정보원의 역할을 했으리라고 추측하고 있습니다. 어쩌면 그 당시 사진사는 정보원이나 비밀 공작원으로 신분을 가장하기에 가장 알맞은 직업이었을 것입니다. 몇 년 전 개봉된 영화 〈밀정〉에서 배우 공유가 분한 의열단 단원 김우진은 극중에서 일본군의 눈을 속이기 위해 사진관을 운영하는 것으로 나오는데, 일본군에게도 독립군에게도 사진사는 안성맞춤의 위장 신분이었을 것입니다.

사진을 촬영하는 동안은 사진사와 사진을 찍으러 온 사람이 주

변으로부터 완전히 격리될 수 있으니 당시 사진관은 최적의 접선 장소였을 것입니다. 또한 시내 곳곳에서 마음대로 사진을 찍을 수 있으니 군사적으로 중요한 시설을 몰래 촬영하는 것도 가능했을 것입니다. 무엇보다 사진을 현상 인화하는 암실은 언제나 사진 현상을 핑계로 각종 화공약품을 저장해 둘 수 있었으니 비밀스러운 물건들을 보관하는 최적의 장소였을 것입니다. 따라서 사진관은 일제강점기 첩보원들에게는 가장 훌륭한 아지트 중 하나였겠지요.

한편 당시 조선에 와 있던 일본인 사진사들의 사회적 위치는 오늘날 우리가 생각하는 것과는 사뭇 달랐습니다. 당시의 사진술은 서구의 새로운 과학 문명이었으며, 한 장의 사진을 제대로 찍기 위해서는 광학, 화학, 물리학에 대한 이해가 필요했습니다. 따라서 초창기 사진사들은 소위 개화파 지식인 출신들이 많았던 것으로 전해지고 있습니다. 이러한 개화기 사상을 공유하면서 이들은 정계와 사상계의 인사들과 깊은 교류를 나누기도 했습니다.

가이 군지 역시 일본 개화기의 계몽 사상가였으며 메이지 유신을 세우는 데 결정적인 역할을 하였고 김옥균의 후원자이기도 했던 후쿠자와 유키치福澤諭吉와 교류를 했던 것으로 알려져 있습니다. 후쿠자와 유키치는 일본에서 1만 엔권 화폐에 초상화가 사용될 정도로 추앙받는 역사적 인물로, 당시 조선의 개화파 지식인들에게 사상적 지주가 되기도 했습니다. 물론 그의 탈아론脱亞論(아시아를 벗

어나자는 주장)은 일본을 군국·제국주의와 전쟁으로 몰아넣었다는 비판을 받았고, 그의 사상은 일본 우익의 이념적 원류라는 부정적 평가도 함께 받고 있습니다.

무라카미 텐신은 1894년 청일 전쟁에서 종군 사진사로 조선 땅을 처음 밟은 뒤 1897년 다시 경성으로 돌아와 남산 기슭에 사진관을 차린 것으로 알려져 있습니다. 1930년 자신의 고향 교토로 돌아가던 중 심장마비로 돌연사할 때까지 무라카미는 조선에 진출한 일본인 사진사들의 선두 주자로 다양한 사진을 찍으면서 부를 쌓고 고위층과 친분 관계를 맺었습니다.

무라카미의 사진관은 단순히 찾아오는 손님들의 초상 사진을 촬영해 주는 것만이 아니라 오늘날 사진 자료실의 기능도 했습니다. 무라카미를 비롯한 그의 사진관의 사진사들은 조선의 궁궐, 거리 풍경, 민간의 풍습 등을 다양하게 촬영하여 이러한 사진들을 판매하는 역할도 하였습니다. 근대 한국을 찾았던 서양인들이 남긴 여행기나 회고록 등을 보면 같은 사진이 다른 책에 여러 번 사용된 것을 볼 수 있는데, 이것은 당시 서양의 작가들이 무라카미 사진관 같은 곳에서 사진을 구입해 자신의 책에 수록했기 때문입니다.

이러한 사진들은 당시 서구 세계에 조선에 대한 이미지를 알리는 중요한 역할을 했으며, 지금도 우리에게 근대의 풍경과 풍속을

전달해 주고 있습니다.

하지만 이렇게 남겨진 사진들에는 과연 있는 그대로의 진실만 담겨 있을까요? 여기에는 조선을 식민지화하고자 했던 일본의 야욕을 그대로 투영한 시선이 담겨 있다는 사실을 결코 잊어서는 안 될 것입니다. 가끔은 미개해 보이고 지저분한 구한말 우리 선조들의 모습. 어쩌면 그것은 있는 그대로의 모습이 아닌 일본인 제국주의자들이 보고 싶었던, 그리고 일본인 사진사들이 만들어 낸 이미지였을지도 모릅니다.

*사진사 무라카미 텐신이 압송되는 전봉준과 최재호, 안교선의 효수 장면을 찍는
모습은 김문자 선생님이 저술하신 『전봉준의 사진과 무라카미 텐신』에
상상력을 더하여 재구성한 것입니다.

8

사진,
그리고 사기꾼과
범죄자들

우리 생활의 다방면에서 여러 가지로 유용하게 쓰이는 사진. 이제는 그 용도를 헤아리는 것이 무의미할 정도로 곳곳에서 일상적인 도구로 쓰이고 있습니다. 특히 카메라가 스마트폰 안으로 들어오면서 더욱 이런 경향이 많아지고 있습니다. 언젠가 사진 기자 후배들이 '폰카의 시대'라는 주제에 맞는 새로운 사진의 용도에 대해 이야기하는 것을 들은 적이 있는데, 정말 이제 사진은 안 쓰이는 곳이 없다고 해도 무리가 아닐 것입니다.

요즘 대학생들은 더 이상 노트 필기를 하지 않고, 교수님이 칠판 가득 적어 놓은 내용을 사진으로 찍는다고 하네요. 가족이나 교제 중인 상대가 현재 무엇을 하고 있는지 확인하는 용도로도 쓰이고요. 모 대학에서는 강의실에 지정석을 마련하고 조교가 사진을 찍어서 출석 체크를 대신한다고 합니다. 노안으로 작은 글씨가 안 보이는 분들은 스마트폰 카메라로 찍어 확대해 본다고 하고요. 그야말로 '폰카'라는 새로운 도구가 생기니 새로운 사용처가 계속해서 만들어지고 있는 양상입니다.

그런데 사진이 발명된 직후부터 가장 중요한 도구로 꾸준히 쓰여 왔던 곳이 있습니다. 그것은 바로 범죄 현장입니다. 때로는 범인을 잡기 위한 경찰의 도구로, 때로는 남을 속이고 해를 끼치기 위한 범죄의 도구로 사진이 애용되어 왔습니다. 얼굴 사진을 의미하는 머그샷도 원래는 경찰에 체포된 용의자의 사진을 의미하는 용어로 19세기부터 쓰였다고 합니다.

요즘도 가끔 할리우드 스타들이 음주 운전이나 가정 폭력 등으로 경찰에 입건되거나 하면 그 사진이 공개되어 우리나라 언론에 소개되기도 하는데, 미국의 경우는 경찰서 홈페이지 등에서 이러한 범죄자 혹은 범죄 혐의자의 머그샷을 공개합니다.

지난 2003년에는 팝의 황제 마이클 잭슨이 아동 성추행 혐의로 기소되었을 당시 머그샷이 촬영되기도 했으며, 2014년에는 음주 운전 혐의로 체포된 세계적인 팝 스타 저스틴 비버의 머그샷이 공개되어 국제적인 망신을 당하기도 했습니다. 우리가 잘 알고 있는 유관순 열사의 사진도 실제로는 3·1 만세 운동 이후 서대문 형무소에 투옥될 당시 일본 경찰이 촬영했던 일종의 머그샷이었습니다.

사진은 범죄를 수사하고 범인을 찾는 경찰에게도 가장 중요한 도구로 쓰이는데요. 범죄 수사물 드라마와 영화에서는 범죄 현장에서 언제나 플래시를 펑펑 터트리며 사진을 찍는 조사원들의 모습을 볼 수 있습니다. 미국의 경우 포렌식 사진 Forensic Photography (범죄 감식 사진)을 가르치는 전문 학교가 있을 정도인데, 미국 노동부 통계에

Santa Barbara County Sheriff's Dept.

11/20/2003
Photo Image of:
NAME: JACKSON, MICHAEL
RAC: B SEX: M
DOB: 8/29/1958 AGE: 45
HGT: 511 WGT: 120
BLD: CMP:
HAI: BLK EYE: BRO
MKS:
BOOKING #: 621785

2003년 아동 성추행 혐의로 기소될 당시 마이클 잭슨의
머그샷. 당시 세계적인 파문을 일으켰던 이 사건은 석 달이
넘는 재판 후에 배심원 전원 일치로 무죄로 확정되었습니다.
ⓒ로이터 통신

일제 강점기인 1919년, 3·1 운동으로 시작된 만세 운동을
자신의 고향인 천안에서 주도하다가 체포되어 서대문 형무소에서
18세의 나이로 순국한 유관순 열사. 서대문 형무소에 수감 당시
371번이라는 수인 번호를 달고 촬영된 이 사진은 일본이 작성한
수형 기록표에 첨부된 사진이며, 미술 해부학 박사인 조용진
전 서울교대 교수가 발표한 내용에 따르면 사진 속의 얼굴은
사진 촬영 3~4일 전 양쪽 뺨, 특히 왼쪽 뺨을 집중적으로
20여 차례 구타당해 부은 상태라고 합니다.
(출처: 국사편찬위원회 한국사데이터베이스)

사진, 그리고 사기꾼과 범죄자들

따르면 2010년에서 2020년 사이에 이러한 포렌식 사진을 전문으로 하는 폴리스 포토그래피police photography 전문가에 대한 수요가 약 19퍼센트 증가할 것으로 예상하기도 했습니다.

물론 이는 2010년에서 2020년 사이에 범죄가 증가한다는 것을 의미하는 것이 아니라, 디지털 사진이 고해상도로 발달하면서 사진을 통한 범죄 현장 조사가 더욱 정확하고 용이해지며 범죄 현장을 검증하는 데 디지털 사진이 점점 더 중요한 역할을 할 것임을 의미합니다. 특히 영화나 드라마를 통해 많이 접한 것처럼 피해자의 시신, 범행 도구, 범행 현장 등은 영원히 보존될 수 없기 때문에 남겨진 사진 기록은 수사를 진행하는 형사들이 범행을 재현하여 범인을 잡는 데 중요한 역할을 합니다. 따라서 포렌식 사진 전문가들은 사진 기술뿐만 아니라 범죄 현장 조사에 대한 지식과 경험이 있어야 합니다.

사진이 범죄 현장을 영원히 기록할 수 있는 유일한 증거이다 보니 이러한 포렌식 사진 전문가들은 후에 결정적인 증거가 될 수 있는 작은 디테일까지도 포착하여 사진으로 정확히 남길 수 있는 능력이 필요합니다. 또한 현장의 형사들, 그리고 각종 범죄 증거들을 면밀히 검토하는 감식팀과 함께 팀원으로 일할 수 있는 커뮤니케이션 능력과 때로는 혹한이나 혹서의 야외에서 장시간 일할 수 있는 능력도 겸비해야 한다고 하니, 사진과 관련된 일 중 가장 힘든 일이 아닐까 합니다. 물론 때로는 잔인하게 살해된 사체에 카메라

를 들이댈 수 있는 굳건한 담력도 필수이겠지요.

　디지털 카메라와 스마트폰이 일상화되면서 유력한 증거가 될 수 있는 사진과 동영상을 복구하는 디지털 포렌식 역시 새로운 과학 수사의 한 방법으로 중요성이 점점 커지고 있습니다. 범죄는 아니지만 가끔 연예인들이나 유명인들의 불륜과 비밀 연애가 그들이 올린 사진에 의해 들통나는 경우도 우리 주변에서 심심치 않게 볼 수 있습니다. 연예인이나 유명인들이 자신의 SNS에 올린 사진 속 배경에 조그맣게 나타난 상대의 모습이라던가 식사 중 유리잔에 반사된 모습 등을 확대해서 진짜 주인공을 찾아내는 네티즌 수사대들도 모두 고화질 디지털 카메라가 등장한 뒤 가능해진 현상입니다.

　사진은 범인을 잡는 데 큰 역할을 하는 만큼 범죄자들에게 오랫동안 훌륭한 범죄의 수단이 되기도 했습니다. 그것도 사진이 발명된 직후인 19세기부터 말입니다. 그 이유는 사진은 보이는 것을 그대로 기록하고 거짓말을 하지 않는다는 사진의 기록성에 대한 신뢰 때문입니다.

　사진이 발명된 초기에 성행했던 가장 대표적인 범죄는 가짜 심령사진입니다. 미국 대통령 링컨의 가짜 심령사진으로 영부인까지 속였던 윌리엄 멀러 외에도 19세기에 가짜 유령 사진을 만들어 접신을 원하는 유가족들에게 판매한 사기꾼들은 무척 많았다고 합니다.

그런데 당시 이러한 심령사진 사기꾼들 중에는 여성들의 숫자도 적지 않았는데, 당시 여성의 사회 참여가 현재에 비해 현저하게 낮았던 것을 감안하면 매우 재미있는 사실입니다. 그 이유 중 하나는 산 사람과 죽은 사람을 연결해 주는 영매가 대부분 여성이었기 때문입니다. 우리나라로 치자면, 무당이 소위 '접신'을 하는 굿을 하면서 귀신이 왔다는 것을 보여 주는 사진까지 찍는 패키지 상품이었던 셈이지요.

사진을 이용한 또 다른 대표적인 사기극은 인간이 발산하는 기가 찍힌다고 알려진 키를리언 사진Kirlian Photography입니다. 국내에서도 한때 인간과 자연에서 방출되는 기가 사진에 찍힌다고 주장하는 사람들이 TV 프로그램까지 나와 시연을 하기도 했었기에 키를리언 사진은 우리에게 낯설지 않습니다.

지금도 인터넷에서 '키를리언 사진'이라고 검색해 보면, 생명체의 파동 에너지를 찍는 사진이며 인간의 뇌가 활성화되는 피라미드 안이나 참선 등을 할 때에는 에너지와 기의 파동이 바뀌면서 이를 키를리언 사진으로 볼 수 있다는 등의 다양한 주장을 확인할 수 있습니다.

키를리언 사진은 1939년 처음 이 현상을 발견한 러시아의 전기기사이자 아마추어 사진가 키를리언의 이름을 딴 것인데, 그는 우연히 필름에 고전압을 걸고 사진을 찍으면 특이한 색깔의 광선

같은 형태가 촬영된다는 사실을 발견하였습니다. 물론 그는 이 현상이 어떻게 생기는지를 이해하지는 못했습니다.

하지만 언제나 남을 속이기 쉬운 것을 찾기에는 일가견이 있는 사기꾼들에게는 육안으로는 보이지 않지만 사진으로는 아름다운 색깔을 뿜어내는 이러한 형체가 순진한 먹잇감을 속이기에 너무나도 좋은 소재였습니다. 그리고 그들은 이 사진으로 인간이 방출하는 생명의 에너지를 찍을 수 있다고 선전하면서 이를 통해 건강한 생명체의 기와 병든 생명체의 기를 구별할 수 있다고 주장했습니다. 물론 그들은 병든 생명체인 당신의 기를 건강한 생명체의 기로 바꿀 수 있는 각종 건강식품과 도구, 명상법 등을 함께 개발하여 당신의 병들고 약한 몸을 건강하게 바꾸어 줄 방법도 있다고 주장할 것입니다.

그렇다면 키를리언 사진은 어떤 것일까요?

이것은 우리가 과학 시간에 배웠던 코로나 방전 현상에 불과합니다. 장식용으로 쉽게 살 수 있는 방전구도 이러한 코로나 방전 현상을 이용한 것입니다. 방전구 안에는 헬륨과 같은 기체가 들어 있고 그 안에서는 고전압이 나오고 있습니다. 그리고 방전되는 전압은 기체의 일부분과 만나 특이한 빛을 내고 방전구의 유리에 손을 대면 이 빛의 색깔과 형태는 변하게 됩니다.

키를리언 사진은 이 방전구의 유리 표면과 같은 역할을 하는 것입니다. 방전구에 고전압을 걸듯이 필름에 고전압을 걸면 코로나

방전이 발생하면서 이것이 사진에 찍히는 것과 마찬가지입니다.

그렇다면 키를리언 사진에서 왜 마치 건강한 몸과 건강하지 못한 몸이 다르게 찍히는 것처럼 보일까요? 그 이유는 바로 인체의 수분 때문입니다. 전기 기구를 만질 때 물에 젖은 손으로 만지지 말라고 하는데요. 그 이유는 물이 전류를 더 쉽게 흐르게 하기 때문에 자칫 잘못하면 감전의 위험이 있기 때문입니다.

찍히는 대상에 수분이 많이 함유되어 있으면 키를리언 사진에서는 수분이 적게 함유되어 있을 때보다 더욱 활발한 코로나 방전

의 모습이 촬영되는 것입니다. 따라서 이러한 코로나 방전을 이용한 사기꾼들의 행위는 거의 정해져 있습니다.

먼저 마른 낙엽과 싱싱한 나뭇잎의 키를리언 사진을 비교해서 보여 줍니다. 물기 없이 바싹 마른 낙엽과 수분을 많이 머금고 있는 나뭇잎의 키를리언 사진이 서로 다르게 보이는 것은 당연한 일이겠지요. 이렇게 해서 키를리언 사진이 자연의 기 혹은 아우라를 담는다는 것을 보는 이로 하여금 믿게 한 뒤 이들에게 땀이 나게 하는 운동(요가나 약간의 동작을 수반한 명상과 같은 운동)을 하게 하거나

1980∼1990년대 장식품으로 인기를 끌었던 플라스마 구plasma globe. 1904년 니콜라 테슬라가 플라스마를 연구하기 위해 만든 장치에서 비롯된 플라스마 구는 유리구 부분에 손을 대면 내부의 고주파 전기장이 무너지면서 꿈틀거리는 번개 같은 모양이 중심의 전극에서 바깥쪽으로 뻗어 나오게 됩니다. ©김경훈

건강용품을 착용하게 합니다. 그리고 이용 전과 후의 서로 다른 키를리언 사진을 보여 주는 것이지요.

'눈으로 보이는 것을 믿는다', '사진은 거짓말을 하지 않는다'라는 일반 대중들의 사진에 대한 맹신에 약간의 과학 지식을 얹으면 키를리언 사진은 그럴듯한 기氣 사진이 되는 것입니다.

1939년에 키를리언 사진을 처음으로 발명한 키를리언과 그의 아내는 1958년까지 이 현상을 발표하지 못했습니다. 그리고 발표 당시에도 큰 주목을 받지 못했습니다. 키를리언 사진이 대중들의 관심을 얻게 된 것은 1970년부터인데, 당시 '뉴 에이지' 붐이 불기 시작하면서 뉴 에이지에 관심이 있던 사람들이 키를리언 사진을 '아우라'가 찍히는 사진으로 불렀습니다. 이러한 세간의 관심에 힘을 얻어 키를리언 부부는 자신들이 발명한 사진이 인간의 감정과 신체 상태를 보여 준다고 주장하였고, 뉴 에이지의 신봉자들은 이러한 설명하기 힘든 신비한 빛이 인간의 영적 에너지까지 찍을 수 있다고 믿었습니다.

그리고 이때부터 키를리언 사진은 눈에 보이지 않는 초능력, 텔레파시 등 초자연적인 영적 능력을 주장하는 사람들에게 요긴한 증거 자료로도 쓰였습니다. 눈에 보이지 않는 자신들의 능력(이라기보다는 자신들이 주장하는 능력이라는 표현이 더 알맞겠지요)이 울렁거리는 총 천연색의 에너지 파장처럼 보이는 사진은 가장 알맞은

시각적 증거니까요.

자신에게 인간의 질병을 치료하는 능력이 있다고 주장하는 사기꾼들은 물기를 잔뜩 머금은 자신의 손을 키를리언 사진으로 찍어 마르고 차가운 손의 키를리언 사진과 비교하면서 자신의 강하고 영험한 기를 보여 주곤 했습니다.

하지만 이 주장은 간단한 실험을 통해 반박되었습니다. 수분에 의한 증기가 발생하지 못하는 진공 상태에서는 이러한 키를리언 사진이 찍히지 않기에 키를리언 사진은 수분에 의한 코로나 현상이라는 것을 간단히 증명한 것이지요. 그리고 무엇보다 동전 같은 금속을 사진으로 찍어도 이러한 키를리언 사진이 촬영되기도 했습니다. 키를리언 사진이 생명체의 기운을 촬영한 것이라면 이런 무생물에서 나오는 빛은 어떻게 해석해야 할까요?

사진과 연관된 범죄라고 하면 또 하나 떠오르는 것이 바로 사이코패스들의 사진 사랑입니다. 범죄 영화나 드라마를 보면 연쇄살인을 일으키는 사이코패스들이 피해자의 모습을 사진으로 남겨놓았다가 이로 인해 덜미를 잡히는 장면을 많이 볼 수 있는데요. 이는 실제 사건에 모티프를 둔 것입니다.

사진으로 자신의 피해자들을 기록해 두고, 또한 사진을 자신의 범죄에 이용한 사이코패스 중 가장 유명한 연쇄살인범은 미국의 로드니 알칼라Rodney Alcala입니다.

1978년 9월 13일, 당시 미국 ABC 방송국의 유명 TV 쇼였던 〈데이팅 게임Dating Game〉에는 존 버거라는 젊고 잘생긴 남성 참가자가 있었습니다. 세 명의 남성과 한 명의 여성 참가자가 함께 출연하여 가장 매력적인 데이트 상대 남성을 뽑는 이 프로그램에서 존 버거는 단연 돋보이는 존재였습니다. 명문 대학인 뉴욕 대학교를 졸업했고, 수준급의 아마추어 사진작가이기도 했던 존 버거는 준수한 외모와 빼어난 화술, 그리고 유머 감각으로 시청자뿐만 아니라 함께 출연했던 여성 참가자인 셰릴 브래드쇼의 관심을 끌어 결국 그날의 게임에서 데이트 상대로 선택되었습니다.

녹화가 끝난 뒤 존 버거는 셰릴에게 둘만의 데이트를 신청했지만 셰릴은 이를 거절합니다. 방송 카메라가 돌아가지 않는 실제 상황에서 존 버거는 TV에서 보여 주던 모습과는 전혀 다르게 돌변했고, 셰릴은 왠지 그와 대화하는 것 자체가 불편하고 섬뜩할 정도였습니다. 당시 TV 쇼에 함께 출연했던 남성들 역시 분장실과 대기실에서 그와 대화를 할 때면 왠지 모를 불쾌감을 느꼈으며, 특히 존 버거가 대화 중 계속해서 상대방의 시선을 피하는 모습에서 더욱 이상한 느낌을 받았다고 합니다. 그리고 며칠 뒤 셰릴은 자신의 가슴을 쓸어내려야 했습니다. 그 이유는 잘생겼지만 이상했던 그 남자가 실제로는 수십 명의 여성을 살해한 연쇄살인마였기 때문이지요. 그리고 그날 셰릴이 존 버거와 데이트를 함께했더라면 아마도 그녀의 이름은 존 버거의 희생자 리스트에 올라갔을지도 모릅니다.

존 버거의 본명은 로드니 알칼라. 미국 텍사스 주에서 태어난 그는 명문대 UCLA에서 예술을 공부했던 IQ135의 수재였습니다 (미국 매체 중에는 그의 IQ가 170이라고 주장하는 곳도 있었습니다). 하지만 군대에서 정신병으로 의가사 제대했던 그는 타고난 사이코패스였습니다. 그는 대학 졸업 후 할리우드에 자리를 잡은 뒤 8살짜리 여자아이를 자신의 집으로 유인하여 구타하고 성폭행하는 잔인한 첫 번째 범죄를 저질렀습니다. 다행히 목격자의 신고로 소녀가 죽기 직전 경찰이 로드니의 아파트에 도착했으나 그는 운 좋게도 경찰의 체포망을 피해 도주에 성공합니다.

이후 뉴욕에 자리를 잡은 로드니는 존 버거라는 가명을 사용하여 뉴욕주립대학교에 입학했고, 유명 영화감독인 로만 폴란스키 밑에서 사진과 영상을 공부하였습니다. 그리고 이때부터 로드니, 아니 존 버거는 '패션사진작가'라는 타이틀을 이용하여 해변, 길거리, 술집에서 매력적인 여성만 보면 주저하지 않고 말을 붙이며 자신의 사진 모델이 되어 달라고 부탁했습니다. 낮에는 평범한 직장인으로 일하다가 밤이면 패션사진작가 행세를 하며 매력적인 여성들을 사냥해 왔던 것입니다.

이러한 그의 행적은 1979년 발레 학원을 다녀오던 12살 소녀 로빈 샘소어Robin Samsoe의 실종 사건을 조사하던 경찰에 꼬리가 잡혀 끝을 맺게 됩니다. 그리고 로드니의 여죄를 수사하던 경찰은 시애틀에 있는 그의 개인 보관함에서 충격적인 증거물을 찾아냅니다.

경찰이 찾아낸 것은 1천여 장에 가까운 사진들과 로빈 샘소어가 실종 당시에 착용하고 있던 귀걸이였습니다.

사진 속에서는 수많은 젊고 매력적인 여성들과 소년들이 로드니의 카메라를 향해 포즈를 취하고 있었으며, 개중에는 누드나 성적인 포즈를 취한 사진들도 다수 포함되어 있었습니다. 수사 과정에서 그는 로빈 샘소어를 비롯하여 총 다섯 명의 여성을 살해한 것이 밝혀져 사형이 언도되었습니다.

하지만 당시 수사를 담당했던 경찰은 사진 속 여성들 중 희생자가 더 있을 것으로 보고 백여 장의 사진을 대중에게 공개하여 수사를 계속한 결과, 이후 세 명의 추가 피해자를 확인할 수 있었습니다. 2010년에도 사진을 통한 공개 수사를 재개했지만, 현재 사진 속 여성들 중 30여 명밖에 신원을 확인하지 못했으며, 다수의 여성들은 실종 신고조차 접수되지 않아 신원 확인이 되지 않는 것으로 알려졌습니다.

당시 수사를 담당했던 형사 중 한 명은 언론과의 인터뷰에서 최소한 두 자리 숫자의 추가 연쇄살인 피해자가 있을 것으로 본다고 밝혔으며, 다수의 미국 언론과 범죄 전문가들은 최대 130여 명이 로드니의 꾐에 빠져 사진 모델이 된 뒤 살해당한 것으로 보고 있습니다.

사진과 관련된 사이코패스 범죄는 할리우드 영화에만 있을 것 같지만, 실은 우리나라에서도 이런 엽기적인 범죄가 발생했던 적이

로드니 알칼라의 여죄를 조사해 오던 미국 캘리포니아의
헌팅턴 비치 경찰서는 2010년 3월 로드니 알칼라가 촬영하여
보관하던 사진들 중 100장이 넘는 사진을 언론과 대중에게
공개하며 지속적인 사건 수사를 위해 사진 속 인물들의 확인을
요청하기에 이르렀습니다. 위의 사진은 당시 공개된 사진들의
일부이며, 당시 사진 속 인물들 중 30여 명은 생사가
확인되었으나 연락이 되지 않는 인물들도 적지 않았던 것으로
알려지고 있습니다. ⓒHuntington Beach Police Dept.

있습니다. 1983년 겨울, 시흥동 호암산에서는 꽁꽁 얼어붙은 나체 여성의 시체가 발견되었습니다. 신고를 받고 출동한 경찰은 시신의 괴상한 형태에 의문을 갖지 않을 수 없었습니다. 추운 겨울임에도 불구하고 알몸으로 발견된 시체는 극심한 고통 속에서 몸부림을 치다가 죽은 것처럼 보였으며 외상 흔적도, 다른 곳에서 사체가 옮겨진 흔적도 없었습니다. 그리고 부검과 신원 확인을 위한 지문 감식 결과 시신은 당시 24세의 김경희라는 여성으로, 청산가리에 의한 독살로 밝혀졌습니다.

그녀는 '진 양'이라고 불리던, 당시 유행하던 퇴폐 이발소의 직원이었으며 특히 단골 고객 중 이동식이라는 사진작가와 친한 관계였습니다. 당시 42세였던 이동식이라는 인물은 보일러 배관공이었지만, 각종 사진 공모전에서 수차례 입상한 경력이 있고 개인전을 연 적도 있는 사진작가였습니다. 이 씨의 집을 찾아간 수사관들에게 그는 자신이 그녀의 단골이라고 이야기했으며, 사진을 보여 달라는 수사관들에게 자신의 작품 백여 장을 보여 주었다고 합니다. 그런데 대부분의 사진들은 여성의 나체 사진이었고, 이 중에는 칼에 찔려 피를 흘리는 모습, 목을 맨 모습 등을 연출한 기괴한 사진들도 있었습니다.

경찰들이 사진을 보는 동안 그는 문갑과 벽 사이의 공간에 사진 한 장을 급히 숨기려고 했으며, 이는 무릎까지 오는 갈색 부츠에 회색 치마를 입은 여성이 얼굴에 하얀 천을 덮은 채 낙엽 위에 누워

있는 모습이었습니다. 이동식은 이 사진이 모델을 고용해 찍은 연출 사진이라고 했지만, 경찰은 당시 피해 여성의 동거남을 통해 사진 속 여성이 진 양임을 확인할 수 있었습니다.

그리고 심문 과정에서 그는 사진 속 여성이 진 양은 맞지만, 자신이 사진을 촬영했을 당시에는 살아 있었다고 했습니다. 그리고 자신이 현장을 떠난 뒤 그녀가 자살한 것 같다고 발뺌을 하기 시작했습니다. 한편 수사진은 그가 자주 방문하던 종로의 무허가 현상소를 수사하여 이동식이 이곳에서 사진을 현상하였으며, 당시 현상소 직원은 이동식이 경찰이며 범죄 현장 검증 사진을 현상하는 줄 알았다고 증언했습니다.

고아 출신으로 넝마를 주우며 어렵게 살던 그는 검거 당시 전과 3범이었으며 베트남전에 참전한 경력도 있었습니다. 그리고 30대 중반의 나이에 뒤늦게 사진에 취미를 붙이게 된 이동식은 닭이 피를 흘리며 죽어 가는 모습을 담은 사진으로 공모전에 입상하며 사진계에 발을 들였고, 일본 누드 사진집을 탐독하면서 성과 죽음의 이미지에 빠져들었다고 합니다.

한편 수사팀은 그의 집에서 숨진 진 양의 또 다른 사진 21장을 찾아내 전문가에게 분석을 요청한 결과 그녀에게 청산가리를 먹여 서서히 죽어 가는 모습을 포착한 사진임을 확인할 수 있었습니다. 그는 자신이 보일러 시공에 사용하던 공업용 청산가리를 범행에 사용하였으며, 피해자 진 양에게 몸매가 좋으니 누드 사진을 찍으면

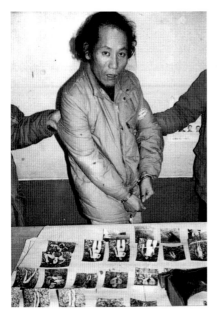

당시 문제의 사진과 함께
취재진에게 공개된
이동식의 모습.
ⓒ연합뉴스

돈을 많이 벌 수 있다고 말하며 접근했다고 자백했습니다. 그리고
범행 당일 미리 준비한 감기약 캡슐에 청산가리를 넣은 뒤 추운 겨
울에 누드 사진을 찍으면 감기에 걸릴지도 모른다며 약을 먹게 했
고, 죽어 가는 과정을 사진으로 촬영했던 것입니다. 그리고 사건의
전모가 드러나자 이동식은 '한 인간이 죽어 가는 모습, 그것은 예술
이다. 나는 예술 사진을 찍은 것이다'라고 진술했다고 합니다.

엽기적인 사이코패스의 사진과 범죄 이야기를 하다 보니 왠지

우리의 실생활과는 거리가 먼 것 같지만, 사진을 이용해서 속고 속이는 일은 오늘날 우리에게도 익숙합니다. 디지털 사진 시대에 가장 자주 일어나는 사건은 바로 만남을 위한 사이트에서 사진으로 상대방을 속이는 일일 것입니다.

스마트폰 애플리케이션을 이용하여 자신과 잘 어울리는 상대방을 찾는 일이 이상하지 않은 오늘날 점점 더 많은 사람들이 이러한 서비스를 이용하고 있습니다. 영국 『가디언』지에 따르면, 현대 사회에서 새롭게 맺어지는 커플 5쌍 중 1쌍은 온라인 데이팅 사이트를 통해 만난 사이라고 하는데, 특히 어린 시절부터 인터넷을 생활의 일부로 사용하며 자란 20~30대 사이에서 온라인 데이팅 사이트는 더욱 인기를 끌고 있습니다. 온라인 쇼핑을 하듯이 인터넷을 통해 자기 마음에 드는 데이트 상대를 구하는 일에 아무런 거부감이 없는 것이지요.

그런데 이러한 사이트를 이용하게 되면 가장 먼저 눈길이 가는 것은 바로 사진입니다. 데이팅 사이트들에서는 보다 많은 이성들로부터 관심을 끄는 방법 중 하나로 반드시 사진을 올리는 것을 추천하고 있습니다. 그리고 아마도 가장 매력적인 프로필 사진을 올리고 싶은 것이 인지상정이겠지요. '뽀샵'에 속았다는 말이 나오는 것은 귀여운 애교이겠지만, 진짜 범죄자들에게 이러한 사이트는 사진을 이용한 새로운 사기 범죄의 플랫폼이 되고 있습니다.

2016년 영국에서는 780만 명의 성인 남녀가 온라인 데이팅 사

이트를 이용했는데, 이는 2000년에 10만 명에 불과했던 사용자 수에서 무려 78배가 늘어난 숫자입니다. 그런데 2016년에만 이런 사이트에서 온라인 데이트 상대에게 사기를 당한 피해액이 3천9백만 파운드(한화 약 580억 원)에 달한다고 합니다.

이러한 온라인 데이트 사기의 전형적인 방법은 매력적이고 선해 보이는 남자와 여자의 프로필 사진으로 시작됩니다. 좋은 첫인상의 프로필 사진으로 상대방의 환심을 산 뒤 몇 주 혹은 몇 달에 걸쳐서 친밀한 메시지를 보내 상대방의 경계심을 허물어뜨립니다. 그리고 '긴급 사태', 즉 가족의 갑작스러운 사고로 인한 병원비, 여행 중 신용카드 분실로 인한 송금 등을 이유로 돈을 빌려 줄 것을 요구하는 것이 대표적인 수법입니다.

그리고 그동안 가짜 프로필 사진과 다정다감한 메시지로 형상화되어 있던 가짜 온라인 데이트 상대의 뒤에는 아프리카와 동유럽의 범죄 조직이 도사리고 있다고 합니다. 다정다감한 인터넷 저편의 데이트 상대는 결코 착하고 멋진 남성도, 똑똑하고 매력적인 여성도 아닌 범죄 조직이었던 것입니다.

이런 온라인 데이트 사기는 영국뿐만이 아니라 전 세계 곳곳에서 심심치 않게 볼 수 있습니다. 미국의 경우 2013년 피해 신고액이 총 1억 5백만 달러(한화 약 1,185억 원)에 달하며 그중에는 황혼의 나이에 비로소 자신의 소울 메이트를 만났다고 생각하여 자신의 집을 담보로 융자를 받아 70만 달러를 터키의 범죄 조직으로 보낸

할머니까지 있다고 합니다.

심한 경우에는 장기간 이러한 온라인 데이트 사기를 계속하면서 상대방으로부터 은밀한 사진이나 웹캠 영상을 입수한 뒤 이를 가족이나 친지들에게 공개하겠다고 협박하여 돈을 받아낸 경우도 적지 않습니다.

요즘 새로운 신종 사기 수법은 아마추어 사진가들을 상대로 한 것입니다. 페이스북이나 인스타그램에 열심히 자신이 찍은 사진을 업로드하는 당신에게 어느 날 외국의 고객이라고 자처하는 사람으로부터 사진에 관련된 일을 의뢰하고 싶다는 연락이 오면 일단은 잘 생각해 봐야 할지도 모릅니다. 그리고 그 의뢰는 남국의 아름다운 풍경 사진을 찍는다던가 하는 듣기만 해도 설레는 사진 작업이지요.

주변에서 사진을 잘 찍는다는 이야기를 많이 듣고 사진을 본업으로 해 보고 싶어 하던 당신은 제법 괜찮은 보수를 약속하는 이러한 제안이 드디어 프로 사진가로 나아가는 첫발이라고 생각할 수도 있습니다. 이러한 흥분에 가득 찬 당신에게 촬영에 필요한 최소한의 경비와 비행기 티켓 비용을 먼저 요청할 것입니다. 물론 이는 모두 경비로 처리되어 사진 촬영에 대한 보수와 함께 정산해 줄 것임을 약속하겠지만, 대부분의 경우 이러한 달콤한 사진 촬영 의뢰는 사기일 가능성이 많습니다. 온라인으로 연결되어 있는 요즘 세상에

서 당신이 진지한 사진가를 꿈꾸는 아마추어임을 확인하는 것은 너무나도 쉬운 일이고, 당신이 주로 촬영하는 사진들을 보고 당신에게 가장 알맞은 혹은 당신을 가장 흥분시키기 쉬운 가공의 사진 촬영 의뢰를 만들어 내는 것도 너무나도 쉬운 일이니까요.

사진을 처음 발명했던 다게르와 니엡스도 150여 년 뒤 인류가 이런 창의적이고도 다양한 방법으로 사진술을 이용하리라고는 생각도 못했을 것입니다.

9

사진,
권력의 동반자

지금이야 너무나도 당연하게 여겨지는 것이지만, 사진이 발명되기 전에는 내가 직접 그 장소에 가 있는 것이 아니라면 내가 살고 있는 세상의 다른 쪽을 본다는 일은 상상도 할 수 없었습니다. '앉아서 천 리 밖을 본다', '천리안을 가지고 있다'는 이야기는 예전에는 전설 속 신선들 사이에서나 가능한 이야기였지만 지금의 우리는 스마트폰만 들여다보면 천 리 밖뿐만 아니라 전 세계 어느 곳이든 그곳에서 벌어지고 있는 다양한 자연 현상과 사건, 그리고 그곳에 살고 있는 사람들의 모습을 실시간으로 보는 것도 가능해졌습니다.

19세기 말 사진의 발명은 영화와 TV의 발명으로 이어졌고, 여기에 인터넷과 디지털 기술이 접목되면서 오늘날 우리는 디지털 카메라와 인터넷만 있으면 천리안이 아닌 만리안을 훨씬 능가하는 능력을 가진 것과 마찬가지입니다. 이러한 과학 기술의 시작점은 아마도 사물을 있는 그대로 기록하여 재현하는 사진일 것입니다. 그리고 사진이 가지고 있는 이러한 능력 때문에 우리는 알게 모르게 사진에서 보이는 사물과 인물은 언제나 있는 그대로의 진실된 모습

이라는 생각을 가지게 되었습니다.

　　그렇다면 이러한 사진의 속성을 가장 잘 이용하고 있는 사람들은 누구일까요? 여러 부류가 있겠지만 대표적으로는 자신들의 이미지 메이킹을 통해 권력을 얻고자 하는 이들과 이렇게 얻은 권력을 계속해서 누리고자 하는 정치 권력자들일 것입니다.

　　사진이 발명된 이래로 사진은 정치가들의 권력의 도구로 사용되어 왔으며, 사진 속에서 그들은 때로는 초인적인 의지를 지닌 지도자의 모습으로, 때로는 국민과 함께 기쁨과 슬픔을 나누는 자애로운 모습으로, 때로는 현명하고 합리적인 리더의 모습으로 등장합니다.

　　그리고 사진은 있는 그대로를 보여 준다는 부지불식간의 인식을 가지고 있는 우리는 이러한 사진들을 보면서 사진 속 정치 권력자의 이미지가 그들의 실제 모습일 것이라는 생각(혹은 착각)을 하게 되었고, 따라서 사진 속 그들에게 친근감을 느끼고 때로는 그들을 적극적으로 지지하게 되는 것입니다. 이런 능력 때문에 많은 정치 지도자들에게 사랑받아 온 사진은 오랜 세월 동안 누구나 마음만 먹으면 자신들을 인자하고 친근한 영도자로 보이게 만들 수 있는 강력한 도구가 되었습니다.

　　물론 사진이 발명되기 전부터 권력자들은 대중들에게 보이는 '이미지'가 얼마나 중요한지 잘 알고 있었습니다. 19세기 프랑스의

1982년 전남 해남군 황산면의 한해 지역을 시찰하던 도중
구멍가게에 들러 동네 어린이 6명과 망중한을 보내고 있는 전두환
전(前) 대통령의 모습. 어린아이들과 함께 사진을 찍는 모습은
인자하고 인간적인 모습을 보여 주고 싶은 정치 지도자들이 이용하는
흔한 포맷 중 하나이며 은연중에 국민들의 아버지라는 이미지를
각인시키는 역할을 하기도 합니다. ⓒ연합뉴스

학생들에게 둘러싸여 있는 북한의 김일성의 생전 모습. 1972년
평양에서 촬영된 이 사진에서 아버지 같은 인자한 지도자라는
프로파간다 사진의 뻔한 설정을 엿볼 수 있습니다. ⓒ로이터 통신

〈알프스를 넘는 나폴레옹〉, 자크루이 다비드, 1801년,
캔버스에 유채, 261×221cm.

나폴레옹은 "한 장의 스케치(그림)는 긴 연설보다 낫다"는 말을 남겼다고 알려져 있는데, 사진이 발명되기 전부터 나폴레옹은 자신을 용맹하고 영웅적으로 묘사한 이미지가 대중의 지지를 끌어올리는 데 큰 도움이 된다는 점을 간파하고 있었던 것이지요.

대표적인 예가 1800년 나폴레옹이 이탈리아 원정을 위해 알프스의 생베르나르 산을 넘는 모습을 그린 작품입니다. 자신의 정치적 성향을 그림에 표현한 것으로 유명한 신고전주의의 대표적인 화가 자크루이 다비드가 그린 〈알프스를 넘는 나폴레옹〉에서 나폴레옹은 붉은 망토를 휘날리며 백마를 타고 '나를 따르라'는 영웅적인 제스처를 보이며 알프스를 넘는 모습입니다. 나폴레옹의 궁정 화가였던 자크루이 다비드가 수년에 걸쳐 그린 이 작품은 나폴레옹의 영웅적인 이미지를 보여 준 대표작으로, 지금까지도 많은 사람들에게 영웅이자 뛰어난 전쟁 전략가로서의 나폴레옹의 이미지를 각인시키는 데 큰 역할을 하고 있습니다. 하지만 실제 역사적인 사실과는 거리가 먼 작품입니다.

생베르나르 산은 산세가 매우 험난하여 말을 타고 가기가 수월하지 않았으며, 오히려 알프스의 험난한 산악 지형에서는 다리가 짧고 지구력이 좋은 당나귀가 말보다 훨씬 유리했다고 합니다. 그래서 실제 나폴레옹은 알프스의 농부에게서 빌린 당나귀를 타고 알프스 산맥을 넘었으며, 그것도 이미 병사들이 산을 다 넘어간 며칠

뒤에야 나머지 병사들의 호위를 받으며 산을 넘었다고 합니다. 따라서 실제 자크루이 다비드의 그림보다는 폴 들라로슈의 그림이 더욱 진실에 가까웠을 것입니다.

나폴레옹 시대 이후 사진의 발명과 인쇄술의 발달로 권력자들의 사진은 신문과 잡지, 그리고 정치적인 브로셔에 실려 강력한 이미지 전달자의 역할을 수행하게 되면서 그 중요성이 한층 더 강조되었습니다. 왕정 시대에서 대중 민주주의로 전환되는 시대의 흐름 속에서 '대중'과 그들의 지지는 권력자들의 힘의 원천이 되었고, 이러한 시대의 흐름에 맞추어 새롭게 등장한 권력자들 혹은 권력자가 되기를 꿈꾸던 이들은 그들의 선배 나폴레옹의 금언을 '한 장의 사진은 긴 연설보다 낫다'라는 말로 바꾸듯이 사진을 권력의 도구로 유용하게 이용했습니다.

제2차 세계대전과 유대인 학살로 악명 높은 독일의 히틀러 역시 사진과 그 속에 투영되는 이미지들이 얼마나 효과적으로 대중을 선동할 수 있는지 간파하고, 사진을 자신의 선전 도구로서 효과적으로 이용했던 권력자였습니다. 1921년 독일 나치당의 실권을 손에 쥐게 된 히틀러는 하인리히 호프만Heinrich Hoffman을 자신의 전속 사진사로 임명했습니다. 당시 사진관을 운영하며 독일의 신문과 잡지에 정치 관련 뉴스 사진을 판매하던 하인리히 호프만은 독일 정계에서 새로운 돌풍을 일으키던 나치당의 행사 사진을 촬영하면서 히틀러와 친분을 쌓기 시작했으며, 1921년 이후 사반세기 동안 유

〈알프스를 넘는 나폴레옹〉, 폴 들라로슈, 1850년, 캔버스에 유채, 289×222cm.

사진, 권력의 동반자

일하게 히틀러의 사진을 찍을 수 있던 전속 사진사의 지위를 얻게 됩니다. 그리고 이러한 독점적인 지위를 이용하여 그는 독일과 점령국의 신문과 잡지, 우표, 정치 포스터 등에서 그가 촬영한 히틀러 사진이 사용될 때마다 로열티를 받을 수 있었으며, 그 결과 백만장자가 되었습니다.

1928년 독일의 뉘른베르크에서 열린 나치당 행사에서 나치식 경례를 하고 있는 히틀러의 모습. 하인리히 호프만이 촬영한 것입니다.
©National Archives

히틀러는 자신이 영웅적이고 권위적으로 연출된 이미지만 독일 대중에게 보여 주기를 바랐습니다. 그래서 그는 전속 사진사 하인리히 호프만에게 오직 이러한 이미지에 잘 맞는 사진만을 촬영하고 발표할 것을 명했으며, 호프만은 이러한 지시에 충실히 따랐습니다. 제2차 세계대전에서 독일이 패망한 뒤 밝혀진 뒷이야기에 따르면, 어느 날 히틀러와 그의 애인 에바 브라운이 별장에서 휴가를 보내고 있을 때 하인리히는 에바 브라운의 조그만 애완견과 놀고 있는 히틀러의 사진을 찍게 되었다고 합니다. 하인리히는 자연스럽게 촬영된 이 사진을 발표하고 싶었지만 히틀러는 이 사진의 사용을 허가하지 않습니다. 그 이유는 위대한 독일 제3제국의 지도자가 작은 개와 놀고 있는 모습을 보여서는 안 된다는 것이었습니다.

히틀러는 위대한 게르만족의 수장인 자신과 함께 사진에 찍힐 수 있는 개는 오직 순수 혈통의 독일산 셰퍼드뿐이라고 생각했다고 합니다. 물론 히틀러의 심기를 불편하게 하고 싶지 않았던 하인리히는 그 사진을 발표하지 않았습니다.

독일의 패망과 히틀러의 자살로 나치 독일 시대가 끝날 때까지 하인리히는 전속 사진사라는 지위를 넘어 히틀러의 측근으로 공고히 자리를 잡았습니다. 이렇듯 하인리히가 히틀러의 전폭적인 신뢰와 지지를 얻게 된 데에는 아마도 히틀러가 어떤 모습과 이미지를 대중에게 보여 주고 싶어 했는지를 잘 파악하고 이를 사진으로 포착하는 능력을 가지고 있었기 때문일 것입니다. 그리고 25년이라

는 긴 세월 동안 측근으로 머물며 히틀러와 전속 사진사라는 관계
를 뛰어넘어 개인적인 친분을 쌓기도 하였습니다.

히틀러의 오랜 동거녀이자 그의 유일한 공식적인 부인이기도

1942년에 촬영된 에바 브라운과 히틀러의 사진. 한때 히틀러의 공식 사진사이기도
했으며 사진 찍기를 즐겼던 에바 브라운의 손에 카메라가 들려 있는 것을
볼 수 있습니다. ©National Archives

했던 에바 브라운은 실은 하인리히 호프만이 운영하던 사진 스튜디오의 조수였으며, 호프만의 소개로 오랜 기간 히틀러와 연인 관계를 맺었습니다. 에바 브라운은 한때 하인리히 호프만을 도와 히틀러의 공식 사진사 역할을 수행하기도 했습니다. 물론 연합군에 의해 베를린이 함락되기 직전 히틀러와 에바 브라운은 자살했고, 독일의 패망 뒤 하인리히는 연합군의 전범 재판에 회부되는 비극적인 결말을 맞았지만 말입니다.

옛 소련의 독재자 스탈린 역시 자신의 권력을 공고히 하기 위한 수단으로 사진을 이용했는데, 그의 방법은 히틀러보다 더욱 직접적이고 무자비했습니다. 레닌의 사망 이후 1929년에 소련의 권력을 쟁취한 스탈린은 자신의 권력 기반을 공고히 하기 위해 정치, 경제, 언론, 문화예술, 국방 등 모든 분야를 망라하여 자신과 소련에 조금이라도 비판적인 사람은 모조리 숙청하였습니다. 기록에 따르면, 당시 약 70만 명이 이러한 '대숙청'의 시기에 처형되었는데, 제2차 세계대전 중 독일과의 전쟁에서 소련이 초기에 고전하였던 이유는 당시 훌륭한 군 장성들이 모두 숙청되어 군에 남아 있지 않아서였다는 말이 있을 정도였습니다.

숙청의 대상에는 러시아 혁명기에 스탈린과 생사고락을 함께했던 동지들과 그의 심복들도 포함되어 있었습니다. 하지만 이들은 스탈린의 명령 한 마디에 집에서 혹은 직장에서 증발되듯이 홀연히

사라져 버렸습니다. 그리고 이렇게 사라진 자들은 소련의 역사에서도 사라져야 했습니다. 숙청으로 사라진 이들은 많은 공문서에서도 이름이 지워져 그 존재 자체가 없어졌으며, 사진 속에서도 그들의 운명은 예외가 아니었습니다.

숙청된 자들이 과거의 사진에서조차 자신과 나란히 서 있는 모습을 용납하지 않았던 스탈린은 이들을 모두 사진에서 지워 버리라고 명령했습니다. 당시 소련에는 이를 담당하는 전담 부서와 함께 사진에 찍혀 있는 인물들을 지우는 일을 전문으로 하는 사진 수정사photo retoucher들이 존재했다고 합니다. 사진 수정사들의 임무는 정교한 붓과 페인트를 이용하여 소련 각지에 보관되어 있던 스탈린의 사진들에서 정적들의 모습을 말끔하게 지우는 것이었습니다.

숙청 대상자가 늘어날수록 이들이 지워야 하는 인물들의 리스트는 점점 길어졌고, 전문가들의 연구에 따르면 이러한 사진 삭제 작업은 오랜 시간 소련 전역에서 벌어졌다고 합니다. 또한 숙청된 자들의 가족은 소련 당국의 감독 아래 숙청된 이들이 담긴 가족 사진을 없애야 했습니다.

사진을 이미지 메이킹의 유용한 도구로 이용하고 싶어 했던 것은 포악한 독재자들만이 아니었습니다. 많은 지도자와 시대의 영웅들은 이미지 메이킹의 수단으로서 사진의 강력한 힘을 잘 알고 있었고, 사진을 통해 자신의 역량과 영웅적인 모습을 강조하여 보여 주고자 했습니다.

1937년 스탈린의 오른팔이었던 소련의 비밀경찰 니콜라이 예조프가 스탈린과 함께
볼가 강을 시찰하는 사진입니다. 니콜라이 예조프는 2년 후인 1939년에 숙청되었으며,
스탈린과 함께 웃는 낯으로 사진에 등장했던 그는 숙청당한 이후에는
사진에서조차 그 존재가 사라지게 되었습니다. ©Heritage Images

 우리에게는 인천 상륙 작전으로 잘 알려져 있는 미국의 전쟁
영웅 맥아더 장군 역시 사진을 자신의 이미지 메이킹에 어떻게 이
용해야 하는지를 잘 알고 이를 구체적으로 실행에 옮긴 사람이었습
니다. 짙은 선글라스에 세련되게 각이 잡힌 모자를 쓰고 옥수수 속
줄기로 만든 파이프 담배를 입에 문 맥아더의 대표적인 이미지는
본인과 그의 참모들의 오랜 노력이 만들어 낸 결과물이었습니다.
이러한 이미지 메이킹은 미국의 군부와 워싱턴 정계에서 정치적 야
심이 너무 강한 군인이라는 비난을 받아 오던 정치 군인 맥아더를
제2차 세계대전과 한국 전쟁을 승리로 이끈 강인한 전쟁 영웅으로

새롭게 각인시키는 데 큰 역할을 하였습니다.

　일본과의 태평양 전쟁 당시 미국 극동 사령부 사령관이었던 맥아더는 전쟁 초기 일본의 거센 공세 속에 맥없이 필리핀을 빼앗기고 호주로 피신하는 신세로까지 전락한 패장이었습니다. 하지만 '나는 돌아올 것이다' 라는 명언을 남기고 필리핀을 떠났던 맥아더와 그의 군대는 얼마 뒤 전열을 가다듬고 반격에 나서 전략적 요충지인 필리핀 레이테 섬을 필리핀 게릴라와의 양동 작전으로 일본군으로부터 탈환하였고, 1944년 10월 20일 개선장군처럼 다시 필리핀에 상륙하게 되었습니다.

　그날 맥아더는 필리핀 대통령 세르히오 오스메냐와 함께 레이테 섬 팔로 비치에 기세등등하게 상륙할 준비를 하고 있었는데, 수심이 너무 얕아 맥아더가 타고 있던 커다란 상륙정이 육지까지 다다르지 못했다고 합니다. 그리고 자신의 임무에 충실했던 당시 상륙정의 선장은 맥아더를 비롯하여 상륙정에 타고 있던 VIP들에게 배에서 내려 물속을 걸어 상륙할 것을 '명령'했습니다. 이에 어쩔 수 없이 바지와 군화를 흠뻑 적셔 가며 무릎까지 잠기는 바닷물 속을 걷던 맥아더는 '감히' 자신에게 바닷물을 헤치고 걸어나가 상륙할 것을 요구한 지휘관에게 무척 화가 나 있었다고 합니다. 그리고 그의 이러한 불쾌한 감정은 얼굴에 고스란히 드러나 그는 해변으로 상륙하는 내내 굳은 표정을 짓고 있었습니다.

당시 화가 나 군은 표정으로 무릎까지 차오르는 파도를 헤치며 상륙하고 있는 맥아더의 모습을 그의 전속 사진사였던 게테이노 페일레스Gaetano Faillace 대령이 촬영했습니다. 사진 속에서 군은 표정의 맥아더는 거센 파도와 같은 고난을 이겨내고 다시 필리핀을 탈환한 영웅의 모습으로 보였고, 후일 이 사진을 보게 된 맥아더는 매우 만족했다고 합니다. 그리고 '나는 돌아올 것이다'라는 명언과 함께 세트 메뉴처럼 포장된 이 사진은 맥아더 장군의 이미지를 일본군에게 전략적 요충지를 빼앗겼던 패장에서 미국의 승리를 이끈 강인한 명장으로 반전시켜 대중에게 각인시켰습니다.

이렇게 재미(?)를 본 맥아더는 1945년 9월 필리핀 루존 섬의 블루 비치에 상륙할 때도 당시 세계적으로 커다란 영향력이 있던 『라이프』지의 사진 기자가 그의 상륙 장면을 취재하기 위해 기다리고 있던 것을 미리 알고는 상륙정이 육지까지 다다를 수 있었음에도 불구하고 일부러 해변에 도착하기 전에 멈추게 하고 다시 한 번 그의 참모들과 바닷물을 헤치며 걸어가 상륙하는 모습을 연출했다고 합니다.

그리고 한국 전쟁에서도 역사적인 인천 상륙 작전을 성공시킨 뒤 맥아더의 참모들은 이러한 좋은 사진을 위한 사전 작업을 벌였습니다. 영화 〈인천 상륙 작전〉의 모티프가 되었던 당시 한국군 첩보 유격 부대인 켈로 부대의 'X-RAY' 작전에 참여했던 최규봉 씨는 몇 해 전 한국 언론과의 인터뷰에서 맥아더의 인천 상륙 당시 모

필리핀 대통령 세르히오 오스메냐 켄네이(맨 왼쪽)와 함께 바닷물을 헤치며
필리핀 래이테 섬에 상륙하고 있는 맥아더 장군(가운데). ⓒNational Archives

습을 다음과 같이 회고하였습니다.

"상륙 당시 맥아더의 주변에는 열댓 명 정도의 참모와 병사, 그리고 군 전속 사진사들뿐이었습니다. 맥아더의 부관이 맥아더 주변에 다가오는 키 큰 미군들을 사정없이 발로 걷어차고 키 작은 미군들만 들여보냈죠. 맥아더의 키가 175센티미터 정도로 예상보다 작은 것에 놀랐는데, 사진사들이 먼저 대기하고 있다가 해변에 누워서 맥아더를 향해 사진을 찍더군요. 화려한 멋쟁이 맥아더를 키 크고 멋진 모습으로 나오게 하려고 연출한 것 같았어요."

히틀러와 맥아더의 예가 아니더라도 사진이 현대 사회에서 정치인들에게 얼마나 애용되는지는 우리가 매일 보는 신문과 언론 매체를 통해서 쉽게 알 수 있습니다. 북한과 같은 독재 국가는 말할 것도 없이 우리나라를 비롯한 많은 나라들에서 정치인들은 신문이나 잡지와 같은 전통적인 언론은 물론 SNS에까지 부지런히 사진을 올리며 오늘도 자신들의 이미지 메이킹에 총력을 다하고 있으니까요.

특히 선거철이 되면 정치인들은 한 번이라도 더 언론 매체에 노출되기 위해서 그야말로 갖은 노력을 다합니다. 국회를 다년간 취재해 온 국내 언론사의 선배 사진 기자로부터 국회의원들이 사진 기자들에게 가장 친절한 때는 선거철이라는 농담을 들은 적이 있는데, 예전의 위상보다는 못하지만 아직도 신문과 인터넷 미디어에 자신의 모습이 노출되는 것은 정치인들에게 커다란 홍보 효과로 작

용하기 때문입니다.

거기에다 현재 의원 재적수 298명의 우리나라 국회에서 지난 일주일간 과연 몇 명의 국회의원이 신문과 방송 인터넷 매체에 얼굴을 내미는 데 성공했는지 손꼽아 보면, 그들이 얼마나 치열한 경쟁을 뚫고 대중들에게 얼굴을 알릴 수 있었는지 가늠해 볼 수 있습니다. 여기에 덤으로 좋은 이미지로 찍힌 언론사의 사진 한 장은 곧 다양한 SNS에서 공유되고 수많은 지지자들에게 팔로우되면서 돈 들이지 않고 효율적인 선거 운동을 할 수 있는 일석이조의 효과도 있습니다.

이러한 이유로 정치인들과 보좌관들은 그야말로 '멋진 그림'이 되는 사진을 만들기 위해 많은 아이디어를 짜내고 사진 기자들에 게 수시로 자신들이 마련한 행사를 안내하는 '보도 자료'를 돌려 자 신들의 정치적 행사가 가능한 많은 매체에 노출되기를 희망합니다. 국정 감사장에 벵갈 고양이를 데리고 오고, '야동'을 틀고, 프라이 팬을 들고 질문을 하는 것도 모두 음으로 양으로 이러한 사진이 찍 히기를 고대했기 때문이라고 볼 수 있습니다.

하지만 이러한 노력이 항상 좋은 효과를 거두는 것은 아닙니 다. 한 예로, 지난 대선을 앞두고 정치적 행보를 개시하려던 전前 유 엔 사무총장 반기문 씨는 귀국 후 적극적으로 언론 매체에 선보일 정치적 이벤트를 열었으나 모두 '디테일의 부족'으로 역효과를 불

러일으켰습니다. 특히 사회복지시
설인 꽃동네를 방문하여 거동이 불
편한 노인들의 식사를 도와주는 봉
사 활동을 할 때는 노인 분들이 착
용해야 할 것 같은 턱받이를 본인이
착용한 채 누워 계신 분께 죽을 떠
드리는 모습을 선보였는데, 이 사진
은 당시 많은 매체에 소개되면서 보
여 주기 행사를 하는 구태 정치인들

2017년 1월, 충북 음성군에 위치한
사회복지시설 꽃동네에서 요양 중인 할머니에게
죽을 떠먹여 드리고 있는 반기문 전
유엔 사무총장. ⓒ뉴스1/구윤성 기자

의 행태를 좇는 서민 코스프레이자 정치 쇼라며 많은 '조롱'과 비난
을 받았습니다.

귀국 직후 가진 몇 개의 '연출된' 민생 행보에서의 거듭된 이러
한 실수가 사진을 통해 많은 언론에 공개되면서 그에게 '꽃동네 턱
받이' 해프닝은 대선 행보를 접어야 했던 결정적인 계기 중 하나가
되었습니다. 당시 이 사진이 비난을 받자 반기문 씨 측은 그가 사진
에서 착용한 것은 턱받이가 아닌 앞치마로, 꽃동네 수녀 분으로부
터 착용을 권유받았다고 해명하였지만, 당시 논란은 수그러들지 않
았습니다.

물론 저는 이 사진 속 이미지가 굳이 비난을 받아야 하는 것은
아니라고 생각합니다. 다만 아직 정식으로 대선 출마를 선언하기
전이다 보니 같이 일할 '선거 전문가' 팀이 제대로 가동되지 않았을

것이고, 이런 상태에서 이 신인 정치가의 '사진 속 이미지 메이킹'에 대해 조언하고 디테일을 확인할 전문가가 없었던 것이 이러한 해프닝의 본질이라고 생각합니다.

만약 어느 정당 후보처럼 선거 운동에 능숙하고 보도 사진에 대해 잘 아는 언론 담당자가 있었다면 이러한 역효과를 생각해서 턱받이로 오해받을 수 있는 (거기에다 너무 화려한 색깔과 문양의) 앞치마는 꽃동네 측과 미리 사전에 조율을 거쳐 생략하거나 다른 것으로 대체하여 어색한 사진이 찍히지 않도록 했을 것입니다.

우리나라의 정치가들도 최근에는 인터넷과 SNS의 시대가 되면서 예전의 천편일률적인 고아원이나 양로원 방문 사진에서 벗어나 점점 더 효과적으로 사진을 이용하고 있지만, 아마도 이미지 메이킹에 사진을 가장 잘 이용하고 있는 곳은 미국의 백악관일 것입니다.

그동안 한국과 일본, 중국에서 사진 기자로 일하며 한·중·일의 정상을 비롯하여 미국과 러시아 등의 세계 각국 정상들을 여러 차례 취재해 왔는데, 사진으로 보이는 국가 지도자의 이미지에 가장 많은 신경을 쓰고 또한 가장 큰 성과를 보여 온 곳은 단연 미국의 백악관입니다.

조지 부시 대통령 때부터 지금의 트럼프 대통령까지 제가 주재하고 있는 나라에 미국의 대통령이 방문할 때면 백악관 사진기자단

의 일원이 되어 미국 대통령을 취재하고는 했습니다. 일거수일투족이 관심의 대상이 되는 초강대국 미국의 대통령답게 정상회담 중 그들의 행보는 시간대별로, 때로는 분이나 초별로 정확히 계산되어 있으며, 이렇게 정교하게 잘 짜인 대통령의 일정과 동선은 대외비 문서가 되어 촬영 직전 취재가 허가된 소수의 사진 기자들에게만 공개됩니다.

그리고 백악관의 미디어 담당자는 정확히 계산된 스케줄과 함께 촬영 포지션까지도 정한 뒤, 주로 세계 3대 통신사인 로이터, AP, AFP의 기자들에게만 한정된 취재 기회를 제공합니다. 물론 사진 기자들이 백악관의 홍보 사진사는 아니기에 이렇게 정해진 시간과 환경 안에서 미국 대통령의 감추어진 속살(?)을 발견하려고 최대한 노력합니다. 그야말로 백악관이 판을 깔아 놓으면 사진 기자들은 할 수 있는 범위 안에서 지도자들의 최대한 자연스럽고 진실된 모습을 포착하려고 노력하는 것이지요.

제가 취재했던 역대 미국 대통령들 중에서 사진을 가장 잘 이용한 이는 버락 오바마 전 대통령입니다. 물론 현재 도널드 트럼프 대통령도 오랜 TV 출연 경험 덕분인지 카메라 앞에 서면 언제나 좌우로 돌아가며 '엄지 척'을 해 주는 몸에 밴 '포토제닉'함을 지니고 있고, 곁에 서 있는 것만으로도 화려한 비주얼을 완성하는 모델 출신 영부인 덕에 제법 '그림'(좋은 사진을 의미하는 사진 기자들의 은

어)이 되는 대통령입니다. 하지만 사진을 가장 전략적으로 잘 이용하고 사진과 SNS를 세트로 사용하여 정치인의 이미지 메이킹의 모범을 보인 것은 단연 버락 오바마 대통령입니다.

대통령 재식 낭시 오바마 대통닝과 그의 백악관 참모늘은 사신 기자들의 취재 동선을 조율하는 수동적인 행태에서 벗어나 피트 수자Pete Souza라는 뛰어난 사진 기자를 고용해 그에게 100퍼센트에 가까운 취재 기회를 보장해 주면서 기존의 전속 사진사들이 찍던 '웃으면서 악수하는' 기록 사진에서 한층 더 나아간 자연스럽고 인간적인 모습을 포착하게 하였습니다. 그리고 SNS를 통해 때로는 언

2011년 5월 1일 빈 라덴 제거 작전에 대한 보고를 받고 있는 오바마 前 대통령과 그의 참모들. ©Courtesy Barack Obama Presidential Library

론 매체보다 더 빨리 팔로워들에게 공개되었던 이 사진들은 버락 오바마가 국민들에게 더욱 친근한 존재로 자리매김하는 데 일조하였습니다.

레이건 대통령의 전속 사진사이기도 했던 피트는 『시카고 트리뷴』 등에서 사진 기자로 일했으며, 오바마 대통령이 신참 상원의원 시절 인연을 맺었다고 합니다. 대통령 선거 운동 때부터 오바마를 찍기 시작한 그는 오바마와 함께 백악관에 입성하여 대통령의 다양한 모습을 기록으로 남겼습니다.

2009년 1월 20일 행사 참석을 위해 이동 중이던 화물 엘리베이터에서 영부인 미셸 오바마와 친밀한 순간을 나누고 있는 오바마 전 대통령.
©Courtesy Barack Obama Presidential Library

백악관으로부터 속칭 '프리 패스'를 받은 피트 수자는 때때로 정해진 동선 안에서 취재를 하고 있는 사진 기자들은 아랑곳하지 않고 그들 앞을 가로막으며 사진을 찍기도 해 사진 기자들과 크고 작은 마찰을 일으키기도 했습니다. 저 역시 그에게 아픈 기억이 있는데, 베이징의 중난하이에서 시진핑과 오바마의 저녁 만찬을 취재하고 있을 때 일찌감치 백악관 직원의 통제에 따라 취재 위치를 잡고 기다리고 있던 제 앞에 홀연히 나타나 시야를 가리고는 한참 동안 비켜 주지 않아 저를 애먹이기도 했습니다.

오바마 대통령 재임 당시 피트 수자가 촬영한 사진들은 백악관의 소셜미디어 계정을 통해 공개되었고, 그 계정에서는 누구나 사진을 다운받아 무료로 사용할 수 있었습니다. 그리고 오바마 대통령의 인간적인 매력이 넘치는 자연스러운 사진들이 그의 인기에 큰 견인 역할을 한 것은 자명합니다.

우리나라 지도자들 역시 사진을 통한 이미지 메이킹의 중요성을 알고 이를 잘 이용하려는 것으로 보입니다. 김대중 대통령 시절부터 제가 취재해 온 한국의 대통령과 청와대는 시간이 흐를수록 시각 커뮤니케이션에 대한 중요성을 통감하고, 천편일률적인 악수 사진에서 벗어나 점점 더 자연스러운 사진을 추구하고 있습니다.

이전 정권에서 청와대의 춘추관을 총괄하는 일을 했던 분의 회고에 따르면, 정부와 대통령이 참가하고 주재하는 모든 행사에서

사진과 영상에서 보일 대통령의 이미지를 어떻게 홍보하느냐는 당연히 청와대의 가장 큰 관심사 중 하나라고 합니다. 청와대의 춘추관과 홍보수석실에서는 이를 위해 분과 초 단위로 대통령의 동선을 미리 정하고 행사 당일 대통령이 착용할 의상, 그리고 사진에서 대통령과 함께 등장하는 이들에게까지 신경을 쓴다고 합니다. 예를 들어, 군부대를 방문하면 어떤 의상을 입을 것인지, 함께 사진을 찍는 이들로는 일반 장병들이 좋을지, 장교들이 좋을지 등 세세한 부분까지 점검을 한다는 것이지요.

그리고 대통령도 인간인지라 자신의 모습이 언론 매체에 어떻게 비치는지에 대해서는 본인도 관심을 가지며, 가끔씩은 부속실을 통해서 본인이 등장한 사진에 대한 호불호가 조심스럽게 내려오기도 했다고 합니다. 그리고 '남는 것은 사진밖에 없다'는 말은 최고 권력자인 대통령에게도 예외가 아니어서 대통령 퇴임 시 가장 고마워하는 선물 중 하나가 취임식부터 퇴임식까지의 사진들을 모아 만든 사진 앨범이라고 합니다. 물론 한 나라의 지도자이다 보니 자신의 모습이 언제나 만족스럽게 나오지 않는다는 사실도 감내해야 하는 것이 대통령의 고충 중 하나라고 할 수 있겠지요.

10여 년 전 고 노무현 대통령의 탄핵 표결이 다가오던 어느 날, 청와대에서 외국 정상을 만나기 위해 준비를 하던 중 마치 얼굴 근육을 풀기라도 하듯 얼굴을 잔뜩 찡그렸다 풀었다 하는 표정을 반복해서 짓고 있는 노무현 대통령의 사진을 촬영한 적이 있는

데, 그 사진이 탄핵을 앞두고 있던 대통령의 현 상황을 상징하는 이미지가 되어 당시 많은 국내 신문들에서 사용되었던 적이 있습니다. 심지어 당시 야당에서는 저와 회사의 허가도 없이 그 사진으로 커다란 현수막을 만들어 당시에 걸어 놓는 헤프닝까지 벌여 로이터 통신에서 사진의 철거를 요청하는 지국장 명의의 서한을 보내기도 했습니다. 며칠 뒤 지금은 여당의 국회의원이 되어 있는 당시 청와대 춘추관 관계자로부터 '왜 그런 사진을 찍으셨어요'라는 은근한 질책과 원망을 들었던 적도 있습니다.

그런데 아무리 정치 권력자들이 자신이 보여 주고 싶은 모습을 위해 갖은 노력을 다한다 해도 모든 것이 계획대로 되는 것만은 아닙니다. 지도자들의 만남에서는 문재인 대통령과 김정은 위원장의 남북정상회담처럼 예정에 없던 군사 분계선을 넘는 드라마가 펼쳐지기도 하고, 가끔은 자기의 동선과 취해야 할 포즈를 잊어버리고 어리바리한 인간적(?)인 모습을 보여 주기도 합니다.

그리고 이러한 이벤트와 동선을 참모진들이 아무리 철저히 짜 놓아도 알게 모르게 드러나는 지도자들의 감정은 이를 포착하려는 사진 기자들의 예리한 눈을 피하는 것이 힘듭니다. 예를 들어, 갈등 관계의 두 나라의 정상이 만나 악수하며 사진 기자들에게 포즈를 취해 주는 짧은 순간에도 은연중에 드러나는 두 정상 간의 냉랭한 분위기를 통제하는 것은 불가능하니까요.

제가 취재했던 각국 정상들의 만남 중에서 가장 인상에 남는 장면은 2014년 베이징에서 열린 APEC 정상회담을 앞두고 중국을 방문했던 아베 신조 일본 총리가 시진핑 중국 국가주석을 만나는 장면이었습니다. 역사 왜곡 문제와 센카쿠 제도(한·일간 갈등을 겪고 있는 독도 문제처럼 중국과 일본 사이에 영토 분쟁 문제를 일으키고 있는 여러 개의 무인도로 구성된 제도)로 갈등과 반목을 거듭해 왔던 양국의 지도자는 그들이 정권을 잡은 후 첫 양국 정상회담을 가졌습니다.

당시 베이징 주재 기자였던 저는 베이징 상주 외신 특파원 대표 기자단의 유일한 사진 기자로 이 정상회담을 취재할 수 있었습니다. 시종 웃는 낯으로 '중국과 다시 친해지고 잘해 보고 싶어 하는 듯한' 태도를 보인 아베 신조 일본 총리와는 달리 시진핑 중국 국가주석은 절대 웃는 낯을 보이지 않았으며, 심지어 아베 총리와 눈이 마주치는 것까지 피하면서 '중국은 당신의 나라 일본에 아직도 화가 나 있어'라는 분위기를 몸소 보여 주었습니다. 두 정상은 몇 분간의 '악수하고 사진 찍는 이벤트'에서 양국 관계를 보여 주는 퍼포먼스와 신경전을 펼쳤던 것입니다.

당시 중·일 정상회담의 냉랭한 기싸움과도 같던 '악수 이벤트'는, 제가 해당 사진을 보도한 지 얼마 되지 않아 중국판 트위터라고 할 수 있는 웨이보에서 평소 디즈니 만화 캐릭터 곰돌이 푸로 희화화되던 시진핑과 당나귀 이요르로 희화화된 아베가 함께 악수하고

당시 이 사진은 세계 2위와 3위의 경제 대국이자 정치·경제적 라이벌인
양국 관계를 보여 주는 상징적인 사진이 되어 촬영 직후 전 세계로 타전되었고
많은 언론 매체에 보도되었습니다. 하지만 두 나라의 '스트롱맨'인 이들도,
그리고 이 장면을 취재한 저 자신도 이 사진이 중국의 네티즌에 의해
디즈니 캐릭터로 회화화되어 인터넷을 떠돌리라고는 상상도 못했습니다.
ⓒ로이터 통신/김경훈

있는 만화 같은 이미지로 패러디되어 중국 네티즌들에게 커다란 인
기를 끌었습니다. 귀를 밑으로 내린 채 잔뜩 풀죽은 모습의 당나귀
와 눈을 내리깔고 보일 듯 말 듯한 미소를 지으며 당나귀 쪽에는 눈
길도 주지 않는 곰돌이 푸가 악수하고 있는 모습은 이 사진을 직접
촬영한 제가 보고 있어도 웃음이 나올 정도로 두 정상의 냉랭했던
'악수 이벤트'의 애니메이션판 패러디였습니다.

물론 언론과 인터넷 통제가 엄격한 중국 정부는 곧바로 대대적인 인터넷 검열을 통해 작자 미상의 이 이미지를 삭제했고, 해당 이미지는 중국의 인터넷상에서 엄격하게 차단되었습니다. 하지만 이미 이 이미지는 전 세계로 퍼진 뒤였습니다. 지금도 곰돌이 푸와 당나귀 이요르 이미지로 희화화된 두 양국 정상의 악수하는 모습은 인터넷 검색으로도 쉽게 찾을 수 있습니다.

　　권력자들이 아무리 사진을 자신들의 권력의 무기로 사용한다고 해도 우리는 그다지 걱정하지 않아도 될 것입니다. 그들이 생산하는 사진 이미지의 최종 소비자는 바로 우리들, 똑똑한 대중들이니까요.

10

닌자 사진의
비밀

　　로이터 통신 도쿄 지국에 부임한 첫해, 일본의 지방 소도시에
서 열리는 닌자 축제에 취재를 간 적이 있습니다. 닌자란 우리가 영
화나 만화 등을 통해 보았던 일본 전국 시대의 비밀스러운 무사 겸
첩보 집단을 말합니다. 검은색 두건과 옷으로 온몸을 감싸고, 표창
과 등에 멘 장검을 자유자재로 사용하며 마치 날짐승처럼 가볍게
건물 사이를 날아다니면서 자신들의 주군을 위해 충성을 다하는 닌
자들. 위기에 처하면 양손을 모아 주문을 외워 새나 고양이로 변하
는 변신술을 발휘하기도 하고, '펑' 하는 연기와 함께 홀연히 사라
지는 등 인간의 한계를 뛰어넘는 능력을 보여 주며 수많은 영화와
소설에 등장하면서 현대인들을 매료시켜 왔습니다.

　　취재를 갔던 이가 시伊賀市는 일본 역사에서 닌자 집단의 양대
산맥이었던 이가 닌자와 코가 닌자 중 이가 닌자가 살았던 마을로,
일본에서도 닌자의 본고장으로 유명한 곳입니다. 지금도 매년 4월
이면 일본 전국 각지에서 모여든 수많은 닌자 팬들이 이 조용한 지
방 소도시에 모여 닌자 축제를 개최합니다. 축제 기간 동안 참가자

닌자 축제가 열리고 있는 이가 닌자 마을을 방문한 가족이 닌자 의상을 입고
보물 찾기 게임에 참여하고 있습니다. ⓒ로이터 통신/김경훈

들은 닌자 의상으로 갈아입고 마을에 숨겨진 보물을 찾으러 돌아다
니고, 닌자 무술 공연을 보고, 수리검도 던져 보며 마치 전국 시대
의 닌자가 된 듯한 기분을 만끽하며 도시 전체를 활보합니다.

　저 역시 닌자를 다룬 영화와 역사 소설의 오랜 팬으로, 실은 이
취재를 기획했던 이유 중 하나도 역사 속에 등장하는 이가 닌자 마
을을 실제로 가 보고 싶은 사심이 발동했기 때문이기도 했습니다.
다행히 제가 올린 기획안은 사내에서 재미있을 것 같다는 평가를
받으며 통과되었지만, 사진과 함께 기사까지 써야 하는 멀티미디어

취재로 결정되어 한 손에는 카메라를 들고 또 다른 손에는 펜과 수첩을 들고 재미있는 기삿거리를 찾기 위해 마을 여기저기를 헤집고 다니게 되었습니다. 그러던 중 우연히 만난 마을 주민으로부터 닌자의 후손이 아직도 이 마을에 살아 있다는 소식을 들었습니다.

그 소문의 주인공은 마을에서 조그만 식료품점을 운영하고 있는 무라이 씨였습니다. 지역 사회에서는 닌자의 공인(公認) 후손으로 나름 유명했으며, 닌자 축제 기간에는 본인도 닌자 옷을 입고 자신의 가게로 찾아오는 방문객들과 함께 사진도 찍어 주는 등 제법 유명세를 타고 있는 인물이었습니다. 불쑥 찾아가 인터뷰를 요청한 저에게 무라이 씨는 친절하게 응대해 주며 자신의 할아버지 이야기를 해 주었습니다.

그의 기억에 따르면, 자신이 어린 시절에 봤던 할아버지는 절대 누워서 자는 법이 없었으며 잠을 자더라도 언제나 의자에 앉아서 경계를 서는 듯이 잤다고 했습니다. 그리고 자신의 할아버지가 닌자술을 익힌 마지막 세대의 닌자라는 것은 마을 사람 모두가 알고 있는 사실이라며 무라이 씨가 자신 있게 보여 준 '증거품'은 닌자 옷을 입고 닌자의 술법을 부리는 듯한 손동작을 취하고 있는 오래된 흑백 사진이었습니다. 백여 년은 족히 된 듯한 오래된 흑백 사진 속에서 무라이 씨의 할아버지는 정말로 닌자의 복장을 하고 등에 칼을 멘 채 손으로는 닌자들이 주문을 외울 때 쓴다는 손가락 사인을 보여 주고 있었습니다.

너무나도 진지하게 자신의 할아버지 자랑을 하는 무라이 씨의 이야기를 들으며 저 역시 마치 역사의 중요한 증거라도 발굴해 낸 것처럼 잠시 흥분하기도 했지만, 이러한 흥분은 오래가지 못했습니다.

그 이유는 그 아이 만난 시후에 가신 닌자 바문관 관상님 과의 인터뷰에서 관장님이 조심스럽게 제기한 '합리적인 의심' 때문이었습니다. 그 관장님의 의견에 따르면, 무라이 씨의 할아버지가 닌자였을 가능성은 거의 '제로'에 가깝다는 것이었습니다.

첫째, 닌자는 일본의 전국 시대와 같은 전쟁 시기에만 필요한 직업이었기 때문에 도요토미 히데요시의 사망 후 도쿠가와 막부 시대가 들어서고 이후 2백여 년간 평화 시대가 이어지면서 전국 시대의 종말과 함께 닌자라는 직업은 순식간에 사라져 버렸다고 합니다. 경제 원리의 수요와 공급의 법칙처럼 평화로운 도쿠가와 막부 시대에는 더 이상 닌자를 필요로 하는 일거리가 없었으며, 이로 인해 닌자라는 직업도 조용히 그리고 자연적으로 소멸되었다는 것입니다.

그리고 전국 시대의 닌자라는 직업은 현대의 관점에서 보자면 독립적인 전문 직업이라기보다는 평상시에는 농사일 혹은 대장장이와 같은 장인의 일을 하다가 닌자의 일거리가 있을 때만 비밀리에 하는 겸업의 성격이 짙었기에 닌자의 일거리가 없어지면서 당시 닌자들은 농민이나 기술자 같은 평범한 직업으로 돌아갔다고 합니다. 따라서 일거리도 없는 닌자들이 2백여 년 가까이 남몰래 자신

닌자 복장의 할아버지 사진을 보여 주는 이가 마을의
닌자 후손 무라이 씨. ©로이터 통신/김경훈

닌자 사진의 비밀

들의 직업을 지키며 그 직업과 노하우를 대대로 전승해 왔을 가능성은 거의 없다는 것입니다.

두 번째, 닌자는 매우 비밀스러운 직업이어서 자신의 가족들에게조차 자신이 닌자라는 사실을 절대로 밝히지 않는 불문율이 있었다고 합니다. 현대 사회에서 비밀리에 첩보 활동을 하고 있는 비밀 공작원이 자신의 직업을 가족에게조차 자세히 밝힐 수 없는 것처럼, 닌자가 활동했던 일본 전국 시대에는 자신의 가족에게 자신이 닌자라고 밝히는 순간 그 사람은 닌자 일을 더 이상 할 수 없을 정도로 비밀 유지가 매우 중요했다고 합니다. 따라서 무라이 씨의 할아버지가 설령 은퇴한 진짜 닌자였다면, 자신이 과거 닌자였다는 사실을 사진으로 버젓이 남기지는 않았을 것이라는 점이 관장님의 설명이었습니다.

그리고 오늘날 우리가 알고 있는 닌자의 이미지는 전국 시대 이후 민간에 전승되어 온 여러 가지 이야기 속에 묘사된 모습, 그리고 현대에는 일본과 할리우드에서 만들어진 만화와 영화의 영향이 매우 강하며, 이러한 대중문화를 통해 형성된 닌자의 허구 이미지가 역사에 존재했던 진짜 닌자의 이미지에 얼마나 가까운지는 알 수 없다고 합니다. 따라서 이와 같이 자신의 신분이 밝혀지는 것을 극도로 삼가야 했던 닌자가 오늘날 우리가 상상하는 닌자의 모습을 한 채 자신의 모습을 사진으로 남겨 놓는다는 것은 상상할 수도 없는 일이라고 했습니다.

그렇다면 무라이 씨의 할아버지 닌자 사진은 어떻게 된 것일까요? 그 사진의 정체는 당시 일본의 사진관에서 찍은 코스프레(코스튬 플레이의 일본식 표현으로, 주로 애니메이션과 영화, 게임 속 주인공 등의 복장과 분장을 하고 즐기는 놀이) 사진이었을 가능성이 상당히 높습니다. 그렇다면 애니메이션도 만들어지기 전인 1백여 년 전일본에 이미 코스프레가 있었던 것일까요?

여기에는 사진이 제국주의 시대의 첨병 역할을 했던 씁쓸한 역사와 관련이 있습니다. 사진이 발명되어 대중화되기 시작한 19세기 말과 20세기 초는 서구 제국주의와 식민지 침탈의 시대이기도 했습니다. 이러한 야만의 시대에 사진만이 가지고 있는 강력한 힘, 즉 사실을 정확히 재현하여 기록하는 능력은 제국주의의 눈의 역할을 해 주었습니다. 아시아와 아프리카의 새로운 개척지에 발을 디뎠던, 카메라를 든 제국주의 국가의 군인, 인류학자, 지리학자, 선교사 들은 식민지의 풍경과 선주민들에게 호기심 어린 시선으로 카메라 렌즈를 들이댔고, 이들이 찍은 사진은 의도적이든 의도적이지 않든 서구 열강들이 그들의 영토를 확장해 나가는 데 커다란 일조를 하였습니다.

사진으로 찍힌 식민지의 해안선과 지형은 식민지 침략을 위해 가장 먼저 필요한 지도 만들기 작업의 중요한 자료가 되었고, 사진으로 기록된 선주민들의 여러 가지 생활 양식과 풍습은 서구 열강

들이 침략에 앞서 식민지 지배 전략을 세우는 데 중요한 시각 자료가 되었던 것입니다.

그리고 이러한 사진들의 또 다른 역할은 제국주의의 일등 시민이 이리한 사진들을 보면서 자신들보다 경제적으로 뒤처지고 문화적으로 미개해 보이는 사진 속 원주민들에게 우월감을 느끼게 하는 것이었으며, 이러한 인식은 자연스럽게 자신들의 식민지 통치를 '개화'라는 명분으로 정당화시킬 수 있었습니다. 또한 당시 식민지의 새로운 이주민을 모집하는 데 있어서도 사진은 중요한 역할을 했습니다. 어떤 위험과 어려움이 도사리고 있을지 모르는 미지의 식민지에 제국주의 국가 사람들의 이민을 독려하기 위해서는 아름다운 풍광, 잘 정비된 새로운 식민 개척지의 모습, 온순하고 말 잘 듣는 하인으로 교육받은 원주민들의 사진이 가장 강력하고 효과적인 설득의 수단이었을 테니까요.

이를 위해서 제국주의 국가에서 온 사진사들은 자신들의 사진 소비자들, 즉 식민지 지배 정책을 연구하고 실행하는 관료들, 오리엔탈리즘적 시각으로 미지의 야만의 나라에 대한 여행기를 쓰는 기자들, 그리고 지구 건너편의 문물을 사진을 통해 보고 싶어 했던 일반 대중들, 최종적으로 식민지로의 이주를 꿈꾸는 제국주의 국가 시민들의 니즈에 맞춘 사진을 찍어 판매하기 시작했습니다.

이러한 시대적 흐름 속에서 동북아시아의 한·중·일 삼국 중 가장 먼저 서구 열강에 개항했던 일본은 서구 제국주의 사진 사업의

첫 번째 피사체가 되었습니다. 일본에 상륙한 서구의 사진가들은 일본인들의 다양한 사회 계층과 풍광을 사진으로 기록하였으며, 이러한 사진들은 당시 유럽에서 유행하던 오리엔탈리즘과 맞물려 엽서로 제작되어 큰 인기를 끌게 됩니다. 특히 도쿄에서 가장 가까운 개항지였던 요코하마에서는 사진 사업이 큰 호황을 맞이하면서 이러한 사진을 촬영하고 엽서로 제작하여 판매하던 사진관과 인쇄소가 인기를 끌었다는 기록이 남아 있는데, 지금도 일본 사진의 역사에서는 당시의 이러한 사진이 '요코하마 사진'이라는 장르로 남아 있을 정도입니다.

요코하마에서 제작된 사진과 사진 엽서들은 일본을 상징하는 기념품으로 서구에서 온 관광객들에게 큰 인기를 끌었으며, 외국으로도 많이 수출되었다고 합니다. 그리고 이런 사진들은 일본의 풍물을 소개하는 책의 사진 자료로도 쓰였습니다. 이러한 사업이 큰 호황을 누리면서 1900년대 이후에는 일본인 사진사들이 직접 사진 엽서 제작 사업에 뛰어들었으며, 이들은 1910년 자신들의 권익 보호와 사업 확장을 위해 요코하마 사진사 조합을 결성할 정도로 성장하였습니다.

컬러 사진이 개발되기 전이었던 당시에는 흑백 사진에 물감으로 색칠을 한 채색 사진이 요코하마 사진의 대표적인 스타일로 자리를 잡았는데, 그때의 사진들을 보면 한 가지 재미있는 사실을 볼 수 있습니다. 그것은 바로 당시에 제작된 사진들 대부분이 사진관

세트에서 촬영된 연출 사진이라는 것입니다. 일본 고유의 풍습을 담아 판매하는 사진이건만 대부분의 사진들은 모델들을 세트장에 데려와 연출하여 촬영했던 것입니다.

그렇다면 왜 실제의 장소에서 실제의 인물을 촬영하지 않았을까요? 그것은 당시 사진술이 가졌던 기술적 한계 때문이었습니다. 과거 사진사들이 해야 하는 일은 단순히 구도를 잡고 셔터를 눌러 사진 한 장을 찍는 간단한 일이 아니었습니다. 사진사들은 각종 위험한 화공약품을 조합하여 유리판에 발라 직접 필름을 제작해야 했고, 사진을 찍을 때마다 깜깜한 암실에 들어가 카메라에 필름을 한 장 한 장 장전해야 했습니다. 그리고 당시를 배경으로 한 영화에서 볼 수 있듯이 커다란 삼각대가 달린 대형 카메라를 가지고 다니면서 사진 촬영을 했습니다.

무엇보다도 그때 당시의 필름은 빛에 대한 반응 속도가 늦어 지금처럼 '찰칵' 하는 찰나의 순간에 촬영이 이루어지는 것이 아니라 짧게는 수십 초, 길게는 수 분 동안 모델이 움직이지 않아야 했습니다. 이러한 기술적인 난제로 인하여 야외에서 사진 촬영을 하는 것은 시간과 비용이 많이 들었으며, 자연히 자본의 논리에 따라 쉽고 편하게 다양한 사진을 찍을 수 있는 실내 스튜디오 촬영이 유행했던 것입니다.

또한 회화의 표현 양식을 모방하는 경향이 강했던 당시 사진계 풍토를 생각해 볼 때 화가들이 빛이 잘 드는 자신의 스튜디오에 모

일본의 세이난 전쟁을 배경으로
톰 크루즈가 주연을 맡았던 영화
〈라스트 사무라이〉에서 영국인
신문 기자 사이먼 그레이엄의 역할을
맡은 티모시 스폴이 카메라를 들고
있는 모습. 영화 속에서 사이먼
그레이엄은 20년 동안 일본에
살면서 다양한 일본의 풍물을
사진으로 기록하고 톰 크루즈가
인기한 네이든 알그렌을 메이지
천황에게 소개시켜 주는
역할이었습니다. 당시의 사진사들은
이러한 대형 카메라와 삼각대를
가지고 다니면서 촬영 시에는
초점을 맞추기 위해 검은색 천을
뒤집어써야 했기 때문에 야외에서
촬영하는 것은 제법
힘든 일이었습니다.

©Warner Brothers, Still scene of the movie
'Last Samurai'

닌자 사진의 비밀

델을 데려와 캔버스 앞에 앉혀 놓고 그림을 그리던 것이 오랜 전통이었던 점을 고려하면 사진이라고 해서 그렇게 찍으면 안 될 이유도 없었던 것이지요.

아직 전문 모델이 없던 당시에는 주로 기녀나 막노동꾼 같은 하위 계층 사람들을 모델로 기용하였고, 사진관 세트에는 몇 가지 소도구를 가져다 놓아 일본 가정집과 거리 풍경을 재현해 놓았습니다. 그리고 모델들에게 게이샤, 무사, 장인 같은 다양한 사회 계층의 의복을 입혀 일본인들의 일상을 그럴듯하게 재현하여 서구 소비자들의 오리엔탈리즘적 욕구에 맞는 사진을 촬영하여 판매했던 것입니다. 그리고 이러한 연출 사진에는 〈꽃을 파는 남성〉, 〈북을 연주하는 여성〉 같은 간단한 제목만 붙여서 판매했으며, 이 사진들은 다큐멘터리 방식의 사진처럼 촬영된 '진짜 사진' 같은 인상을 주었습니다. 현대의 다큐멘터리 사진에 대한 윤리적 잣대로 보자면, 이러한 관행은 용납할 수 없는 왜곡이겠지만 당시에는 아마 많은 사람들이 이러한 모습을 당연하게 받아들였을 것입니다.

그리고 시간이 흘러 사진이 대중화되기 시작하면서 사진관에는 새로운 고객들이 생겨났습니다. 그들은 돈을 받고 모델이 되어 사진엽서의 주인공이 되었던 사람들이 아니라 직접 돈을 지불하고 자신의 모습을 사진으로 남기고 싶었던 일반 대중들이었습니다. 일본에서 최초의 사진관으로 알려진 나가사키의 우에노 촬영소는 1862년에 개업했는데, 당시 사진 한 장을 촬영하는 비용은 현재 우

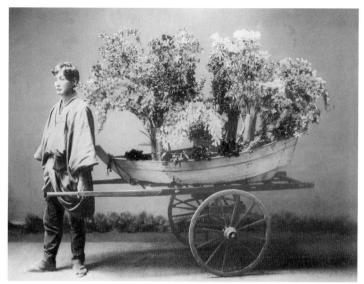

요코하마 개항 자료관에 소장되어 있는
꽃을 파는 남자와 북을 치는 여성의
사진. 메이지 시대에 촬영되었다는
기록이 남아 있으며 배경, 소도구,
조명 등에서 실내 스튜디오
연출 사진임을 쉽게 알 수 있습니다.
ⓒ요코하마 개항 자료관橫浜開港資料館

닌자 사진의 비밀

리 돈으로 60~80만 원 정도였다고 합니다. 이후 사진이 많이 대중화되면서 1917년경에는 사진 한 장의 촬영 가격이 현재 우리 돈으로 6~15만 원 정도까지 낮아졌습니다. 하지만 사진 촬영은 여전히 고가였기 때문에 서민들에게 사진은 인생의 특별한 날에만 찍는 것, 혼자 찍는 것이 아닌 가족, 친지와 함께 찍는 단체 사진이라는 전통이 만들어진 것입니다.

이후 1920년과 1930년경에는 일본에서 사진 산업이 점점 더 성장하면서 많은 사진 기자재의 국산화가 이루어졌고, 사진 한 장을 촬영하는 가격은 더 낮아지게 되었습니다. 자연스럽게 일반 대중들이 사진관에서 사진을 찍을 수 있는 문턱은 더욱 낮아졌습니다. 그리고 많은 사진관들이 개업하면서 사진관들끼리 고객 유치를 위한 치열한 경쟁을 하게 되었습니다.

당시 보다 많은 고객을 유치하기 위한 고객 서비스의 일환으로 일본 사진관들에서는 현대의 코스프레 전문 사진관처럼 양복, 귀부인 의상, 사무라이와 닌자 의상 같은 것을 구비해 놓고 고객들을 끌었던 것입니다. 과거에 비해 가격이 많이 낮아지기는 했어도 아직 일본의 서민들에게 사진은 찍고 싶을 때마다 마음대로 찍을 수 있는 것이 아니었습니다. 따라서 1920~1930년대 서민들에게 사진을 찍는 일은 일생에 한두 번밖에 없는 순간이었던만큼 사진관에서 사진을 찍을 때는 자신이 평소 동경했던 모습으로 변신하여 그 모습을 사진으로 남겨 놓았던 것입니다.

무라이 씨 할아버지의 닌자 사진 역시 진실은 닌자의 삶을 동경했던 평범한 식료품 가게 주인이 카메라 앞에서 짧은 순간이나마 닌자의 모습이 된 기념사진일 가능성이 매우 높습니다. 하마터면 무라이 씨의 할아버지 사진을 "역사에 실존했던 닌자, 사진으로 발굴"이라는 엉뚱한 제목을 붙여 오보할 뻔했던 것을 생각하면 지금도 가슴 한구석이 서늘해집니다.

11

누드 사진,
포르노그래피,
그리고
리벤지 포르노

대학에서 사진학과를 다니던 중 2학년을 마치고 입대를 하게 되었습니다. 빡빡 깎은 머리에 몸에 맞지 않는 군복을 입고 6주간의 신병 훈련을 마친 뒤 마침내 자대 배치를 받은 저를 기다리고 있던 것은 결코 분단 국가의 긴장감도, 당시 잠수함으로 무장 공비를 내려보내던 북한군의 위협도 아니었습니다. 군기가 바짝 든 채 더플백을 메고 도착한 저는 발산하지 못한 남성 호르몬으로 가득한 내무반에서 시덥지 않은 농담과 말도 안 되는 군기 잡기로 무료한 하루하루를 보내고 있는 선임병들을 맞닥뜨렸습니다. 군 복무를 해 본 경험이 있다면 누구나 겪어 봤을 풍경이겠지만, 단순하고 무료한 군 생활에서 새로운 신병의 군 입대 전 개인사를 캐묻는 것은 선임병, 특히 말년 병장들의 오락거리입니다.

대학교에서 사진학과를 다니다 온, 그다지 흔치 않은 경력의 소유자였던 저는 특히 그들의 이러한 욕구에 안성맞춤인 '소재'였는지, 신병 시절 다른 동기들보다 훨씬 더 많은 말년 병장들의 질문 공세에 시달려야 했습니다. 그리고 당시 저에게 초코 과자를 쥐여

주며 간절한 눈빛과 함께 그들이 반드시 했던 질문은, "누드 사진 촬영할 때 이야기 좀 실감나게 해 봐라"였습니다.

국방의 의무를 위해 혈기 왕성한 청춘을 헌납한 그들이 사진의 여러 상르 중에서 가장 관심을 가지고 듣고 싶어 했던 이야기는 누드 사진과 그 촬영에 얽힌 뒷이야기였던 것입니다. 당시 그들을 무척이나 아쉽게 만들었지만, 저는 누드 사진을 한 번도 찍어 본 적이 없었습니다. 물론 지금까지도 누드 사진을 촬영해 본 경험은 없습니다. 그 이유는 사진을 학문으로 가르치고 공부했던 저희 학교에서는 당시에 아마추어 사진작가들의 도락쯤으로 치부되던 누드 사진을 정식으로 가르칠 필요를 느끼지 못했으며 보도 사진, 광고 사진, 순수 사진으로 세분화된 학교의 커리큘럼에서도 누드 사진은 끼어들 여지가 없었던 것이지요.

편안한 신병 생활을 위해서는 고참들을 즐겁게 해 줘야 한다는 사실을 잘 알고 있던 저는 군 입대 전 수업 내용을 잘못 알고 찾아가 실수로 참여했던 누드 크로키 교실의 경험담에 적당히 살을 붙여 실감나게 이야기해 줌으로써 그들의 욕구를 어느 정도 충족시켜 줌과 동시에 제 손에 쥐인 초코 과자를 맛있게 먹을 수 있었습니다.

디지털 사진과 스마트폰의 보급으로 인해 사진을 촬영하는 행위가 모든 사람들에게 더 이상 특별하지 않은 오늘날과는 달리 20여 년 전만 하더라도 사진을 촬영한다는 것은 고가의 사진기와 촬영

기술이 필요한 특별한 행위였습니다. 따라서 사진을 직업 내지 진지한 취미로 한다는 사람은 일반인들과는 조금은 다른 무언가를 가지고 있지 않을까 하는 막연한 호기심을 불러일으켰고, 한창 이성에게 관심이 많을 때인 젊은 남성들이 생각하기에 사진을 공부하다가 온 신임병이라면 당연히 누드 사진도 촬영해 봤으리라고 생각했을 것입니다.

카메라로 찍을 수 있는 사진의 종류에는 초상 사진, 풍경 사진, 광고 사진, 보도 사진 등 수없이 많은 종류가 있습니다만, 아마 누드 사진만큼 때로는 논쟁을 일으키고, 대부분 남들 몰래 숨어서 봐야 하고, 하지만 가끔씩은 예술로 칭송받기도 하는 다사다난한 장르도 드물 것입니다.

사진의 역사에서 보자면 누드 사진은 가장 오랜 역사를 지닌 사진 장르 중 하나입니다. 다게르가 개발한 초창기 사진의 형태인 다게레오 타입으로 촬영된 누드 사진이 지금도 많이 남아 있는 것이 바로 그 증거입니다. 즉 누드 사진은 사진이 발명된 직후부터 널리 촬영되어 왔던 것입니다.

그런데 초창기 누드 사진을 촬영한 목적 중 하나는 화가와 조각가들의 연구와 밑그림 스케치를 위한 것이었습니다. 그림을 모두 완성할 때까지 똑같은 포즈로 누드 모델을 계속해서 잡아둘 수 없었던 화가들에게 누드 사진은 인체의 곡선과 근육 등을 공부할 수

외젠 들라크루아, 〈오달리스크〉, 1857.

왼쪽 그림은 프랑스의 거장 들라크루아가 남긴 유명한 그림 〈오달리스크〉이며,
오른쪽은 프랑스의 사진작가 장 루이 마리 외젠 뒤리외Jean-Louis-Marie-Eugène Durieu가
남긴 누드 사진입니다. 두 이미지를 비교해 보면, 여성의 포즈와 배경이 상당히
비슷함을 쉽게 알 수 있습니다. 그 이유는 들라크루아가 뒤리외의 사진을 참고 삼아

장 루이 마리 외젠 뒤리외, 〈누드〉

그렇기 때문입니다. 변호사 출신의 사진사였던 뒤리외는 들라크루아와 함께
누드를 연구하고 작업하는 파트너 관계였으며, 들라크루아는 뒤리외가 촬영한
누드 사진을 참고하여 여성의 몸의 곡선과 자세, 근육 등을 연구하고
누드화를 그렸던 것입니다.

있는 좋은 교재였으며, 이를 토대로 스케치를 하거나 작품을 만들 수 있는 유용한 재료이기도 했습니다.

이렇게 시작된 누드 사진은 점점 화가들의 밑그림을 위한 용도에서 벗어나 독자적인 사진 장르로 발전했습니다. 하지만 피사체를 있는 그대로 생생하게 재현할 수 있는 사진의 탁월한 능력은 유독 누드 사진이라는 장르에서만큼은 발목을 잡았습니다. 은유와 상징으로 인간의 벗은 몸을 예술적으로 표현해 온 전통적인 회화의 관점에서 봤을 때 누드 사진 속 인간의 나체는 너무나도 노골적이고 사실적으로 재현되었기 때문입니다.

사진은 발명 초기부터 사물을 너무 자세히 재현하는 능력 때문에 도리어 상상력을 자극할 수 없고 따라서 예술도 될 수 없다는 비아냥 속에 화가들로부터 천대를 받아 왔는데요. 인간의 벗은 몸을 적당히 가리고 숨겨서 표현해야 했던 시대에 너무나도 세밀한 재현력을 자랑하는 사진이 제대로 된 대접을 받지 못했던 것은 뻔한 일이었겠지요. 심지어 당시 누드 사진을 촬영한 사진가들 중에는 음란한 외설 작가로 몰려 억울한 옥살이를 한 이들까지 있었습니다.

19세기 프랑스 사진가로 많은 누드 사진 작품을 남겼던 펠릭스 자크 앙투안 물랭Félix-Jacques-Antoine Moulin은 1851년 그가 촬영했던 누드 사진으로 인해 감옥에 가기도 했는데, 당시 법원의 판결문에는 "너무 음란스러워 그 제목을 차마 입에 담을 수도 없다. … (그의 사진은) 외설이다"라고 쓰여 있을 정도였습니다.

이후 누드 사진은 1920년대 아방가르드 시대를 거치면서 알프레드 스티글리츠, 에드워드 웨스턴, 만 레이 같은 사진의 역사에 길이 남을 대가들에 의해 회화풍이 아닌 사진만이 가질 수 있는 미학으로 표현되면서 독자적인 장르로 정립되었고, 현대에 이르러서는 더 이상 논란의 여지없이 예술로 대접받게 되었습니다.

〈서 있는 두 여성의 누드〉, 펠릭스 자크 앙투안 물랭, 메트로폴리탄 미술관 소장.

한편 사진의 발명 직후 유럽보다 훨씬 보수적인 사고를 가지고 있던 동아시아에서 누드 사진은 어떤 대접을 받았을까요?

한·중·일 삼국 중 사진 기술과 문화가 가장 많이 발달했고, 성에 대한 인식과 관념도 개방적이었던 일본은 누드 사진의 역사에서도 앞서갔습니다. 에도 시대에 출판되어 1877년에 복간된 『춘창정사春窓情史』라는 책에는 의자에 앉아 커다란 카메라 앞에서 다리를 벌린 채 얼굴을 가리고 누드 사진을 촬영 중인 여성의 춘화가 수록

되어 있는데, 일본에서는 사진이 도입된 직후 누드 사진이 촬영되었다는 사실을 짐작할 수 있습니다. 하기만 우리나라 말로 '유곽(일본의 사창가) 이야기'라고 해석할 수 있는 '춘창정사'라는 책 제목에서 보듯이 이 춘화 속 여성은 예술적인 누드 사진이 아

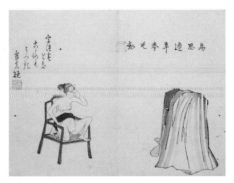

19세기에 발간된 『춘창정사』에 묘사된, 누드 사진을 촬영 중인 여성의 춘화.

닌 춘화용으로 판매될 사진을 촬영하기 위해 포즈를 취하고 있는 유곽의 여성일 가능성이 높아 보입니다.

그리고 1924년 일본에서는 여성 누드를 전면에 내세운 와인 광고 포스터가 대중에게 공개되어 커다란 반향을 일으켰습니다. 당시 일본 광고계의 귀재라로 불렸던 가타오카 도시로우片岡敏朗가 기획한 이 광고는 일본에서 최초로 누드 사진을 이용한 포스터로 인정받고 있습니다.

당시의 에피소드에 따르면, 극비리에 기획한 이 포스터 촬영에 모델로 발탁되었던 여성은 당시 해당 와인을 홍보하기 위해 일본 전역에서 공연을 펼치던 무용단의 단원 마츠시마 에미코였다고 합니다. 당시 30살의 무용수였던 마츠시마는 와인 홍보를 위한 전국 순회 공연 중 오사카에서 공연을 마칠 무렵 당시 와인 회사의 사장

으로부터 와인의 홍보용 포스터 모델이 되어 달라고 요청을 받았습니다. 그리고 누드 사진 촬영이었던 것을 전혀 몰랐던 마츠시마는 기모노를 입고 촬영 스튜디오를 찾았습니다.

오사카의 사진 스튜디오에서 이틀에 걸쳐 촬영된 이 사진은 처음에는 기모노를 입고 촬영을 시작하였는데 점점 더 노출 수위가 높아지다가 결국에는 상반신 누드에까지 이르게 되었다고 합니다. 뜻하지 않던 누드 사진 촬영을 맞닥뜨리게 된 마츠시마는 처음에는 당황했지만 자신으로 인해 중요한 촬영을 망쳐서는 안 된다는 생각에 협조를 했고, 조금씩 노출 수위를 높여 가다가 결국 상반신 누드 사진 촬영까지 응하게 되었습니다. 당시 이틀 동안 총 50~60장의 사진이 촬영되었는데, 현장의 사진가와 광고 기획 스태프들은 부지 불식간에 누드 모델이 된 그녀의 감정을 고려하여 본인이 자연스럽게 상의를 모두 벗을 때까지 충분한 시간을 주었고, 일부러 이틀에 걸쳐 천천히 촬영을 진행했다고 합니다.

지금의 시각으로 보면, 광고 기획자와 사진가는 성추행 혐의로 당장 구속감일 수도 있지만, 당시의 일본만 해도 지금과는 사고방식과 가치관이 매우 달랐으니 가능했던 일이었을 것입니다. 이렇게 촬영된 누드 사진 포스터는 독일에서 열린 세계 포스터 전람회에서 1위를 차지했고, 일본 최초의 누드 사진 포스터라는 사실은 일본 사회에 커다란 반향을 불러일으켰습니다. 그리고 이러한 화제몰이에 힘입어 해당 와인은 불티나듯 팔렸다고 합니다.

아직 누드 모델이라는 개념이 성립되지 않았던 시대이다 보니 마츠시마는 촬영 당시에 모델료도 받지 못했지만, 포스터 덕분에 와인의 매출이 급성장하자 그녀는 와인 회사 사장으로부터 1캐럿의 다이아몬드 반지를 선물로 받기도 했답니다.

당시 문제작이었던 와인 포스터는 현대의 기준으로 보면 너무나도 단정하고 건전해 보이지만 그때의 기준으로는 음란하다는 비판도 많이 받았으며, 결국 마츠시마는 '여염집 규수가 해서는 안 되는 짓'을 했다는 이유로 부모와 가족으로부터 의절을 당했고 보수적인 인사들로부터의 비난과 신고가 빗발치자 결국 경찰에 불려가 조사를 받기도 하였습니다.

한편 태평양 전쟁의 와중에 대부분 사라졌던 이 포스터들은 훗날 '산토리Suntory'라는 거대 양조 회사로 성장한 당시의 이 와인 업체가 지방 술집에 온전한 형태로 남아 있던 한 장의 포스터를 간신히 입수하여 산토리 미술관에 소장하게 되면서 그 존재가 다시 한 번 알려지게 되었습니다. 이후 일본에서 순회 전시를 하던 중 우연히 전시장을 찾은 마츠시마의 아들이 이 포스터를 보고 산토리 측에 자신의 어머니가 사진 속 주인공임을 알려 일본 최초의 누드 포스터 모델의 주인공이 세상에 알려지게 되었습니다. 이에 산토리 측은 마츠시마 에미코에게 자사의 레드 와인을 선물하며 다시 한 번 감사의 표시를 하였다고 합니다. 일본 최초의 공인된 상업 누드 모델이었던 마츠시마 에미코는 1983년 90세의 나이로 세상을 떠

났습니다.

한편 중국에서는 1928년 상하이에서 촬영된 중국 최초의 누드 사진이 최근에 홍콩 소더비 경매에 출품되어 화제가 되기도 하였습

일본 최초로 누드 모델을 기용한 광고 포스터.
지금의 기준으로는 그다지 선정적이지 않은 사진이지만
모델이었던 마츠시마 에미코는 사진 촬영 이후
가족으로부터 의절을 당하기까지 했다고 합니다.

니다. 중국을 대표하는 원로 사진가이자 미술가인 랑징산郞靜山이 촬영한 이 사진은 중국이 공산화된 이후 원판의 행방이 묘연해졌으나 우여곡절 끝에 1960년 중반 다시 원작자인 랑징산의 품으로 돌아왔으며, 이후 중국 최초의 누드 사진으로 공인되어 왔습니다.

랑징산의 회고에 따르면, 당시 보수적이었던 중국의 사회 분위기 속에서 누드 사진을 찍는 것은 많은 위험을 각오하여야 가능한 일이었다고 합니다. 한 예로, 1917년 중국 최초의 미술 전문 교육 기관이었던 상하이 미전의 교장 류하이수劉海粟가 청둥 여학교에 재학 중이던 천샤오쥔陳曉君이라는 여학생을 모델로 그녀의 누드를 그려 전람회에 출품하였다가 커다란 파문이 일었던 적이 있습니다. 당시 미술계 거장이었던 류하이수는 이 일로 '생식기 숭배자이며 요괴'라는 비난을 당했으며 체포령까지 내려지기도 했습니다. 그리고 상하이에서는 누드 모델을 기용하여 인체를 묘사하는 인체 사생 금지령까지 내려졌던 전례가 있었고, 이러한 누드 파동이 10여 년 간 세간을 시끄럽게 했기 때문에 당시 랑징산이 누드 사진을 촬영하려는 발상은 위험천만한 계획이었던 것입니다.

이러한 어려움 속에서 그는 자신의 친구 두 명을 설득하여 포섭한 뒤 지인의 집을 빌려 누드 사진을 찍을 거사를 비밀리에 기획하였습니다. 그리고 그들을 기다리고 있던 다음 단계는 누드 모델을 섭외하는 것이었습니다. 당시의 보수적인 중국 사회에서 외간

266

중국의 원로 사진작가 랑징산이 촬영한 중국 최초의 누드 사진 〈명상〉.

누드 사진, 포르노그래피, 그리고 리벤지 포르노

남자의 카메라 앞에 자신의 나체를 보이는 것은 자칫하면 사법적으로 처벌까지 받을 수 있는 위험한 발상이었기 때문입니다.

모델을 찾지 못해 안절부절못하던 랑징산은 근처에 살고 있던 인력거꾼을 설득하여 적지 않은 돈을 주고 그의 아내의 누드를 촬영하는 것을 허락받았다고 합니다. 그리고 대망의 촬영일. 이날 같이 촬영했던 두 명의 친구는 너무 긴장했던 탓인지 손을 몹시 떨어 사진이 심하게 흔들려 쓸 만한 사진을 남기기 못했고, 결국 랑징산만이 제대로 된 사진을 찍을 수 있었습니다. 이렇게 해서 중국 최초의 누드 사진이 탄생하게 된 것입니다.

한국 누드 사진의 역사를 들여다보면 많은 기록은 남아 있지 않지만 중국의 경우와 별반 다르지 않아 보입니다. 한국에 누드 사

강대석의 〈누드〉. 1930년대에 촬영하여 현존하는 국내 최초의 누드 사진으로 알려져 있습니다.

진이 처음 소개된 것은 1920년대인데, 당시 일본인들이 춘화로 판매하던 누드 사진이 그 시작이었다고 합니다. 그리고 한국인이 촬영한 최초의 누드 사진으로 인정받고 있는 것은 1930년대 강대석 씨가 촬영한 사진입니다. 당시 언론사의 사진 기자였던 강대석 씨는 기생이었던 여성을 모델로 하여 촬영하였는데, 하늘을 향해 두 팔을 뻗은 여성의 뒷모습을 담고 있습니다.

이후 한국에서의 누드 사진은 조선 시대 5백 년간 통치의 근간이 되어 왔던 유교의 영향 탓인지 다른 여느 나라들보다 훨씬 오랜 기간 동안 보수적인 대중의 시선 속에 머물러 왔고, 이로 인해 누드 사진을 촬영하고 발표하는 데에는 많은 어려움이 있었습니다. 1970~1980년대 누드 사진작가들의 회고를 보도한 기사에 따르면, 누드 모델을 구하는 것이 당시 가장 힘든 일 중 하나였다고 합니다. 지금과는 달리 전문 누드 모델이 없던 때였기에 모델이 되어준 여성들은 주로 유흥업소 종업원이 대부분이었고, 때로 사진작가들은 어렵게 설득한 누드 모델의 남자친구나 가족으로부터 봉변을 당할 뻔하기도 했다고 합니다.

원로 누드 사진작가로 유명한 정운봉 씨는 자신의 아내가 목욕탕에서 몸매가 좋은 여인을 발견하면 직접 섭외해 주기도 했는데, 작가들 중에는 자신의 아내를 설득한 뒤 모델로 기용하여 누드 사진을 찍은 경우도 있었습니다. 그리고 경치 좋은 계곡에서 야외 촬영을 하다 보면 인근 주민들의 신고로 경찰서에 끌려가는 일도 잦

았다고 하니 누드 사진이 한때 성*에 대하여 보수적이었던 대한민국에서 어떤 대접을 받아 왔는지 쉽게 짐작할 수 있습니다.

　그리고 보수적인 사회 분위기 속에서 얼굴이 노출되기를 꺼렸던 누드 모델늘이 대부분이었던 관계로 당시의 누드 사진들 중에는 모델의 뒷모습 혹은 베일 등으로 얼굴과 신체를 가린 사진들이 많은 것이 특징이기도 했습니다.

　그 시절과 비교해서 지금 우리 주변을 둘러보면 격세지감을 느낄 정도로 누드 사진에 대한 인식이 많이 바뀐 것을 알 수 있습니다. 대중들의 성에 대한 인식이 점점 개방되면서 예술적인 누드 사진은 대부분 그다지 문제시되지 않는 분위기이며, 누드 혹은 세미누드 이미지는 예술 작품뿐만이 아닌 여러 상업 사진에서도 심심치 않게 볼 수 있습니다.

　150여 년 전 조선 시대에 촬영되었다면 사진사와 모델이 곤장 수백 대는 (어쩌면 능지처참을 당했을지도 모르겠군요) 족히 맞았을 정도의 사진들이 지금은 아무렇지도 않게 광고나 앨범 재킷, 잡지 화보 등에 태연하게 게재되고 있습니다. 한때 회자되던 '예술과 외설의 경계'라는 말이 이제는 마치 사어死語라도 된 것처럼 더 이상 쓰이지도 않으며, 최근에는 누드를 소재로 한 예술 작품이 정부의 검열로 인해 문제를 일으키거나 하는 일보다는 오히려 대중 매체에서의 심한 노출이 문제가 되고 있을 정도입니다. 특히 인터넷에서

너무나도 쉽게 포르노그래피를 접할 수 있는 지금 세상에서 스스로 예술적 가치를 내세우고 있는 누드 사진은 순수한 장르가 되어 버렸는지도 모릅니다.

그리고 현대의 누드 사진은 더 이상 전통적인 개념의 누드 사진에 머물러 있지도 않습니다. 과거의 예술가들이 '아름답고 숭고한 육체미'라는 개념으로 주로 여성들의 몸을 통해 인간의 육체만이 가지고 있는 몸의 볼륨과 선의 아름다움을 전달하고자 했다면, 현대의 누드 사진은 피사체의 대상을 남성, 집단, 성 소수자 등으로 확대하였으며 '아름다운 육체'를 넘어 사회적 메시지를 전달하려는 경우도 적지 않습니다. 그리고 나체는 더 이상 아름다운 육체의 메타포가 아닌 경우도 많이 있습니다.

수백, 수천 명, 많게는 만 명이 넘는 누드 모델을 동원하여 집단 누드 사진을 촬영하는 미국의 사진작가 스펜서 튜닉Spencer Tunick이 그 대표적인 예라고 할 것입니다. "나에게 누드란 날것 그대로의 재료다"라고 일갈하는 이 작가는 그의 카메라 앞에서 기꺼이 나체가 되기를 원하는 자원봉사자 모델들과 함께 세계의 이름난 공공장소를 골라 다니며 촬영해 왔습니다. 1992년부터 시작된 그의 이러한 누드 사진 작업은 뉴욕의 명물 그랜드 센트럴 역, 프랑스 리옹의 산업항구, 베네수엘라의 수도 카라카스 등 세계 곳곳에서 계속되었으며, 그가 촬영한 작품들은 각종 아트 페스티벌과 전시회에 출품되어 커다란 반향을 이끌어 왔습니다.

2010년 시드니의 오페라 하우스에서 누드 사진 촬영 작업을 하고 있는 스펜서 튜닉.
ⓒ로이터 통신/Tim Wimborne

그의 누드 사진 촬영 현장 역시 화제를 일으키며 여러 차례 전 세계 언론에 소개되기도 했는데, 수많은 누드 모델이 참여하는 촬영 현장에서 스펜서 튜닉은 높은 사다리 혹은 사다리차에 올라가 확성기로 모델들에게 포즈를 주문하고 사진을 찍습니다.

그의 작품에 참여하는 누드 모델들은 모두 자원봉사자들로, 일체의 금전적 보수를 받지 않습니다. 촬영을 원하는 이들은 그의 홈페이지(www.spencertunick.com)를 통해 상시로 참가 신청을 할 수 있고, 이름과 이메일, 거주하고 있는 나라와 주소와 함께 자신의 성별과 7단계로 분류된 피부색을 골라서 신청하면 스펜서 튜닉의 누드 사진 프로젝트에 참여할 수 있습니다.

촬영에 참가하는 자원봉사자 모델들은 답례로 스펜서 튜닉의 서명이 들어 있는 사진 한 장을 받을 수 있습니다. 그리고 모델에 자원하는 이들은 '재미있을 것 같아서' 참가한 가벼운 마음의 여행객부터 '자신의 몸에 대한 자신감을 찾고 싶어서', '예술 작품에 참여하고 싶어서' 등 다양한 목적을 가지고 짧게는 10여 분에서 길게는 두 시간 이상 걸리는 촬영에 기꺼이 참여하고 있습니다.

1992년부터 누드 사진을 촬영해 온 스펜서 튜닉은 1994년에는 뉴욕의 록펠러 센터에 설치된 대형 크리스마스 트리에서 여성 모델을 데리고 누드 사진을 촬영하다 체포되기도 했으며, 뉴욕 시와 공공장소에서의 누드 촬영에 대한 단속 여부를 두고 연방 법원까지 가는 법률 투쟁을 벌이기도 하였습니다.

공공장소에서의 누드 촬영 문제로 다섯 번 이상 체포되기도 했던 그가 포기하지 않고 이러한 스타일의 누드 사진을 고집하는 이유는 무엇일까요? 그 이유를 그는 '자유'라고 이야기하고 있습니다. 공공장소에서의 누드 촬영을 통해 그는 공공장소가 대변하는 국가 권력과 거대 기업이 결코 우리 몸을 소유하지 못한다는 '자유'를 표현하고자 하는 것입니다. 2016년에는 여성에 대한 비하적 언행을 일삼아온 도널드 트럼프 미국 대통령이 공화당의 대선 후보로 선출된 것에 항의하는 표시로 미국 클리블랜드 공화당 당사 맞은편에서 백 명의 여성 누드 모델을 데리고 촬영을 감행하기도 한 그는 '나체가 되는 것nudity'은 인간들의 대화의 한 형태이며, 더 이상 터부의 대상이 아니라고 이야기하고 있습니다.

한편 누드 사진이 외설이라는 비난과 예술이라는 찬사의 사이에서 힘든 줄타기를 하고 있을 때 누드 사진의 배다른 이복동생이라고 할 만한 포르노그래피(이하 포르노) 사진은 조용히 그리고 은밀하게 어둠의 세계에서 세력을 확장해 왔습니다.

인간의 가장 원초적인 욕구라고 할 수 있는 식욕과 성욕 중 성욕을 기반으로 한 포르노는 인류의 역사만큼이나 오랜 역사를 가지고 있습니다. 유물들을 보면, 이미 기원전부터 남녀 간의 성애 모습을 묘사한 조각이나 그림들을 쉽게 찾아볼 수 있습니다. 우리나라를 비롯한 동아시아에서도 성교육이나 성적인 오락의 목적으로 춘

화가 널리 유통되었고, 10세기경에 지어진 인도의 카주라호에 있
는 사원은 남녀 간의 성행위를 묘사한 조각상으로 가득 차 있어 19
세기 인도를 여행하던 영국인들을 놀라게 했다는 기록이 남아 있으
니 성적인 시각 콘텐츠에 대한 인간의 욕구는 참으로 유구한 역사
를 가지고 있다고 하겠습니다.

성애 장면을 사실적으로 묘사한 조각으로 가득 차 있는
인도의 카주라호 사원의 외벽 모습. ©로이터 통신/Kamal Kishore

누드 사진, 포르노그래피, 그리고 리벤지 포르노

인간의 성에 대한 관심과 이를 노골적으로 표현한 포르노들은 때로는 활자 매체를 이용한 음란 서적으로, 때로는 노골적이고 생생한 여체에 대한 묘사를 보여 주는 회화의 형태로 시대의 흐름에 따라 다른 옷을 입어 가며 오랜 세월 인류에 기생해 왔습니다. 기록에 따르면, 이미 19세기 영국에서는 성적이고 에로틱한 그림들이 인쇄되어 판매되고 있었고, 1873년 미국의 보수적인 인사들은 '포르노그래피와의 전쟁'을 선언할 정도로 포르노는 인류 일상의 구석구석에 이미 침투해 있었던 것입니다.

이런 사정이었으니 사진의 발명과 거의 비슷한 시기에 이루어진 인쇄술의 발달은 기존에는 찾아볼 수 없었던 생동감(?) 있는 성적 표현물을 싼값에 대량 생산하여 더 많은 대중들에게 판매하는 것을 가능하게 만든 혁명적인 사건이었습니다. 그리고 이는 자연스럽게 포르노 산업의 발달로 이어졌습니다.

인류의 어두운 역사 대부분이 제대로 기록되어 있지 않듯 최초의 포르노 사진이 언제 촬영되었는지는 정확히 알려지지 않고 있습니다만, 최초의 포르노 영화는 영화가 발명된 지 고작 1년 후인 1896년에 촬영된 것을 보면 최초의 포르노 사진 역시 사진이 발명된 직후 촬영되었을 가능성이 많습니다.

그 후 포르노 사진은 이미지 기술의 발달에 힘입어 성장을 거듭했습니다. 컬러 사진이 대중화된 뒤에는 포르노 사진들도 총천연

색으로 옷을 갈아입었으며, 인터넷이 대중화된 이후에는 인터넷이 이러한 포르노 사진과 동영상이 소비되는 가장 대중적인 플랫폼이 되고 있습니다.

기술의 변화에 따른 포르노 사업의 변화 속에 지난 10여 년간 조용히, 하지만 빠르게 만들어진 변화는 대중들이 포르노 사진의 단순한 소비자에서 생산자로 바뀌었다는 점입니다. 그리고 이러한 변화의 가장 큰 기폭제는 바로 디지털 카메라와 스마트폰의 등장입니다.

디지털 사진이 개발되기 전까지는 '포르노 사진' 혹은 파트너의 누드 사진 같은 '야한 사진'은 개인들이 촬영하기에는 한 가지 커다란 기술적인 장벽이 있었습니다. 필름 카메라 시절에는 사진을 현상 인화할 수 있는 암실 시설을 완비한 소수의 개인을 제외하고는 흔히 현상소 혹은 QS라고 불렀던 전문 현상소에 필름을 보내야 현상과 인화를 할 수 있었기 때문입니다.

이러한 사정이다 보니 자신 혹은 연인과의 은밀한 사생활이 담긴 사진을 현상기사가 사진 한 장 한 장을 볼 수 있는 현상소에 맡기고 싶었던 사람은 그리 많지 않았습니다. 따라서 더 이상 현상과 인화가 필요 없고 자신이 촬영한 사진을 곧바로 카메라로 확인할 수 있는 디지털 카메라는 과거 필름 카메라 시절 억제되었던 욕망의 수도꼭지를 열어 방출했던 것입니다.

물론 디지털 카메라가 등장하기 전에도 대중들이 소비자에서

생산자로 이동하는 계기가 되었던 기술의 진보는 존재했습니다. 1960년대는 유럽보다 도덕적, 사회적으로 훨씬 보수적이었던 미국에 소위 성 해방과 성 혁명이 일어났던 때입니다. 이때를 기점으로 미국에서는 그동안 사창가나 뒷골목의 전용 영화관에서나 은밀히 유통되던 포르노 사진과 포르노 영화들에 더 많은 사람들이 개방적인 생각을 가지게 되었으며, 이러한 사진과 영상을 예전보다 스스럼없이 보게 되었습니다.

그리고 점점 더 많은 사람들이 홀로 혹은 연인과 함께 카메라 앞에 서서 그들이 보아 왔던 성적 판타지를 재현하고 싶어 했습니다. 특히 개인용 8mm 필름 영화가 유행하기 시작한 1960년대를 기점으로 미국에서는 아마추어들이 자신들의 성적 행위를 직접 촬영하여 제작한 '자작 포르노'가 우후죽순 등장하기 시작했는데, 사진이라고 해서 이러한 트렌드를 그냥 지나치지는 않았겠지요.

당시의 조류에 영합한 인류의 발명품이 바로 폴라로이드 카메라입니다. 인스턴트 카메라라고도 불리는 폴라로이드 카메라는 지금도 많은 사람들이 애용하고 있는데, 사진을 찍으면 바로 인화되어 나오기 때문에 현상소에 필름을 보낼 필요도 없고 사진이 현상되기를 기다릴 필요도 없다는 장점이 있습니다. 그리고 필름이 없기 때문에 일반 필름 카메라처럼 필름 한 장으로 수천, 수만 장이 복제되는 위험도 없습니다. 실수로 사진을 분실해도 그 사진이 대

1986년 발매된 폴라로이드 스펙트라 모델.
폴라로이드사 이외에도 코닥과 후지 필름
등에서 이러한 즉석 사진기를 생산했지만,
폴라로이드사의 제품이 워낙 유명하다 보니
폴라로이드가 모든 즉석 사진의 대명사가
되었습니다. 디지털 카메라가 발명되기 전까지는
현상과 인화를 거치지 않고 바로 촬영한 사진을
확인해 볼 수 있는 유일한 방법이었으며,
이러한 편의성 외에도 '프라이버시'를 중요시하는 이들이 주로 이용하곤 했습니다.
디지털 사진 시대에 들어와 결국 폴라로이드사는 파산했고,
지금은 몇 개의 모델만 소량으로 생산되고 있습니다. ©김경훈

량 복제될 가능성이 일반 필름 카메라보다는 상대적으로 적은 것입니다. 따라서 자신들의 성적 즐거움을 배가시키기 위해 그 모습을 사진으로 찍고 싶어 하던 사람들에게 촬영 후 남들에게 들키지 않고 현장에서 바로 사진을 볼 수 있는 천연색의 인스턴트 사진은 그야말로 안성맞춤이었겠지요.

폴라로이드 사진이 일반인들의 포르노 사진(때로는 연인의 아름다운 누드, 때로는 적나라한 성행위 모습까지 찍은 사진) 생산을 증가시키는 데 결정적인 역할을 했다는 증거는 많이 남아 있습니다. 영화계의 거장 우디 앨런은 한때 자신의 배우자였던 여배우 미아 패로의 한국계 양녀 순이 프레빈과 10년여에 걸친 비밀 연애 후 결혼까지 이르렀습니다. 그는 폴라로이드 사진을 또 다른 용도로 애용해 왔는데, 그와 순이 프레빈과의 관계가 드러난 것도 우디 앨런이

손수 촬영하여 벽난로 선반에 보관해 왔던 순이 프레빈의 누드 폴라로이드 사진들을 미아 패로가 발견하면서부터였습니다.

러시아에서는 구소련 붕괴 후 인터넷 세상이 도래하기 전까지 폴라로이드로 촬영된 포르노 사진이 유통되는 거대 시장이 형성되었습니다. 당시 러시아는 극심한 경제난을 겪고 있었고, 추락한 루블화의 환율 가치로 인해 수입 재화를 조달하는 데 큰 문제를 겪고 있었는데, 이러한 어려운 경제 상황 속에서도 러시아는 당시 폴라로이드사의 세계 판매 시장에서 10퍼센트를 차지하고 있었다고 합니다.

폴라로이드사 역시 자신들의 제품이 이러한 은밀한 용도로 쓰인다는 사실을 잘 알고 있었다고 하는데요. 폴라로이드사의 간부는 한 언론과의 인터뷰에서 이렇게 이야기하기도 했습니다.

"폴라로이드 사진은 모델과 사진사 간에 친밀한 관계를 가능하게 만들어 줍니다. 일반 카메라로는 할 수 없는 우리 제품만의 특징이지요. 비록 우리 제품 중 몇 퍼센트가 침실에서 사용되는지에 대한 조사 결과는 없지만 말입니다."

폴라로이드 사진 이후 자작 포르노 사진 산업의 확장에 가장 큰 기여를 한 것은 명실공히 디지털 사진과 SNS 이용의 일상화, 그리고 스마트폰의 발명일 것입니다. 특히 스마트폰의 가장 중요한 기능 중 하나인 카메라 기능은 이러한 어둠의 사진계에서 명실상부

한 위치를 차지하게 되었습니다. 스마트폰이 개발되기 전까지 사진이라는 것은 현상과 인화를 하여 한 장이 완성되는 방식이었습니다. 디지털 카메라의 시대가 도래하고도 한동안은 사진을 인화해야 남들에게 보여 주는 것이 가능했습니다.

예전에는 전문적인 사진작가가 되어 전시회를 열거나 사진책을 출간하거나 혹은 사진 기자가 되어 신문이나 잡지에 사진을 발표하는 등의 아주 특별한 경우를 제외하고는 사진이란 극히 작고 친밀한 그룹에서만 공유되는 도구였습니다. 하지만 인스타그램과 페이스북으로 대표되는 SNS라는 디지털 플랫폼의 등장으로 이제 우리가 찍은 사진은 경우에 따라서는 전 세계 누구나 클릭 한 번으로 쉽게 볼 수 있는 것이 되었습니다.

이러한 기술 발달에 따른 새로운 트렌드 중 가장 두려운 것은 아마도 리벤지 포르노일 것입니다. 최근 우리에게 더욱 심각하게 각인되고 있는 리벤지 포르노는 디지털 사진과 스마트폰, 그리고 인터넷이 결합하여 만들어 낸 기묘하고 비도덕적인 행위의 결정판이라고 하겠습니다. 최근 리벤지 포르노의 유행은 어찌 보면 이미 오래전부터 예견되어 온 현상들의 귀결일지도 모릅니다.

복수를 뜻하는 '리벤지'와 '포르노그래피'가 결합된 리벤지 포르노는 인터넷 시대의 도래와 함께 그 징조가 보이기 시작했습니다. 2000년 이탈리아의 인터넷 연구가 세르지오 메시나 Sergio Messina

는 당시 남성들이 헤어진 여자친구들의 사진과 비디오를 인터넷 커뮤니티에 포스팅하는 빈도가 기하급수적으로 늘어나는 것을 보고, 아마추어들이 디지털 카메라로 촬영한 포르노 사진을 의미하는 '리얼코어 포르노그래피realcore pornography'라는 이름을 붙였습니다.

그리고 2008년에는 Xtube라는 포르노 사이트에 일반인들의 자작 포르노가 불법으로 업로드된다는 항의가 빗발쳤는데, 이들 대부분은 헤어진 파트너가 상대방의 동의 없이 예전 파트너의 사진이나 동영상을 포스팅한 것이었습니다. 그리고 2010년에는 페이스북에 리벤지 포르노를 올린 뉴질랜드의 20세 남성이 세계 최초로 리벤지 포르노에 관한 법적 처벌을 받고 감옥에 가게 되었습니다.

그리고 지금의 대한민국에서 리벤지 포르노는 현재 진행형입니다. 지난 10여 년간 우리 사회에는 수많은 동영상이 인터넷에 공개되어 등장한 사람들을 나락으로 떨어뜨리기도 했습니다. 그리고 리벤지 포르노와는 조금 다르지만, 여성 연예인들의 얼굴과 포르노 사진을 교묘히 합성하여 인터넷에 배포하는 악질적인 행태들도 많이 보아 왔습니다. 사회적으로 주목받는 연예인들 외에도 많은 일반인들, 특히 여성들이 이러한 리벤지 포르노의 희생양이 되어 왔으며, 지극히 개인적인 사진과 동영상의 유출은 그 피해자들에게 치유될 수 없는 아픔을 안겨 주고 있습니다.

이러한 세태 속에서 디지털 기록 삭제 서비스 업체들, 속칭 디지털 장례 업체 역시 성업 중인데, 한 업체의 언론 인터뷰에 따르

면, 리벤지 포르노의 경우에는 피해 여성의 얼굴이 노출되거나 심지어 이름, 학교, 직장 등이 적시되는 등 피해자의 신분이 적나라하게 드러나는 경우가 많아 리벤지 포르노가 공개된 이후에는 피해자가 대인기피증이나 우울증을 앓는 것은 물론 심지어 자살까지 하는 경우도 있다고 합니다. 그리고 이러한 리벤지 포르노는 한번 인터넷에 등장하면 삭제하고 삭제해도 계속해서 어딘가에 나타나는 독버섯 같은 존재로 결코 쉽게 사라지지 않는다고 업체 관계자들은 이야기합니다.

연인이 서로 사랑했을 때는 상대방을 위해 무엇이든 해 줄 수 있을 것 같고, 사랑하는 둘만의 순간을 사진이나 영상으로 기록하여 보관하고 싶은 생각을 할 수도 있습니다. 혹은 처음부터 아무것도 모른 채 당신의 파트너가 설치한 몰래카메라에 당신의 적나라한 모습이 촬영되었는지도 모릅니다.

그리고 어쩌면 디지털 카메라와 스마트폰의 삭제 버튼으로 당신은 안심했을지도 모릅니다. '한 번 같이 본 뒤 지워 버리면 되지'라고 생각했던 둘만의 은밀한 사진과 영상은 지워진 뒤에도 인터넷에서 손쉽게 구할 수 있는 이미지 복구 프로그램으로 얼마든지 복구가 가능하다는 사실과 나를 위해 무엇이든 해 줄 수 있을 것 같던 연인의 사랑이 식어 버리고 증오로 바뀌면 언젠가 악마로 돌변할지도 모른다는 엄연한 사실은 사랑이라는 묘약에 취해 있을 때는 누

구도 생각지 못하는 것입니다. 따라서 디지털 사진과 스마트폰의 시대에 살고 있는 우리는 누구나 리벤지 포르노의 잠재적인 피해자가 될 가능성이 농후합니다.

누드 사진과 포르노그래피 사진을 구별하는 방법에는 여러 가지 다양한 견해가 있지만, 개인적으로는 '피사체에 대한 존경'이 예술적인 누드 사진과 외설적인 포르노 사진의 차이를 만든다고 봅니다.

단순히 성적인 욕망의 충족을 위해 촬영된 포르노그래피 사진에서는 카메라 앞에서 기꺼이 누드 모델이 되어 준 피사체에 대한 존경을 찾아보기 힘듭니다. 포르노그래피 사진에서 여성의 육체, 남성의 육체는 성적 욕망을 충족시켜 주는 고깃덩어리에 지나지 않습니다. 사진 속 벗은 몸은 하나의 도구일 뿐이며 도구로서의 육체는 소비자의 말초 신경을 자극할 뿐입니다.

하지만 예술적인 누드 사진에서는 카메라 앞에 선 육체에 대한 존경이 보입니다. 아름다움을 창조하기 위해 때로는 상징적으로 혹은 은유적인 메타포로 변환된 육체에서 우리는 성적 흥분이 아닌 미적인 아름다움, 조형적인 아름다움을 느끼게 됩니다.

아직 누드 사진을 촬영한 경험은 없지만 카메라 앞에서 기꺼이 옷을 벗고 포즈를 취해 주는 누드 모델에 대한 존경이 있어야만 아

름답고 감동적인 누드 사진이 완성된다고 생각합니다. 이러한 존경이 있어야 내 눈앞에 보이는 육체가 아름다워 보이고 그 아름다운 몸에 담긴, 눈에 보이는 아름다움을 뛰어넘는 더 많은 무엇인가를 표현하고자 하는 강렬한 욕구가 예술적인 누드 사진을 만드는 것이 아닐까요?

말로 지은 원수는 백 년을 가고, 글로 지은 원수는 만 년을 간다는 말이 있습니다. 하지만 지금 우리는 사진으로 지은 원수가 영원永遠을 가는 시대에 살고 있는지도 모르겠습니다.

12

셀카,
중독되면
어쩌지?

　　스마트폰이 개인 필수품이 되다시피 하면서 주위에서는 셀카를 찍는 사람들을 아주 쉽게 찾아볼 수 있습니다. 멋진 풍경을 보거나 기념할 만한 이벤트가 생기면 카메라를 든 손을 길게 뻗거나 셀카봉을 들고 사진을 찍는 모습은 디지털 사진과 SNS가 대중화되기 전에는 상상도 못했을 광경입니다. 하지만 거리를 걷다 보면 혼자서 혹은 그룹으로 셀카를 찍는 모습을 자주 목격할 정도로 셀카는 우리 삶의 아주 흔한 광경이 되어 버렸습니다.

　　셀카는 거리의 풍경만이 아닙니다. 연예인들은 자신들의 셀카를 공개하며 팬들과 소통하고 있으며, 근엄할 것만 같은 각국 정상들도 국제 회의에서 서로 셀카를 찍으며 친밀감을 과시합니다. 연예인과 정치인들에게는 그들의 팬과 지지자들의 셀카에 함께 포즈를 취해 주는 것이 아주 중요한 팬 서비스가 되고 있으며, 멋진 외모와 남들이 부러워할 만한 라이프 스타일을 가진 인터넷 셀러브리티들은 자신의 셀카를 끊임없이 업데이트하며 세상과 소통하고 있습니다.

셀카, 중독되면 어쩌지?

SNS를 통해 전 세계 누구와도 공유할 수 있는 셀카는 자신의 존재감을 나타내고 타인과 소통하는 시각 커뮤니케이션 도구로서의 역할을 하고 있는 것입니다.

스스로 한다는 의미의 '셀프self'와 '카메라'의 합성인 '셀카'는 전형적인 콩글리시 조어로, 원래 영어로는 '셀피selfie'가 맞습니다. 자화상self-portrait을 일컫는 셀피는 디지털 카메라와 스마트폰, 그리고 인스타그램과 페이스북 같은 SNS가 대중화되면서 시작된 새로운 트렌드 중 하나입니다. 그리고 젊은 세대들의 폭발적인 성원 속

북한의 김정은 위원장을 닮은 외모로 잘 알려진 중국계 호주 연예인 하워드 X Howard X가 트럼프와 김정은의 역사적인 첫 정상회담이 열린 싱가포르를 방문하여 현지 여성과 함께 셀카를 촬영하고 있습니다. ⓒ 로이터 통신/김경훈

에 셀피는 이제 우리 생활의 일부
가 되었는데, 미국의 시사 주간지
『타임Time』은 셀피를 2012년 10대
신조어에 선정하였고, 2013년에
는 옥스퍼드 영어사전에도 수록
되어 올해의 단어로 뽑히기도 할
정도였습니다. 당시 옥스퍼드 영
어사전 측에서는 셀피를 올해의
단어로 선정하면서 셀피가 처음

호주의 인터넷 사이트에서 최초로
셀피라는 단어를 사용한 사진.
카메라를 입술에 너무 가까이 대고
찍어서 초점이 벽에 맞춰져 있는 것을
볼 수 있습니다.

등장한 것이 2002년 호주에서 열린 인터넷 포럼이라고 추정했습
니다.

　호주의 한 젊은 남성이 술에 취해 넘어지면서 입술을 다친 뒤
꿰맨 입술 사진을 호주 ABC 방송국의 인터넷 게시판에 올리며 '셀
피'라는 단어를 처음으로 사용했다고 옥스퍼드 영어사전 편집부는
추정하고 있습니다. 당시 문제의 남성은 위의 사진을 포스팅하면서
'셀피'라는 단어를 인터넷 상에서 최초로 사용했던 것입니다.

　"아랫입술 오른쪽에 1센티미터 정도 구멍이 생겼어요. 초점이
안 맞은 사진이어서 죄송합니다. 이 사진, 셀피거든요."

　'Hopey'라는 닉네임을 사용한 이 남성은 당시 호주 뉴잉글랜
드 대학교 학생이라는 것밖에 알려지지 않았는데, 술을 먹고 넘어
지면서 다친 입술을 꿰맨 뒤 입술을 자꾸 혀로 핥으면 꿰맨 실이 혹

시 침에 녹는지 네티즌들로부터 의견을 얻기 위해 이 사진을 올렸다고 합니다. 이 남성이 셀피라는 단어를 스스로 창조해 냈는지는 명확하지 않으나 옥스퍼드 사전 편집부의 조사에 따르면, 이 남성은 그가 과거에 올린 글에서도 명사에 ie 혹은 ey를 붙이는 버릇이 있었다고 합니다. 예를 들어, 텔레비전television을 텔리tellie라고 하는 것처럼 말이지요. 그의 이런 버릇 때문에 셀프 포트레이트self-portrait를 셀피selfie라고 부른 것이 바로 이 신조어의 시작이 되었던 것으로 보입니다.

그런데 우리 주변에서는 지나칠 정도로 셀카에 집착하는 사람들을 볼 수 있습니다. 아마도 주변에서 이처럼 끊임없이 셀카를 찍고 SNS에 올리는 사람들을 두고 '셀카에 중독된 것 같다'고 농담반 진담반으로 수군거린 적이 있을 것입니다. 요즘 전문가들 사이에서는 이를 정신 병리학적인 문제로 보는 시각도 점점 많아지고 있습니다.

미국 캘리포니아 주립대학의 심리학과 교수인 라마니 덜바술라 박사Dr. Ramani Durvasula는 방송국 CBS와의 인터뷰에서 셀카 중독에 대해 경고하면서 자신이 찍은 사진의 50퍼센트 이상이 셀카이고, 자신의 셀카가 더 멋져 보이기 위해 스마트폰 사진 필터를 자주 이용한다면 셀카 중독이 의심되는 초기 증상이라고 이야기하고 있습니다. 인스타그램과 스냅챗의 인기 있는 유저들 가운데에는 공

공연하게 자신이 하루에 2백여 장의 셀카를 찍고 이를 위해 10시간 정도 할애한다고 이야기하는 사람들이 있습니다.

특히 영국 BBC와 인터뷰를 하며 자신의 셀카 중독 경험에 대해 알려 주었던 데니 보우만Danny Bowman의 이야기는 충격적입니다. 금발의 잘생긴 영국 청년 데니는 15살 때 심각한 셀카 중독에 빠졌다고 합니다. 당시 친구들에게 인기를 끌고 싶었던 그는 여느 십대들처럼 잘생기고 멋진 외모가 인기의 비결이라 생각하고, 자신의 모습을 사진으로 찍어 페이스북과 스냅챗, 인스타그램에 올리기 시작했습니다.

그리고 사진을 올린 뒤 사진에 따라붙는 팔로워들의 '좋아요'와 이와 함께 울리는 스마트폰의 진동음이 그를 언제나 흥분시켰다고 합니다. 그리고 이러한 반응을 좀 더 듣고 싶어 했던 그는 셀카를 찍을 때마다 점점 더 완벽함을 추구했습니다. 매번 사진에서 보이는 자신의 단점을 찾아내고 이를 보정하기 위해 자신의 외모를 바꾸고, 사진의 각도와 프레임을 바꾸어 가며 계속해서 셀카를 찍어 가던 그는 결국 하루에 10시간 정도씩 셀카를 찍으면서 하루하루를 보냈습니다.

이렇게 1년 정도 셀카에 중독된 상태로 지내던 데니는 어느 날 셀카를 찍다 지친 몸으로 침대에 누워 자신이 더 이상 이렇게 살아서는 안 되겠다는 생각에 제 발로 다음 날 심리 치료 센터를 찾아가 치료를 시작하였습니다.

그리고 의사는 그에게 신체변형장애를 진단하였습니다. 이 정신 장애의 증상은 자신의 외모에 아예 존재하지 않는 것 혹은 약간의 외모적 결점에 사로잡혀 정신적으로 괴로워하며 걱정하고, 계속해서 거울을 들여다보면서 자신의 모습을 확인하거나 과도하게 몸단장을 하고 혹은 존재하지도 않는 결함이나 아주 작은 결함을 가리기 위해 강박적으로 피부를 잡아 뜯거나 과도한 화장을 하고 더 나아가 무리한 성형 수술을 받기도 한다고 합니다.

그리고 셀카를 찍을 때에는 자신의 모습을 디지털 카메라로 계속해서 확인해 가면서 자신이 만족할 정도의 이상적인 모습으로 나올 때까지 끊임없이 촬영하고, 이렇게 촬영한 셀카를 SNS에 올리면서 주변의 반응에 따라 삶의 자존감을 느끼거나 반응이 적을 경우에는 좌절하게 된다는 것입니다.

성공적인 심리 치료를 마친 뒤 정상적인 생활로 돌아온 데니는 이제는 더 이상 셀카를 찍지 않는다고 합니다. 그리고 자신이 겪었던 셀카 중독 이야기를 인터넷과 공개 강연 등을 통해 공유하며 자신과 같은 어려움을 겪는 셀카 중독자들을 돕는 캠페인을 전개하고 있습니다.

그런데 셀카로 인해 문제를 겪고 있는 사람들이 모두 데니와 같은 해피 엔딩으로 끝나는 것은 아닙니다. 셀카에 대한 욕망 때문에 목숨까지 잃는 경우도 있습니다. 최근 외신 보도에 의하면, 2011년

이후 6년간 전 세계에서 259명이 위험한 셀카를 찍다가 사망했다고 합니다. 극적인 장면을 셀카로 포착하려는 노력이 지나쳐 위험천만한 장소에서 이런 사고가 일어나곤 하는데, 절벽에서 셀카를 찍다가 떨어지거나 움직이는 열차 앞에서 사진을 찍다가 변을 당하기도 하는 등 보다 많은 '좋아요'를 받기 위한 멋지고 희한한 셀카를 위한 시도가 죽음에 이르는 사고로까지 이어진 경우입니다.

이 현상을 연구한 인도 뉴델리 공립 의대 소속 연구원들에 따르면, 실제로 셀카를 찍다가 사망한 경우는 집계보다 더 많을 것으로 보고 있습니다. 왜냐하면 일부 국가에서는 셀카를 찍다가 사망한 이들에 대한 뉴스 보도가 없어 이번 집계에 포함되지 않았거나 누군가 운전 중 셀카를 찍기 위해 포즈를 취하다가 자동차 사고로 사망한 경우 사망 원인은 셀카가 아닌 자동차 사고로 기록되기 때문입니다.

그렇다면 고작 20여 년의 역사밖에 가지고 있지 않은 셀카에 왜 우리는 이다지도 쉽게 빠져든 것일까요?

셀카의 역사는 사진의 발명 직후로 거슬러 올라갑니다. 1839년 미국의 사진가 로버트 코넬리우스Robert Cornelius는 당시 막 개발된 다게레오 타입 사진기를 이용하여 현재 남아 있는 최초의 셀카, 정확히 말하자면 자화상 사진을 촬영하게 됩니다. '셀피'라는 신조어가 생기기 전에는 사진가가 스스로를 촬영한 사진을 스스로 촬영한

초상이라는 의미에서 셀프 포트레이트self-portrait라고 불렀는데, 사진 뿐만 아니라 회화나 조각에서도 자화상은 하나의 독립된 예술 영역 이었습니다.

로버트 코넬리우스가 사용했던 초창기 카메라는 커다란 상자 모양으로, 삼각대에 걸어 놓고 사용했습니다. 요즘처럼 셔터를 누른 뒤 몇 초 뒤에 실제로 촬영되는 타이머 기능은커녕 셔터도 없었기 때문에 렌즈 앞에 있는 렌즈 캡을 열어 필요한 만큼의 시간 동안 노출을 주는 방식이었습니다.

그래서 로버트 코넬리우스는 당시 그의 자화상 사진을 촬영할 때 렌즈 캡을 열고 카메라 앞으로 달려나와 10~15분을 가만히 서서 포즈를 취한 뒤 다시 달려가 렌즈 캡을 닫는 방식으로 촬영했다고 합니다.

그리고 1900년 조지 이스트먼 코닥George Eastman Kodak이 필름을 어렵게 손수 제조하거나 카메라에 장전할 필요 없이 아마추어들도 셔터를 누르기만 하면 손쉽게 사진을 촬영할 수 있는 코닥의 브라우니 박스 카메라를 개발하여 시판하면서 자화상 사진은 보다 대중적인 장르가 되었습니다. 카메라가 가벼워지고 노출 시간도 줄어들게 되자 거울을 쳐다보며 자신의 모습을 촬영하는 이러한 사진이 한창 자신의 모습에 관심이 많은 젊은 여성들을 중심으로 인기를 끌게 된 것입니다. 당시 이러한 인기 속에 가장 유명한 사진은 비운의 황녀로 알려진 러시아의 황녀 아나스타샤Anastasia의 셀카입니다.

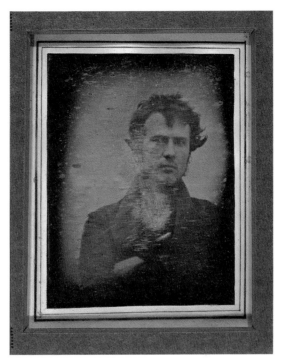

로버트 코넬리우스가 1839년에 촬영한 현존하는
인류 최고最古의 자화상 사진.

러시아 혁명의 와중에 처형된 러시아의 마지막 황제 니콜라이
2세의 넷째 딸 아나스타샤 공주는 사후에도 그녀가 죽지 않았다는
유언비어와 함께 자신이 아나스타샤라고 사칭하는 사람들까지 나
타나면서 진위 여부와는 관계없이 소설과 영화, 드라마, 그리고 애

니메이션의 소재로까지 등장해 전 세계에서 인기와 관심을 끌어왔던 인물입니다. 그녀는 13살 때 선물로 받은 코닥 카메라를 의자 위에 올려놓고 거울에 비친 자신의 모습을 촬영하여 남겼는데, 편지와 함께 친구에게 보낸 이 사진은 역사상 가장 오래된, 십대가 찍은 자화상 사진으로 인정받고 있습니다.

아나스타샤는 편지에 "나는 거울을 보면서 이 사진을 찍었어. 내 손이 흔들려서 찍기 무척 힘들었어"라고 쓰며 사진을 찍을 당시의 모습을 기록으로 남겨 놓았습니다. 그녀가 찍은 사진에서는 거울로 보이는 자신의 모습을 처음으로 찍으면서 느꼈을 법한 호기심과 사진이라는 당시 새로운 기술을 사용하는 데에서 오는 긴장감을 보이며 입술을 약간 벌린 채 거울 속 자신을 주시하고 있는 그녀의 모습이 등장합니다. 이러한 독특한 표정은 당시에는 전혀 예상하지도 못했겠지만 몇 년 뒤에 다가올 어린 나이의 죽음과 러시아 왕조의 몰락과 겹쳐지며 왠지 서정적인 느낌을 주고 있습니다.

한편 작가 자신이 직접 사진 모델이 되면서 다양한 메시지를 전달하는 셀프 포트레이트 사진은 하나의 예술 장르로 그 자리를 공고히 하며 발전해 왔습니다. 셀프 포트레이트 사진에서 가장 유명한 스타 작가는 아마도 신디 셔먼Cindy Sherman일 것입니다.

그녀는 때로는 영화와 텔레비전에서 흔히 볼 수 있는 대중문화 속 여성 캐릭터를 표현했고, 때로는 15~19세기 유럽 귀족들의 초상화를 패러디한 연작 시리즈 등을 잇따라 발표하였는데, 모든 작

러시아의 마지막 황제 니콜라이 2세의 넷째 딸 아나스타샤가 남긴 그녀의 셀카.
©History and Art Collection/Alamy Stock Photo

품에서 자신이 주인공인 점이 특징입니다. 이러한 작품들을 통해 그녀는 가부장적인 남성 사회가 규정한 여성에 대한 고정 관념을 비판하고, 여성의 진정한 자아를 표현하는 메시지를 전달한다는 평론가들의 호평을 받으며 '가장 영향력 있는 사진작가'라는 평가와 함께 그녀의 작품은 수십억 원에 거래될 정도입니다. 그녀는 셀프 포트레이트 사진을 이용한 가장 성공적인 예술가의 면모를 보여 왔습니다.

한편 현대의 셀카 열풍은 이러한 셀프 포트레이트 사진의 예술적인 조류와는 조금은 거리가 있어 보입니다. 현대의 셀카는 디지털 카메라와 스마트폰, SNS라는 기술적 진보가 만들어 낸 산물이라고 생각됩니다.

예전 필름으로 사진을 찍을 때면 필름 한 통이 24장 혹은 36장으로 한정되어 있기 때문에 사진 한 장이 돈이라는 생각에 누구나 사진을 신중히 찍었습니다. 따라서 카메라 렌즈를 자신에게 향하게 해 어떻게 찍힐지도 모르는 셀카에 필름 카메라를 사용하는 사람들은 많지 않았습니다. 이후 디지털 카메라가 대중화되면서 셀카는 젊은 층에게 점점 인기를 끌었고, 마침내 사진을 바로 볼 수 있고 이를 SNS에 올리는 것을 보다 간단하게 만들어 준 스마트폰이 등장하면서 셀카는 너무나도 쉽게 전 세계로 확산되기 시작했습니다.

여기에 때마침 세상에 나온 셀카봉은 보다 쉽고 멋진 셀카를

찍을 수 있게 도와주는 천군만마의 역할을 하면서 우리 생활의 일부분이 된 것입니다. 예전에는 관광지를 가면 사진을 찍어 달라는 요청을 많이 받고는 했는데, 셀카와 셀카봉이 대중화되면서 이제 이런 부탁도 뜸해진 것이 바뀐 세태를 느끼게 해 주는 하나의 현상입니다.

그리고 셀카가 유행하는 또 다른 이유로 심리적인 안정감을 들 수 있을 것입니다. 누구나 경험을 해 보았겠지만 셀카가 유행하기 전에는 자신의 사진을 찍으려면 누군가에게 부탁해야만 가능했습니다. 그렇기에 여행 중이거나 관광지를 방문할 때면 처음 보는 사람에게 자신의 카메라를 건네주며 사진을 찍어 줄 것을 부탁한 경험이 있을 것입니다. 생면부지의 사람에게 카메라를 맡기는 데에서 오는 불안감, 그리고 이런 어색한 관계 속에서 사진에 자신의 감정이나 표정을 드러내는 일은 쉽지 않습니다. 셀카와 셀카봉을 사용하면서 이런 심리적 불안감에서 자유로워졌고 훨씬 재미있고 편안한 자신만의 사진을 찍을 수 있게 된 것입니다.

셀카가 유행한 또 다른 이유는 우리 인간의 심리와 관련이 있습니다. 그것은 바로 보여 주고 싶은 욕구와 엿보고 싶은 인간의 욕구가 맞물린 것입니다. 이메일 주소만 있으면 만들 수 있는 SNS는 자신이 보여 주고 싶은 것만 보여 줄 수 있는 완벽한 공간입니다. 특히 인스타그램과 스냅챗 같은, 사진과 영상으로 소통을 하는

SNS에서 보이는 단편적인 이미지가 나라는 존재를 규정짓고 정의하는 역할을 합니다. 심사숙고한 앵글로 찍은 뒤 적절한 필터링을 거쳐 내 삶의 가장 화려한 부분을 보여 주는 것만으로 현실 세계에서는 엄두도 못 낼 엄청난 관심을 받을 수 있으며, 실제 친구들보다 수십, 수백 배 더 많은, '좋아요'를 눌러 줄 친구라고 생각되는 네티즌들의 수는 나의 자존감을 높여 주는 좋은 재료가 되니까요.

기존의 사고방식으로 보면 셀카를 과도하게 찍으며 인터넷 상의 인간관계에만 치중하는 것은 어쩌면 중독으로 보일지도 모릅니다. 하지만 세상은 변했으며 앞으로도 더욱 변할 것입니다. 사진으로 자신을 표현하고 지구 반대편에 있는 그 누군가와 소통한다는 것은 정말 멋진 일입니다. 사진이라는 시각 언어와 나라는 존재를 묶어 하나의 언어로 만든다는 것은 결코 걱정할 일이 아닌 멋진 일이며, 늘어나는 '좋아요' 표시는 나의 자존감과 자신감을 높여 주는 좋은 재료가 될 테니까요.

하루 2백 장의 셀카를 찍고 10시간씩 소비한다는 것은 분명 치료가 필요한 중독 수준이겠지만, 하루 한두 장의 셀카, 그것이 나를 기분 좋게 한다면 결코 중독을 두려워할 일은 아니겠지요.

©Shutterstock

당신은 셀카 중독인가요?

셀카 중독자들이 이야기하는 것처럼, 새롭게 셀카를 올릴 때마다 늘어나는 '좋아요'는 나의 자존감을 높이는 좋은 재료가 될까요? 이러한 셀카가 주는 쾌감에 빠진 이들이 하루에 수백 장의 사진을 찍는 또 다른 이유는 셀카로 보이는 내 모습이 내가 인식하고 상상해 온 모습과 다르기 때문입니다. 당신은 하루에 몇 번이나 당신의 모습을 보고 있는지 생각해 본 적 있나요? 그것은 바로 거울을 볼 때뿐입니다.

당신의 기억 속에 남아 있는 모습은 거울을 통해 봤던 모습이 커다란 근간을 이루고 있습니다.

그런데 거울에 비친 당신의 모습은 좌우가 반대로 바뀐 모습입니다. 그리고 아무리 빼어난 미남, 미녀라고 해도 얼굴을 반씩 나누어서 보면 좌우의 균형이 조금씩 다르기 마련입니다. 여기에 나이를 먹어 가면서 얼굴 좌우의 모습은 점점 더 그 차이가 커지게 되는 것입니다. 셀카를 찍어서 보게 되는 우리 자신의 모습은 남들이 보는 나의 모습입니다. 따라서 내가 상

상해 왔던 모습과 다른 경우가 많이 있습니다. 많은 사람들이 셀카를 찍을 때 첫 번째 사진에 만족하지 않고 여러 장을 찍는 이유가 자신의 뇌리에 있는 거울 속 나의 모습과 실제의 나의 모습에서 오는 차이를 인정하지 않기 때문이기도 합니다.

따라서 흔히 셀카 중독이라고 의심되는 사람들은 남들이 자기 사진을 찍어 주는 것보다는 자기 스스로 찍는 것을 선호합니다. 심지어 프로 사진가가 찍어 주는 것도 마다하는 셀카 중독자들도 있다고 하는데요. 그 이유는 자기 자신만이 거울 속 내 모습과 가장 똑같이 보이게 하는 마법의 각도를 알고 있고, 자신이 만족할 때까지 계속 셀카를 찍고 싶기 때문일 것입니다.

그런데 셀카 중독이란 정말 위험한 것일까요? 편의상 이 글에서 셀카 중독이란 말을 사용하기는 했지만, 아직도 전문가들은 셀카 중독을 정신 병리학적인 증상으로까지 분류하기에는 신중한 입장입니다.

셀카 중독이란 말이 한때 화제가 되었던 것은 실은 '가짜 뉴스' 때문이었습니다. 풍자 인터넷 사이트인 '어보도 크로니클스Abodo Chronicles'는 미국 정신의학회가 셀카를 찍어 SNS에 포스팅하는 데 집착하는 현상을 '셀피티스Selfitis'라고 정의

했다는 거짓 뉴스를 올린 적이 있는데, 우리나라의 몇몇 인터넷 뉴스는 이를 진짜 뉴스인 것처럼 보도하기도 했습니다. 물론 미국 정신의학회에서는 공식적으로 셀피티스를 정신 상애로 분류하고 있지 않습니다.

스스로 셀카 중독이었다고 생각하는 대니의 경우도 병원에서 받은 진단은 신체변형장애였고, 대니 스스로 그 원인이 자신의 셀카에 대한 집착이었다고 생각한 것입니다. 어쩌면 그는 원래 신체변형장애를 가지고 있었고, 그의 손에 스마트폰이 주어지면서 이러한 정신적 장애가 셀카에 대한 집착으로 나타났을지도 모릅니다.

13

왜 우리는
카메라 앞에서
파이팅을 외치나

지난 10여 년간 한국, 중국, 일본을 돌아다니며 일하다 보니 자연스럽게 세 나라 사람들의 문화와 살아가는 모습을 비교해 보는 일이 많아졌습니다. 비슷하면서도 다른 세 나라 사람들을 비교하다 보면 지금까지 한국에서는 자연스럽고 당연하게 여겨 왔던 일에 "왜 우리는 이렇게 생각하고 행동할까"라는 의문을 갖게 될 때가 많이 있습니다.

이러한 수많은 의문들 중 하나는 왜 우리는 단체 사진을 찍을 때 주먹을 불끈 쥐고 '파이팅'을 외치냐는 것입니다. 그리고 우리가 파이팅을 외치는 것처럼 중국과 일본 역시 사진을 찍을 때면 그 나라만의 포즈가 있다는 재미있는 사실도 발견할 수 있습니다.

중국의 공원이나 유원지에서 많이 볼 수 있는 사진 촬영용 포즈는 손과 발을 리듬감 있게 움직여 춤 동작처럼 만드는 것입니다. 한국이나 일본에서는 손으로만 포즈를 취하는 경우가 대부분인데 중국인들은 마치 중국의 전통 예술인 경극 배우들의 과장된 몸동작처럼 손과 발 혹은 몸 전체를 움직여 포즈를 취하는 경우가 많이 있

습니다. 중국 사람들의 경우 대화를 하거나 평소 몸짓을 취할 때 그 동작의 반경이 한국이나 일본 사람들보다 훨씬 넓은 것을 느낄 수 있는데, 어찌 보면 광활한 대륙에서 거침없이 살아온 그들의 호탕한 기질이 사진을 위한 포즈에도 투영된 것이 아닌가 하는 생각이 듭니다.

　일본의 경우는 우리가 잘 알고 있듯 V 사인의 포즈가 대부분입니다. 특히 어린이, 여고생, 젊은 여성들이 사진을 찍을 때면 거의

바닥에 투명한 유리 전망대가 설치된 베이징의 실린 협곡에서 관광객들이 사진을 찍으며 손과 발을 이용한 포즈를 취하고 있습니다. ©로이터 통신/김경훈

모두가 두 손가락을 벌려 V 사인을 만들며 카메라 앞에서 포즈를 취합니다. 더 정확한 설명을 하자면, 카메라를 들이대면 반사적으로 V 사인을 만든다고 해야 할 정도로 일본에서 이 포즈는 거의 정해진 공식이나 마찬가지입니다.

일본인들이 '피스 사인' 혹은 'V 사인'이라고 부르는 이 포즈의 기원에 대해서는 여러 가지 설이 있습니다. 첫 번째는 1960년대 일본의 유명 스포츠 만화 『거인의 별』과 『사인은 V』라는 만화에서 비

일본 올림픽 조직위원장 모리 요시로 전 총리와 도쿄 도지사 고이케 유리코가
참석한 2020 도쿄 올림픽 관련 행사에서 참가자들이 사진 촬영을 위해
V 사인을 만들고 있는 장면입니다. ©로이터 통신/김경훈

왜 우리는 카메라 앞에서 파이팅을 외치나

롯되었다는 것입니다. 일본의 고도 경제 성장기였던 1960년대는 경제적으로 윤택해진 생활 속에서 만화 붐과 프로 스포츠 붐이 일었습니다. 이러한 트렌드 속에 야구 만화, 복싱 만화, 배구 만화 등이 청소년들에게 인기를 끌기 시작했고, 이 중 『거인의 별』이란 만화는 일본 최고의 명문 프로야구 팀 요미우리 자이언츠 출신의 아버지로부터 혹독한 훈련을 받은 주인공 호시 잇테츠라는 소년이 온갖 고난을 이기고 성장하여 정상급 선수로 거듭난다는 이야기입니다. 이후 한국과 일본에서 나온 전형적인 열혈 스포츠 만화의 원조격이라고 할 수 있습니다. 이 만화에는 무뚝뚝하고 엄한 아버지가 시합을 떠나는 주인공에게 손가락으로 V 사인을 만들며 성공을 비는 장면이 나오는데, 이 장면이 당시 엄청나게 큰 인기를 끌면서 일본인들의 V 사인의 원조가 되었다는 이야기가 있습니다.

또 하나는 1968년 여자 배구를 소재로 한 『사인은 V』라는 만화에서 시작되었다는 것입니다. 1964년 도쿄 올림픽에서 금메달을 따 '동양의 마녀들'이라고 불리며 큰 인기를 얻었던 일본의 여자 배구팀을 모티프로 한 이 만화는 당시 TV 애니메이션으로도 만들어졌는데, 만화 영화 주제가에서 "V, I, C, T, O, R, Y/ サインは V (사인은 V)!"라는 대목이 나옵니다. 당시 여학생들이 기념사진을 찍을 때면 만화 영화 주제가의 한 대목인 "빅토리, 사인은 V"라고 외치면서 사진을 찍는 것이 유행하였고, 이로 인해 V 사인이 유행하게 되었다는 설입니다.

또 한 가지가 더 있는데, 1972년 삿포로 동계올림픽에 참가했던 미국의 스케이트 선수 재닛 린Janet Lynn이 그 원조라는 설입니다. 당시 18세였던 재닛 린은 미국의 피겨 스케이팅 선수권대회에서 5회 연속 챔피언을 차지한 가장 유력한 금메달 후보였습니다. 그리고 올림픽 본선 경기에서도 완벽에 가까운 기량을 선보였으나 마지막 2분을 남기고 회전하던 중 넘어지는 결정적인 실수를 하게 됩니다. 경기장의 관객들과 텔레비전으로 경기를 지켜보던 모든 이들은 자신도 모르게 안타까움의 탄식을 토했지만 정작 선수 본인은 아무 일도 없다는 듯 만면에 천진한 웃음을 띤 채 경기를 계속했습니다. 그리고 가장 강력한 금메달 후보였던 그녀는 경기가 끝난 뒤 동메달을 수상하는 데 그쳤지만, 이에 아랑곳하지 않고 시상식과 기자회견에서 너무나 밝고 아름다운 미소를 보여 주었으며 이 모습은 일본에 커다란 반향을 일으켰습니다.

고도 경제 성장 시대에 극심한 경쟁 체제 속 오로지 1등이 되는 것을 목표로 하여 살아온 일본인들은 실패에 아랑곳하지 않는 그녀의 너무나도 밝은 모습에 큰 감명을 받았고, 이로 인해 동메달 수상자였던 재닛 린은 오히려 금메달을 딴 선수보다 더 유명해지게 된 것입니다. 올림픽이 끝난 이후에도 수많은 일본의 언론 매체에 등장하며 많은 일본인들의 사랑을 받은 그녀는 당시 여학생들의 '워너비 모델'이 되었습니다. 특히 그녀는 팬들에게 둘러싸일 때면 언제나 "피스 앤드 러브Peace and Love"를 외치며 V 사인을 만들어 보였

고, 이로 인해 일본 사람들도 "피스"를 외치며 V 사인의 포즈를 취하는 것이 유행했다고 합니다.

마지막으로 알려진 또 하나의 기원설은 코니카Konica 필름 광고에서 비롯되었다는 것입니다. 1972년 코니카 필름은 당시 큰 인기를 끌던 스파이더스The Spiders라는 밴드의 리드 싱어 이노우에 준을 기용하여 광고를 제작하였는데, 이 광고에서 이노우에 준은 한 손에는 카메라를 들고 또 다른 손으로는 V 사인을 만들고 있습니다. 당시 십대 소녀들에게 많은 인기를 끌었던 이노우에 준 덕분에 소녀들은 사진을 찍을 때면 그처럼 V 사인을 지으며 포즈를 취했고, 그들로부터 시작된 유행이 전 국민적으로 퍼졌다고 합니다.

이 세 가지 중 무엇이 맞는지는 일본에서도 의견이 분분합니다만 어찌 되었든 이 V 사인은 이후 일본뿐 아니라 우리나라에도 유입되어 주먹을 쥐며 파이팅을 외치는 것만큼 대중적인 사진용 포즈가 되었습니다.

개인적으로는 두 번째 설의 재닛 린에게서 유래되었다는 이야기가 가장 설득력이 높다고 봅니다. 여고생들이 재닛 린의 피스 사인을 따라 하면서 시작된 이러한 트렌드가 조금씩 인기를 얻으면서 코니카 필름은 이를 광고에 차용하였고, 이후 사진을 찍을 때면 V 사인을 지어 보이는 것이 전국적으로 유행하게 되지 않았을까 생각합니다.

그런데 일본의 문화 전문가들 중에는 V 사인이 젊은 여성들에게 인기 있는 포즈로 자리 잡은 것에 또 다른 실리적인 이유를 들기도 합니다. 그 이유는 얼굴 앞에 V 사인을 만들어 사진을 찍으면 얼굴이 실제보다 작고 귀여워 보이기 때문에 이를 위한 테크닉으로 애용했다는 것입니다. 즉 시작은 여러 가지 기원이 있겠지만, 사진에서 더 예쁘게 보이기 위해 일본의 젊은 여성들 사이에서 V 사인 포즈가 유행했다고 보는 것이 맞을 것입니다. 그리고 이러한 포즈는 1980년대를 기점으로 일본의 팝 문화가 아시아에서 인기를 끌면서 우리나라를 비롯하여 홍콩, 대만, 중국 등으로까지 유입된 것으로 분석하고 있습니다.

이러한 영향으로 V 사인은 한국에서도 인기 있고 대중적인 사진 포즈입니다. 공원 등에서 사진 취재를 할 때면 가장 난감할 때가 소풍 나온 초등학생 무리를 만나는 것입니다. 아이들은 제가 취재 중인 사진 기자라는 것을 직감적으로 아는 순간 제 앞으로 득달같이 달려와 경쟁적으로 V 사인을 만드니까요. 그리고 이러한 사인은 아시아의 어린아이들 사이에서는 이미 자동적으로 튀어나오는 포즈가 되어 버린 것 같습니다.

2004년 동남아시아 쓰나미 대지진을 취재할 때도, 2013년 일본의 동북아 대지진을 취재할 때도 폐허가 되어 버린 슬픔의 현장에서 살아남은 현지의 아이들은 언론사의 카메라를 보는 순간에는

예외 없이 카메라 앞으로 달려와 V 사인을 만들곤 했습니다. 언젠가 이라크 전쟁과 아프가니스탄 전쟁 당시 종군 기자로 일했던 동료와 이야기를 나누던 중 전쟁의 포화 속에서도 이라크와 아프가니스탄의 어린아이들 역시 미디어의 카메라를 발견하면 똑같이 V 사인 포즈를 취한다는 이야기를 들은 적이 있습니다. 어쩌면 카메라 앞에서 이러한 포즈를 취하는 것은 이제 세계 공통이 되었는지도 모르겠습니다.

우리나라에서 V 사인만큼 대중적인 포즈는 주먹을 불끈 쥐고 '파이팅'을 외치는 것입니다. 지난 러시아 월드컵 조별 예선 중 멕시코전에서 패한 한국 축구 대표팀의 로커룸을 방문한 문재인 대통령은 눈물을 흘리고 있는 손흥민 선수의 손을 잡고 로커룸 중앙으로 나와 구호에 따라 모두 파이팅을 외쳐 달라고 부탁했습니다. 물론 이 모습은 당시 대통령을 취재하고 있던 보도진에게 촬영되어 한국에서도 화제가 되었죠.

일국의 대통령부터 최고의 스포츠 스타까지, 물론 일반인들도 이러한 파이팅 포즈를 애용하고 있는데요. V 사인과 다른 점이라면 파이팅 포즈는 주로 남성들과 공적인 모임의 기념사진에서 애용된다는 것입니다. 새로운 영화의 홍보 행사에 참가한 배우들도, 국제 대회에 출전하는 운동선수들도, 선거에 출마하는 정치인들도, 사내 산행대회를 마친 뒤 기념사진을 촬영하는 직장인들도, 입학식에

참가한 새내기들도… '하나 둘 셋 파이팅'이란 구호와 함께 한쪽 주먹을 불끈 쥐는 것은 거의 국민적 제스처라고 할 정도입니다.

그렇다면 이 파이팅 포즈는 어디에서 온 것일까요? V 사인과 는 달리 파이팅 포즈는 우리나라 사람들만의 고유한 사진 포즈입니다. 그럼 먼저 파이팅의 어원은 무엇일까요? 힘내라는 뜻의 영어로 알고 있지만 영어권 사람들은 이 말을 전혀 이해하지 못합니다. 그들은 응원 구호로 "Go for it" 혹은 "Keep it up"을 사용하고, "파이팅 Fighting"을 사용하지는 않습니다. 영어로 해석하자면 싸움과 같은 폭력적이고 물리적인 충돌을 이야기할 뿐 우리나라처럼 힘내라는 격려의 의미로는 사용되지 않습니다.

그렇다면 우리나라에서는 왜 파이팅이 원래의 의미와는 다른 뜻으로 쓰이게 되었을까요? 민족문제연구소의 이순우 연구원의 주장에 따르면, 파이팅은 투지를 의미하는 영어 '파이팅 스피릿Fighting Spirit'에서 기원하여 일제 강점기부터 신문의 스포츠 기사에 쓰인 기록이 있다고 합니다. 이것이 점차 시간이 흐르면서 '파이팅'이라고만 불리며 생활 어휘의 하나로 정착되었다는 것이지요. 그런데 일본 사람들도 응원을 할 때 "頑張れ(간바레)", "ファイト(파이토)"라고 외치는데, 파이토는 'Fight'에서 비롯된 말입니다. 따라서 일본에서는 한국의 파이팅이 일본의 파이토에서 유래되었다고 주장하는 사람들도 있습니다.

파이팅은 언제부터 우리에게 사진용 포즈로 정착된 것일까요? 1981년부터 우리나라의 여러 잡지사와 신문사에서 사진 기자로 활동했으며 서울경제신문사 사진부장을 역임한 윤평구 씨의 기억에 따르면, 파이팅 포즈는 박정희 정권의 군사 쿠데타 이후 개발 독재 시대를 거치면서 우리 생활에 자리 잡기 시작했다고 합니다.

"개발 독재 시대 모든 사회를 군사 조직화하길 바랐던 집권층들의 의지가 '싸우면서 일하자'라는 표어로 표시되듯 모든 것을 적과 우리 편으로 나누고 상대방 혹은 목표는 반드시 해치워야 할 대상으로 만들다 보니 파이팅 구호는 자연스럽게 대중들 사이에서 일반화되었다고 봅니다."

그리고 1970~1980년대에 이미 우리나라의 신문 사진에서는 이러한 파이팅 포즈를 취하면서 사진을 찍는 것이 매우 일반화되었다고 당시 사진 기자 생활을 했던 이들은 기억하고 있습니다. 특히 스포츠 관련 취재에서 이러한 연출이 가장 일반적이었는데, 저도 첫 직장이었던 한국의 스포츠 신문에서 이 연출을 많이 애용했습니다.

국제 대회 참가를 앞둔 각종 스포츠 종목 대표팀의 경우 여러 명의 선수들과 감독, 코치를 촬영할 때 '주먹 쥐고 파이팅'만큼 요긴한 포즈도 드물었습니다. 아무것도 하지 않고 가만히 서 있는 표정을 찍자니 기념사진같이 밋밋해서 신문 지면에 사용하기는 효과가 약하기에 선수들이 '하나, 둘, 셋'의 구호에 맞추어 파이팅을 해

주면 얼굴 표정에 결의도 보이면서 동작도 만들어지니 기사와 함께 지면에 게재하기가 쉬운 것이지요.

주로 스포츠 신문에 실린 운동선수들을 위해 많이 쓰이던 이런 사진들은 1986년 아시안 게임과 1988년 올림픽을 계기로 스포츠에 대한 국민들의 관심이 더욱 높아지고 스포츠 신문의 수도 늘어나면서 점점 더 많은 지면을 차지하게 되었습니다. 그리고 일본의 V 사인 사진과 마찬가지로 대중들이 신문 지상의 이러한 포즈에 익숙해지면서 자신들의 생활에서도 이 포즈를 흉내 내었으리라고 추측해 봅니다.

특히 1980~1990년대 이전까지만 해도 일반인들은 아주 특별한 날에만 사진을 찍는 것이 대부분이었습니다. 특히 특유의 집단적 조직 문화를 가지고 있던 우리나라에서 야유회, 체육대회와 같은 행사를 할 때면 이 파이팅 포즈만큼 적절한 포즈는 없었겠지요.

그리고 이렇게 수십 년의 역사를 가지고 있는 파이팅 포즈는 지금도 흔하게 볼 수 있습니다. 시험 삼아 인터넷에서 '파이팅'이라는 단어를 검색해 보면, 일주일 사이에도 수많은 뉴스 사진에서 다양한 사람들이 파이팅을 외치고 있습니다. 2018년 10월 14일자로 검색을 해 보니 칠곡군수는 낙동강 호국길 자전거 대행진 출발에 앞서 참가자들과 파이팅을 외치고 있고, 농림축산식품부 장관은 축산인들과 만나는 자리에서 파이팅을 외치고 있으며, 여성가족부 장관은 위안부 피해자 할머니들과 파이팅을 외치고 있었습니다. 참

으로 다양한 사람들이 다양한 곳에서 파이팅을 외치고 있었던 것입니다.

한편 천편일률적이었던 파이팅 포즈는 2000년 이후에 두 손을 이용해 작은 하트를 만들거나 두 팔을 머리 위로 올려 큰 하트를 만드는 포즈로도 바뀌었으며, 최근에는 엄지손가락과 검지손가락을 교차하여 보이지 않는 가상의 하트를 얹고 있는 듯한 '코리안 하트 포즈'가 유행하고 있습니다. 심지어 제3차 남북정상회담에서는 문재인 대통령과 함께 백두산 천지를 방문했던 김정은 위원장이 기념사진을 찍으며 이 손가락 하트 포즈를 지었다고 합니다. 당시 청와대의 발표에 따르면, 김정은 위원장은 우리나라 특별 수행단의 요청으로 두 손가락으로 하트 모양을 만들고, 이설주 여사가 옆에서 손으로 떠받드는 사진을 찍었다고 합니다.

시대가 변하면서 사회에도 많은 변화가 일어나듯이 사진 촬영용 포즈도 바뀌어 온 것 같습니다. 잘 살아 보자, 무조건 이기고 보자와 같은 고도 성장의 개발 독재 시대에는 모든 사람들이 주먹 불끈 쥐고 파이팅을 외쳤다면, IMF 경제 위기 이후 우리 사회의 사회적·경제적 변화를 상징하듯 이제는 정신력과 투지로 무조건 이기겠다는 '파이팅'보다는 따뜻한 마음과 사랑을 나누는 '하트'에 우리나라 사람들의 마음이 점점 더 끌리고 있는 것 같습니다.

14

사진의
미래

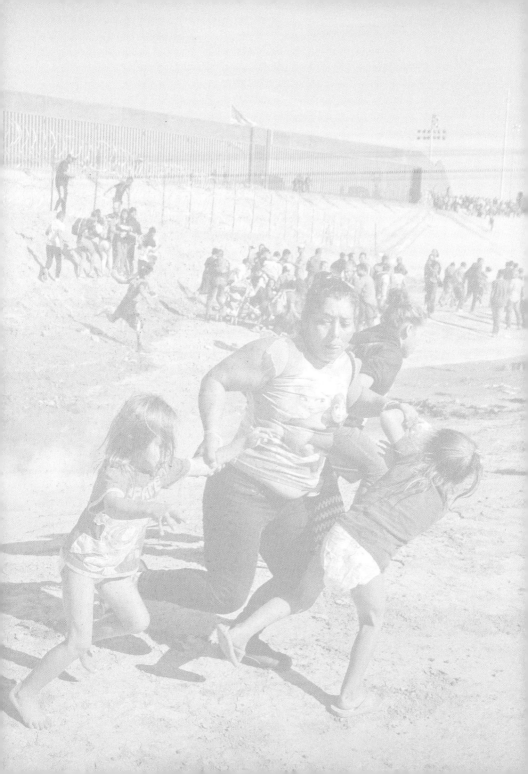

4차 산업 혁명, AI(인공 지능), 로봇, 무인 주행 자동차…. 이제
는 따라잡기도 힘들 만큼 하루가 다르게 바뀌고 있는 21세기에 우
리는 살고 있습니다. 우리가 오늘날 생활의 일부처럼 이용하고, 즐
기고 있는 것들이 내일이면 우리 품에서 사라지거나 혹은 완전히
새로운 형태로 바뀌리라는 기대 혹은 불안 속에 살고 있다고 해도
과언이 아닙니다.

그리고 사진 역시 그것이 카메라라는 하드웨어를 지칭하든 사
진을 찍는다는 행위를 지칭하든 간에 이러한 변화의 흐름 속에서
결코 예외는 아닐 것입니다. 사진은 그 발명을 기점으로 150여 년
남짓한 역사 속에서 언제나 이러한 변화의 첨단에 서 있었습니다.

사진술은 한정된 소수의 화가만이 그릴 수 있던 값비싼 그림,
특히 초상화를 기계의 힘으로 대체하자는 시대적 요구로 만들어진
당시의 최첨단 기술이었습니다. 그리고 조지 이스트먼 코닥으로 대
변되는 사진 업계의 수많은 혁신가들과 카메라 업체들의 끊이지 않
은 기술 혁신에 힘입어 사진은 보다 많은 사람들이 쉽게 즐길 수 있

사진의 미래

는 도구로서 빠른 속도로 인류의 역사에 스며들어 왔습니다.

때로는 개인들 간의 친밀한 기록의 도구로, 때로는 역사적 사실을 보존하고 전달하는 매체로, 때로는 다양한 상업적 용도로, 그리고 또 때로는 진지한 예술의 도구로, 이루 밀할 수 없이 다양한 형태로 사진은 우리 곁에서 우리의 눈과 기억의 보조 장치로서의 역할을 해 왔습니다.

그리고 사진은 언제나 과학과 기술의 변화를 가장 먼저 받아들이는 얼리어답터이기도 했습니다. 사진술의 발명 자체가 19세기 화학, 광학, 물리학 등 당시의 여러 첨단 학문이 집대성되어 만들어진 것이었기 때문이죠. 그리고 20세기 말 본격적인 디지털 시대와 함께 디지털 사진으로 탈바꿈했고, 스마트폰의 등장과 함께 인터넷과 SNS와 더불어 초 연결 사회의 가장 중요한 시각 커뮤니케이션 역할을 하고 있습니다.

2014년 인터넷 트렌드 리포트의 연구 조사 결과에 따르면, 우리 인류는 매일 18억 장 이상의 사진을 SNS를 비롯한 인터넷에 올리고 있으며, 1년 동안 연간 6천5백70억 장 이상의 사진이 인터넷에 올라오고 있다고 합니다. 물론 이러한 계산은 인터넷에 올라오는 사진만을 기준으로 한 것입니다. 때로는 수십 장, 수백 장의 사진을 찍은 뒤 그중 몇 장만을 인터넷 상에서 공유하기 때문에 우리 인류가 매일 혹은 매시간마다 촬영하는 사진은 이보다 훨씬 더 많

을 것입니다.

　하지만 일견 화려해 보이는 사진의 성공적인 성장 이면에는 때로는 많은 불안감도 보입니다. 특히 더욱 쉽고 간단한 방법으로 누구나 좋은 사진을 찍을 수 있는 사회가 될수록 사진으로 돈을 벌어 왔던 전문가 시장은 많은 지각 변동을 겪어 왔습니다. 한때 세계적인 글로벌 기업이며 필름의 대명사였던 코닥이 디지털 시대의 변화에 적응하지 못하여 끝내 파산 신청을 했던 것처럼 너무나도 빠른 기술의 변화는 사진계에 독이 든 사과가 되기도 합니다.

동네에 하나쯤은 있던 사진관의 옛 모습. 지금은 변두리와 지방 소도시에나 가야 볼 수 있음직한 풍경이 되어 버렸습니다. ©Shutterstock

예를 들어, 1990년대 말까지만 해도 우리나라에서는 사진관이라고 불리는 사진 현상소가 동네 곳곳에 자리 잡고 있었습니다. 필름 카메라로 사진을 찍고 사진에 찍힌 인원수대로 인화하던 1990년 대만 히더라도 필름 현상과 인화를 45분 만에 처리해 주던 최신형 현상기를 갖추고 사진관을 차리는 데 필요한 돈은 수천만 원 정도였습니다. 그때만 해도 동네에서 현상소를 운영하면서 증명사진을 찍는 일까지 같이 하면 꽤 괜찮은 벌이가 되던 시절이었습니다. 당시 그 돈이면 서울 시내에서 작은 아파트 한 채를 살 수 있는 가격이기도 했으니까요.

하지만 예상보다 빨리 도래한 디지털 사진 시대에 대한민국의 중장년층이라면 누구나 추억 속에 간직하고 있던 사진 현상소, 그리고 사진관 아저씨들은 누구도 예상 못했던 급속한 속도로 우리 곁에서 사라졌습니다. 그리고 당시 같은 가격의 서울의 아파트 가격이 열 배 가까이 올라간 지금 수많은 필름 현상기는 이미 오래전 사진관과 현상소의 폐업과 함께 대부분 고철이 되거나 머나먼 아프리카로 팔려 나가기도 했습니다.

그리고 스마트폰이 일상화되고 스마트폰 카메라로 전문가용 카메라 못지않은 고해상도의 사진을 찍는 것이 가능해지면서 카메라 업체들 역시 많은 변화를 겪었습니다. 이른바 '똑딱이 카메라'라고 불리던 단순한 형태의 아마추어용 카메라들은 스마트폰의 등장과 함께 우리 주변에서 자취를 감추어 가고 있습니다. 그리고 카메

라가 더 이상 광학 제품이 아닌 전자 제품이 되면서 카메라 생산 업체들은 그들보다 더욱 덩치 큰 전자 제품 업체들과 경쟁을 하는 힘든 시기를 보내고 있습니다. 이 과정에서 많은 중소형 카메라 전문 브랜드들이 시장에서 사라지기도 했습니다.

그리고 '뽀샵'으로 일컬어지는 포토샵과 같은 디지털 이미지 리터칭 기술은 날로 진보하여 단순한 보정을 넘어 원판의 몇 배를 뛰어넘는 훌륭한 사진을 만드는 것이 가능하게 되었습니다. 상업 사진을 하시는 분들 중에는 수십 년을 갈고 닦아온 다양한 노하우가 포토샵과 디지털 기술의 발전 속에 마우스 클릭 몇 번으로 대체되는 '기술의 혁신'에 좌절하여 마치 작가가 절필을 하듯 그 업을 접어 버린 분들도 있습니다.

하지만 전문가 시장의 변화와 위축과는 달리 아마추어 사진가인 당신은 이러한 기술 발전의 과실을 여실히 즐기고 있을 것입니다. 기술의 발전은 그동안 숙련된 기술과 노하우를 가진 이들이 생산해 왔던 '좋은 사진', '멋진 사진'을 당신도 보다 쉽게 도전할 수 있게 만들었으며, 이는 오늘도 더욱 열심히 스마트폰 카메라 혹은 새로 장만한 미러리스 카메라 셔터를 누르게 만들고 있기도 합니다. 하지만 지금 당신이 맛보고 있는 이러한 변화는 끝이 아니고 앞으로 이어질 변화의 시작일 뿐입니다.

앞으로 고화질의 사진을 찍는 일은 더욱 쉬워질 것입니다. 디

지털 사진의 해상도를 결정하는 센서가 진화하면서 고해상도의 사진을 찍는 것은 더 작고 콤팩트한 카메라를 통해 가능해질 것이기 때문입니다. 그리고 인터넷 통신망의 발달로 5G 시대 혹은 그 이후의 시대까지 도래하면서 이러한 고화질 사진을 공유하는 것은 더욱 쉬워질 것입니다.

1988년 서울 올림픽이 개최되었을 때 그리스 아테네에서 시작된 성화 봉송을 취재하기 위해 카메라는 물론 현상 장비, 인화기, 전송기 등 총 70~80여 킬로그램에 달하는 취재 장비를 모두 들고, 그리스 아테네에서 한국까지 주요 성화 봉송지를 다녔던 대선배 사진 기자의 이야기를 한국의 신문사에 다니던 시절 들은 적이 있습니다. 매일 저녁이면 호텔의 화장실을 간이 암실로 개조하여 사진을 현상, 인화하고 무거운 전용 전송기에 전화선을 연결하여 한국의 독자들에게 생생한 성화 봉송 현장을 사진으로 전달했던 이야기는 사진 기자들 사이에 전설처럼 전해집니다. 필름 카메라로 촬영을 하고 현상과 인화를 거쳐 유선 전화기 라인을 통하여 사진을 전송하던 당시에는 사진 한 장을 한국으로 전송하는 데 걸리는 시간이 40분 정도였고, 전화 사정이 안 좋으면 몇 시간이 걸리기도 했다고 합니다. 30년이 흐른 지금, 우리가 디지털 카메라 혹은 스마트폰으로 찍은 사진 한 장은 불과 몇 분 혹은 몇 초 뒤면 SNS 혹은 이메일을 통해 한국뿐 아니라 전 세계 누구나 쉽게 볼 수 있는 세상이 되

었습니다. 30년 전에는 공상 과학 영화에서나 일어났을 법한 일이라고 상상했던 것들이 오늘날 우리에게는 일상의 한부분으로 자리 잡고 있는 것이 현실입니다.

그리고 당신의 카메라는 앞으로 더욱 똑똑해질 것입니다. 인공 지능 기술이 카메라에 이식되면서 카메라는 당신이 직접 사진을 찍는 것보다 더욱 쉽고 빠르게, 훨씬 더 좋은 프레이밍을 잡고 노출을 결정하여 사진을 찍고 여기에 자동으로 (당신이 SNS에 적어 왔던 글들의 알고리즘을 토대로 인공 지능이 작성한) 글까지 덧붙여 촬영 뒤 불과 몇 초 만에 인터넷에 올리는 세상이 올 것입니다. 미래에도 당신이 오늘날과 똑같은 방식의 사진을 찍고 있을 것이라고 믿는 것은 아니겠지요.

앞으로 홀로그램, 3D 가상 현실 혹은 오늘날 우리가 상상도 못할 새로운 형식의 사진이 개발될 수도 있습니다. 사진의 소비 방식이 앨범과 액자 속 한 장의 사진을 거쳐 컴퓨터와 스마트폰 화면으로 진화해 왔다면, 미래의 사진은 우리가 상상도 할 수 없을 정도로 발전하여 눈 안에서 실제와 똑같은 입체 영상으로 구현될지도 모릅니다.

그런데 이러한 기술의 발전은 무작정 반길 만한 것은 아닙니다. 장자의 이야기에 나오는 꿈속의 나비처럼 내가 나비의 꿈을 꾸

는 것인지 나비가 나의 꿈을 꾸는지 모르는 것이 되어 어느 날 내가 찍은 사진 한 장을 보며 이 사진이 내가 찍은 사진인지 기계가 찍은 사진인지 헷갈릴 수도 있습니다.

예를 들어, 새로운 촬영 수단으로 각광받고 있는 드론의 경우 최신 기종에는 안면 인식 기능과 자동 팔로우 기능이 있습니다. 이 기능을 이용해서 찍고자 하는 사람의 얼굴을 세팅해 놓으면, 이 드론은 지정된 사람의 움직임에 맞추어 자연스럽게 비행하며 자동으로 촬영을 하게 됩니다. 이럴 경우 과연 이 사진은 내가 찍은 사진일까요? 드론이 찍은 사진일까요?

미래에는 어쩌면 카메라가 안경 혹은 모자(우리의 망막에 장착되는 날까지는 오지 않기를 바랍니다)에 장착되어 우리의 음성 명령 혹은 더 나아가 뇌파를 인식하여 인공 지능이 결정한 최적의 노출과 프레이밍으로 촬영하고, 수백만 TB(테라바이트)의 개인용 클라우드에 실시간으로 저장되어 우리 기억의 시각적 외부 장치로 쓰이게 될지도 모릅니다. 그러고는 마치 공상 과학 영화의 한 장면처럼 예전의 기억을 찾고 싶다면 그 기억이 저장되어 있는 이미지를 찾아야 하는 시대가 올지도 모릅니다.

이렇듯 무의식적으로 촬영되어 저장된 이미지를 우리는 과연 사진이라고 부를 수 있을까요? 그리고 이러한 기술의 진보 속에서 미래의 사진은 오늘날 우리가 기억하는 사진의 역할을 계속할 수

있을까요? 그리고 과연 이러한 미래가 온다면 '사진을 찍는다(촬영을 한다)'는 용어는 어떻게 정의해야 할까요?

디스토피아적인 음울한 미래가 우리를 기다리고 있는 것 같은 느낌이 들기도 하지만 저는 어떠한 미래가 우리를 기다리고 있든 지 사진의 가장 큰 두 가지 특징은 절대 사라지지 않으리라고 봅니다.

첫 번째, 사진 혹은 사진을 찍는 행위가 우리에게 주는 즐거움은 절대로 사라지지 않을 것입니다. 저는 아직도 저와 사진의 진지한 첫 만남을 뚜렷이 기억하고 있습니다. 고등학교 시절 교내 사진 동호회에서 처음으로 수동 카메라를 손에 쥐고 셔터를 눌렀을 때 '찰칵' 하는 셔터 소리와 함께 느껴진 손끝의 떨림, 그리고 이와 함께 전달된 가벼운 흥분감. 처음으로 암실에서 사진을 인화할 때 붉은 조명 아래 현상액 속에서 서서히 떠오르던 흑백 사진의 이미지를 보면서 느꼈던 두근거림.

하루에도 수백 장의 사진을 찍고 치열한 마감 경쟁 속에서 하루하루를 살고 있는 월급쟁이 사진 기자가 되어 사진 찍는 일이 지겨워질 만도 한데, 사진은 아직도 끊임없이 즐거움을 주고 있습니다. 지금도 취재 현장에서 좋은 사진을 찍었다고 생각될 때는 두근거리는 흥분 속에 어서 빨리 카메라 뒤쪽의 모니터를 통해 내가 생각했던 이미지가 제대로 찍혀 있는지 확인해 보고 싶어집니다.

올림픽이나 월드컵 같은 세계적인 스포츠 경기를 취재할 때 결정적인 순간을 앞둔 선수의 움직임을 카메라의 뷰파인더로 쫓으며 그날 경기의 하이라이트가 될지도 모르는 순간을 포착하려고 할 때면 선수가 느끼는 삼성 못지않은 긴장감과 기대감을 함께 느끼고 마치 뜨거운 무언가가 가슴속에 작은 회오리를 일으키는 것 같습니다. 중요한 취재 현장에서 카메라를 들고 있을 때면 마치 몸 안의 아드레날린이 솟구치는 것 같은 체험을 하게 되는데, 이러한 경험은 저처럼 사진을 전문적인 직업으로 삼는 이들에게만 오는 것은 아닐 것입니다.

저 역시 취재 현장뿐만 아니라 여행길에 우연히 멋진 석양 혹은 아름다운 경치를 마주치게 될 때면 '와' 하는 탄성과 함께 작은 긴장감과 재미 속에 사진을 찍고 있는 제 모습을 발견합니다. 빈도와 정도의 차이는 있을지라도 사진을 찍는 과정에서 누구나 한 번은 이러한 긴장, 흥분 혹은 즐거움을 느껴 보았을 것이라고 생각합니다.

이것이 바로 사진이 우리에게 주는 '창작의 즐거움'입니다.

사진이 가진 여러 가지 미덕 중 하나는 바로 우리에게 기술적으로 제법 쉬운 시각적 창작의 기회를 주었다는 것입니다. 레오나르도 다 빈치와 같은 천재적인 재능을 신에게 물려받지 못한 것을

비관할 필요도 없이 카메라만 있다면 누구나 내 눈앞에 보이는 현상과 사물을 실제와 똑같이 재현해 낼 수 있습니다. 눈앞에서 벌어지고 있는 현재 진행형의 3차원 현실을 카메라의 뷰파인더를 통해 보면서 나만의 앵글과 프레이밍으로 재단하고 셔터를 눌러 시간을 정지시켜 한 장의 2차원 사진으로 남기는 과정. 이렇듯 사진을 찍는 일련의 과정에서 느낄 수 있는 시각적 결과물의 재생산, 즉 작은 의미의 창작의 즐거움은 바로 내가 그 사진을 직접 찍었기 때문에 느낄 수 있는 즐거움이자 행복감일 것입니다.

사진이 발명되기 전에는 천부적인 재능을 타고난 예술가들이나 느낄 수 있었을 이러한 시각적 재창조에서 오는 즐거움과 만족감을 굳이 거창하게 예술이라고 표방할 필요도 없이 생활의 한가운데에서 누구나 쉽게 느낄 수 있게 된 것이 사진이 주는 가장 큰 매력 중의 하나일 것입니다.

사진을 찍는 행위가 우리에게 이러한 즐거움과 행복감을 줄 수 있는 한, 인공 지능을 이용하여 누구나 전문가처럼 촬영할 수 있는 카메라가 우리 손에 주어지더라도 우리는 인류가 백 년 넘게 영위해 왔던 사진을 찍는 즐거움을 계속 느끼기 위해 인공 지능의 스위치를 끄고 우리의 눈으로 카메라의 파인더를 들여다보고 손가락으로 셔터를 누르며 고전적인 방식으로 사진을 촬영할 확률이 높은 것입니다.

절대 없어지지 않을 사진의 가장 중요한 또 하나의 가치는 바로 이야기를 담는 도구라는 것입니다. 이 책의 원고를 거의 탈고할 시점에 멕시코에서 속칭 '캐러밴'이라고 불리는, 아메리칸 드림을 좇아 멕시코를 가로질러 미국을 향해 수천 킬로미터의 여정을 떠나온 중남미 출신 이민자들의 행렬을 취재하게 되었습니다. 제가 살고 있는 도쿄에서 멕시코로 출국할 당시에는 공교롭게도 이 책의 마지막 장인 「사진의 미래」만이 완성되지 않은 채 남아 있었습니다. 그리고 멕시코 출장이 거의 끝나가던 어느 날, 수천 킬로미터의 기나긴 여정을 마치고 멕시코와 미국의 국경 지대인 티후아나에 속속 모여들던 수천 명의 중남미 출신 캐러밴들은 자신들이 원하는 메시지를 보다 많은 이들에게 보여 주고자 그들이 머물고 있던 임시 캠프에서 국경까지 행진을 기획하였습니다.

그러나 그들의 행진은 국경선의 초입에서 멕시코 경찰에 의해 제지를 당했는데, 갑자기 행렬의 선두 그룹이 국경선을 향해 뛰기 시작하면서 당시 행진에 참가하였던 수천 명의 캐러밴들이 모두 국경선을 향해 달려가는 예기치 못한 상황이 전개되었습니다.

엘살바도르, 과테말라, 온두라스에서 온 이 캐러밴들은 유모차에 앉아 있는 어린아이를 동반한 가족부터 십대 소년, 소녀들까지 각양각색의 남녀노소가 섞여 있었습니다. 저는 그들 중 한 무리를 이루고 있는 수백 명의 캐러밴을 쫓아 길게 늘어선 국경 장벽의 한쪽 편에 다다르게 되었습니다. 그러나 굳게 쌓아올린 6미터가 넘

는 국경 장벽과 건너편에서 철통 같은 경비를 서고 있던 미국의 국경 수비대를 맞닥뜨린 캐러밴들은 손에 잡힐 듯한 지척의 미국 땅을 바라보며 의미 없이 국경선을 따라 걷거나 국경 저편으로 손을 내밀고 있을 뿐이었습니다. 그리고 이들 중 한 무리는 말라 버린 강바닥에 길게 늘어선 철조망을 따라 걸어 내려갔고 점점 더 많은 사람들이 그곳으로 모여들기 시작했습니다. 그리고 갑자기 두 명의 남성이 바싹 마른 흙무더기 위에 세워져 있던 철조망 울타리를 쓰러뜨리기 위해서인듯 땅을 파기 시작하자 곧 미국의 국경 수비대는 철조망 앞에 모여 있던 수백 명의 캐러밴을 향해 최루탄을 발사하기 시작했습니다.

이들을 취재하고 있던 저는 갑작스러운 최루탄 대응 속에 가지고 있던 안전용 헬멧과 가스 마스크를 착용할 시간도 없었고, 철조망 주변에 서성거리던 캐러밴들은 비명을 지르며 최루탄 연기의 반대 방향으로 뛰어 달아나기 시작했습니다. 그리고 마침 제 앞에서 기저귀를 찬 두 명의 여자아이들의 손을 꼭 쥐고 필사적으로 철조망과 최루탄의 반대편으로 뛰어가는 한 여성의 모습이 눈에 들어왔습니다. 매운 최루탄 연기 때문에 뜨고 있기도 힘든 눈을 억지로 카메라에 들이댄 채 이 가족의 모습을 필사적으로 쫓으며 사진에 담을 수 있었습니다. 그리고 이러한 혼란의 와중에 슬리퍼도 벗겨진 채 맨발로 엄마의 손을 꼬옥 쥐고 마른 진흙으로 변해 버린 강바닥을 뛰어 도망간 두 명의 아이들은 20∼30미터는 족히 될 듯한 가파

른 콘크리트 강둑 위로 몸을 피했습니다.

제가 그 가족을 다시 만난 것은 강둑 위에서였습니다. 두 명의 여자아이 중 한 명은 발바닥이 아픈 듯 자신의 발을 가리키며 눈물을 흘리고 있었습니다. 마음 같아서는 아이가 다치지 않았는지 묻고 싶었지만 저의 형편없는 스페인어로는 그들이 온두라스에서 왔다는 사실밖에 확인할 수 없었습니다. 그리고 울고 있는 아이의 손을 잡고 있던 엄마는 아마도 이민자들의 임시 캠프에서 얻어 입은 듯한, 몸에 비해 아주 작은 사이즈의 티셔츠를 입고 있었고, 이런 상황과는 너무나도 아이러니하게 그 티셔츠에는 디즈니 애니메이션 〈겨울 왕국〉의 두 공주 엘사와 안나가 화려하게 그려져 있었습니다.

그 티셔츠를 보는 순간 저는 딸아이를 떠올렸습니다. 이 두 아이들과 같은 나이였을 때 〈겨울 왕국〉의 엘사를 무척이나 좋아해서 저와 함께 수십 번 DVD로 보았기 때문입니다. 어쩌면 이 모녀들은 디즈니 만화 영화와 같은 행복한 해피 엔딩이 기다리고 있으리라는 기대 속에 아무도 그들을 반겨 주지 않는 미국으로의 긴 여정에 동참했을 것입니다. 하지만 국경선에서 그들을 기다리고 있던 것은 아름다운 해피 엔딩이 아닌 초대받지 않은 자들을 위한 최루탄 가스뿐이었습니다.

촬영 후 현장에서 전 세계로 타전된 이 사진은 수많은 신문의

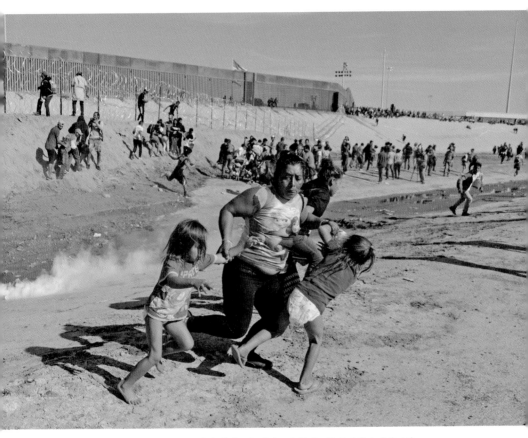

미국으로 가기 위해 다섯 명의 아이들을 데리고 온두라스를 출발하여 멕시코의
국경 도시 티후아나까지 온 중남미 캐러밴의 일원 마리아 메자가 미국과
멕시코의 장벽 앞에서 미국 국경 수비대가 쏜 최루탄 가스를 피해 기저귀 차림의
두 쌍둥이 딸을 데리고 도망치고 있습니다. ©로이터 통신/김경훈

1면을 장식했습니다. 그리고 다음 날 아침 저를 기다리고 있던 것은 『뉴욕 타임스』, 『워싱턴 포스트』, CNN 같은 유수의 언론으로부터 밀려들어온 인터뷰 요청이었습니다. 이 사진이 커다란 반향을 일으키면서 많은 미국의 언론들이 저에게 사진을 촬영할 당시의 보다 자세한 이야기와 이에 얽힌 뒷이야기를 듣고 싶어 했던 것입니다.

그날 하루 동안 30분 간격으로 많은 언론들과 인터뷰를 하고, TV를 켤 때마다 미국의 수많은 뉴스 채널이 계속해서 제 사진을 보여 주고 있는 것을 보면서 얼떨떨할 뿐이었습니다. 로이터 통신사에서 사진 기자 일을 하면서 세계적으로 관심이 높은 뉴스를 많이 취재해 보았지만 사진 한 장이 이렇게 커다란 반향을 일으킨 것은 매우 드문 일이었기 때문입니다.

그리고 왜 이 사진에 세계는 이렇게 뜨거운 반응을 보이고 있을까를 생각해 보았습니다.

그 이유는 명확했습니다. 이 사진에는 지금 그곳에서 무슨 일이 일어나고 있는지를 진실되게 보여 주는 이야기가 담겨 있었기 때문입니다. 다음 날 사진 속의 가족을 찾아 나서면서 알게 된 사실이었지만, 사진 속 여인 마리아 메자는 다섯 명의 아이들과 함께 미국으로 넘어갈 계획을 가지고 캐러밴 대열에 참가했습니다. 그리고 옷가지가 충분치 않던 그녀는 이날 다른 가족과 함께 나누어 쓰던 좁은 텐트 안에서 자신의 다섯 살 난 쌍둥이 딸 사이라와 세일리의

바지를 찾지 못해 딸들에게 바지 대신 기저귀를 입혀 행진에 참가했습니다. 사이라의 신발은 국경선으로 뛰어가던 중 이미 없어졌으며, 세일리의 신발 역시 최루탄 가스로부터 도망치던 도중에 벗겨졌다고 합니다. 바지 대신 기저귀를 차고 있던 쌍둥이 딸을 데리고 자신의 바로 뒤에서 연기를 내뿜고 있는 최루탄을 피해 필사적으로 달아나고 있는 마리아. 나중에 알게 된 사실이지만, 그녀의 또 다른 아이들 역시 같은 사진 속에서 피어오르는 최루탄 연기를 피해 필사적으로 도망치고 있었습니다.

그리고 이들의 뒤로 보이는 국경 장벽. 이 사진은 미국의 대통령 도널드 트럼프가 캐러밴에는 범죄 조직원이 섞여 있다며 침입자들이라고 이야기했던 것과는 달리 이들 역시 보다 나은 삶을 찾고자 하는 평범한 사람들이라는 사실을 보여 주었습니다. 그리고 무엇보다 이유 여하를 막론하고 아이들이 뒤섞여 있는 시위대에 최루탄을 발사하였다는 사실에 미국의 양심 있는 지성인들은 분노하였습니다. 이 사진에 기록된 이러한 이야기에 사람들은 관심을 갖고 분노하고 공감하였던 것입니다. 그리고 이 사진은 사진의 미래에 대해 고민하던 저에게 명확한 답을 던져 주기도 했습니다.

사진이 진실된 이야기를 하고 그 이야기를 정확히 전달할 수 있다면 아직도 사진은 세상에 커다란 반향을 일으킬 수 있다고 말이지요.

사진 혹은 사진기의 기술이 어떻게 바뀌고 어디까지 진보하든 상관없이 사진의 스토리텔링 능력, 진실된 이야기를 기록하는 능력과 이것이 주는 힘은 절대 변하지 않을 것입니다. 그리고 이러한 사진의 힘과 능력이 꼭 전 세계를 무대로 한 보도 사진에서만 보이는 것은 아닙니다. 가족, 친구, 연인과 함께 찍은 즐거움과 행복이 기록된 사진들, 때로는 슬픔과 아픔이 기록된 사진들도 우리 삶이 진실되게 기록되어 있는 한 그 생명력은 영원합니다.

　　가족, 친지와 같은 작은 범위의 인간 관계인지 혹은 SNS를 통한 전 세계의 불특정 다수를 상대로 한 범위인지의 차이만 있을 뿐, 사진 속에 기록된 이야기는 사람들에게 공유되고 소비되며 그 안에서 힘을 갖게 됩니다.

　　광고 사진 일을 하면서 봉사 활동으로 시각 장애 학생들에게 사진을 가르치는 오랜 친구가 있습니다. 눈이 보이지 않는 시각 장애인들에게 사진을 가르친다는 것이 처음에는 쉽게 이해되지 않았습니다. 하지만 그 친구의 이야기에 따르면, 시각 장애인들에게 사진과 사진을 찍는 활동은 사진 속에 이야기를 담고 전달하는 과정이며, 카메라 프레임 안의 사물과 사진에 찍힌 이미지가 그들의 눈에 보이지 않을 뿐 사진으로 이야기를 기록하고 그 이야기를 전달한다는 사진의 특징은 그들에게도 변함 없이 적용된다고 합니다.

　　자원봉사자들은 그 학생들이 찍은 사진을 골라 어떤 사진이 찍

최형락, 〈가을을 거닐며〉.
시각 장애를 가지고 있는 형락이가 촬영한 이 사진은 푹신한 낙엽 위를
함께 거닐며 기분 좋게 꼬리를 흔들고 있던 형락이의 강아지 '연이'를
촬영한 것입니다. 강아지 연이는 사진에 찍히지 않았지만 이 사진에서 우리는
기분 좋은 가을날의 청량감, 푹신한 낙엽을 밟을 때면 느껴지는 안락함과 부드러움,
그리고 사각거리는 낙엽 밟는 소리를 느낄 수 있습니다. 그리고 사진의 프레임
바로 바깥에서 꼬리를 흔들고 있는 강아지 '연이'가 보이는 것 같습니다.
당신의 마음의 눈에는 어떤 강아지가 보이나요? 저에게는 작고 하얀
백구 강아지가 귀엽게 꼬리를 흔들고 있는 모습이 연상됩니다. ©최형락

혔는지 말로 설명을 해 주고, 때로는 그들의 손바닥에 그들이 찍은 사진 속 이미지를 손가락으로 그려 가면서 설명해 준다고 합니다. 그러면 이들은 사진 속 이미지를 다시 한 번 머릿속에서 자신만의 여러 가지 방법으로 재구성한다고 합니다. 그들이 찍은 사진은 촬영 당시 느꼈던 소리, 촉감, 여러 가지 감정들과 어우러져 하나의 이야기로 머리와 가슴속에 저장되는 것입니다.

그리고 그들은 가족 혹은 친구들에게 사진 속 이야기를 들려주면서 사진을 매개로 타인에게 이야기를 전하고 소통하게 되는 것입니다. 그들은 카메라 셔터를 누르는 순간 사진에 기록된 이미지와 그 속에 담긴 이야기를 타인에게 전달하고, 상대방과 함께 서로의 경험과 감정을 공유하는 것에서 즐거움을 느낀다고 합니다. 비록 눈에는 보이지 않더라도 사진과 사진을 찍는 행위가 주는 즐거움과 행복감은 그들에게도 똑같이 전달되는 것입니다.

올해 19살인 최형락 군이 촬영한 앞의 사진은 〈가을을 거닐며〉라는 제목에서 보듯 어느 가을날 산책길에서 촬영한 것입니다. 시각 장애를 가지고 있는 형락이는 이날 엄마와 강아지 연이와 공원을 함께 산책하고 있었습니다. 그리고 강아지 연이는 형락이를 낙엽들이 잔뜩 쌓여 있는 풀밭으로 이끌었고, 낙엽의 푹신함이 기분 좋았던 형락이는 사각거리는 낙엽 밟는 소리와 낙엽의 부드러운 촉감을 느끼며 몇 번이고 그곳에서 제자리걸음을 했습니다. 그리고 기분이 좋은지 꼬리를 살랑살랑 흔드는 연이를 담기 위해 형락이

는 이 사진을 찍었습니다. 비록 강아지 연이는 이 사진에 찍혀 있지 않지만, 이 사진 한 장은 형락이에게 가을 오후, 낙엽, 푹신함, 기분 좋게 꼬리를 흔들고 있는 강아지 연이의 모습으로 기억되어 있습니다. 그리고 이 사진을 보는 이들은 형락이의 이러한 이야기를 들으면서 비록 강아지 연이는 보이지 않지만, 어느 가을날의 기분 좋은 산책과 그날 형락이가 느꼈던 여러 가지 행복감과 더불어 사진에 담긴 이야기를 공감하게 됩니다.

사진 한 장 한 장에는 이렇듯 이야기가 담겨 있습니다. 내 눈앞에 보이는 무엇인가를 이미지로 저장하여 이야기를 전달하는 것이 사진이 발명되면서부터 가져왔던 사진의 가장 기본적인 기능이며, 21세기 디지털 시대인 지금도 우리에게 사진이 필요한 이유인 것입니다.

사진에 이야기를 기록하고 보존하며 그것을 공유하는 것. 그리고 이러한 목적에 충실한 사진들은 때로는 작은 울림으로, 때로는 아주 커다란 감정의 울림을 지니고 우리와 가족, 친구, 더 나아가서는 공동체를 이어 주는 역할을 할 것이며, 사진의 이러한 힘과 역할은 세월이 흘러도 절대로 변하지 않을 것입니다.

참고 자료

누가 이 여인을 모르시나요?

西野瑠美子, 戦場の「慰安婦」―拉孟全滅を生き延びた朴永心の軌跡, 明石書店, 2003

在日朝鮮人慰安裁判を支える会, オレの心は負けてない, 樹花舎, 2007

Women's Active Museum on War and Peace, *The "Comfort Women" Issue A to Z*, WAM, 2010

최고의 전쟁 사진가의 수상한 사진 한 장

沢木耕太郎, キャパの十字架, 文藝春秋, 2013

沢木耕太郎, 推理ドキュメント運命の一枚 ~"戦場"写真 最大の謎に挑む~, NHK, 2013. 2. 3

Alex Kershaw, *Blood and Champagne*, Da Capo Press, 2002

Florent Silloray, *Robert Capa: A Graphic Biography*, Firefly Books, 2017

Richard Whelan, *Proving that Robert Capa's 'Falling Soldier' is Authentic*, Aperture, 2002

Richard Whelan, *Robert Capa: A Biography*, University of Nebraska Press, 1994

사진 속 아이들이 웃지 않는 이유

Anna Marks, Death and the Daguerreotype, Vice, 2016. 12. 31

Bethan Bell, Taken from Life: The unsettling art of death photography, BBC, 2016. 6. 5

Jay Ruby, *Secure the Shadow: Death and Photography in America*, The MIT Press, 1995

심령 사진을 믿으시나요?

NHKスペシャル取材班, *未解決事件 オウム真理教秘録*, 文藝春秋, 2013

Mark D. Phillips, *Satan in the Smoke*, South Brooklyn, 2011

Susanna Martinez-Conde, Illusion of the Week: Satan in the Smoke, *Scientific American*, 2013. 9. 11

The Intriguing History of Ghost Photography, BBC, 2015. 6. 29

르네상스 화가들의 비밀 병기

박주석, 『서울에 들어온 사진, 사진가, 사진관』, 서울역사박물관, 2016

배한철, 『얼굴, 사람과 역사를 기록하다』, 생각정거장, 2016

David Hockney, *Secret Knowledge: Rediscovering the Lost Techniques of the Old Masters*, Avery, 2006

Tom Kington, Was Caravaggio the first photographer?, *Guardian*, 2009. 3. 10

사진의 발명 그리고 배신의 드라마

보먼트 뉴홀, 『사진의 역사』, 열화당, 2003

Invention of photography & Daguerre and the Invention of Photography, www.photo-museum.org/

Robert Hirsch, *Seizing the Light: A Social & Aesthetic History of Photography*, Routledge, 2017

조선의 수상한 일본인 사진사들

권행가, 「근대적 시각체제의 형성과정」, 『한국근현대미술사학』, 한국근현대미술사학회, 2013

김문자, 「전봉준의 사진과 무라카미 텐신」, 『한국사연구』, 한국사연구회, 2011

박은숙, 「동남제도개척사 김옥균의 활동과 영토·영해 인식: 울릉도·독도 인식을 중심으로」, 『동북아역사논총』, 동북아역사재단, 2012

이경민(감수), 「한국 사진사, 한국사 연표: 1880-1910년」, 『사진과 문화』 5호
이순우, 「근대화 상징 조작의 산실, 무라카미 사진관」, 민족문제연구소 화보 『민족
　사랑』, 식민지 비망록 15
姜健栄, 開化派リーダたちの日本亡命, 朱鳥社, 2006

사진, 그리고 사기꾼과 범죄자들

신상미, 「충격 비화- 1983년 청산가리 사진작가 이동식 사건」, 『일요신문』, 2013.
　9. 17
정락인, '죽음을 연출한 사진, 이동식 사건', 〈사건 추적 25시〉, 2017. 7. 22
Addicted to Selfies? Why You could be a Psychopath, *The Telegraph*, 2015. 1. 9
David Cox, Online Dating-What's driving the popularity boom?, *The Guardian*
Ellie Williams, *Police Photography Careers*, Chron, 2015
Felicity Tsering Chodron Hamer, The Role of Women in Victorian-era Spirit
　Photography: A New Narrative, Concordia University, 2015. 9
Julian Morgans, Haunting Photography of a Serial Killer, VICE, 2014. 11. 19
Rachel Hosie, Online Dating Fraud: How to Identify the Most Likely Scammer
　Profiles, *Independent*, 2017. 2. 6
Rachael Towne, What is Kirlian Photography? The Science and the Myth Revealed,
　Light Stalking, 2012. 11. 14

사진, 권력의 동반자

Joseph Connor, Shore party: The truth behind the famous MacArthur photo, *World
　War II Magazine*, 2016. 12. 14
Richard Overy, *The Dictators: Hitler's Germany, Stalin's Russia*, W. W. Norton &
　Company, 2006

닌자 사진의 비밀

飯沢 耕太郎, 日本写真史を歩く, 筑摩書房, 1999
鳥原 学, 日本写真史 – 幕末維新から高度成長期まで, 中央公論新社, 2013
Jeanne Willett, Photography, Archaeology, and Imperialism in the Nineteenth

Century, Art History Unstuffed, 2015. 7. 17

누드 사진, 포르노그래피, 그리고 리벤지 포르노

김명호, 「중국 최초의 여성 누드 모델 파동」, 『중앙일보』, 2007. 5. 20

서영수, 「누드 작가, 인체의 신비 찾다 세상에 눈뜨다」, 『동아일보』, 2009. 5. 22

天皇から紀宮まで激動の70年, 女性自身, 1971

下川耿史, 日本エロ写真史, 青弓社, 1995

Alexa Tsoulis-Reay, A Brief History of Revenge Porn, *New York Magazine*, 2013. 7. 21

China's First Nude Photographer Zhang Junmian, China.org.cn, 2013. 11. 29

Michael Prodger, Photography: Is It Art?, *The Guardian*, 2012. 10. 19

Oscar Holland, Hundreds strip off in Melbourne for controversial mass nude photos, CNN, 2018. 7. 9

Photographer Long Chin-san's Monumental Retrospective, *Sotherby*, 2017. 3. 13

셀카, 중독되면 어쩌지?

Barger, M Susan & White William, *The Daguerreotype: 19 Century Technology and Modern Science*, Johns Hopkins University Press, 2000

Bela Shah, Addicted to selfies: I take 200 snaps a day, BBC news, 2018. 2. 27

Jonathan Pearlman, Australian man invented the selfie after drunken night out, *The Telegraph*, 2013. 11. 19

Selfie-addicted teenager took up to 200 photos a day, *The Telegraph*, 2014. 3. 24

The Oxford Dictionaries' Word of the Year for 2013, *Oxford living Dictionaries*

Too many selfies? You may have 'selfitis', CBS News, 2018. 2. 21

왜 우리는 카메라 앞에서 파이팅을 외치나

「김정은 백두산서 '손가락 하트' 연출」, 『중앙 선데이』, 2018. 9. 22

이순우, 「파이팅은 일제 잔재인가?」, 민족문제연구소, 2016. 11. 22

Stephanie Burnett, Have you ever wondered why East Asians spontaneously make V-signs in photos?, *Time*, 2014. 8. 4

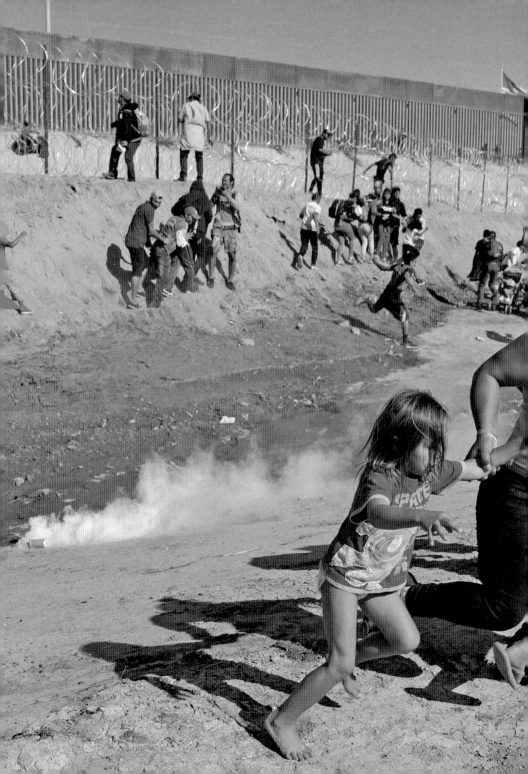

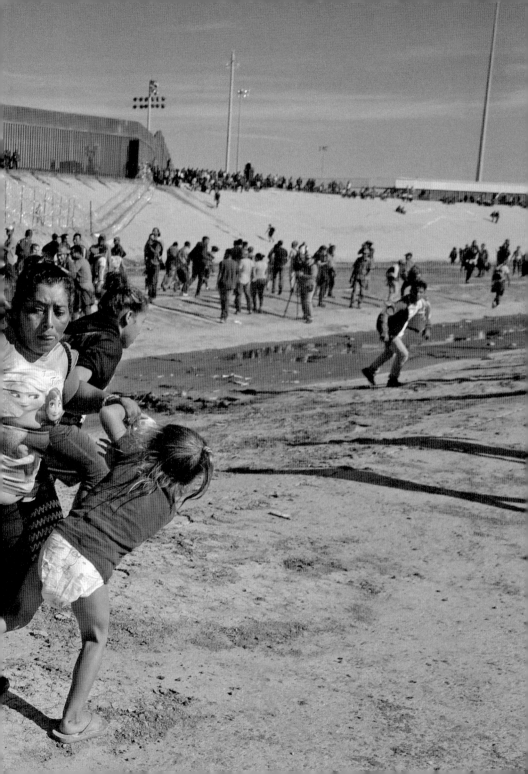

사진을 읽어 드립니다

초판 1쇄 발행일 2019년 3월 21일
초판 6쇄 발행일 2024년 1월 31일

지은이 김경훈

발행인 윤호권, 조윤성
사업총괄 정유한

발행처 ㈜시공사 **주소** 서울시 성동구 상원1길 22, 7-8층(우편번호 04779)
대표전화 02-3486-6877 **팩스(주문)** 02-585-1755
홈페이지 www.sigongsa.com / www.sigongjunior.com

글 ⓒ 김경훈

WEPUB 원스톱 출판 투고 플랫폼 '위펍' __wepub.kr
위펍은 다양한 콘텐츠 발굴과 확장의 기회를 높여주는
시공사의 출판IP 투고·매칭 플랫폼입니다.